알기쉬운 ORIGINAL Ver.
크리에이티브
일 러 스 트

지은이
앤드류 루미스
William Andrew Loomis, 1892~1959년

미국의 일러스트레이터, 작가 및 미술 강사. 상업적인 작품으로 코카콜라, 럭키 스트라이크, 켈로그 등 수많은 대형 회사 광고의 일러스트를 담당하고, 코스모폴리탄, 레드북, 세터데이 이브닝 포스트, 레이디스 홈 등 당대 유명 잡지와 신문에서 활약하기도 했지만, 그가 집필한 미술 교육서로 더욱 이름을 알렸다. 작고한 이우헹도 그의 사실적인 작풍은 알렉스 로스, 딕 지오다노, 그리고 스티브 리브 등 수많은 대중 화가들에게 영향을 주고 있다.

*QR코드를 스캔하시면 앤드류 루미스의 다양한 작품을 감상 하실 수 있습니다.

알기쉬운
크리에이티브
일 러 스 트

초판 1쇄 발행 2013년 04월 15일
4쇄 발행 2024년 01월 02일

지은이 앤드류 루미스 | **옮긴이** 홍승원 | **발행인** 백명하
발행처 도서출판 이종 | **출판등록** 제 313-1991-16호
주소 서울시 마포구 월드컵북로1길 50 3층 | **전화** 02-701-1353 | **팩스** 02-701-1354

편집 권은주 | **디자인** 방윤정 | **표지 디자인** 박재영 | **경영지원** 김은경 | **기획 마케팅** 백인하 신상섭 임주현

ISBN 978-89-7929-172-8 (13650)

미술을 읽다, 도서출판 이종
WEB www.ejong.co.kr
BLOG blog.naver.com/ejongcokr
INSTAGRAM @artejong

알기쉬운 ORIGINAL Ver.
크리에이티브
일 러 스 트

CONTENTS

시작하며

친애하는 독자들에게

내가 이전에 쓴 책들이 놀라운 반응을 받았던 것을 보면, 이 책을 통해 오랜 친구와 같은 독자들에게 인사할 수 있으리라는 생각이 든다. 전작 『알기 쉬운 인물화』가 엄청난 지지를 받으면서 나는 인물을 실제로 그리는 것 그 이상을 이야기할 수 있었는데, 이는 일러스트 분야에서 다뤄야 할 가치 있는 지식이 여전히 많이 있기 때문이다. 인물을 잘 그리는 것과, 이를 통해 스토리를 들려주고 개성과 극적인 재미를 더할 수 있게 납득할 만한 배경 안에 인물을 설정해 넣는 것은 또 다른 일이다. 즉, 인물 자체는 잘 그려진 그림일 뿐이라는 말이다. 이렇게 그려진 인물은 상품을 판매하거나, 이야기에 특색과 현실성을 부여하는 등 목적을 달성해야 하며, 보는 사람이 확실하게 정서 반응을 보일 정도로 그 개성을 통해 강한 인상을 남길 수 있어야 한다.

나의 목표는 내 경험에 비추어 일러스트의 근간이라 증명된 것들을 제시하는 것이다. 내가 알기로 지금까지 아무도 이러한 기본을 정리하거나 설명한 적이 없다. 그래서 내가 활발히 활동하고 있는 일러스트 분야에서 내 노력이 충분한 자격 요건이 되리라 믿고, 이렇듯 필수 정보를 종합하고자 하는 것이다. 인물이나 다른 개체의 구체적인 작도법보다는 전체 회화에 관한 노력에 적용되는 기본들을 명확히 하고자 한다. 그리고 이미 여러분이 상당한 그림 실력을 지녔으며 어느 정도의 훈련과 경험을 거쳤다고 가정할 것이다. 그런 의미에서 이 책은 초보자의 기초를 다지기 위해서나 취미로 그림을 그리기에 관심이 있는 사람들을 위

한 것이 아니다. 이 책은 미술을 업으로 삼으려는 마음가짐으로 그에 따른 노력과 집념을 쏟아 부을 결심을 한 사람들을 위한 책이 될 것이다. 미술로 성공하기란 결코 쉽지 않으며, 여가시간에 빈둥거리면서 얻을 수 있는 것 또한 아니다. 기본 지식의 필요성과 근면한 연습, 열심히 임하는 자세와 노력을 무색하게 만들 만한 천부적인 재능은 없다. 나는 누구나 그림을 그릴 수 있다는 주장에 동의하지 않는다. 그림을 그릴 줄 안다면 누구나 적용할 수 있는 지식을 더 많이 가지고 있을 때 더 나은 그림을 그릴 수 있다고 생각한다.

그렇다면 여러분이 자신의 일러스트를 실제 유통업체에 제공하고 싶다고 가정해 보자. 여러분은 어떻게 그것을 설정할 것인지에 대해 알고 싶을 것이다. 잡지 기사와 광고, 혹은 옥외 광고판, 쇼윈도, 달력, 표지 등의 그림을 그리고 싶을 것이며, 성공할 수 있는 모든 가능성을 원할 것이다.

환상에 빠지지 않아야 한다. 성공을 보장하는 정확한 공식이란 없다는 사실을 처음부터 인정하고 넘어가야 한다. 그러나 의심의 여지없이 성공에 크게 기여할 수 있는 방식은 있다. 그런 공식은 특성과 기술적 감상, 개인의 감정적 수용력이 궁극적인 결과의 일부분이 아니라면 가능할지도 모른다. 이러한 이유로 미술은 개성을 뺀 정확한 공식 따위로 축소될 수 없는 것이다. 개성을 배제한다면, 창의적인 미술은 존재의 이유가 거의 없다. 실제로 개성적인 표현은 가장 중요한 가치이며 카메라로 찍은 사진의 우위를 차지할 수 있는 조건이다. 감히 카메라를 두고 논쟁을 벌이자는 것이 아니다. 그러나 카메라의 기계적 완벽함을 고려한다고 하더라도 사진의 진정한 가치는 단순히 기술적인 우월함에 있는 것이 아니라 사진 기사의 개인적인 통찰력에 있다고 본다. 만일 정밀한 디테일의 완벽함이 예술의 전부라면 화가는 더 이상 필요 없을 것이다. 그러나 감정과 개인적 통찰력을 가지고 중요한 것과 관계없는 것을 구별할 수 있는 능력을 가진 렌즈를 나타나기 전까지 우위를 점하는 쪽은 언제까지나 화가가 될 것이다. 카메라는 나쁜 것과 좋은 것이 모두 담기며 무엇이든 취하든지 버리든지 해야 한다. 그 앞에 놓여있는 것이 무엇이든지 간에 완벽히 냉정한 그대로의 모습을

재현해낸다.

나로 하여금 모든 독자들이 일러스트는 인지하고 해석하기 나름에 따라 인생이라는 사실을 새길 수 있게 되길 바란다. 그것은 화가로서의 유산이자 여러분의 작품에서 가장 많이 찾게 될 속성이다. 이것을 잃어버리거나 다른 사람의 개성을 따라하지 않도록 노력하라. 여러분과 여러분의 작품에 관한 한, 인생은 선과 명암, 색깔, 그리고 디자인(그리고 그것에 대한 여러분의 느낌)이라 할 수 있다. 이것들은 우리 모두가 사용하는 도구의 일부이며, 여러분이 사용 할 수 있도록 내가 돕고 싶은 것이기도 하다. 여러분은 이러한 도구를 적절해 보이는 곳에 사용하게 되겠지만, 내가 바라는 것은 여러분이 이 책을 통해 이런 도구들을 어떻게 사용할 수 있는가에 대한 부가적인 지식을 얻는 것이다.

나는 경력을 쌓던 초반 내내 바로 이런 도움이 절실했다. 그 도움은 여전히 필요하며, 나는 이 문제를 스스로 짊어지기로 했다. 저자로서의 내 능력은 별로 중요치 않다. 우리 모두 내가 이야기 하고자 하는 것들이 우리의 상호적인 성공에 있어 엄청나게 중요하다는 것을 알고 있다. 나는 이 분야에서 활동할 수 있는 한 오래 남아 있을 작정이기 때문이다. 나는 우리 자신보다 더 중요한 우리의 작품을 위해서라도 내가 성공한 만큼 여러분도 성공하기를 소원한다.

만일 일러스트레이션이 표현이라면, 그것은 생각을 옮기는 것이라고 할 수 있다. 곧 현실의 환영으로 전환된 생각인 것이다. 부싯돌처럼 딱딱해 보이는 얼굴을 가진 남자에 대해 말한다고 가정해보자. 머릿속에서 이미지가 떠오를 것이다. 그러나 그 이미지는 아직 선명하거나 뚜렷하지 않다. 이 같은 견고한 특성과 여러분이 느끼는 무의식적인 해석은 현실성과 결합되어야만 한다. 그 결과는 사진도 아니고 살아있는 모델도 아니다. 각자의 상상이 얼굴로 변환된 것이다. 인물의 단단한 특징을 연출할 때는 선, 명암, 색깔 등의 표현 수단으로 작업하도록 한다. 느낌을 배제시키면 두상을 그리기가 매우 힘들다.

단순히 베낀 그림은 의미가 거의 없다. 그럴 바에야 카메라로 사진을 찍는 것이 더 나을 수도 있다. 표현의 수단으로서의 그리기는 사진 대비 예술의 정당성을 증명한다. 아트 디렉터들은 의뢰하는 화가들 실력이 그저 그래서 사진을 사용할 수밖에 없다고 말한다. 훌륭한 작품에 대한 수요는 공급을 훨씬 웃돈다. 그러므로 상업미술은 그 차선책으로 사진을 넘겨야 했던 것이다. 아트 디렉터가 잘 표현된 그림보다 사진을 선호하는 경우는 거의 없다. 충분히 훌륭한 그림을 찾기가 어려운 것이다.

만약 잘 된 작품의 양을 사진사용의 비율만큼 늘리거나 수요에 맞게끔 공급할 수 있다면 이는 사진을 베껴 그려거나 굉장한 능력이 있어서도 아니다. 이는 무한한 작가의 상상력에 비롯한 것이다. 또 단순한 사진을 벗어나 더 큰 기술적 자유와 개성을 통해서도 올 것이다. 카메라가 차지한 분야에서 카메라와 경쟁하는 것은 부질없는 짓이다. 우리는 카메라의 세부적인 정밀도에는 상대가 되지 않는다. 직선 값과 고유 색(나중에 자세히 다룰 것이다)을 볼 때, 우리가 지금보다 더 할 수 있는 것은 거의 없다. 그러나 그림의 가치를 빛낼 수 있는 문은 활짝 열려있다.

그림이 가지고 있는 가장 큰 가치는 카메라로는 불가능한 것들에 있다고 확신하고 있을지도 모르겠다. 기술적 표현에서의 자유와 해방, 디자인, 인물, 극적인 상황, 배치의 창의성, 경계선의 유무, 중요한 부분의 강조법 등에 주목해보자. 안타깝게도 사진 삽화에는 결여되어 있는 감정적 특성을 결합시켜 보자. 인쇄된 글씨체가 개개인의 필체와 다른 것처럼 작품이 사진과 달라 보이도록 작업해 보자. 그림과 그 명도, 색을 자연스럽고 납득할 수 있도록 만든다면 더 이상 경쟁할 필요가 없다. 그 시점부터 우리를 막는 것은 아무것도 없다. 대중은 사실 사진보다는 예술을 선호한다. 그림, 명도, 색은 상투적인 시작 요소들에 불과하다. 이 정도는 당연한 것이다. 이런 요소들을 넘어서 무엇을 하느냐가 일러스트에서 얼마나 더 멀리 나아갈 수 있는지를 결정할 것이다.

드로잉 자체는 그리 어렵지 않다. 그림을 그리는 과정의 대부분은 알맞은 비율과 간격 배치를 통해 윤곽을 설정하는 것이다. 공간은 측량이 가능하며, 이를 위한 간단한 수단과 방법들이 있다. 어떤 선이든 윤곽을 따라 알맞게 배치할 수 있다.

사진을 육안으로 보거나 투사해서 눈금을 표시해서 비슷하게 그릴 수도 있다. 그러나 진정한 그림은 윤곽을 가장 중요한 의미와 함께 이해하고 선택하여 표현한 것이다. 어떤 때에는 그림이 실제의 형태와는 다르게 대상의 우아함과 특성, 매력을 표현한 것이 되기도 한다. 작가가 선 안에서 생각하기 시작하고, 말하고자 하는 것을 이런 방법으로 표현하려고 생각하기 전까지는 다른 기계 장치나 프로젝터, 확대기기를 넘어섰다고 볼 수 없다. 장비에만 의지한다면 어떻게 창의적인 일러스트를 그릴 수 있겠는가? 자신만의 표현법을 포기하고 이런 장비에만 의지하는 것은 자신의 능력을 믿지 못한다는 사실을 고백하는 격이다. 자신의 해석이 비록 정확하지는 않더라도 독창적이고, 기계와 장비를 사용하는 다른 수천 명의 사람들보다 뛰어나게 될 수 있는 유일한 기회라는 사실을 깨달아야 한다. 창의성과 독창성이 부족한 그림이라도 수 백 개의 투사물이나 복사물 보다는 낫다.

내가 알려주는 명암은 실기 및 실제 분야를 접촉하면서 알게 된 것이다. 나는 당연히 나 자신의 관점에 국한되어있다. 그러나 내 작품에 들어가는 원리들은 대부분 다른 사람들이 사용하는 것과 같고, 우리는 공통의 목표에서 너무 멀리 떨어질 수도 없다. 그래서 나는 흉내 내야 할 대상이 아닌 모든 성공적인 일러스트에 꼭 들어가야 한다고 생각하는 기본 구성 요소들을 설명하기 위해 이 책의 예시로 내 작품을 사용했다. 표현 자체보다는 표현의 수단을 보여줌으로써 여러분 각자가 자신을 표현할 수 있는 자유를 남겨 두었다.

내 접근 방식은 가르치기 위한 수단으로, 모방 원리를 최대한 사용하지 않을 것이다. 때문에 일반 미술 서적의 공식과는 상당히 다르다. 옛 거장들의 작품을 예시로 들지도 않았는데, 솔직히 그들이 사용했던 방법과 절차는 실질적으로 알려져 있지도 않기 때문이다. 훌륭한 그림은 어디에서나 볼 수 있다. 아마 여러분도 파일 가득 그런 그림들을 소장하고 있을 것이다. 옛 거장이 어떻게 그렇게 훌륭한 솜씨에 도달하게 되었는가를 말해주는 게 아니라면 뭔가 더 나을 것도 없다. 감히 그들의 작품을 분석할 생각도 없다. 여러분의 분석이 더 나을 수도 있기 때문이다. 방법과 절차는 가르침

의 확고한 기본 범위이며 이것들 없이는 창의적인 재능도 소용이 없다. 현대 작가들의 작품조차도 감히 포함하지 않았다. 그들 모두 자신을 직접 대변하기 충분한 자격이 있기 때문이다. 그와 더불어 내 과거의 활동도 모두 배제시켰다. 같은 도구를 사용해 여러분이 앞으로 무엇을 할 것인가와 내가 무엇을 해왔는지는 그다지 중요하지 않기 때문이다. 내가 확고한 기반 위에 서기 위해서는 내 경험이 어떤 가치를 지니고 있든지 여러분과 나누는 길 밖에 없다. 그래서 여러분은 필요한 것은 취하고 동의할 수 없는 것은 버릴 수 있게 될 것이다.

일러스트 미술은 논리적으로 선과 함께 시작되어야 한다. 선은 일반인들이 알고 있는 것보다 훨씬 많은 요소를 가지고 있으므로 선에 대해 더 폭넓게 이해하고 시작해야 한다. 의식적이든 아니든, 선은 회화적 시도의 모든 단계에 포함되어 가장 중요한 부분을 담당한다. 선은 윤곽을 묘사하는 동시에 디자인의 첫 단계이며, 선의 진정한 기능을 무시하는 것은 성공에 큰 장해물이 될 수 있다. 그래서 이 책에서는 선을 먼저 다룰 것이다.

그 다음 챕터는 색조를 다룰 것이다. 색조는 모든 입체 면의 형태를 표현하는 기초이다. 또한 색조는 공간에서 형태를 삼차원으로 나타내는 효과의 기본이다. 색조를 확실히 이해하지 않으면 사물의 핵심을 정직하게 표현할 수 없다. 선과 색조의 상호 의존적인 관계를 이해해야 한다.

선과 색조, 다음은 색이다. 다시 말하지만, 진정한 색은 거의 전적으로 훌륭한 명암과 명도의 관계에 의지하는 불가분의 관계를 가지고 있다. 선만으로도 회화적으로 완벽하게 인정받는 일러스트를 그릴 수 있다. 그러나 단순한 윤곽으로써의 선을 벗어나는 순간 빛과 그림자, 즉 명암을 다루게 된다. 형태는 빛과 그림자의 명암에 의해서만 선명하게 보이고, 우리는 이 복잡한 자연의 법칙에 즉각적으로 빠져들게 되는 것이다. 명암에서 색채는 긴밀하게 연관되어 있기 때문에 이 둘 사이의 거리는 그리 멀지 않다.

선과 명암, 색의 기본 원리를 이해했다고 하더라도 알아야 할 것은 여전히 존재한다. 이 세 가지는 회화적

목적을 위해 어우러져야 한다. 배치와 표현 방식은 심지어 소재보다도 중요하다. 좋은 그림을 그리기 위한 영역과 음영의 구성, 혹은 패턴도 있다. 이런 요소들 역시 이 책에서 다루게 될 것이다.

기술적인 묘사를 넘어서면 극적인 해설이 있다. 최종 분석에서 일러스트레이터는 거울을 들고 삶의 모습을 비추며, 이에 대한 자신의 느낌을 표현하고 있다. 화분을 아름답게 채색할 수는 있겠지만 상상의 연장선에서 보면 그것은 일러스트라 할 수 없다. 일러스트는 감정, 삶, 우리가 하는 일, 그리고 우리가 느끼는 것들을 아우를 수 있어야 한다. 이 책의 한 단원을 빌어 '스토리텔링'을 다루는 이유는 그 때문이다.

일러스트를 그리려면 일단 아이디어를 떠올려야 한다. 일러스트는 독자의 인격에 파고들어 확실한 반응을 이끌어 내야 하는 아이디어를 창조해 내기 위해 기본적인 공감대를 찾아 심리학을 탐구한다. 우리는 우리의 작품이 그 분야에서 시장을 찾아내고 특수한 필요를 만족할 수 있도록 광고의 기본이 되는 아이디어를 발전시키는 법에 대해서도 이해할 필요가 있다. 그부분 역시 이 책에서 다루게 될 것이다.

마지막으로, 다양한 분야를 각각의 특수한 목적에 맞춘 다양한 접근법에 따라 분류해야 한다. 각각의 분야에는 성공한 화가들이 반드시 알아야 하는 개인적인 기본 접근법이 있다. 옥외 포스터 작업과 잡지 광고 작업은 또 다른 일이다. 이런 요지를 명확히 다루고자 한다.

실험이나 연구는 여러분의 궁극적인 성공에 엄청난 기여를 할 수도 있고, 전혀 도움이 되지 않을 수도 있다. 이는 다른 무엇보다도 여러분의 작품에 신선한 느낌과 향상을 보장해 줄 수 있다. 여러분을 진부한 일상 속의 관습에서 벗어나 동료들보다 더 잘 그릴 수 있게 해줄 것이다. 이것은 성공의 가장 큰 비밀이다.

나는 온 힘을 다해 실용적인 진리를 탐구해 왔다. 그리고 이것들을 정리해 '형태 원리'라고 부르기로 했다. 이 원리는 이 책의 내용에 관한 모든 기본 접근법을 담고 있다. 이 원리는 내가 태어나기도 전부터 존재해 왔으며 앞으로도 계속 있을 것이다. 나는 그저 그것을 한데 모으고자 했을 뿐이다. 좋은 작품이라면 모두 이 원리를 담고 있으며, 여러분도 이 원리가 담긴 작품을 그려야 한다. 이 원리는 내가 이런 책이 가져야 하는 유일하고 확고한 기본이라고 믿는 자연의 법칙에서 파생된 것이다.

▼

기본 접근법,
형태 원리

작가가 사용하는 소재나 재료가 어떤 것이든 상관없이, 소재를 현실적으로 해석하기 위한 접근의 확실한 기본은 단 하나뿐이다. 이미 존재하는 형태의 자연적인 외형을 표현하는 것이다. 이런 접근의 기반이 되는 진리를 내가 최초로 인식했다고는 주장할 수 없다. 훌륭한 작품들은 모두 그 진리가 적용되고 있음을 볼 수 있을 것이다. 이 진리는 내가 태어나기 훨씬 전부터 존재했었고, 빛이 있는 한 사라지지 않을 것이다. 나는 단지 여러분이 하는 연구와 적용, 모든 것에 있어서 이 진리를 사용할 수 있도록 이러한 진리를 정리하려는 것뿐이다. 나는 이렇게 정리해 놓은 기본 진리에 '형태 원리'라는 이름을 붙였다. 이 원리는 이 책에서 이야기하고자 하는 모든 것의 기본이 된다. 내 소망이라면 여러분이 형태 원리를 받아들여 남은 삶동안 사용하는 것이다. 그렇다면 형태 원리를 정의하는 것부터 시작해 보도록 하자.

형태 원리는 환경과의 실제적인 관계와 함께 형태의 질감, 구조, 조명에 관련해 주어진 순간에 그 표면을 표현하는 것이다.

이제 형태 원리가 무엇을 의미하는지 알아보자. 존재하는 형태의 그럴듯한 환영을 제시하는 회화 효과는 무엇이든지 먼저 그 형태에 비춰진 빛의 연출을 따라야 한다. 빛이 없으면 형태는 존재하지 않는다. 여기서 알아보려는 형태 원리의 첫 번째 진리는 다음과 같다.

빛의 본질과 특성, 빛의 방향이 형태 전체의 외양에 영향을 미치기 때문에 어떤 빛을 다룰지 즉시 결정해야 한다. 만일 빛 없이 형태를 표현하는 것이 불가능하다면 그것은 빛에 의해 형태의 본질이 나타나기 때문이다. 밝은 빛은 윤곽이 뚜렷하게 밝은 부분, 중간 색조, 그림자를 만들어낸다. 흐린 날의 하늘빛 같은 산광은 부드러운 효과와 빛에서 어둠까지의 미묘한 그러데이션을 자아낸다. 스튜디오에서는 선명함을 위한 인공조명과 부드러운 음영을 위한 북쪽에 비치는 자연광에 의해 같은 효과를 줄 수 있다.

광원의 위치나 방향은 어떤 평면이 빛이나 중간색조, 혹은 그늘 가운데 있게 될지를 결정한다. 질감은 산광보다는 직사광이나 밝은 빛 아래에서 더 확실히 나타난다. 형태의 표면도 밝은 빛 가운데에서 더욱 명확히 드러난다.

이 사실로부터 다음의 진실을 알 수 있다.

형태에서 가장 밝은 영역은 빛의 방향에서 거의 직각으로 비치는 면이다. 중간 색조는 빛의 방향에서 비스듬히 위치한 면이 된다. 그림자 면은 빛의 방향 뒤쪽이나 안쪽이어서 광원이 닿지 않는 부분이다. 빛이 가로막히면서 그림자가 드리워지며, 가로막는 형체의 모양이 다른 면에 투영되는 것이다. 산광이 비치면 그림자가 거의, 또는 아예 생기지 않는다. 밝은 빛이나 직사광에서는 항상 그림자가 생긴다.

결국 빛의 종류가 궁극적인 효과와 소재에 대한 접근법과 직접적으로 관련되어 있다는 사실을 알 수 있다. 명도가 낮으면 산광이나 넓은 면적을 비추는 빛이 가장 까다롭다. 순간적인 '스냅' 샷은 직사광을 이용하자. 부드러움과 단순함을 나타내고 싶다면 자연광을 이용하도록 한다. 직사광은 음영의 대조를 만들어내고 자연광은 실제 명도와 비슷한 명암을 만들어낸다.

직사광은 반사광을 훨씬 많이 만들어내며, 반사광은 그림자 안에 있을 때 가장 확실히 드러난다. 그림자에 도달하는 반사광의 양이 그 값을 결정하게 된다. 빛이 닿는 모든 것은 반사광의 2차 출처가 되며 원래 광원이 반사광에 직각으로 닿는 면이 가장 밝은 것과 같은 이치로 그림자 면도 밝힐 것이다.

빛은 오로지 한 가지 방식으로만 작용한다. 빛은 맨 윗면을 정면으로 밝게 밝히고 형태 둘레를 따라 가능한 멀리 흘러내린다. 그러나 2차 광원이 비치는 그림자 속 반사광은 절대 원래 광원만큼 밝지 않다. 그러므

로 그림자의 어떤 영역도 빛을 받는 부분만큼 밝을 수 없다.

이 때문에 점점 많은 미술 작품들이 실패하고 있다. 빛과 그림자 영역 모두 최소한의 값으로 단순화해서 채색해야 한다. 사물은 빛을 받는 부분을 한 그룹으로, 그림자 지는 부분을 다른 그룹으로 잡아 대비되도록 만들어야 한다. 만일 두 그룹의 값이 나눠져 분리되지 않으면 얼마나 잘 그려지고 설계되었는가에 상관없이 그 입체감과 형태를 잃을 수밖에 없다. 작품이 실패작이 되는 이유의 많은 부분은 이런 간단한 명암조차 표현할 수 없어서이기 때문이다. 여러 개의 광원을 사용하면 명암관계가 무너진다. 그러므로 중간 색조와 그림자는 형태 본래의 특징이 드러나야 할 곳은 다른 조명 때문에 사라지고 명도가 악센트와 하이라이트, 중간 색조로 뒤죽박죽이 된다. 빛을 받는 영역이 순수한 검정색을 띨 일은 거의 없다. 안전한 접근법은 조명 아래 빛을 받는 모든 영역을 보이는 것보다 조금 더 밝게 만드는 것이고, 그림자의 모든 영역은 좀 더 어둡게 만드는 것이다. 이렇게 하면 반대의 방법보다 나은 결과를 얻을 수 있을 것이다.

화면 속 모든 형태에는 동일한 광원을 사용해야 하며 서로 일관되게 비춰져야 한다.

이것은 램프 주변의 빛이나 두 창문의 빛, 반사광 등과 같이 빛이 다른 방향으로 나아갈 수 없다는 말이 아니다. 다만, 빛은 일광, 자연광, 월광, 미광, 인공조명 등과 같이 그 실제의 효과와 관계에 있어서 진정한 효과가 나타나야 한다는 것이다. 이 효과를 올바로 얻기 위한 방법은 단 한 가지뿐이다. 실제 모습을 관찰해 연습하거나 사진을 찍는 방법이다. 이것들은 가짜로 꾸며낼 수 없는 것들이다.

인위적인 조명은 다른 모든 훌륭한 특성들을 망가뜨린다.

주어진 빛 안에서 표현된 모든 것들은 서로 명암과 명도의 관계가 있다.

만일 이런 관계가 유지되지 않을 경우, 형태는 실제가 될 수 없다. 모든 것은 고유한 명암을 가지는데, 이는 그 표면의 색조가 검은색과 흰색 사이의 범위에서 어딘가에 나타난다는 말이다. 밝은 빛은 명도를 높이

고 어두운 빛은 명도를 낮춘다. 그러나 빛은 모든 주위의 명도도 함께 낮추고 높이므로 사물의 명도는 다른 명도와의 관계에 항상성을 유지한다. 어떤 빛 아래서도 그것은 그 주변보다 훨씬 밝던지 어두운 상태로 남아 있을 것이다. 예를 들면, 어떤 남자가 입고 있는 셔츠가 그의 겉옷보다 훨씬 밝다면 어떤 조명 아래서도 이 관계가 유지된다. 그러므로 어두운 그림자 아래서든지 밝은 빛 가운데서든지 그 둘 사이의 명도 차이는 바꿀 수 없다. 물체는 둘 다 높이거나 낮추는 것이 가능하지만 대략의 간격은 유지해야 한다. 서로에 대한 관계는 그림자에서도, 빛에서도, 항상 같을 것이다.

단일 광원은 우리의 목적에 가장 적합하고 회화에 최적의 효과를 제공한다. 또한 반사광도 제공한다. 원래의 빛을 아름다운 효과와 함께 반사시키려면 반사기 (일반적으로 화이트보드)를 사용할 수 있다. 이는 그림자 쪽에서 작업할 경우이다.

명암 관계는 무엇보다 자연광에서 볼 때 훨씬 정확하다.

태양광선과 일광은 형태를 실제적으로 표현하는데 완벽한 빛이다. 어떤 교묘한 조명도 이보다 좋을 수는 없다.

오버모델링은 부정확한 명암에서 비롯된다. 형태가 돌아가게 하기 위해 명도를 과장한다면 흑백 간의 범위를 다소 제한하여 사용하게 되어서 그림자를 적절하게 낮은 명도로 표현할 수 없게 된다. 빛에 속하지 않고 관련 없는 명도를 사용해 버렸기 때문에 그림이 칙칙하고 생기 없게 된다. 빛이 있을 수 없는 그림자 안에 전체 빛과 그림자의 관계를 무너뜨리며 조명을 사용할 경우에도 반대의 효과가 나타난다.

큰 형태는 물체를 자잘하지 않게, 확실한 표면 형태로 보이게 만든다.

여러 개의 작고 복잡한 형태는 큰 형태를 확실하게 유지하기 위해 대충 표현해야 한다. 예를 들면 주름은 접혀서 밑에 깔린 부분의 형태 효과를 망치고 깨뜨릴 수 있다. 형태를 표현하는 주름과 자연스럽게 늘어진 부분만 그려야 하며, 모델이나 원본에 나타나 있다고 해서 모든 주름을 그리지 말아야 한다.

가장 좋은 그림은 단순한 몇몇 개의 명암만을 지닌

다. 이에 대해서 나중에 더 자세히 다뤄보겠다.

디자인은 그림을 만들뿐 소재나 재료 자체를 만드는 것이 아니다.

거의 모든 소재는 배치와 디자인을 통해 매력적으로 나타낼 수 있다. 표현 방식은 소재보다 더 강한 생명력을 지니고 있다.

조명을 신중하게 설치하면 똑같은 형태라도 다양하게 표현할 수 있다. 그저 아무 조명이나 가능한 것은 아니다. 다양한 실험을 거쳐 가장 좋은 것을 사용해야 한다.

이른 아침이나 저녁의 조명에 아름다워 보이는 조경이 한낮에는 단조롭고 지루할 수 있다. 매력적인 두상도 조명이 엉망이면 못 생겨 보일 수 있다. 가장 좋은 계획은 빛과 그림자 안에서 너무 자세히 나눠지는 형태가 아니라 항상 크고 단순한 형태를 비출 수 있는 조명을 고르는 것이다.

빛과 그림자는 그 자체로도 디자인을 창출해낸다.

소재에서 가장 평범한 부분도 빛과 그림자가 짜인 패턴을 통해 예술적으로 탄생할 수 있다.

사물간의 명암 관계는 디자인을 창출한다.

예를 들면 밝은 물체에 대비되는 어두운 물체와, 회색 배경의 밝은 물체와 어두운 물체 모두 디자인이 될 수 있다. 비슷한 색이나 대조되는 색상의 유닛끼리 대비되게 놓을 수도 있고, 그에 따라 전자는 종속관계를, 후자는 강약 조절 효과를 얻을 수 있다. 소재를 구성하고 계획하는 것은 사실상 서로 반대되거나 조합되는 특정한 유닛의 명암 관계를 다루는 것이라 할 수 있다. 이런 결과는 '패턴'을 낳고, 더 나아가 조명과 조합될 수도 있다.

모든 그림은 빛의 배열, 명암의 조정, 어둡기나 혹은 선의 배열에 그 기본을 둔다.

그리고자 하는 소재를 명암이나 선으로 표현하는 것은 피할 수 없는 작업이다. 두 가지를 혼합할 수는 있지만 둘 중에 하나에서라도 벗어날 수는 없다. 명암관계를 이해하지 못하면 소재의 존재감을 안정적으로 표현할 수 없다.

선은 윤곽이다. 명암은 형태, 공간, 입체감이다.

이것을 명심하자.

윤곽은 모든 유닛 둘러싸면서 연속적으로 경계를 정할 수 없으며, 공간 개념을 나타내지 못한다.

윤곽은 생겼다가 없어지기도 하고, 자연의 다른 영역으로 엇갈리거나 엮여 들어가기도 한다. 만일 경계선이 가장자리를 따라 전부 딱딱하게 유지된다면, 그림은 평면적이 되면서 공간 개념, 혹은 어떤 경계의 뒷부분에 있는 다른 경계의 느낌을 잃을 수밖에 없다. 테두리는 나중에 좀 더 깊게 다루게 될 것이다.

기본 원리는 모든 표현 도구에 동일하게 적용된다.

각각의 도구는 고유의 특성을 지닌다. 일단 형태 원리에 익숙해지고 나면 재료의 고유한 특성을 익히는 일만 남는다. 이제 단순히 도구를 이용해 순수하게 기술적인 문제인 날카로운 선, 부드러운 선, 밝은 부분, 중간 색조, 그늘 등을 어떻게 표현하는가를 찾아내기만 하면 된다.

그림자의 가장 어두운 부분은 빛의 중간 색조 부분과 그림자 내의 반사광 사이에 빛과 가장 가까운 곳에 나타난다.

일러스트레이터들은 이것을 '융기,' 혹은 '혹'이라 부르며, 가장 중요하게 여긴다. 빛을 발하는 그림자를 나타내며 형태를 둥글게 유지하는 요소다.

형태 원리는 선과 명암, 색깔을 다루는 모든 요소의 조화이다.

이 책은 여러분이 일러스트 분야에서 시행하고 보게 될 모든 것에 등장할 형태 원리를 펼쳐 놓았다. 우리는 계속해서 형태 원리의 다양한 적용법을 분명히 하기 위한 시도를 하게 될 것이다. 형태 원리는 여러분이 앞으로 겪을 문제 대부분의 해답이므로 이 기본원리로 자주 돌아올 것을 권한다.

이제 선부터 시작해보자!

CHAPTER 1. 선

당연한 것처럼 보이긴 하지만 미술 표현의 시작이 되는 선부터 시작해보자. 화가들이 선에 대해 염두에 두어야 할 것은 일반 사람들이 생각하는 것보다 훨씬 많다. 일반인들에게 선이란 단지 연필로 그린 흔적이나 펜으로 그린 자국이겠지만 진정한 화가에게 있어 선은 높은 경지까지 도달할 수 있으며, 힘겨운 기술을 필요로 하고, 무한한 아름다움을 전달하는 요소다. 선의 다양한 기능은 불이나 증기만큼이나 인간의 발달에 기여해왔다. 모든 선은 기능과 목적을 가지고 있어야 한다. 그런 측면에서 선에 대해 생각해보기 바란다. 오늘날 여러분이 하는 모든 미술활동은 좋건 나쁘건 선에 연관되어 있다. 선을 여러분의 작품의 자산으로 만들지, 아니면 그 중요성을 간과할지는 여러분의 선택이다. 그러나 선의 기능을 무시하기로 한다면 여러분의 작품이 여러분의 능력을 폄하하는 결과가 생길 것이다. 선은 작품에 귀속되어 작품을 더 낫게도 만들고, 더 나쁘게도 만든다. 선으로부터 도망칠 수는 없다. 선을 가지고 무엇을 할 수 있을지 살펴보자.

선의 일곱 가지 주요 기능

1. 선 본연의 아름다움 나타내기
2. 영역이나 공간 구분하거나 제한하기
3. 생각이나 상징 묘사하기
4. 테두리나 윤곽으로 형태 정의하기
5. 주어진 경로로 시선을 포착하거나 유도하기
6. 회색이나 색조 그러데이션 만들기
7. 디자인이나 배치 만들기

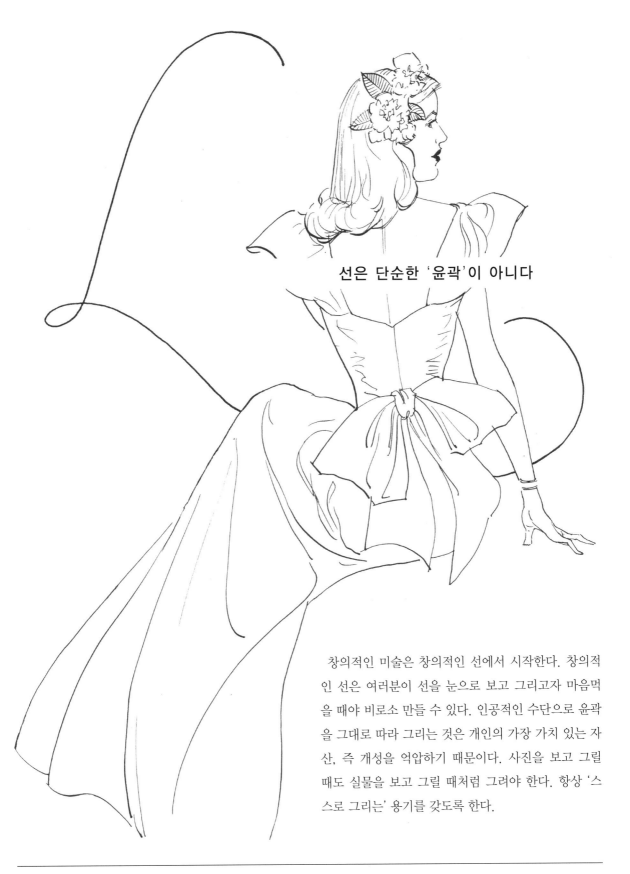

선은 단순한 '윤곽'이 아니다

창의적인 미술은 창의적인 선에서 시작한다. 창의적인 선은 여러분이 선을 눈으로 보고 그리고자 마음먹을 때야 비로소 만들 수 있다. 인공적인 수단으로 윤곽을 그대로 따라 그리는 것은 개인의 가장 가치 있는 자산, 즉 개성을 억압하기 때문이다. 사진을 보고 그릴 때도 실물을 보고 그릴 때처럼 그려야 한다. 항상 '스스로 그리는' 용기를 갖도록 한다.

이 책은 『알기 쉬운 인물화』에서 다룬 근본 원칙을 계속해서 이어 나가기 위해 쓰였기 때문에 독자 여러분이 인체 비례 및 구조에 대한 이해가 있다고 가정하고 있다. 이제 나의 목적은 독자들이 인체를 현실적인 목표까지 생생하게 표현하게끔 돕는데 있다.

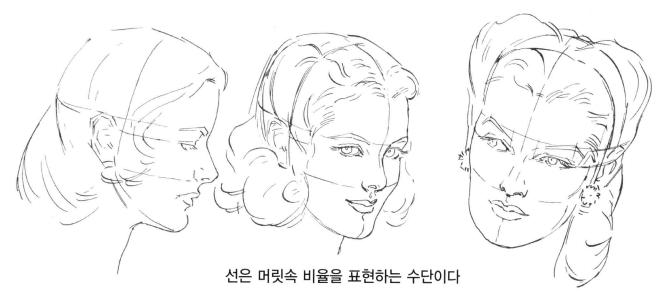

선은 머릿속 비율을 표현하는 수단이다

모든 각도에서 두상을 그릴 수 있는가?
두상의 구성은 『알기 쉬운 일러스트』에서 다루고 있다.

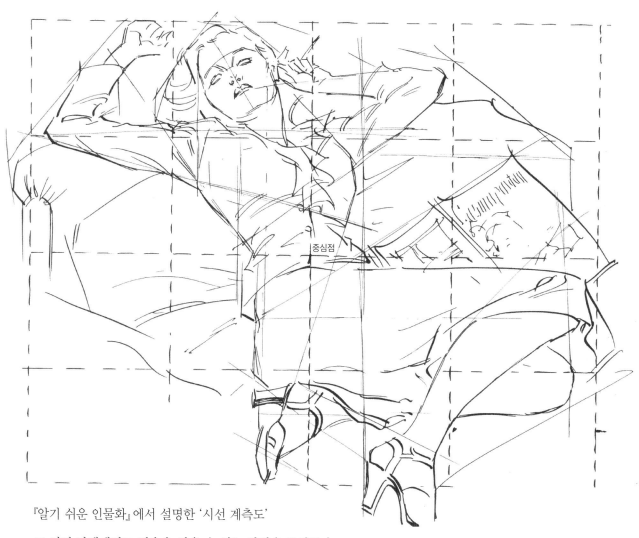

중심점

『알기 쉬운 인물화』에서 설명한 '시선 계측도'

그 어떤 자세에서도 비율을 얻을 수 있는 방법을 보여준다.

선은 형식 디자인을 만들어낸다

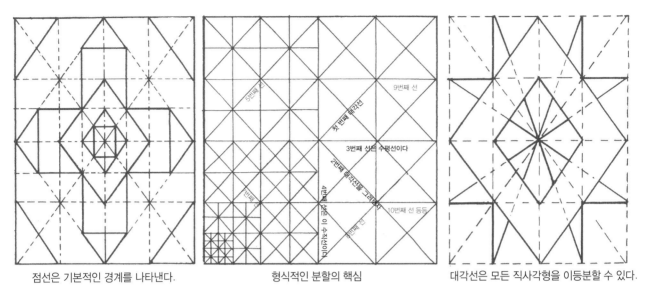

점선은 기본적인 경계를 나타낸다.　　　　형식적인 분할의 핵심　　　　대각선은 모든 직사각형을 이등분할 수 있다.

대각선, 수직선, 수평선으로 분할을 하면 무한히 많은 디자인을 만들어낼 수 있다. 직접 시도해보자!

모든 비슷한 꼭짓점 사이에 대각선이 반복되지 않도록 주의해서 아무 꼭짓점을 선택한다.

선 디자인을 바탕으로 하는 그림은 통일성을 띠고 있다.

여기서는 선과 그림의 기본적인 관계를 설명하겠다. 공간을 균등하게 나누면 '형식 디자인'이 나온다. 따라서 '비형식 디자인'은 불규칙적으로 분할되었다고 볼 수 있다. 구성은 또 다른 문제다.

선은 비형식 디자인을 만들어낸다

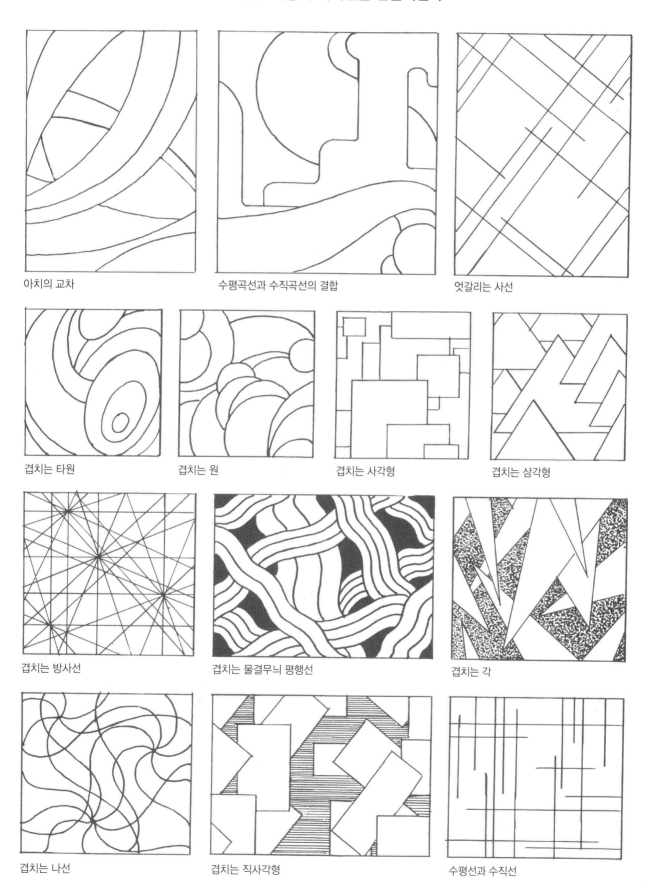

아치의 교차

수평곡선과 수직곡선의 결합

엇갈리는 사선

겹치는 타원

겹치는 원

겹치는 사각형

겹치는 삼각형

겹치는 방사선

겹치는 물결무늬 평행선

겹치는 각

겹치는 나선

겹치는 직사각형

수평선과 수직선

구성의 첫 번째 원칙: 겹치는 선과 구역

'겹치는 구역과 형태, 윤곽'원칙은 모든 작화활동의 기본이다. 구역과 형태 윤곽을 정의하는 첫 번째 수단이 선이므로 선형의 배치를 제일 먼저 고려하게 된다. 여러 가지 방법을 시도해볼 수 있으니 시작해보자.

자연은 윤곽과 공간의 광활한 파노라마다. 판지에 직사각형 구멍을 뚫고 그것을 들여다보면 자연의 모습을 그림처럼 볼 수 있다. 네 개의 모서리로 제한되는 이 구멍으로 자연을 공간과 윤곽으로 나눠볼 수 있을 것이다. 우리는 모든 회화에 접근하기 위한 기초가 되는 윤곽의 간격과 배치에 끝없이 주의를 기울이게 될 것이다. 사진 촬영 초보자는 자연의 모습을 아무렇게나 카메라에 담지만 화가는 그 모습을 배치할 방법을 찾는다. 화가의 자세로 접근해서 보면 거의 모든 것이 그림의 소재가 된다. 소재가 무엇이든지간에 그림을 만드는 것은 디자인과 배치이기 때문이다. 판지를 잘라 '뷰 파인더'를 만들어보자. 3×4인치면 충분하다. 이제 그 구멍을 통해서 보이는 모습을 관찰하자. 선형의 배열이 보이면 미니어처 구성에 메모해둔다. 창의력을 나타내는 진정한 첫 번째 지표는 배치감각이다. 작은 스케치북을 들고 집이나 마당을 돌아다녀 보자. 열 장 이상 연습하기 전까지는 그보다 멀리 나가지 않도록 한다.

'선 그 자체'의 첫 번째 기능을 사용한 구도

글자나 기호를 바탕으로 하는 구도

다른 글자는
A, F, G, J, Q, Z가 있고
기호는 ✓, 2, ?, ∿,
6, 7, 9가 있다.

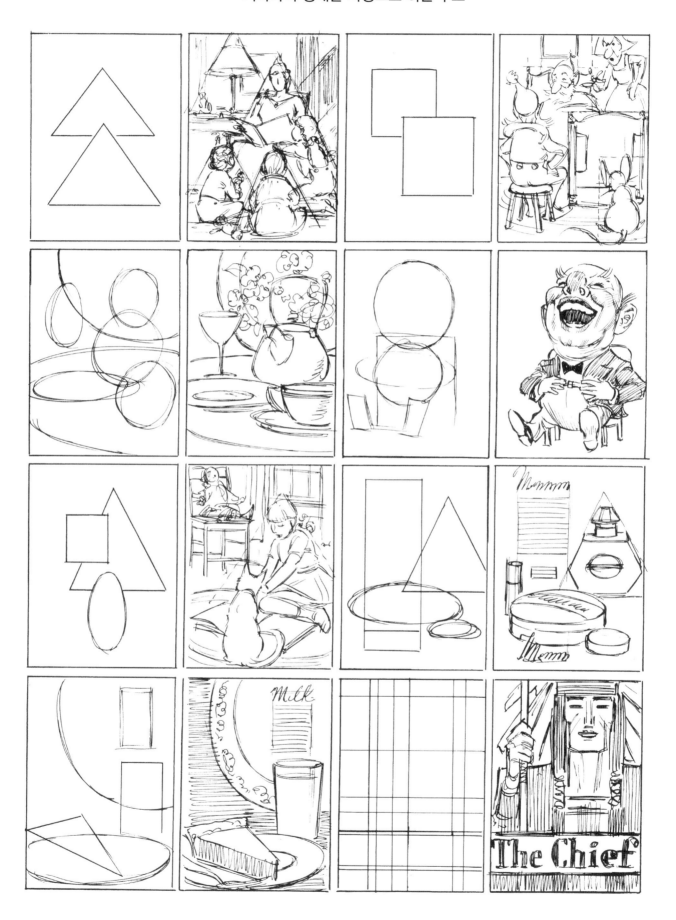

구도에 적용되는 지렛대 원칙

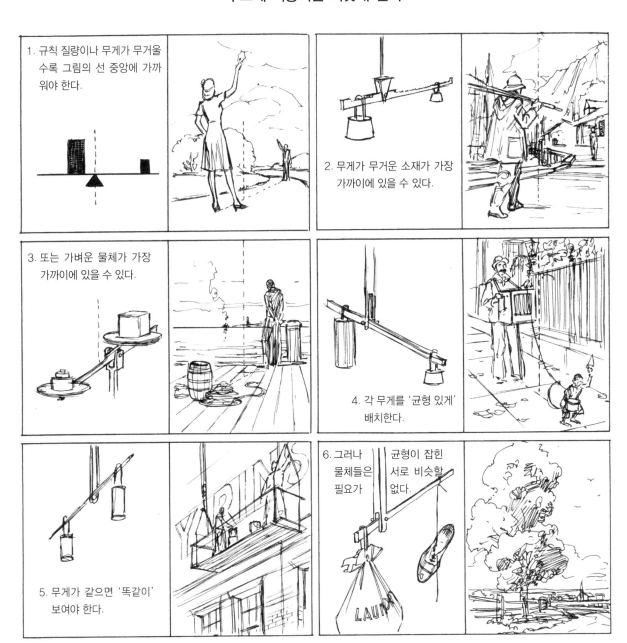

1. 규칙 질량이나 무게가 무거울 수록 그림의 선 중앙에 가까워야 한다.

2. 무게가 무거운 소재가 가장 가까이에 있을 수 있다.

3. 또는 가벼운 물체가 가장 가까이에 있을 수 있다.

4. 각 무게를 '균형 있게' 배치한다.

5. 무게가 같으면 '똑같이' 보여야 한다.

6. 그러나 균형이 잡힌 물체들은 서로 비슷할 필요가 없다.

그림 속 소재들은 균형 잡혀 있어야 한다. 아니면 그림의 경계 안에 자연스럽게 놓여 있는 것처럼 보여야 한다. 그림을 보았을 때 공간을 덧붙이거나 잘라내고, 또는 경계를 옮기고 싶다는 생각이 든다면 분명 균형이 어긋나있는 것이다. 구성에는 절대적인 법칙이 없으므로 내가 알고 있는 것 중 가장 좋은 방법을 알려주겠다. 유일한 법칙은 공간을 가능한 다양하게 활용하고 한 물체의 크기와 형태를 동일하게 복제하지 않는 것이다(모든 사물이 양 옆으로 똑같이 균형을 잡고 있는 정확한 형식적 배치 시에는 이 규칙이 적용되지 않는다). 두 개의 물체가 똑같다면 하나가 다른 하나를 겹치도록 만들어서 윤곽을 바꾼다. 다양성은 구성의 묘미다. 가벼운 물체는 중심에서 멀리 두어 무거운 물체와 균형을 이루게 한다. 중심(균형의 중심점이 되는 지렛대의 중심) 구성에서 균형은 밝음과 어두움, 또는 다른 사물에 균형을 이루는 물체의 면적과 부피의 질량 간 평형을 의미한다. 무게가 무거울수록 중심에 가깝고 가벼울수록 가장자리에 가까워지는 것은 자명한 이치다.

좌우대칭 구성에 적용되는 형식적인 분할

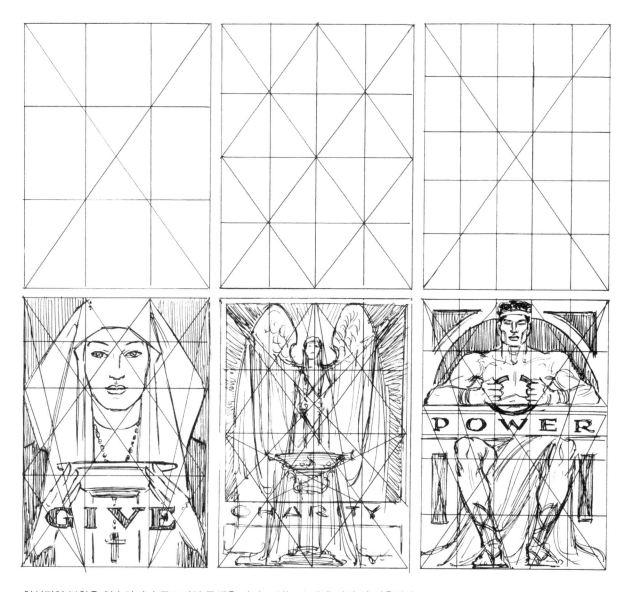

형식적인 분할은 엄숙하거나 종교적인 특색을 가지고 있는 소재에 가장 잘 어울린다.

배치를 통해 최고의 위엄을 나타내고 싶어 하던 시절이 있었다. 창조주가 생물체를 만든 기본 구상이 복제였다는 점 (인체의 좌우 등)에서 같은 기법을 토대로 한 배치기법으로 동일한 위엄 있는 느낌을 낼 수 있다. 양면을 정확하게 똑같게 만들라는 것은 아니지만 둘 사이에 단위나 질량, 선과 공간이 완전히 똑같다는 느낌이 있어야 한다. 교회의 벽화는 무조건 이 배치도를 사용한다. 상징적인 소재, 자선모금 호소, 영웅적 소재나 평온함과 고요함을 제시할 때 두각을 나타내는 기법이다. 예전에는 거의 항상 형식적인 균형으로만 접

근했고, 그로부터 수많은 명작이 탄생했다. 미켈란젤로, 루벤스, 라파엘로와 같은 거장의 작품이 그와 같은 웅장함을 가질 수 있는 것에는 형식적인 디자인의 역할이 크다.

숙련된 화가의 경우 형식적인 분할도 비형식적으로 사용할 수 있다. 다음 장에서 소개되고 있는 또 다른 방법은 형식적인 분할이나 역동적인 대칭과는 거리가 꽤 멀다. 내게 있어서 그 둘 중 이 새로운 기법만큼이나 만족스러운 건 없다. 많은 사람들이 이 기법이 가지고 있는 엄청난 장점을 알게 되길 바란다.

비형식적인 분할의 소개

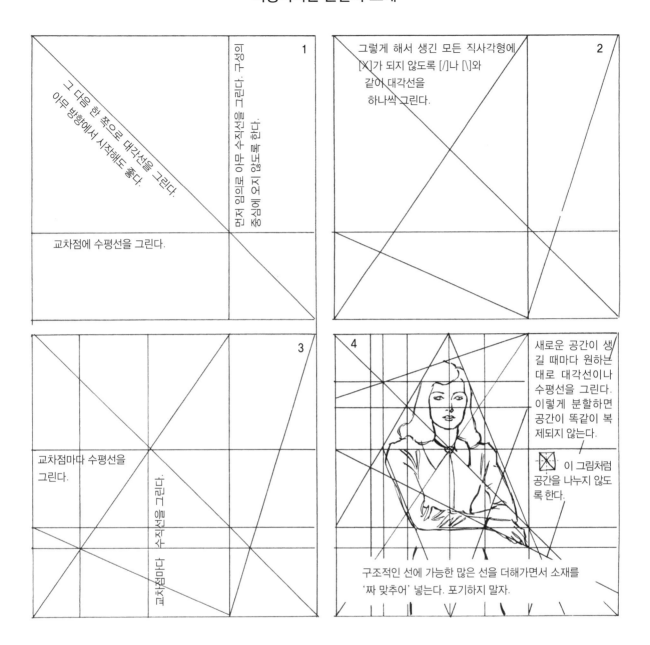

1
먼저 임의로 아무 수직선을 그린다. 구성이 중심에 오지 않도록 한다.

그 다음 한 쪽으로 대각선을 그린다. 아무 방향에서 시작해도 좋다.

교차점에 수평선을 그린다.

2
그렇게 해서 생긴 모든 직사각형에 [X]가 되지 않도록 [/]나 [\]와 같이 대각선을 하나씩 그린다.

3
교차점마다 수평선을 그린다.

교차점마다 수직선을 그린다.

4
새로운 공간이 생길 때마다 원하는 대로 대각선이나 수평선을 그린다. 이렇게 분할하면 공간이 똑같이 복제되지 않는다.

이 그림처럼 공간을 나누지 않도록 한다.

구조적인 선에 가능한 많은 선을 더해가면서 소재를 '짜 맞추어' 넣는다. 포기하지 말자.

이것이 내가 공간을 분할하는 방식이다. 이렇게 하면 구성 선택의 폭이 넓어진다. 잘 공부해두면 공간을 각기 다르면서 재미있게 나누는데 도움이 될 것이다. 전체 공간을 하나(임의)의 선으로 불균등하게 나누는 것으로 시작한다. 전체 공간의 1/2, 1/3, 1/4이 되는 지점에 선을 그리는 것은 피하는 게 가장 좋다. 그 다음에는 전체 공간에서 대각선으로 마주보고 있는 모서리에 대각선을 하나 그린다. 처음에 그린 선과 대각선이 교차하는 지점에 공간을 가로지르는 수평선을 그린다. 이제 그 결과로 생기는 모든 직사각형에 대각선을 그리되 한 공간에 하나씩만 그린다. 대각선을 X자로 교차시키면 직사각형이 균등하게 나오기 때문이다. 이제 아무 교차점에 수평선이나 수직선을 그려서 역시 대각선으로 나뉘는 직사각형을 만들 수 있다. 이렇게 하면 동일한 방식으로 똑같은 형태가 생기지 않는다. 이 방식은 하나의 대각선으로 나뉜 두 부분만 제외하고는 두 개의 공간이 완전히 똑같아 보이지 않도록 하면서 형태와 공간, 윤곽 배치의 예를 매우 다양하게 표현해준다. 머릿속에 품고 있던 소재가 점점 윤곽을 갖추는 것을 볼 수 있을 것이다.

비형식적인 분할의 예

난쟁이 요정들이 펜을 가지고 노는 모습을 그려 보겠다는 생각은 있었지만 아직 그것을 어떻게 배치해야할지는 생각해본 적이 없었다.

그림처럼 공간을 나눴고, 추상적인 형태는 다음과 같은 구성을 제시했다.

먼저 형태를 대강 스케치한 뒤 자세하게 묘사했다.

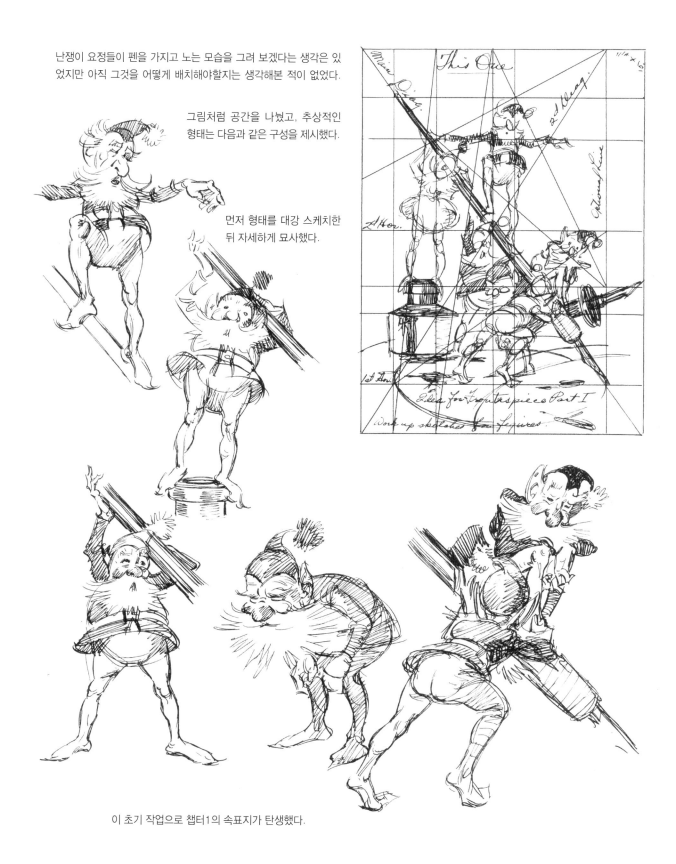

이 초기 작업으로 챕터1의 속표지가 탄생했다.

비형식적인 분할은 기계적으로 하는 것이 아니라 창의적으로 나눠야 한다

섬네일(Thumbnail. 광고원고를 작성하는 데 필요한 아이디어를 간단히 스케치한 것)을 만들어보자. 위 스케치에서 공간의 분할이 소재와 배치를 제시하고 있다.

여기서 설명하는 방식으로 공간을 분할할 때는 선택이 중요한 부분을 차지하고 창작이 나머지를 차지하는 만큼 이 작업은 창의적일 수밖에 없다. 때문에 '세트'나 형식적인 배치로 시작하는 분할의 형태와 비교해봤을 때 이 방법을 가장 강력하게 추천하는 것이다. 비형식적인 분할을 할 때는 처음에 그린 선으로 창작을 시작한다. 머릿속에 아무 아이디어가 없어도 앞에 놓인 빈 종이를 채워나가는 것을 도와준다. 다들 내가 무슨 말을 하는 건지 알고 있을 것이다. 누구나 소재가 떠오르지 않고 머리가 텅 빈 것 같은 느낌을 경험해봤을 것이 분명하기 때문이다. 머릿속에 소재가 있다면 한두 번의 시도로 표현해낼 수 있다. 소재가 없다면 선을 그리면서 곧 뭔가가 생각나기 시작할 것이다. 위의 그림들 역시 그렇게 탄생했다. 처음 시작할 때만 해도 어떤 소재를 그릴 건지에 대한 아무 생각도 없었다. 이 방식은 아이디어, 레이아웃, 소규모 구성 작업에 매우 유용하다. 아이디어를 표현할 때는 모델이나 수집한 자료 등을 참고할 수 있다. 처음 그린 분할 선을 지우고 나서 구성이 얼마나 균형 잡혀 있고 '서로 조화를 이루고 있는지' 보면 깜짝 놀라게 될 것이다. 그냥 넘겨버리지 말고 꼭 시도해볼 것을 추천한다. 나 역시 구도 배치 과정에서 '좌절'할 때가 많은데 이 방법으로 아이디어를 얻고 안심할 수 있었던 날이 많다. 이 책에 나오는 모든 구도가 이 방법을 토대로 하는 것은 아니지만 대부분이 이 방법을 따르고 있고, 내가 봤을 때 이 방법대로 했을 때의 구도가 더 낫다. 이 책이나 다른 책에 있는 배치는 모두 실제로 그림에 적용하기 좋은 영감을 준다. 공간만 허락되었더라면 더 많은 예시를 보여주었을 것이다. 대부분의 화가들이 결국에는 구도를 잘 잡기 위해 눈을 단련하는데 이 방법이 그 과정에 있어 큰 도움을 줄 것이다. 분할 선은 쉽게 지워질 수 있도록 연하게 그린다.

구성을 돕는 원근법 안내선

 수평선

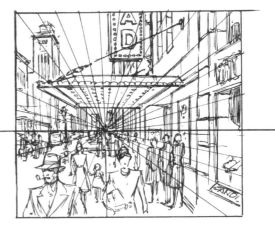

2점 투시 원근법
빠르게 구도를 잡을 수 있는 방법이다. 양쪽 면을 따라 내려가면서 균일하게 표시해서 구분한다. 그림을 통해 소실점을 향해 가는 선을 그린다. 이제 눈으로 보면서 원하는 대로 공간을 채울 수 있다.

1점 투시 원근법
수평선에 점을 찍고 그 점에서부터 사방팔방으로 뻗어 나가는 선을 그린다. 이제 원하는 선을 기반으로 그림을 그려나간다. 그러려면 물론 원근법을 이해하고 있어야 한다.

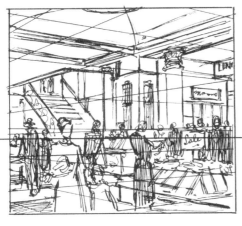 수평선

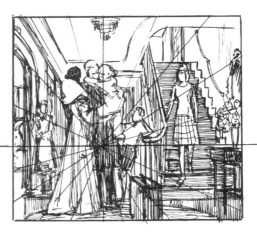

실내에서도 똑같이 적용된다.

실내에서의 1점 투시 원근법

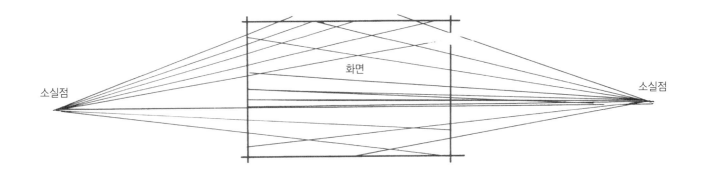

위와 같은 방법으로 미니어처 그림을 설계한다. 나중에 확대시킬 수 있다. 나는 주어진 소재에 바로 착수할 때 이 구도를 자주 사용한다. 가장 실용적인 절차다.

원근법을 잘 모른다면 공부를 하는 게 좋을 것이다. 원근법 없이는 아무것도 할 수 없다.

그림과 눈높이의 관계

시점과 눈높이를 고려하지 않고는 정확하고 현명하게 그림을 그릴 수 없다. 원근법(투시도법)에서는 시점을 정점(station point)이라고 부른다. 그러나 정점은 사실 관찰자가 서 있는 지면의 지점이라고 할 수 있다. 미술에서 시점은 시야의 중심으로, 소실점과 혼동하지 않아야 한다. 눈높이에서 정면을 바라보면 시점은 수평선 중앙에 있는 지점(눈높이의 정반대 지점)을 향한다. 수평선이 바로 눈높이다. 양쪽 눈 안에서부터 부채꼴 모양의 커다란 유리판이 눈에 보이는 만큼 멀리 펼쳐진다고 상상해보라. 이 유리판 전체가 그림의 수평선이다. 모든 그림은 수평선을 하나씩만 가지고 있다. 수평선 위쪽에 있는 지점에서 멀어지는 지면에 평행하면서 후퇴하는 모든 선은 그림에서 아래쪽으로 기울어져야 하며 수평선에서 끝나야 한다. 수평선 아래쪽에 있고 지면에 평행하는 모든 선 역시 수평선을 향해 위쪽으로 기울어져야 한다. 결국 수평선을 결정하는 것은 관찰자의 시점이다.

그림이 시야에 잡히는 전체 모습을 나타내는 경우는 거의 없기 때문에 수평선은 종이의 표면을 교차할 수도 있고 그림 위쪽이나 아래쪽에 있을 수도 있다. 수많은 건물들이 있는 커다란 사진을 보고 있다고 가정해보자. 수평선이나 투시 선을 바꾸지 않고도 사진의 일부분을 그림으로 그려낼 수 있을 것이다. 그러나 어떤 부분을 그리더라도 본래의 눈높이(또는 카메라의 시점) 관계는 분명하다. 그림에서도, 사진에서도, 시점은 그림의 수평선 아래에 있는 모든 물체를 내려다보고 있거나 수평선 위에 있는 모든 물체를 올려다보고 있다. 눈높이나 그림의 수평선 아래에 있는 물체는 윗면밖에 보이지 않을 것이다. 물체 안을 들여다볼 수 있을 때는 눈이 그보다 위에 있을 때뿐이다. 허리에 맨 벨트같이 둥글게 휘어진 선은 수평선 아래에 있을 때에는 위쪽으로 휘어져야 하고 수평선 위에 있을 때는 아래쪽으로 휘어져야 한다. 그러나 이 진리가 무시되는 경우가 너무나도 많다. 목이나 어깨를 그릴 때도 눈높이를 전혀 고려하지 않고, 지붕의 기울기도 반대로 그리는 경우도 많다. 원

근법에 대한 간단한 지식도 없이 일러스트나 상업미술 현장에 뛰어드는 화가들이 너무나도 많다는 사실을 분명히 짚고 넘어가야 한다. 눈높이가 각기 다른 사진들이나 수집한 자료들을 가지고 작업을 해보면 이 사실이 더욱 명백해진다. 이 부분에서 두 자료가 서로 일치하는 경우가 거의 없다는 것을 확신할 수 있을 것이다.

원근법은 화가가 반드시 이해하고 있어야 하는 부분이다. 화가가 사용하는 모든 자료들에는 원근법이 적용되어 있다. 예를 들면 피아노 사진을 보자. 피아노는 사진의 수평선을 설정할 것이다. 그 다음으로 인물 등 다른 모든 요소가 같은 눈높이에서 그려져야 한다. 원근법은 소실점이 피아노가 만들어놓은 똑같은 수평선으로 떨어지게끔 다시 그려야 한다. 아니면 인물을 하나 선택해서 피아노의 원근법이 인물에 들어맞도록 조절할 수도 있다. 이 때 사용할 수 있는 가장 좋은 방법은 작게 스케치를 해서 소실점들을 멀찍이 떨어뜨려 놓는 것이다. 큰 화판에 그린다. 그 다음 작은 스케치를 네모지게 만들어 원하는 크기만큼 확대한다.

원근법 공부는 서점에 약간의 투자를 해서 책을 옆에 두고 며칠만 읽어보면 된다. 한 번 공부해두면 평생을 간다. 그런 지식이 부족해서 모든 작품과 일생의 노력을 물거품으로 만들어버리는 사람들은 도무지 이해할 수 없다. 원근법을 모르는 사람은 왠지 모르게 원근법을 너무 어렵게 여기는데 사실 그렇지 않다. 원근법은 해부학 공부와 같은 것 중 하나일 뿐이다. 해부학은 화가라면 끊임없이 탐구해야 하는 분야이자 지식이 부족한 화가를 매일 고민에 빠뜨리는 주범이다. 어떤 상황에서도, 어떤 형태에서도 원근법을 피할 수 없다. 원근법은 여러분이 갖게 될 바로 다음 직장에도, 그 다음 직장에도 영향을 줄 것이다. 사진 한 장을 찍는 거라면 카메라가 원근법 작업을 대신 해준다. 그러나 눈높이와 시점의 원칙을 이해하지 못한 상태에서는 사진 자료에 구성단위를 하나만 더 해도 원근법 작업을 정확하게 할 수 없을 것이다. 원근법을 이해하지 못한다면 다른 모든 것을 버린다고 하더라도 원근법을 한 번만 제대로 이해하도록 하라. 그 때까지 그림을 절대 그릴 수 없을 것이다(원근법에 대한 좋은 책은 너무나도 많다. 원근법을 여기서 설명하려면 공간이 모자랄 테니 서점을 찾아가 참고하도록 한다).

눈높이, 카메라 높이, 수평선은 모두 같다

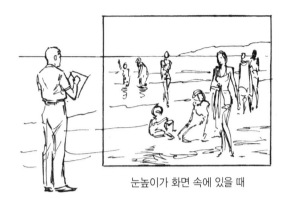

눈높이가 화면 속에 있을 때

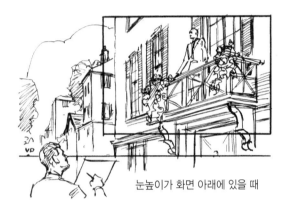

눈높이가 화면 아래에 있을 때

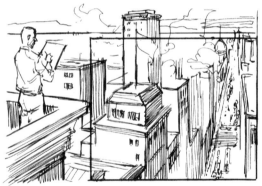

눈높이가 화면 위에 있을 때

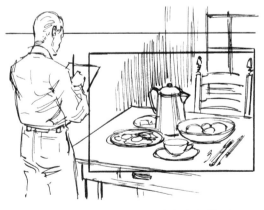

눈높이가 화면 위에 있을 때

원근법은 종이의 평면적인 공간과 사물의 자연스럽거나 평범한 모습을 묘사하는 중요한 첫 번째 수단이다. 원근법을 무시한 현대 미술 작품은 곧 그로부터 생겨날 부정적인 반응을 감내하겠다는 것을 의미한다. 그러나 일러스트에서는 원근법을 무시한 채로 확실한 현실성을 줄 수가 없다. 수평선은 아무 자료에서나 쉽게 찾을 수 있다. 한 점에서 만날 때까지 후퇴하는 직선을 따라가면 된다. 이 선은 물론 두 바닥 타일이나 두 천장 선, 테이블의 두 평행하는 모서리, 문이나 창문의 꼭대기와 아래 모서리같이 지면에 평행해야 한다. 그런 선들이 만나는 지점이 수평선 위에 위치한다. 그런 지점을 교차하는 직선을 가로로 그리면 그게 바로 수평선이다. 수평선을 찾으면 인물의 어느 지점(허리, 가슴, 머리 등)을 교차하는지 표시해둔다. 어떤 사물을 덧그려도 모두 같은 수평선에 있는 소실점을 가져야 한다. 실내모습이 담긴 자료가 있다고 가정해보자. 수평선을 찾으면 카메라의 높이를 짐작할 수 있다. 똑같은 실내 배경에 인물을 그리고 싶을 때 이 카메라 높이를 가지고 조절하면 원근법이 정확한 인물을 그릴 수 있다. 카메라는 보통 가슴 높이에 있으므로 수평선이 인물을 적절하게 통과하는 것을 볼 수 있다. 이것이 인물을 올바르게 그려 넣는 유일한 방법이기 때문에 몇 명을 그려 넣든 똑같은 바닥에 서 있는 것처럼 보이게 된다.

또 다른 장점: 대상으로 삼은 자료에서 수평선이 바닥에서 얼마나 높이 있는지 미리 알면 사진에 사용할 모델을 찍을 때 카메라를 그와 같은 높이로 조절할 수 있다. 아무 높이에서나 찍으면 자료와 맞출 수는 없다.

새로운 눈높이에 맞게끔 자료를 다시 그릴 때는 자료에 이미 드러나 있는 치수를 먼저 찾는다. 예를 들어 의자의 앉는 부분은 바닥에서 약 45센티미터 정도 높이에 있다. 의자 모서리에 수직선을 그리고 측정한다. 그러면 지면에서 아무 지점이나 고를 수 있다. 여기서 수직선은 세로선들의 측정선 역할을 한다. 측정선 바닥에서 시작하는 선을 그려 지면의 선택지점을 거쳐 수평선을 통과하게 한다. 그 다음 그 선을 측정선 원하는 높이로 잇는다. 선택한 지점에 수직선을 세우고, 이제 비슷한 높이가 원하는 장소까지 이어진다. 동일한 지면에 인물을 배치할 때와 똑같은 원칙이다.

자료에서 눈높이 찾고 인물 조화시키기

일러스트에 스케치를 함께 그리면 눈높이나 수평선(둘은 사실 같음)을 다양하게 배치하고 그림 속 소재끼리의 관계를 풍성하게 만들 수 있다. 좀 더 분명하게 말하자면 나는 관찰자와 관찰자의 시점을 표현하기 위해 화가를 그림 밖에 그렸다. 그렇게 해서 그림 속에서 수평선이 왜 어느 높이에도 위치할 수 있는지, 그리고 시점의 높이가 수평선을 결정한다는 것을 보여주었다.

피아노를 두고 인물이 어떻게 연계되어야 할지 그려 보았다. 여러 가지 눈높이를 사용해서 아무 소재 밖의 다양한 효과를 보여주기 위한 시도를 해 보겠다. 이 방법은 창의적인 그림을 그릴 수 있게 해준다. 평범한 눈높이에 있는 다소 평범한 소재는 위에서 내려다보거나 아래에서 올려다보면 상당히 신선하게 다가올 수도 있다. 눈높이가 높으면 텍스트 공간을 구분하기가 좋고, 수평 기준선이 필요할 때는 지면 높이에 시점을 두는 것이 좋다.

인물 원근법을 이해하면 인물 자료의 위치를 다양한 눈높이로 바꿀 수 있기 때문에 원래 같았으면 사용할 수 없었던 자료도 사용할 수 있다. 인물 그림을 다양하게, 자기 방식대로 그리는 한 이의를 제기할 사람은 아무도 없다. 이 작업이 항상 쉬운 것만은 아니다. 가능하다면 모델을 고용해서 자세를 취하게 하고 자신만의 스타일로 작업하는 것이 매우 좋다. 모델에게 지불하는 비용은 창의적인 화가로서 최선의 투자다. 그렇게 그린 그림은 반박의 여지가 없는 자신만의 그림이 된다.

연관성 없는 자료

인물 2

인물 1

세 가지 자료

세 장의 그림 모두 각기 다른 눈높이를 가지고 있기 때문에 하나를 선택하고 다른 두 그림을 조정해야 한다. 먼저 다음과 같이 피아노를 골라보겠다.

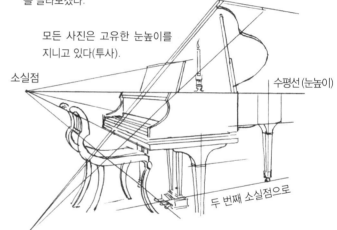

모든 사진은 고유한 눈높이를 지니고 있다(투사).

소실점

수평선 (눈높이)

두 번째 소실점으로

자료 속 눈(카메라)높이를 찾으려면 멀어지는 투시선이 한 점에서 만날 때까지 따라간다. 그 지점은 수평선 위에 놓인다. 이제 자료를 교차하도록 수평선을 그린다.

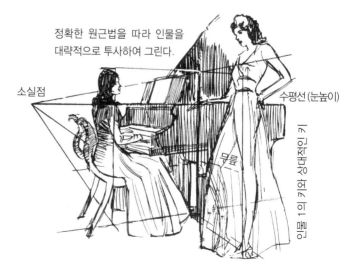

정확한 원근법을 따라 인물을 대략적으로 투사하여 그린다.

소실점

수평선 (눈높이)

무릎

인물 1의 키에 상대적인 키

37

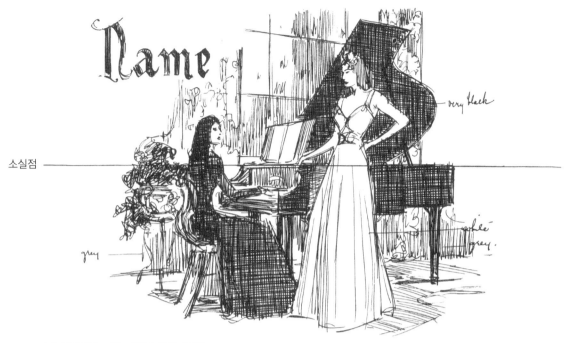

먼저 일반적인 그림 배치를 위해 피아노
자료를 따라 밑그림을 그린다.

그 다음 첫 번째 인물의 원근법을 따라
대략적인 스케치를 한다. 그림이 더 매력
적이게 되었다.

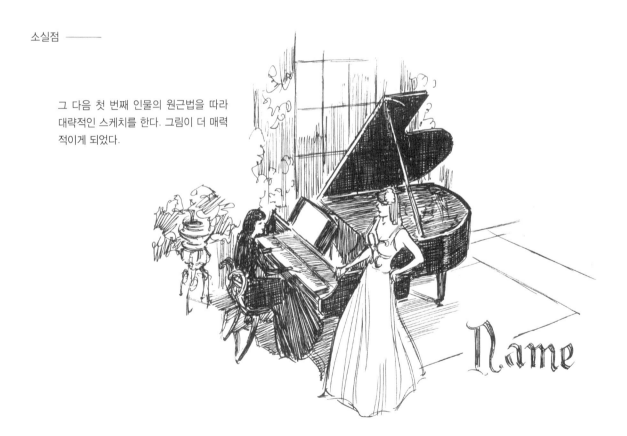

원근법만으로 다양성 주기

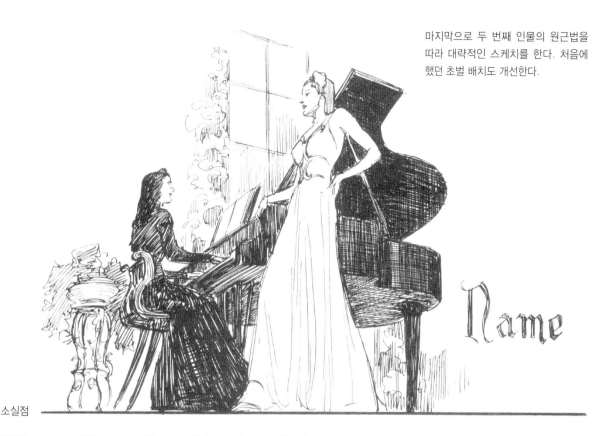

마지막으로 두 번째 인물의 원근법을 따라 대략적인 스케치를 한다. 처음에 했던 초벌 배치도 개선한다.

소실점

다양한 눈높이나 카메라 높이로 뭐든 그려보겠다는 시도는 아주 좋은 생각이다. 종종 평범한 것으로부터 특별한 결과를 낼 수 있을 것이다. 아직 원근법을 모른다면 더 이상 미루지 말고 공부하도록 한다.

화가들은 언제나 어떻게 하면 소재에 가능한 다양하게 접근할 수 있을지 고민한다. 그렇게 잘 생각해보면 뭔가 독특한 결과가 나올 수 있다는 것은 틀림없다. 사람은 자신의 눈높이로 다른 사람을 바라본다. 캐릭터의 위치를 높이고 자신의 위치를 낮추면 캐릭터를 올려다 본 모습을 관찰할 수 있다. 그렇게 하면 캐릭터는 강단에 있는 연설자나 성직자, 또는 무대 위의 배우를 올려다볼 때와 비슷한 특정한 웅장함과 위엄을 갖게 된다. 이것은 기억해두면 유용하게 사용할 수 있는 심리학이다.

이와 반대로 캐릭터를 내려다볼 때에는 우월감을 느끼게 된다. 사람들로 가득 찬 파티 장은 1층에서 보는 것보다 발코니에서 내려다볼 때 훨씬 아름답지 않은가! 우리가 언덕이나 산 위에 올라 풍경을 내려다보기 좋아하는 것처럼 말이다. 하늘을 나는 것이 가져다주는 가장 큰 스릴은 높이감이다. 이렇게 하면 심리적으로 관찰자의 시선에서 벗어날 수 있다. 너무 평범한 그림은 눈높이를 고려하지 않았기 때문에 평범한 것이다. 동화 일러스트에는 아동의 눈높이에서 그림을 그림으로써 삽화에 엄청난 의미를 부여할 수 있다. 어린 아이에게는 모든 것이 높고 크다. 아이에게는 아빠가 거인과도 같다. 그러니 아빠는 아이에게 중요한 존재임이 당연하다. 눈높이를 다양하게 사용하면 그림을 여러 가지 패턴으로 구분할 수 있다. 이렇게 내가 권한 간단한 방법들을 시도해보는 것이 좋다. 이것은 자신의 창작능력을 시험해볼 수 있는 한 방법으로, 뭔가 독특한 결과가 나온다면 성공한 것이다. 잡지나 광고 삽화와 마찬가지로 이야기 삽화에도 주의를 끌만한 과감함이 필요하다. 일러스트레이터들은 이것을 '임팩트' 있다고 말한다. 다음은 임팩트를 얻기 위한 한 가지 방법이다. 발판 사다리를 가져다가 그 위에서 그림을 그리거나 바닥에 누워서 스케치를 해 보자.

선으로 소재에 초점 만들기

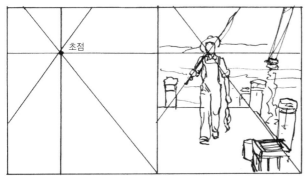

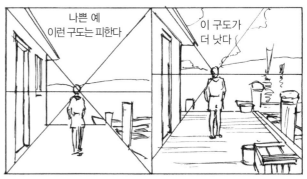

초점은 선이 일반적으로 교차하는 아무 지점에 만들어진다. 소실점이나 교차점을 향하는 선은 모두 초점을 만든다. 그런 초점에 인물의 머리를 위치시키기 아주 좋다.

그림 중앙에는 절대 초점을 두지 않도록 한다. 모서리를 이등분하는 대각선의 사용도 피하는 것이 좋다.

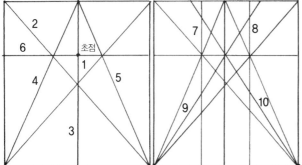

형식적인 디자인에는 중앙의 위나 아래에 초점을 두도록 한다. 위 그림은 좋은 레이아웃의 예다.

위 그림은 여러 도안에 활용할 수 있는 기본적인 배치도다. 원하는 대로 소재를 그려 나가도록 한다.

회화에서 소실점은 '중요한 지점'이다. 소실점은 주인공을 향해야 한다.

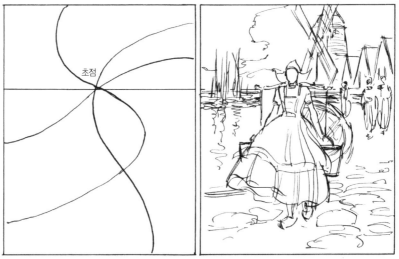

나선 역시 이목을 집중시키는데 사용될 수 있다. 선은 주요 교차점을 향하고 그 지점을 가로질러야 한다는 것을 규칙으로 삼도록 한다.

특정한 머리, 인물이나 지점에 어떻게 주의를 집중시키고 선을 교차시킬지 고민하는 경우가 많다. 이 페이지를 잘 익혀두도록 한다. 좋은 그림은 모두 주요 초점을 가지고 있으며, 모든 선은 그 지점을 향하는 눈을 그려야 한다. 옛말에 이런 말이 있다. "모든 길은 로마로 통한다." 이것은 좋은 구성의 근본이다. '길'이 곧 선이다.

구도 속 '시선의 이동'

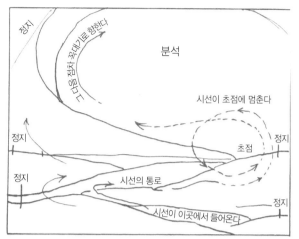

좋은 그림은 모두 시선이 이동하는 간단하고 자연스러운 경로에 대한 계획을 가지고 있어야 한다.

소재 밖으로 향하는 선은 시선을 다시 안쪽으로 이끌어주는 어떤 장치나 다른 선으로 차단되어야 한다.

시선은 바닥에서 들어와 절대로 옆이 아닌 위로 향해야 한다.

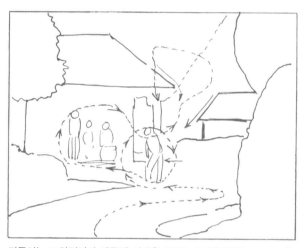

귀퉁이는 교차점이기 때문에 시선을 붙잡는 '아이 트랩(eye trap)'이라서 시선을 귀퉁이 위쪽이나 주변으로 향하게 해야 한다.

선을 능숙하게 사용하면 시선이 거의 여러분이 원하는 대로 이동할 수 있게 만들 수 있다. 시선을 안쪽으로 이끈 후 관심 지점에서 맞이한 후 그 지점을 통과하게 한다.

시선의 이동은 자연스러워야 하며, 차단되거나 두 갈래로 나뉘지 않아야 한다.

이목을 집중시키는 장치

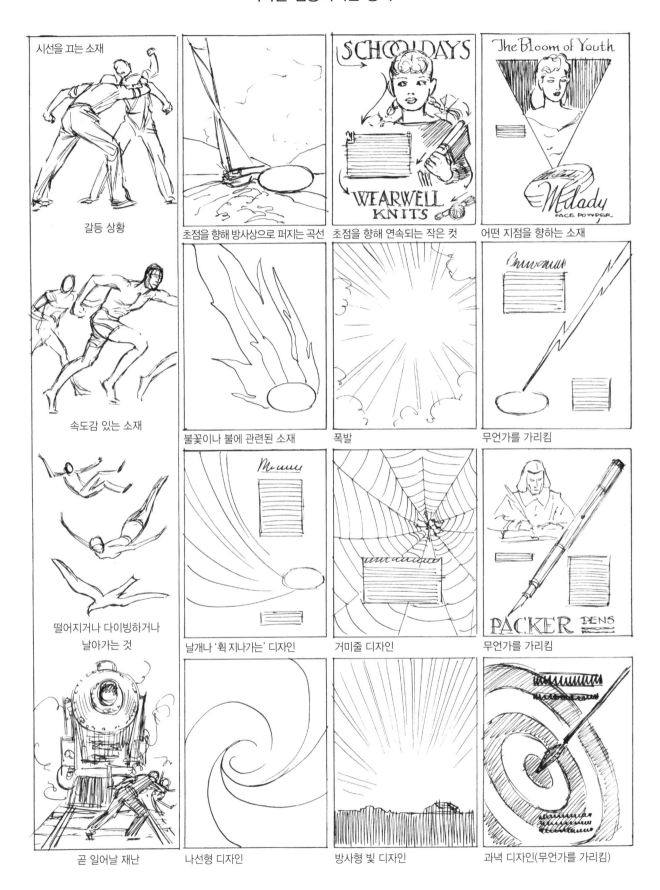

시선을 끄는 소재 — 갈등 상황

속도감 있는 소재

떨어지거나 다이빙하거나 날아가는 것

곧 일어날 재난

초점을 향해 방사상으로 퍼지는 곡선

불꽃이나 불에 관련된 소재

날개나 '휙 지나가는' 디자인

나선형 디자인

초점을 향해 연속되는 작은 컷

폭발

거미줄 디자인

방사형 빛 디자인

어떤 지점을 향하는 소재

무언가를 가리킴

무언가를 가리킴

과녁 디자인(무언가를 가리킴)

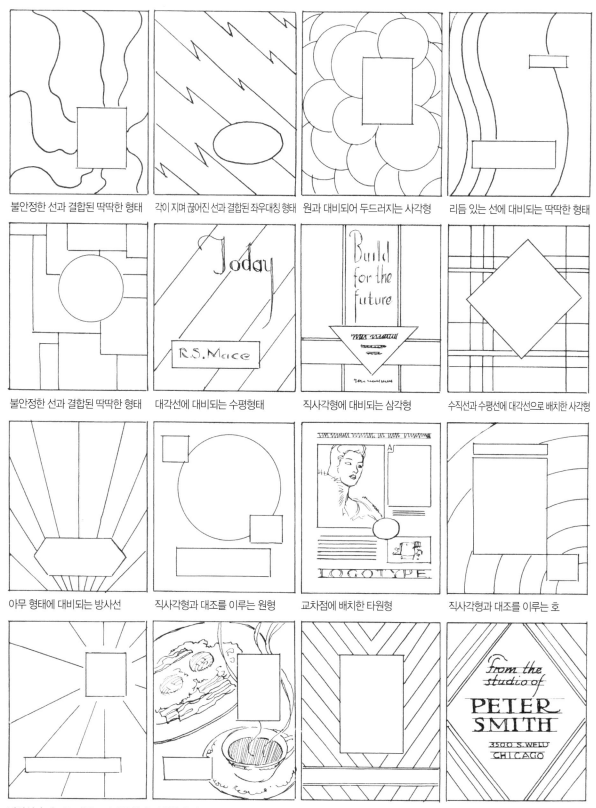

불안정한 선과 결합된 딱딱한 형태 각이 지며 끊어진 선과 결합된 좌우대칭 형태 원과 대비되어 두드러지는 사각형 리듬 있는 선에 대비되는 딱딱한 형태

불안정한 선과 결합된 딱딱한 형태 대각선에 대비되는 수평형태 직사각형에 대비되는 삼각형 수직선과 수평선에 대각선으로 배치한 사각형

아무 형태에 대비되는 방사선 직사각형과 대조를 이루는 원형 교차점에 배치한 타원형 직사각형과 대조를 이루는 호

방사선과 대조를 이루는 딱딱한 형태 타원형과 대조를 이루는 직사각형 대각선과 대조를 이루는 딱딱한 형태 대각선과 대조를 이루는 수평선

선과 정서반응의 관계

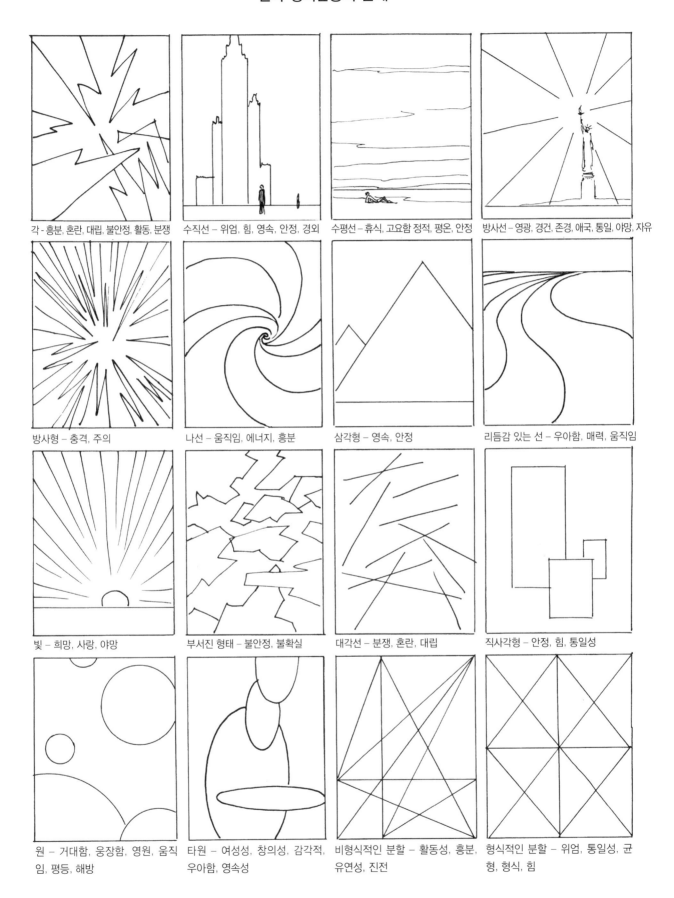

각 - 흥분, 혼란, 대립, 불안정, 활동, 분쟁

수직선 - 위엄, 힘, 영속, 안정, 경외

수평선 - 휴식, 고요함 정적, 평온, 안정

방사선 - 영광, 경건, 존경, 애국, 통일, 야망, 자유

방사형 - 충격, 주의

나선 - 움직임, 에너지, 흥분

삼각형 - 영속, 안정

리듬감 있는 선 - 우아함, 매력, 움직임

빛 - 희망, 사랑, 야망

부서진 형태 - 불안정, 불확실

대각선 - 분쟁, 혼란, 대립

직사각형 - 안정, 힘, 통일성

원 - 거대함, 웅장함, 영원, 움직임, 평등, 해방

타원 - 여성성, 창의성, 감각적, 우아함, 영속성

비형식적인 분할 - 활동성, 흥분, 유연성, 진전

형식적인 분할 - 위엄, 통일성, 균형, 형식, 힘

부정적인 느낌이 드는 나쁜 구도

1과 2는 시야가 둘로 나뉘지 않아야 한다. 3, 4, 5, 6은 지나치게 중심에 몰려있다. 정면을 바라보고 있는 자세도 좋지 않다. 5와 6은 너무 비슷하다.

이제 인물에 시선이 간다. 선이 '이어지지 않아서' 시선이 그림 밖으로 흩어진다. 인물의 자세가 좀 더 소재와 어울린다.

배경이 두드러지도록 소녀가 가까이 있는 구도가 좀 더 나을 것이다.

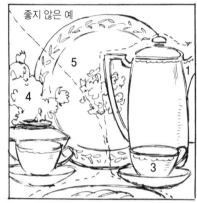 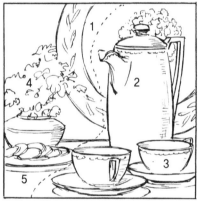

1과 같이 사물의 방향이 그림 밖을 향하지 않도록 한다. 2와 3의 비중이 너무 똑같다. 4는 꽃이 꽂힌 방향이 좋지 않다. 5는 시선을 두 갈래로 나눈다.

1. 이제 시선이 한 갈래다. 2. 안쪽을 향하고 있다. 3. 컵이 모여 있다. 4. 꽃의 방향이 바르다. 5. 이제 접시에 쿠키가 담겨있다는 것을 알 수 있다. 더 낫지 않은가?

'사물 사이의 공간을 채우는 것'으로 구성이 적절한지 알아볼 수 있다. 디자인이 괜찮은지 확인해보자.

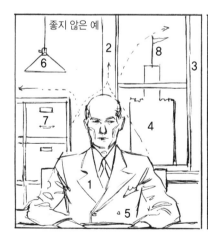

1. 인물의 위치가 너무 낮고 가운데에 있다. 2. 머리를 가로지르는 선은 그리지 않도록 한다. 3. 그림의 가장자리가 그림의 선(창틀)과 겹치지 않도록 한다. 4. 6, 7, 8은 너무 중심에 몰려있다. 깃발이 좋지 않다. 5. 손이 화면에서 잘렸다. 책상 선은 너무 낮고 아래쪽 가장자리에 너무 가깝다. 남자의 시선이 안 좋다.

이 그림은 앞에서 놓친 부분을 여러 모로 보완하고 있다. 머리 주변에 거슬리는 것도 없고 중심에 몰려있는 것도 없다. 소재의 균형도 안정감 있다. 다른 장식들도 더 매력 있다. 인물이 '대머리'라면 괜찮은 배경을 두는 편이 좋다. 모든 작업은 계획을 세워서 해야 한다.

가끔씩은 머리만으로도, 또 머리의 일부분만으로도 디자인을 만들 수 있다. 특히 두 개의 두상의 크기가 같고 공간을 비슷하게 차지하고 있을 경우 두 두상을 전체 다 그리는 것보다 더 시선을 끄는 그림을 그릴 수 있다.

다양한 삽화

'떠 있거나' 공간의 제약으로부터 자유롭다.

두 개 이상의 면에 구속되어 있다.

비형식적인 분할을 사용할 수 있다.

삽화를 연결해서 빈 공간을 이을 수 있다.

주요 삽화의 '자리'가 관건인 삽화

빈 공간을 그림의 일부로 만들면 매우 유용하다.

삽화가 '테두리'를 이루고 있다.

삽화는 순수하고 단순한 디자인이다

'실루엣' 형태의 삽화(빛에 대비되는 어두운 덩어리)

'강렬한' 삽화(어두움에 대비되는 밝은 덩어리)

'스케치' 형태의 삽화
(간결한 덩어리들이 서로 대비됨)

두드러지는 도형 화면과 결합된 삽화/ 상품이 관건인 삽화

상품이 관건인 삽화

사각형의 구성단위 위로 두드러지는 삽화의 결합

카피 공간에 맞춰 그린 삽화

검은 배경과 효과적으로 합쳐진 단순한 선

검은 부분을 이용한 펜 선 처리

비형식적인 분할로 디자인한 그림이다. 붓으로 검은 부분을 칠해 넣었다. 전체적으로 같은 펜을 사용했다. 흰색의 사용과 X자 자세를 취하고 있는 주요 소재가 주의를 끌고 있는 것에 주목해보자. 검은 부분이 도움이 된다.

원칙을 따라 그린 펜화

"아! 내게 자연과 춤추는 나비, 그리고 공기를 떠다니는 신선한 민트를 다오!"

펜화의 작업 원칙은 흰 종이의 빛과 어두운 선을 혼합시켜 만드는 색조의 발전이다. 마치 창문에 있는 방충망과도 같다. 와이어가 두꺼울수록 그물눈이 가깝고 빛은 더 어두워진다. 그래서 망을 통과해서 들어오는 하얀 부분의 양으로 주어진 명암을 만들어낼 수 있다. 펜 명암의 '등급표'를 만들어두면 필요할 때마다 참고할 수 있다. 그러면 선을 얼마나 진하게 할지, 얼마나 연하게 그릴지 알 수 있고, 원하는 색조나 명암을 만들기 위해 선의 간격을 얼마나 벌려야 할지 알 수 있다. 펜선을 길게 그리든 교차시키든 이 양식을 따르고 '여백'이나 흰 부분을 디자인의 일부로 활용하도록 한다. 그림자를 주로 해서 그려보자. '전체를 덮는 색조'는 그리기가 매우 어렵다. 펜 선을 신중하게 계획하되 한 번에 자연스럽게 그려야 한다.

그림자가 중요한 펜화

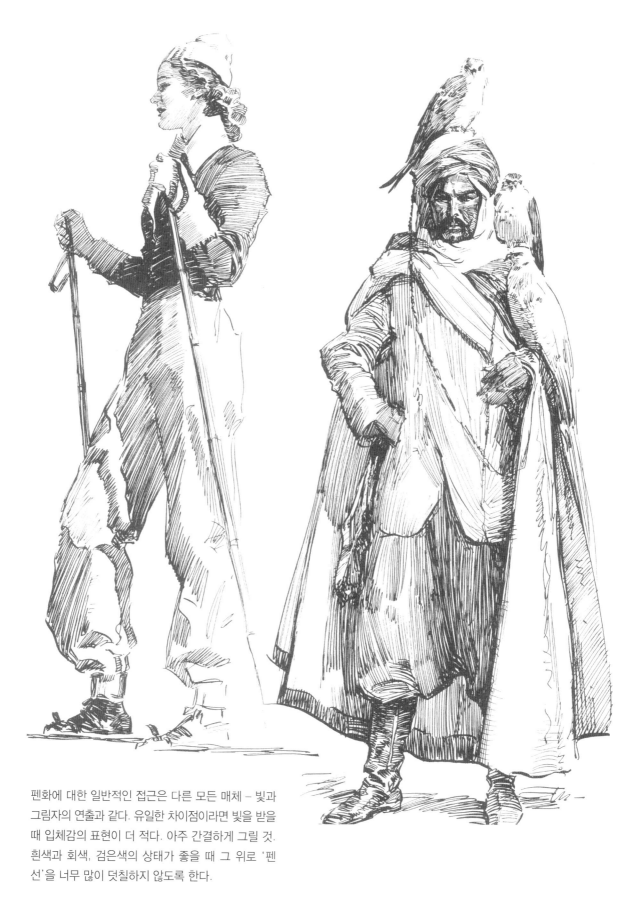

펜화에 대한 일반적인 접근은 다른 모든 매체 – 빛과 그림자의 연출과 같다. 유일한 차이점이라면 빛을 받을 때 입체감의 표현이 더 적다. 아주 간결하게 그릴 것. 흰색과 회색, 검은색의 상태가 좋을 때 그 위로 '펜 선'을 너무 많이 덧칠하지 않도록 한다.

펜화 그리는 순서

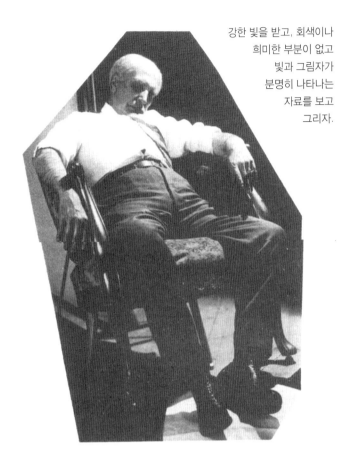

강한 빛을 받고, 회색이나
희미한 부분이 없고
빛과 그림자가
분명히 나타나는
자료를 보고
그리자.

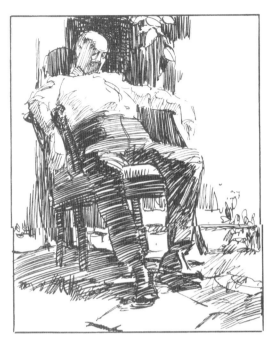

먼저 덩어리를 가능한 간단하게 배치하면서 밑그림을 그린다. 기법은 아직 걱정할 필요 없다. 검은색, 회색, 흰색의 디자인에 집중한다. 완성작에 쓰일 명암의 기초가 되고 전체 그림에 '패턴' 효과를 줄 것이다.

준비만 잘해도 절반은 성공한 것이다.

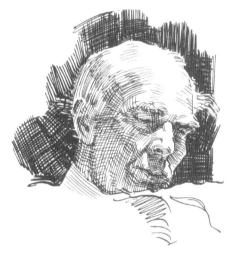

머리나 다른 주요부위를 연구하며 펜 선을 계획한다
(큰 실수를 막을 수 있다).

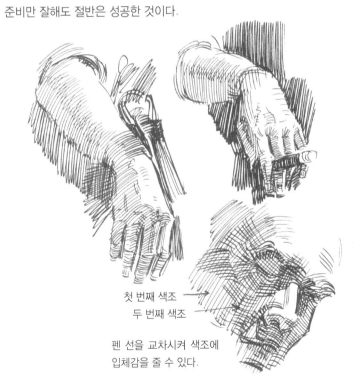

첫 번째 색조
두 번째 색조

펜 선을 교차시켜 색조에
입체감을 줄 수 있다.

명암이 어떻게 나올지 미리 알면 다음번에 배치하기가 더 쉽다.

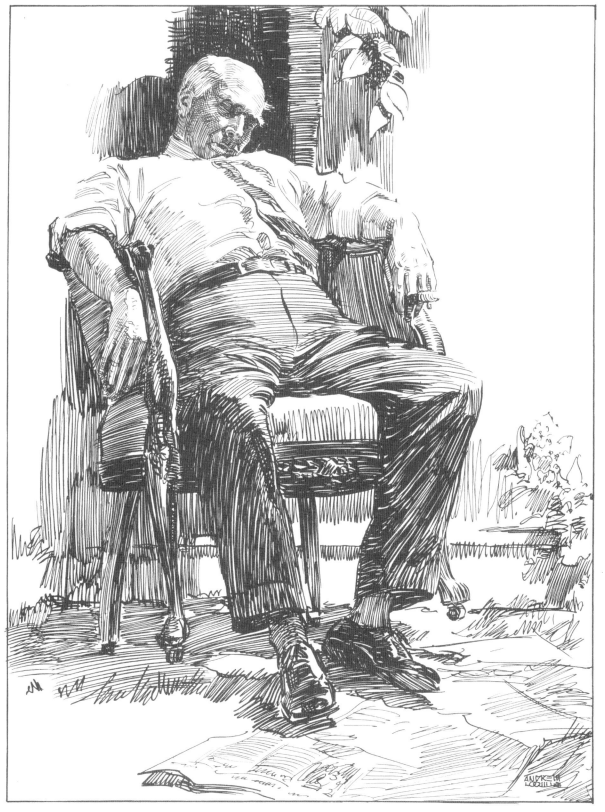

일요일 오후

흰색의 매끈한 스트래스모어 브리스틀(Strathmore Bristol)에 펜 선과 붓을 조합한 그림. 이 조합으로 재미있는 효과를 다양하게 줄 수 있다. 디자인은 비형식적인 분할로 작업했다.

펜처럼 붓 사용하기

스트래스모어 브리스틀 판에 붓으로 그린 그림. 원형의 배치를 기반으로 해서 머리 뒤로 '방사형의 빛'이 뿜어져 나오게 했다. 이렇게 하면 언제나 소재로 시선을 '집중'시킬 수 있다. 방사되는 선을 먼저 그린다.

마른 붓 기법

너무 크지 않은 수채화용 붓을 사용한다. 붓에 묻은 잉크를 빈 종이에 흡수시켜 잉크를 거의 제거한다. 붓의 끝부분을 납작하게 해서 각각의 선을 한 번에 그린다. 밝은 부분, 회색, 어두운 부분을 작업했다.

마른 붓 기법

선으로 그린 그림에 '튀기기 기법' 더하기

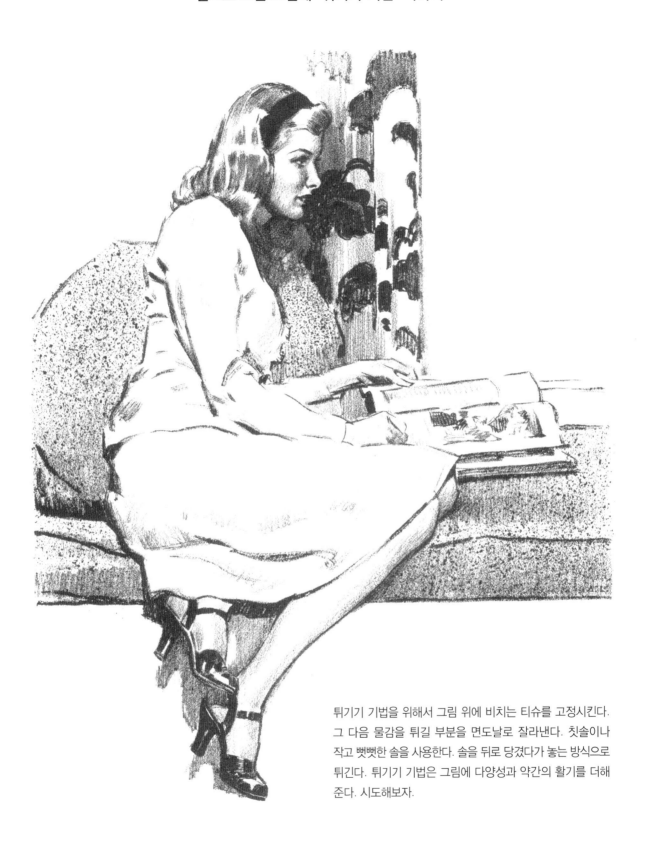

튀기기 기법을 위해서 그림 위에 비치는 티슈를 고정시킨다. 그 다음 물감을 튀길 부분을 면도날로 잘라낸다. 칫솔이나 작고 뻣뻣한 솔을 사용한다. 솔을 뒤로 당겼다가 놓는 방식으로 튀긴다. 튀기기 기법은 그림에 다양성과 약간의 활기를 더해 준다. 시도해보자.

코키유 보드에 검은 잉크, 검은 연필, 하얀 포스터 사용하기

베인브리지(Bainbridge)의 2번 코키유 보드에 프리즈마컬러(Prismacolor) 검은색 935 연필로 그린 그림. 검은 부분은 히긴스(Higgins) 회화용 검은 잉크로 칠했다. 이 조합으로 완전 검은색부터 흰색까지 모든 단계의 명암을 만들수 있다. 선을 반복적으로 그리면서 중간 색조 효과를 준다. 저렴한 인쇄용지에도 놀라운 효과를 줄 수 있다. 실험해볼 가치가 있다. 펜을 쓰기에는 종이가 너무 부드러우니 붓을 사용한다.

거친 종이에 '상긴' 쓰기

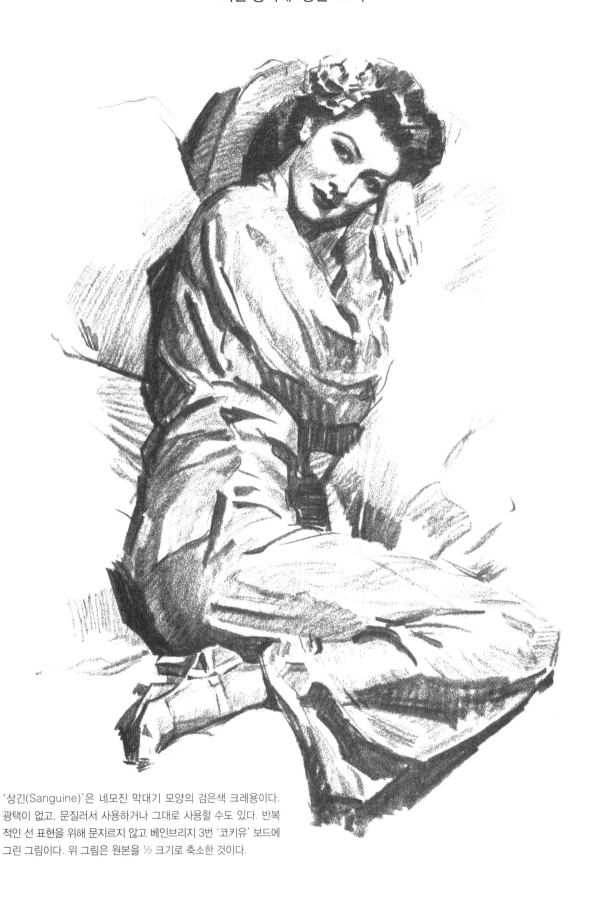

'상긴(Sanguine)'은 네모진 막대기 모양의 검은색 크레용이다.
광택이 없고, 문질러서 사용하거나 그대로 사용할 수도 있다. 반복
적인 선 표현을 위해 문지르지 않고 베인브리지 3번 '코키유' 보드에
그린 그림이다. 위 그림은 원본을 ½ 크기로 축소한 것이다.

거친 종이에 검은색 연필 쓰기

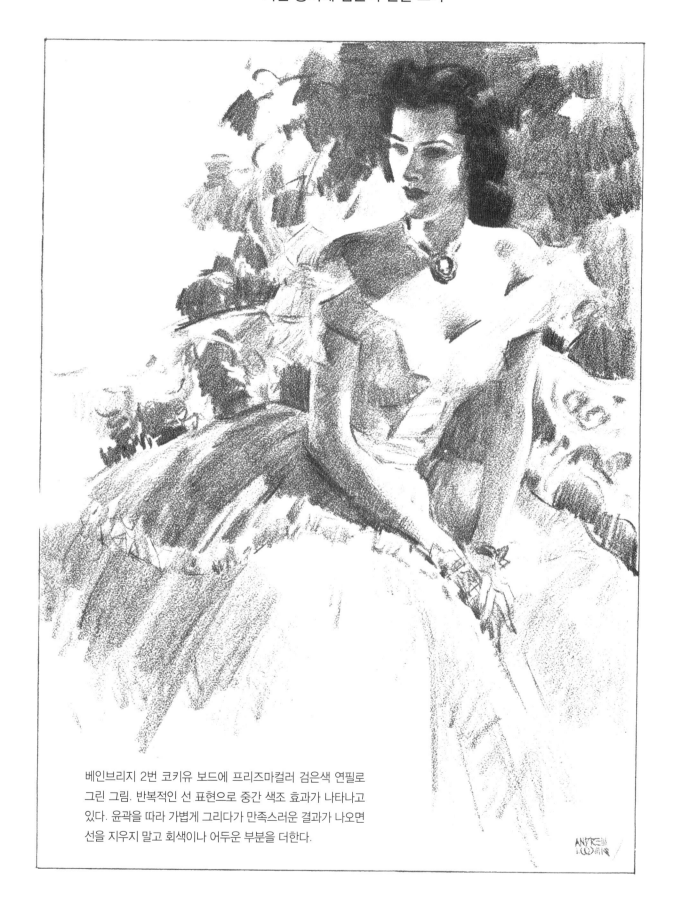

베인브리지 2번 코키유 보드에 프리즈마컬러 검은색 연필로
그린 그림. 반복적인 선 표현으로 중간 색조 효과가 나타나고
있다. 윤곽을 따라 가볍게 그리다가 만족스러운 결과가 나오면
선을 지우지 말고 회색이나 어두운 부분을 더한다.

— 3/4

중심을
찾는다

— 1/4

두 개의
조명 사용

**좋은 사진을 구하되 맹목적으로 따라
그리지 않도록 한다.**

그림을 그리는 방법에는 여러 가지가 있
다. 자신만의 방법으로 그리되 이론적인
절차를 따르도록 한다. 모든 걸 한 번에
하려고 하지 마라. 모든 그림은 비례가
중요하다. 단지 선이거나 형태의 빛을
묘사하는 것이다. 모든 부분이 빛 속에
있을 때, 중간 색조를 띌 때, 그림자 안에
놓일 때 각자 고유한 비율을 갖는다. 그 중
어떤 것을 그릴지 결정해야 한다.

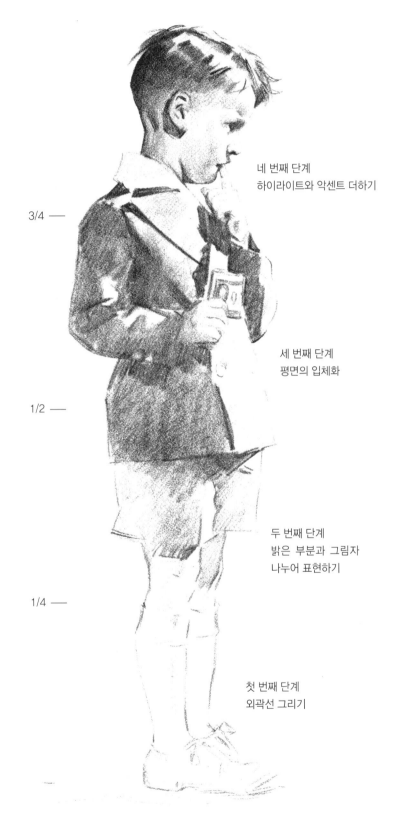

네 번째 단계
하이라이트와 악센트 더하기

3/4 —

세 번째 단계
평면의 입체화

1/2 —

두 번째 단계
밝은 부분과 그림자
나누어 표현하기

1/4 —

첫 번째 단계
외곽선 그리기

사용한 재료: 코키유 3번 – 프리즈마컬러 검은색 연필

다른 무엇보다 나를 설명해주는 그림

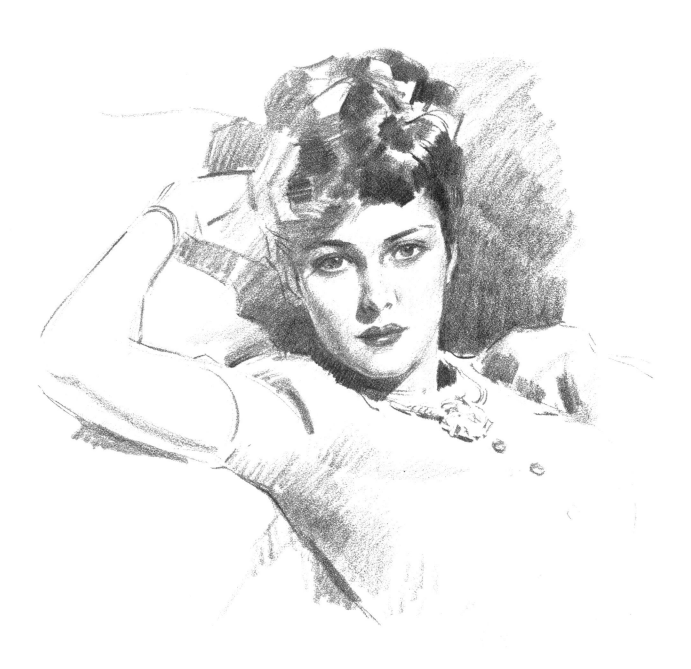

과정을 나타내기 위해 그림을 미완성인 채 두었다. '그림 버팀목'은 치워버리고 스스로 그리도록 한다. 그림을 그릴 수 있는 유일한 방법은 계속해서 그림을 그리는 것뿐이다. 스스로 해야 탄력을 얻을 수 있다. 그림을 두고 속임수를 부려봐야 소용없다.

회색 종이에 흰색, 검은색 연필로 그리기

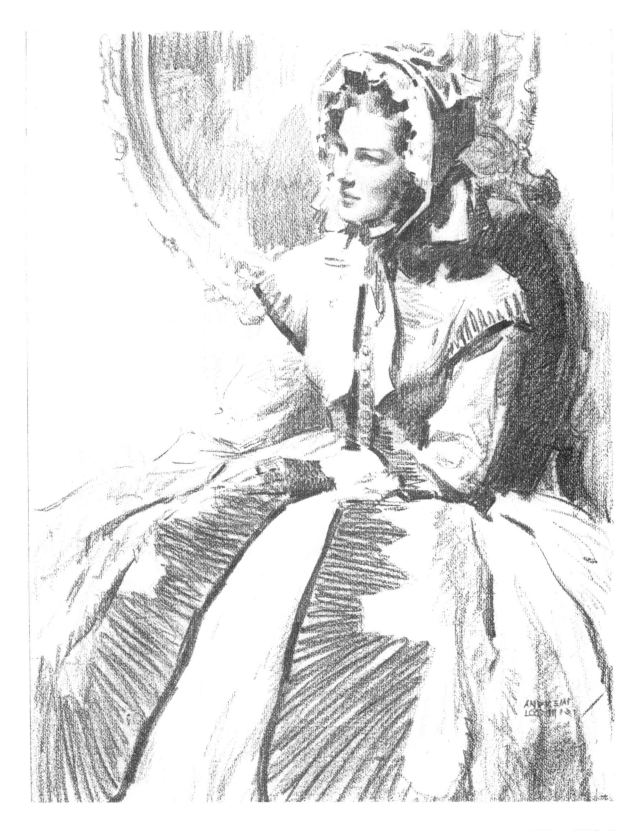

가장 좋은 예습 방법 중 하나다. 종이의 원래 색을 밝은 색조로 사용한다. 연필은 중간 색조와 이두운 부분에 사용한다. 흰색은 하이라이트나 흰 부분에만 사용한다. 목탄과 초크를 사용해도 좋다.

회색 종이에 흰색과 검은색 잉크로 포스터 그리기

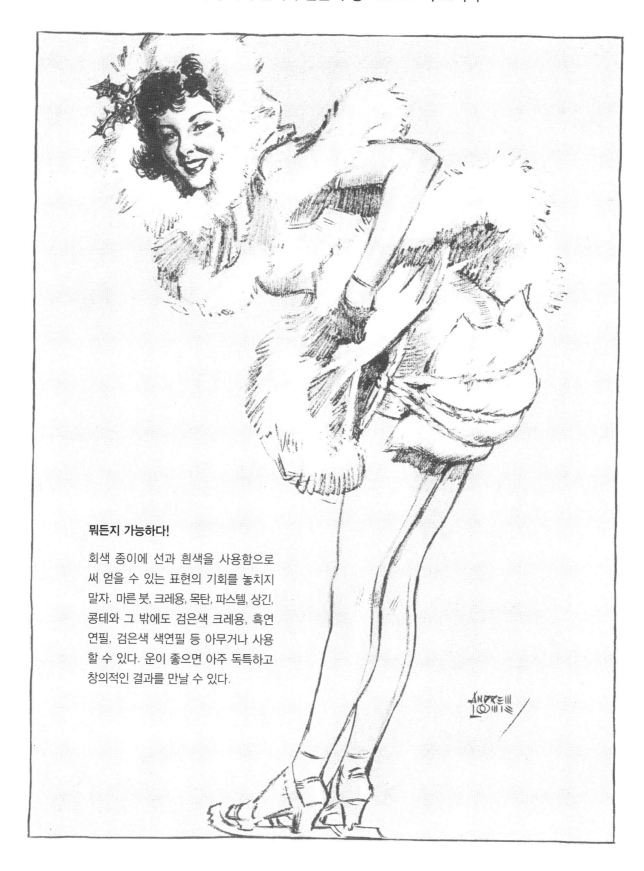

뭐든지 가능하다!

회색 종이에 선과 흰색을 사용함으로
써 얻을 수 있는 표현의 기회를 놓치지
말자. 마른 붓, 크레용, 목탄, 파스텔, 상긴,
콩테와 그 밖에도 검은색 크레용, 흑연
연필, 검은색 색연필 등 아무거나 사용
할 수 있다. 운이 좋으면 아주 독특하고
창의적인 결과를 만날 수 있다.

회색 종이에 목탄으로 그리기

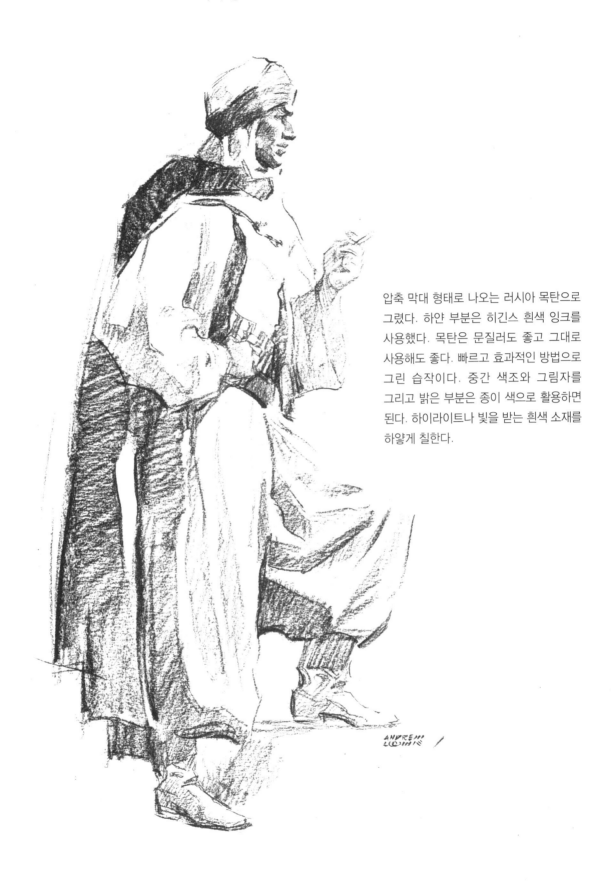

압축 막대 형태로 나오는 러시아 목탄으로 그렸다. 하얀 부분은 히긴스 흰색 잉크를 사용했다. 목탄은 문질러도 좋고 그대로 사용해도 좋다. 빠르고 효과적인 방법으로 그린 습작이다. 중간 색조와 그림자를 그리고 밝은 부분은 종이 색으로 활용하면 된다. 하이라이트나 빛을 받는 흰색 소재를 하얗게 칠한다.

회색 종이에 마른 붓과 흰색 사용해 그리기

스크래치 보드

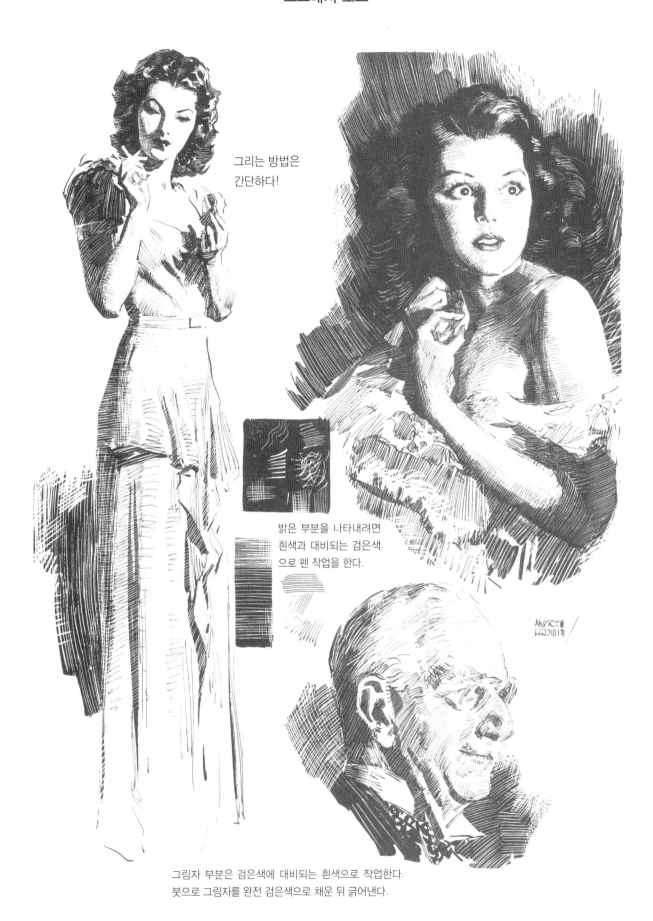

그리는 방법은
간단하다!

밝은 부분을 나타내려면
흰색과 대비되는 검은색
으로 펜 작업을 한다.

그림자 부분은 검은색에 대비되는 흰색으로 작업한다.
붓으로 그림자를 완전 검은색으로 채운 뒤 긁어낸다.

스크래치 보드

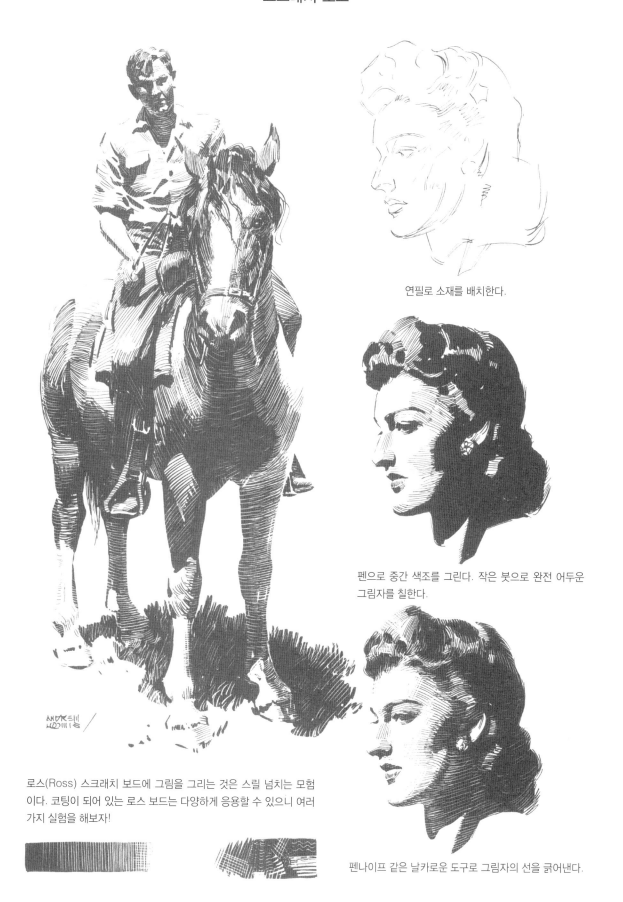

연필로 소재를 배치한다.

펜으로 중간 색조를 그린다. 작은 붓으로 완전 어두운 그림자를 칠한다.

로스(Ross) 스크래치 보드에 그림을 그리는 것은 스릴 넘치는 모험이다. 코팅이 되어 있는 로스 보드는 다양하게 응용할 수 있으니 여러 가지 실험을 해보자!

펜나이프 같은 날카로운 도구로 그림자의 선을 긁어낸다.

크래프틴트

패턴 209 더블톤

크래프틴트(craftint: 여러 가지 무늬를 인쇄한 플라스틱제의 엷은 투명막)는 잘 알아둘 필요가 있다. 그물 눈이 벤데이법(benday: 프린트 판이 만들어지기 전에 투명필름을 음화로 바꾸는 등의 작업을 거쳐 라인 느로잉에 돈을 부어하는 과징)을 대신힌다. 그냥 개발지기 만든 그래프틴트를 원래 그림에 바로 적용할 수 있다. 보드는 싱글 톤이나 더블톤 효과의 미세 무늬부터 거친 무늬까지 종류가 다양하다. 검은 부분은 히긴 스 잉크로 칠했다. 시도해보자.

크래프틴트

패턴 54

패턴 165

크래프틴트라는 새로운 매개체로
아주 재미있게 그림을 그릴 수 있다.

신문 삽화, 만화 등 스피드와 독창성이 생명인 분야와 빠르고 기계적인 표현법에
관심이 있는 사람들에게 크래프틴트는 혁신이나 다름없다.

CHAPTER 2. 색조

색조란 검은색과 흰색간의 명암의 정도(다른 명암과의 관계에서 명암의 밝기와 어둡기)를 의미한다. 색조는 표면에 비치는 빛과 반사광, 또는 빛의 결핍으로 인해 어두움을 만들어내며 영향을 받는 '순간'의 시각적인 모습이다. 모든 사물은 빛을 받을 때나 빛이 부족할 때 밝아지거나 어두워지는 각자의 자연 명도(local value)을 가지고 있다. 화가는 자연 명도 자체가 아니라 자연 명도가 지닌 빛이나 어두움의 효과에만 집중한다. 여기서 다룰 색조란 다른 사물에 대해 얼마나 밝거나 어두운지에 대한 것이다. 빛을 받고 있는 얼굴은 그늘에 있는 얼굴이나 배경이 있거나 코트를 입고 있을 때 등이 있는 얼굴에 비해 얼마나 밝은가? 밝은 빛을 받는 어두운 피부는 아주 밝게 보일 수 있고, 그늘이나 밝은 빛의 그림자 비춰진 밝은 피부는 아주 어두워 보일 수 있다. 연한 분홍색이나 중간 회색, 진한 파란색과 같은 옷도 다뤄볼 것이고, 그 다음에는 색조가 아니라 자연 명도나 자연색에 대해 이야기해볼 것이다. 색조 값에서는 같은 색의 옷도 빛, 그림자, 반사광의 순간이나 '영향'의 조건에 따라 세 가지 명도 중 하나가 될 수 있다. 따라서 그림을 그리거나 색을 칠할 때 '자연적으로' 어떻든지에 상관없이 그 효과를 찾게 되는 것이다. 자연 명도와 색조 값이 똑같은 순간은 햇빛이 확산되어 중간색일 때가 거의 유일하다.

색조의 네 가지 기본 특징

1. 그림자에 연관된 빛의 농도
2. 명암에 인접한 모든 색조와 명도의 관계
3. 빛의 본성과 특징의 구분
4. 반사광의 영향의 통합

빛과 그림자의 기본 명도

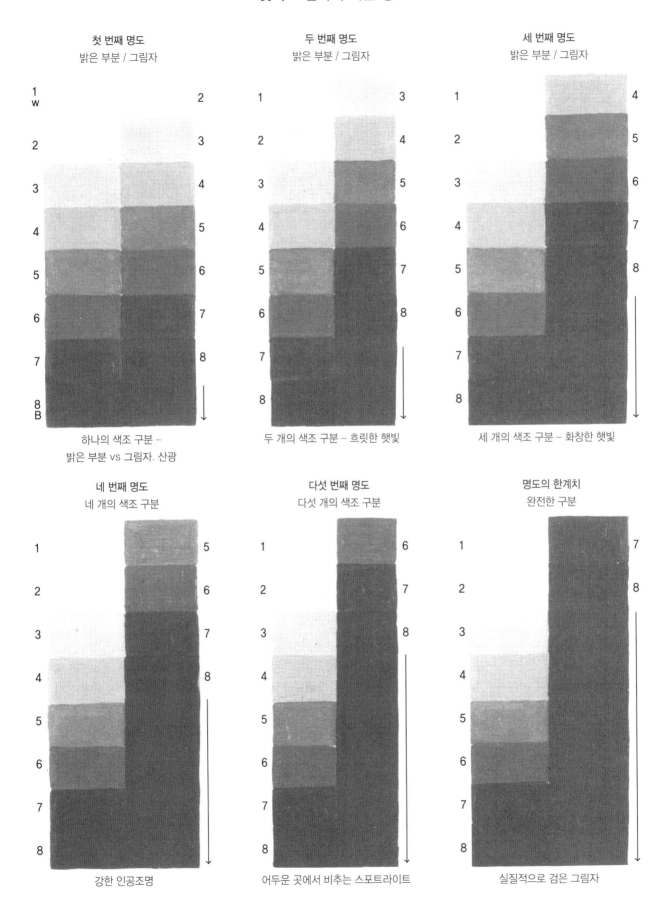

첫 번째 명도
밝은 부분 / 그림자

하나의 색조 구분 –
밝은 부분 vs 그림자. 산광

두 번째 명도
밝은 부분 / 그림자

두 개의 색조 구분 – 흐릿한 햇빛

세 번째 명도
밝은 부분 / 그림자

세 개의 색조 구분 – 화창한 햇빛

네 번째 명도
네 개의 색조 구분

강한 인공조명

다섯 번째 명도
다섯 개의 색조 구분

어두운 곳에서 비추는 스포트라이트

명도의 한계치
완전한 구분

실질적으로 검은 그림자

색조의
4가지 특성

이미 알다시피 '백인'의 피부가 정말 하얀색은 아니다. 하지만 흑백사진에는 하얗게 나타날 수 있다. 사진 상의 그늘진 피부의 부분은 검은색이 아니라는 걸 모두 알지만 그 부분은 검게 보인다. 이론적으로 카메라는 '순간적인 영향'의 색조를 기록한다. 필름이나 종이에 눈이 보는 것처럼 언제나 정확한 색조가 기록되지 않는 것은 사실이지만 그래도 그것은 색조이다. 빛의 조건에 따라 같은 물체를 여러 가지 명도로 사진을 찍거나 드로잉과 페인팅을 할 수 있다. 이것은 색조의 첫 번째 특성으로 이어진다.

1. 그림자에 대한 밝은 부분의 농도

모든 밝은 부분과 그림자는 서로 연관되어 있다. 빛이 밝을수록 대비되어 그늘은 어두워 보인다. 빛이 어두울수록 그림자의 명도는 밝은 부분의 명도와 비슷해진다. 산광에서는 빛과 그림자도 분산된다. 어렴풋하고 희미한 빛에서는 밝은 부분과 그림자의 명도가 아주 비슷하다. 그래서 밝은 부분과 그림자의 관계는 빛의 농도에 전적으로 좌우된다는 사실을 알 수 있다.

앞 페이지에서는 기본적인 명암을 제시하고 있다. 빛과 그림자 간에 얼마큼의 차이가 있든지 계속해서 소재를 통과하는 모든 빛과 그림자에 영향을 미치는 것은 사실이다. 예를 들어 그림자가 빛보다 단 한 톤 어두우면 반사광을 제외한 모든 그림자가 소재 전체를 통틀어 빛보다 한 톤 더 어두울 것이다. 빛이 더 강하면 두 톤의 차이가 생길 수 있다. 그러면 밝은 부분에 어떤 색조로 칠하든 그림자를 두 톤 더 어둡게 칠해야 한다. 기본적으로 여섯 농도 정도로 차이가 나는데, 그 정도가 흑백 간에 갖게 되는 거의 모든 명암이라고 볼 수 있다. 평균적인 재현작업에서는 그보다 더 많은 명암을 사용해도 큰 차이가 없다. 다음 페이지는 여섯 가지 농도 중 네 가지로 작업한 소재를 보여주고 있다.

어두운 밤 서치라이트를 받는 인물은 전체적으로 검은색이나 검은색에 가까운 그림자를 갖게 된다. 그러나 구름 낀 날 산광을 받을 때는 똑같은 인물이라도 명도를 구분하기 어려운 그림자를 갖게 된다. 이것이 농도의 극과 극이다. 결국 빛과 그림자의 관계에서 고정된 관계라는 것은 없다. 자연 명암은 관여하는 것이 거의 없고, 모든 것은 '주변 환경과의 관계에서 순간의 양상'이라는 형태 원리에 귀속된다.

2. 모든 근접한 색조 값의 관계

아무 빛이 주어졌을 때 모든 사물은 보이는 것이나 둘러싸인 것보다 밝거나 어둡게 나타난다. 그러므로 '패턴,' 혹은 사진 속의 영역은 서로 연관되어있다. 예를 들어 한 부분이 다른 부분보다 두 톤 더 어둡다고 할 경우, 이것은 두 톤 어두운 관계인 것이다. 반드시 유지되어야 하는 관계다. 이 두 톤 어두운 관계만 유지된다면 그 어디든 배치해도 상관이 없다. 따라서 아무 높거나 낮은 값에서도 관계를 유지할 수 있다. 이것은 음계에서 미와 솔의 관계처럼 높거나 낮은 음역에서 모든 키보드로 연주할 수 있는 것과 같다. 다른 예를 들자면 밝거나 어둡게 사진을 인화하는 경우다. 모든 값은 변하지만 그 둘의 톤의 관계는 유지된다. 그것이 우리가 말하는 사진에서의 '키'다. 만약 이 관계가 '탁한 명도'에 이르면 그 때문에 사진이 칙칙해 보인다.

3. 빛의 성질과 특징의 구분

그림은 명도의 종류와 관계에 따른 종류와 특성의 빛을 따른다. 만약 명도가 맞으면 물체에 비치는 빛이 햇빛, 한낮의 빛, 또는 야간 불빛 등, 그 어떤 빛이라도 그 빛이 물체를 아름답게 하고 '존재감'을 주는데 얼마나 중요한지 알 수 있을 것이다. 그림의 한 부분이 잘못된 명도가 적용되면 너무 강하게 밝아 보이거나 혼란스러워 보일 수 있다. 이것은 그림을 부자연스럽게 하고 뒤죽박죽으로 만든다. 모든 조명은 끝까지 한결같아야 한다. 즉, 모든 명도가 설명된 농도 중 하나에 속해야 하며, 또 그렇게 유지되어야만 진정한 빛의 명암을 나타낼 수 있는 것이다.

조화로운 빛과 그림자 관계 만들기

아래 그림 속 밝은 부분의 명도는 일정하게 유지되고 있고 그림자는 각각 한 톤씩 다운되었다.

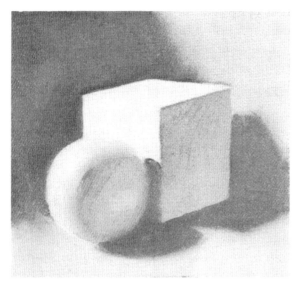

2번째 명도: 그림자가 빛에서 사용된 명암보다 두 톤 더 어둡게
설정되어 있다.

3번째 명도: 모든 그림자가 빛의 명암보다 세 톤 더 어둡다.

4번째 명도: 그림자가 네 톤 더 어둡다.

5번째 명도: 그림자가 다섯 톤 더 어둡다.

밝은 부분의 명도가 일정하게 유지되었음에도 불구하고 그
림자가 어두워질수록 밝은 부분이 더 강렬해 보이는 점에
주목한다. 흰색에서 검은색까지의 여덟 단계의 명도를 섞는다.
그 어떤 빛의 효과에서도 흰색에서 검은색으로만 작업할 수
밖에 없다. 따라서 밝기를 얻을 수 있는 방법은 대비뿐이다.
색조가 높고 미묘한 빛은 네 개 또는 다섯 개의 색조 구분이
가능하다. 모든 빛과 그림자는 그림자가 반사광에 의해 분
명하게 비추어지지 않은 한 색조 구분이 조화롭다는 것을
기억하자.

키와 명도 조작의 의미

모든 명도는 빛과 그림자 모두에서 높아지거나 낮아지면서 키(Key)가 바뀐다

주된 명도가 가장 높은 단계에 있으면 '하이 키(High Key)로 작업한다'고 할 수 있다.

같은 관계를 한두 톤 낮춘 그림. 이것을 '미들 키(Middle Key)'라고 한다.

같은 관계가 낮은 단계로 떨어지고, 이것은 '로 키(Low Key)'다.

의도적으로 모든 명도가 포함되게 그린 그림이다.

밝음에 비해 어두움이 강하다.

어두움에 비해 밝음이 강하다.

'키'와 '명도'를 정확하게 이해하고 작업해야 다양하게 확대되는 명암 처리법을 마음대로 활용할 수 있음을 볼 수 있다. 여섯 개의 그림은 모두 제각각이다. 이것이 작품의 완성을 위해 작업하기 전 '섬네일'이나 작은 스케치를 그리는 진짜 이유다. 마지막 두 그림의 극적인 효과에 주목해보자. 실제로 실험을 해보기 전에는 소재가 어떤 가능성을 품고 있는지 절대 알지 못한다. 시도해보지 않으면 그건 그저 머릿속 생각일 뿐이다.

색조의
4가지 특성

4. 반사광의 영향 혼합

이제 빛의 기본 명도를 말할 때에는 그림자가 빛에 명암 관계를 가지며 그 밑으로 수많은 톤을 만들어낸다는 것 외에도 다른 영향을 받는다는 것을 고려해야 한다. 빛이 비치는 사물을 모두 반사광 속 일부 빛이 발한다. 때문에 그림자는 그 어떤 규칙에도 완벽히 딱 맞게 만들어지지 않는다. 빛이 하얀색 바탕에 비칠 경우 당연히 빛의 일부가 근처에 있는 사물의 그림자로 반사될 것이다. 그래서 반사광이나 주변 환경에서 오는 영향 때문에 똑같은 빛 속에 놓인 동일한 사물의 그림자가 좀 더 밝거나 좀 더 짙을 수가 있다. 낮이나 자연광이 비칠 때의 거의 모든 그림자에는 반사광이 일부 포함되어 있다. 인공조명에서는 반사광이나 소위 말하는 '보조광(fill-in light)'을 비추지 않으면 그림자가 상당히 짙어 보일 수 있다(또는 사진이 검게 나올 수 있다). 그러나 우리는 자연에서 얻을 수 있는 정상적인 효과가 필요하므로 보조광을 부드럽고 덜 강렬하게 조절해야 한다. 태양광은 그 자체로 아름답고 보조광이 필요 없지만 야외 영화촬영에서는 온갖 반사물을 사용한다. 보조광의 원칙을 이해하지 못하면 결과가 조작될 수 있고 현실감과 미관을 더하기보다는 오히려 방해물이 될 수 있다.

결국 반사광은 기본 명도의 '플러스 요인'이며, 그렇기 때문에 그에 대한 이해하고 있어야 한다. 반사광은 사실 그림자 속의 광휘이다. 그러나 빛에 가장 가까운 그림자의 테두리는 보통 명암관계를 유지한다. 반사광을 없애면 그림자가 기본 명도가 된다. 그러니 이 현상을 주의하도록 한다. 이런 식으로 해석할 수도 있다. "이 그림자는 다른 모든 그림자와 색조 차이가 나며, 그것을 불러일으키는 특정한 반사광을 위한 것이 아니다." 그래서 똑같은 그림에서도 어떤 그림자는 다른 그림자보다 반사광을 더 많이 포착하고 있을 수 있다. 반사광이 보통 나타나는 곳에 반사광을 포함해서 그리지 않으면 형태가 입체성을 잃고 그림자 속에 '죽어'버릴 수 있다. 너무 무거워서 빛이나 공기가 없어 보인다. 반사광은 사물을 다면적으로, 즉 삼차원적인 양상에 존재하는 것처럼 보이게 한다.

하고 있는 작업을 제대로 이해하고 있다면 특정 양의 명암을 조작하는 것이 가능하다. 언제나 표현하려는 그 자체로의 효과를 포착하는 것만이 아니라 가능한 가장 극적인 효과를 노리는 것이다. 빛은 스케치를 하는 순간에도 빠르게 변화한다. 한 자리에 앉아있어도 여러 가지 다양한 효과를 볼 수 있다. 한창 스케치가 진행 중인데 해가 밝게 빛나기 시작한다. 그래서 그 효과를 묘사하려고 하면 해가 들어가 버린다. 그 때는 스케치를 한쪽으로 치워 놓을 수밖에 없다. 해봤자 똑같은 모양이 나올 리 없고 명암의 근본접인 접근방식과도 다를 것이기 때문이다. 스케치를 새로 시작한다. 시간이 짧다면 스케치의 크기를 줄인다. 이전에 그린 스케치는 따로 두고 화창한 날이 다시 돌아올 때를 기다린다.

태양은 움직이기 때문에 그림자도 변한다. 그러니 정말로 그 효과를 포착하고 싶다면 그림을 작고 간략하게 그리고 빠르게 작업할 것. 조작 하나만으로 수십 가지의 방법으로 헛간을 칠할 수 있다. 작은 스케치를 여러 개 그리고 그 효과를 기록해두는 것이 아주 좋다. 그 다음에는 드로잉 재료로 신중하게 그린다. 이 효과로 무장하면 나중에 느긋하게 물감 칠을 할 수 있다.

색칠은 원하는 대로 해도 좋다. 누가 뭐라 할 사람 없다. 사람들은 여러분의 작품을 좋아할 수도 있고, 싫어할 수도 있다. 가장 중요한 기본 원리와 이해를 바탕으로 그림을 그린다면 좋은 그림을 그릴 수 있을 것이다. 그러나 자신이 원하는 진실을 찾기보다 자리에 앉아 꾸물대면서 추측만 하면서 그림을 그린다면 좋은 결과를 얻을 수 없을 것이다.

명암 관계의 간단한 연습

소재 속에 명암이 보이는 대로 밝은 것부터 어두운 것까지 번호를 매긴다. 정물화부터 시작한다.

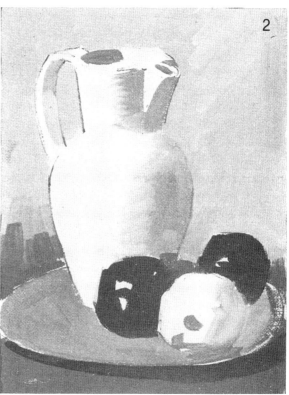

색조나
패턴의 구성

이 때쯤이면 어떤 종류의 선형을 정해두지 않고는 아무것도 회화적으로 표현할 수 없다는 사실을 깨닫게 될 것이다. 또한 색조 없이는 빛과 그림자의 효과를 표현할 수 없다는 것도 확실하게 말할 수 있다. 선은 가까이 모여 서로 합쳐지면서 결국 색조가 된다. 색조는 계속해서 선이나 영역, 또한 다른 선에 연관된 윤곽을 가진다. 색조 배치에는 선의 느낌이 있다. 윤곽으로 에워싸인 그런 영역이 다양한 명암을 가지고 있으면 '패턴'이 된다. 패턴은 결국 선과 색조의 배치다. 책의 초반이 선의 구성을 토대로 하고 있었다면 이제 반대로 색조에 기초해볼 수 있다. 색조는 형태의 부피와 질량, 고체 간의 공간을 사실적으로 표현한다. 따라서 색조는 빛을 받아 드러난 주변 환경의 시각적인 외형을 묘사하는 것이다. 색조는 우리가 윤곽이나 테두리 안에서 보는 표면이나 특징을 실체화한다. 이것은 색조 표현을 하기 위한 선이 아니라 그냥 선이었다면 있을 수 없는 기능이다. 이것은 형태를 변환하는 것을 의미하는 '명암 처리(shading)'나 그 주변의 다른 요소들과의 관계와 실제 색조의 양상에서 '입체화(modeling)'라고 부를 수 있다. 참된 입체성이나 설득력 없이 그림에 '명암 처리'만 하는 젊은 화가들이 너무도 많다. 소위 명암처리라는 것의 모든 것은 검은색에서 흰색까지의 명도에 정확하게 맞아 떨어져야 한다. 그렇지 않으면 후회하게 될 것이다. 똑같은 명암으로 표현된 그림자는 소위 말하는 엠보싱 효과(그림 표면에 작은 형태가 튀어나오는 효과) 이상의 것은 거의 주지 못하고 실제 모습은 전혀 표현할 수 없다.

결국 모든 것은 흑백의 명암을 가진다. 모든 사물은 빛과 그림자를 따라 명암을 갖는다. 모든 사물은 명암으로 인해 시야에서 서로 구분될 수 있다. 그래서 입체표현이나 디테일은 실질적으로 제외하고 가능한 단순명료하게 정리된 명암 형태를 가지고 시작해볼 수 있다.

이렇게 관련된 명암의 단순한 영역을 가지고 나중에 특징 있는 표면이나 형태를 구축할 수 있다. 이 간단한 표현이 명암의 패턴이며, 소재의 큰 덩어리와 그림의 일정하거나 전반적인 표현을 만들어낸다. 전체적으로 작업해야 할 명암은 여덟 가지 정도가 전부다. 일정한 색조가 어떤 명암에서 나타나든지 간에 형태를 에워싸기 위해서는 최소한 한두 종류의 색조가 필요하다. 각 패턴에 색조를 두 톤 씩 주면 총 네 색조가 생긴다. 그렇게 하면 흰 패턴, 밝은 회색, 어두운, 검은 패턴으로 그림을 그려야 한다. 그거면 충분하다. 사실 그 이상 있지도 않다. 각 패턴은 다른 패턴에 섞이면서 다양하게 변형될 수 있다.

다음 페이지에서 이 네 가지 명암을 가지고 네 가지 기본적인 색조표현법을 볼 수 있다. 각 경우 전반적인 색조나 배경 색조로 하나를 선택한 뒤 나머지 세 가지를 그에 대비되게 배치한다. 각 계획은 동일한 가시성과 생기가 생긴다. 이 방법을 토대로 그린 그림이나 포스터는 명암과 패턴을 계산하면 모두 '강한 효과'가 나타난다.

네 가지 명암 중 하나가 실제 영역이나 공간에서 다른 것보다 두드러지도록 하는 것이 가장 좋다. 따라서 흰색을 배경으로 사용했으면 회색과 검은색을 흰색에 대비시키고, 흰색의 일부 역시 그림 소재에 포함되게끔 할 수 있다. 또는 밝은 회색을 우세한 색조로 선택하고, 어두운 회색, 검은색, 흰색을 그 색에 강하게 대비시킬 수도 있다. 어두운 회색이나 검은색을 배경에 쓰면 기본적인 색조 배치로써 아주 강한 효과를 줄 수 있다. 다양한 소재에 몇 가지 방법을 시도해볼 수 있고, 많은 소재가 네 가지 계획 중 한두 개에 자연스럽게 포함될 것이다. 내가 이 색조 배치 계획을 보여주는 이유는 초보자의 작품이나 전문가의 초기작에 나타나는 비조직적인 패턴과 명암 때문이다. 이들의 작품은 중간색이 뒤범벅되거나 색조가 너무 흩어지고 분리되어 필요한 효과를 얻지 못하기 일쑤이다.

위에서 말한 네 가지 계획 중 하나를 따르기만 해도 강력하고 조직적인 효과의 색조 배치가 어떤 결과를 가져오는지 한 눈에 볼 수 있다. 소재가 명암에 가까워지고 좁은 범위에 포함될지 예측할 수 있기 때문에 그와 같이 색조를 사용해도 결코 무리가 아니다.

네 가지 기본적인 색조 계획 세우기

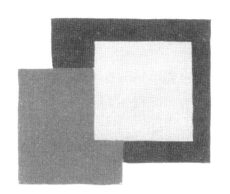

첫 번째

두 번째

세 번째

네 번째

1. 흰색에 회색과 검은색
2. 밝은 회색에 검은색, 흰색, 어두운 회색

3. 어두운 회색에 김은색, 흰색, 밝은 회색
4. 검은색에 회색과 흰색

그러나 힘과 대비를 표현하는 것에 더불어 명암의 생기와 힘을 온전하게 전달하는 것이 요구될 경우 기본적인 색조 계획을 사용하는 것이 가장 좋다.

회화 디자인의 전체 이론은 선과 색조, 나중에 다룰 색채의 조직이다. 명암을 간단한 그룹으로 정리해 서로 대비되는 덩어리에 고정하면 명암은 더 강한 효과를 줄 것이다. 작은 조각을 분산시키고 흩뿌리면 색조가 표현하는 효과를 분해하는 정반대의 효과를 얻을 수 있다. 군용 위장복은 이 원칙을 사용한다. 생각해보면 이렇게 단순한 배치에 적합한 소재는 정말 드물다. 하나라도 그런 경우에 해당될 경우 좋은

그림을 그릴 확률은 거의 없다는 것은 거의 확실하다. 동양의 융단 디자인에 견주어볼 수 있는 '온통 분주한' 모자이크 타입의 그림도 있다. 또는 그렇지 않으면 간단한 디자인에서 하나의 '분주한' 패턴이 여러 개의 패턴, 줄무늬, 조각으로 나뉘는 경우도 있다. 이것은 화가들의 선택을 자주 받는 효과적인 방법이다. 대부분의 그림은 색조 조직에서 그 외의 이유로 진행된 시도가 없기 때문에 결과가 좋지 않다. 이 표현방식이 제공하는 것은 약하고 빛바랜 효과, 명암을 침침하고, 무겁고, 칙칙하게 사용하는 것을 없애기 위한 것이다.

소재에서
'알맹이' 골라내기

소재를 나타내는 방식이 심플할수록 회화적인 결과도 더 낫다는 것은 확고한 규칙으로 받아들여도 무방하다. 단순한 표현 방식은 기술적으로 몇몇 명도로 정리된 부분들로 이루어진다. 내 주장을 증명하기 위해 대비, 흩뿌림과 분산이 표현된 종이와 천 등의 재료가 있는 방에 들어간다고 가정해보자. 방을 청소하고 싶거나 거기서 서둘러 나가고 싶어 질 것이다. 쓰레기로 '어질려져' 있다고 말할 것이다. 실제로는 색조의 대비나 혼란으로 어질러져 있는 것이며, 그 효과는 유쾌하지 않다. 그림 역시 그만큼 쉽사리 어질러질 수 있으며, 그만큼 불쾌할 수 있다. 그래서 처음 봤을 때 눈을 현혹할만한 색조 배열이 없으면 사람들의 시선은 더 잘 정리된 그림을 찾기 위해 여러분의 그림을 지나쳐버리는 것이다. 이것이 색조의 단순함과 조직성에 대해 하워드 파일이 알려주는 가장 큰 비밀이다. 하워드 파일에 대해서는 나중에 자세히 다뤄보겠다. 이것이야말로 좋은 광고자료나 주의를 끄는 소재가 가지고 있는 비밀이다.

단순하고 자연스러운 회색이 연속적인 배경이라면 흑백의 극한 대비가 더 잘 어울린다는 사실을 알아두자. 눈은 자동적으로 회색 안에 배치된 어두운 색과 밝은 색을 찾아낼 것이다. 눈은 본능적으로 대비를 보기 때문이다. 따라서 관심지점은 주변 환경에 대비되어 덕을 보게 된다. 두 번째와 세 번째, 네 번째 계획에서 눈이 한 번에 하얀 부분으로 향하는 것에 주목하자. 첫 번째 계획에서는 검은 부분에 향한다고 볼 수 있다. 회색에 흑백을 함께 사용하면 언제나 즉각적인 주의를 끌 수 있다.

네 가지 명암의 영역이 너무 똑같아지거나 전체가 분해되지 않는 한 어떤 계획을 사용하는지는 그다지 문제될 것이 없다. 포스터나 디스플레이처럼 빠르게 파악되어야 하는 소재는 가능한 심플한 색조 배치여야 한다. 시간적인 여유를 좀 더 가지고 있는 소재는 필요하다면 조금 더 복잡한 배치를 가질 수 있다.

모든 소재는 먼저 소위 말해서 색조의 '알맹이'를 가지고 있는지 파악되어야 한다. 이는 그 안에 어떤 색조의 가능성이 있는지를 의미한다. 소재가 눈이나 하늘, 광활하게 펼쳐진 물이나 캄캄한 밤, 벽, 바닥 등 넓은 범위의 색조를 가지고 있을 경우 즉시 그 넓은 공간에 주도적인 색조를 사용할 수 있다. 그런 넓은 공간은 색조에 대한 상상의 이미지를 만들어낸다. 그러면 본능적으로 그 이미지에 가장 근접하게 어울리는 기본 계획을 떠올리게 된다. 그렇게 하면 전체적인 톤이나 더 큰 부분에 대한 어떤 디자인에서 나머지 소재에 대해 계획하고 배치하는 것만 남게 된다.

몇 가지 예시를 들기 위해 다음과 같이 제안해보겠다.

눈 덮인 장면에 서 있는 인물의 검은 형상: 첫 번째 계획
랜턴을 들고 있는 남자: 네 번째 계획
광활한 바다에 떠 있는 밝은 색의 보트: 두 번째나 세 번째 계획
화창한 해변에 서 있는 물체: 첫 번째나 두 번째 계획

명확한 네 가지 접근방식을 넘어 몇 가지로 변형할 수 있다. 3대 1의 배치 대신 관심을 끄는 두 가지 명암을 골라 나머지 두 개와 조화를 이루게 할 수도 있다. 또는 한두 개의 명암을 골라 더 넓은 영역에서 얼룩지게 하거나 얽히게 할 수도 있다. 일련의 조그마한 그림 배치를 제시해서 어떻게 시작해야 할지에 대한 예를 들어보겠다. 기본적인 색조 배치는 일단 이해하고 나면 거의 무한할 정도로 그 수가 많다. 처음에 연필로 그린 밑그림의 일부를 크기를 늘려 흑백 유화로 바꾸고, 그 다음 그 중 하나를 골라 전체 페이지 크기로 스케치해 보았다. 그러나 그것이 끝이 아니다. 자연과 인생은 마치 여러분을 위해 계획을 골라주듯 너무나도 자연스럽게 정리된 톤을 따라가기 때문이다. 그리고 자연이 제시하는 배치와 독창성은 무한하다. 그렇기 때문에 자신만의 참된 원천을 찾아보길 바란다. 다른 누군가를 따라하지 않고 그릴 수 있는지 확인해보도록 한다. 여러분에게도 눈이 있고 독창성이 있다. 파인더와 패드를 들고 어디를 가든 연필로 스케치를 하며 쉬지 말고 작업한다. 여러분 주변은 색조 계획으로 가득 차 있으며 모든 접근방식이 갑자기 명확해지는 것을 발견할 수 있을 것이다. 이보다 더 나은 방법은 없다고 단언한다. 훌륭한 화가들이 모두 거쳐 간 길이다.

그릴 가치가 있는 그림은 계획할 가치가 있다

색조 계획은 똑같은 소재도 다양하게 변형시킬 수 있는 기회를 준다. 종종 재료가 매우 다양하게 변하기도 한다. 소녀의 머리와 어깨를 그린다고 가정해보자. 작은 밑그림을 그려 아주 밝은 배경에 대비되는 중간 색조, 회색, 검은색으로 그림이 어떻게 구성되는지에 대한 효과를 얻을 수 있다. 그 경우, 소녀의 머리카락은 당연히 짙은 색이 될 것이다. 뒤쪽에 조명을 주어 소녀의 얼굴에는 중간 색조나 그림자를 넣을 것이다. 옷은 짙은 회색으로 칠해 네 가지 일반적인 명암을 완성할 것이다. 검은 배경을 선택한다고 가정해보자. 그럴 때는 조명을 정면이나 ¾정도 앞에 두고 머리카락은 금발로 그릴 것이다. 빛과 그림자는 검은색에 대비되는 회색을 만들어낼 것이다.

패턴 영역은 종종 전환될 수 있다. 인물은 밝거나 어둡게 그릴 수 있다. 어두운 색에 대비되는 밝은 색이나 그 반대로 시도해볼 수 있다. 하늘이나 나무, 건물 등 다른 재료도 밝거나 어둡게 시도해볼 수 있다. 결국 우리가 추구하는 것은 가장 인상적인 디자인이며, 그것은 소재나 재료 자체보다 훨씬 더 중요하다. 그림을 창조하는 것은 소재를 결정하고 실제로 묘사하는 것만큼, 또는 그보다 더 흥미로운 일이다. 신기하게도 자신만의 디자인과 소재를 품고 있을 때는 그것을 이행하고 싶은 마음도 두 배가 된다. 디자인이 잡혀 있으면 조명과 모델로 작업하는 것도 비교적 간단하다. 그러나 개념이 잡혀있지 않은 채, 또는 '어떻게든 되겠지' 기대하면서 작업을 시작하면 굉장히 조악하고 두 배는 힘든 과정을 겪게 될 것이다. 색조 계획이 없으면 나쁜 습관이 들어 모든 그림을 비슷비슷하게 그리는 자신의 모습을 발견하게 된다. 모델의 얼굴이나 여러분이 지나치는 인물의 공로에만 의존해서 조명조차도 매번 똑같이 사용하게 될 것이다. 그렇게 탄생한 작품은 보는 사람의 입장에서는 아주 지루할 수 있다. 디자인이 최선의 방책이다. 디자인이 순전히 우연만으로 생기는 경우는 드물다. 디자인은 균형이 잘 잡혀 있어야 하고, 단순하거나 필수 요소만 가지고 있어야 하고, 보통 여러 가지 방법을 거쳐 가장 나은 것을 도출하게 된다. 거의 모든 방법의 형태가 다른 공간이나 형태에 귀속되거나 함께 얽혀서 윤곽의 완성이나 구분과는 관계없이 좋거나 독특한 디자인을 만들어내는 것이다. 윤곽의 구분은 그 자체를 단조로운 실루엣으로 식별하는 모양을 말하는 것이다. 돼지의 실루엣을 따로 놓고 보면 가장 아름다운 디자인이라 보기 힘들겠지만 다른 선에 결합된 선으로 그리거나 다른 모양과 뒤섞인 모양의 돼지 윤곽은 디자인이 될 수 있다. 햇빛과 그림자가 돼지 위에 드리워지면서 명암이나 색채만큼 재미있는 아름다움을 줄 수 있다. 두 마리의 돼지를 소재로 명작을 그릴 수도 있다. 돼지는 전혀 중요하지 않다. 여러분은 독창성과 매력을 가지고 소재를 묘사하는 것이다.

재료와 소재에 집착하는 화가들은 많지만 디자인과 배치를 염려하는 사람들은 너무나도 적다. 계획 없이 너무 쉽게 받아들인다. 가장 예쁜 모델(또는 옷, 신발)을 찾는 데에만 혈안이 되어 단조롭게 붙여 넣고 그림이라고 한다. 전형적인 현상이므로 굳이 여기서 감별해줄 필요도 없다. 그러나 내가 지적하고 싶은 것은 더 나은 작품을 만들어줄 희망은 소재가 아니라 개념에 있다는 사실이다. 한 화가는 내게 자신은 아직까지 그림으로 그릴 정도로 아름다운 모델을 만나본 적이 없어서 와 닿는 작품을 그릴 수가 없다고 말했다. 나는 더 나을 것도 없지만 내가 알고 있는 중 가장 아름다운 모델을 소개시켜 주었다. 그에게 진짜 이유를 말해줄 마음도 없었다. 그의 작품이 가끔은 디자인과 개념을 추구하지 않는다고 누가 확신할 수 있겠는가? 쉽지 않은 일이다. 엄청나게 오랜 시간을 들여야 한다. 디자인에는 언제나 여러분의 방식대로 여러분 자신을 표현하기 위해 실험할 것이 넘쳐난다. 다른 모든 것들이 완성되었을 때 여러분을 성공시키기도 하고 무너뜨리기도 하는 것은 디자인이다.

최소한의 작업이라고 할 수 있는 단순한 스케치도 생각을 거듭하고 계획해야 한다는 것은 아무리 강조해도 모자라다. 최소한 그보다 더 나은 다른 방법은 없다는 확신을 가질 정도는 되어야 한다. 다른 방법을 시도해보지 않았다면 어떻게 확신할 수 있겠는가? 섬네일을 한 페이지 그리는 것이 시작부터 잘못해서 시간을 낭비하는 것보다 훨씬 효율적이다.

'섬네일'로 색조 패턴이나 배치 구상하기

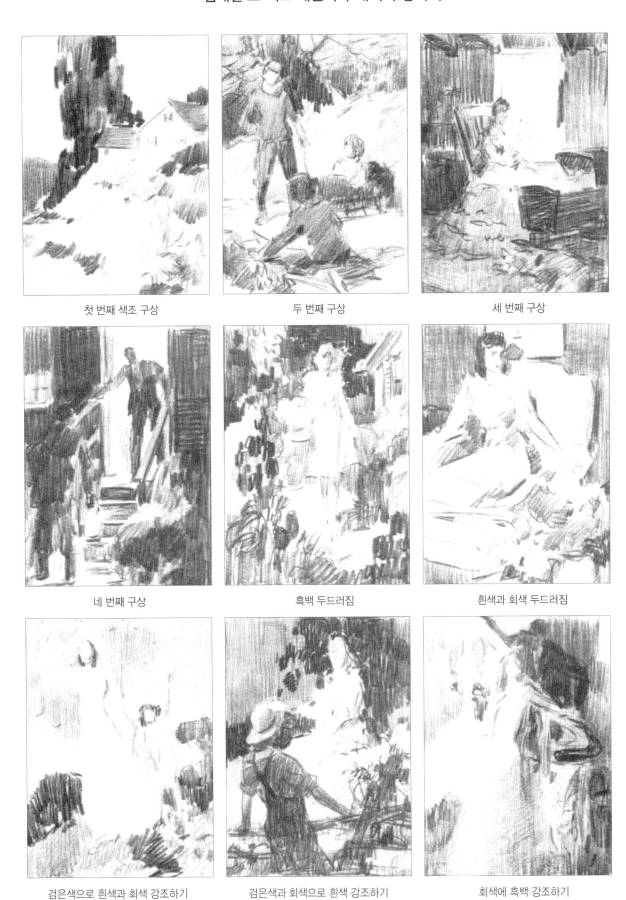

첫 번째 색조 구상

두 번째 구상

세 번째 구상

네 번째 구상

흑백 두드러짐

흰색과 회색 두드러짐

검은색으로 흰색과 회색 강조하기

검은색과 회색으로 흰색 강조하기

회색에 흑백 강조하기

가끔은 소재 자체가 색조 구상을 제시한다

검은색과 회색으로 흰색 강조하기

두 번째나 세 번째 구상에 어울리는 소재

명백하게 세 번째 색조 구상에 속한다.

첫 번째나 두 번째 색조 구상에 속한다.

네 번째 구상에 어울린다.

두 번째 구상. 소재를 미니어처로 연구해보자.

소재를 정해서
작업한다고 가정해보자

올드 마더 허버드가 개에게 뼈다귀를 주려고
찬장이 있는 곳에 갔어요.
찬장 문을 열었지만 찬장은 비어있었어요.
우리도 뭔가 하지 않으면 우리 집 찬장도 비어버릴 거예요.

소재는 간단한 동요다. 그림은 간단한 문제가 아니다. 그렇다면 여러분은 여기서 어떤 개념을 가질까? 여러분의 개념과 내 개념은 아주 다를 것이다. 올드 마더 허버드는 누구인가? 어떻게 생겼고, 어떤 옷을 입고 있는가? 어디에 사는가? 어떻게? 집 안은 어떻게 생겼는가? 개의 종류는 무엇인가? 어떤 극적인 상황이나 동작이 등장하는가? 스토리는 어떻게 전달할까?

나는 가장 먼저 구석에 앉아 잠깐 동안 고민해볼 것이다. 긴 치마에 하얀색 앞치마를 두르고 보닛을 쓰고 지팡이를 들고 있는 나이든 여인이 떠오른다. 누더기를 입고 단정치 못할 수도 있고, 깔끔하고 단정할 수도 있다. 나는 후자를 택한다. 개는 커다란 얼룩무늬 하운드다. 부엌의 싱크에는 오래된 수동펌프가 있다. 싱크 위로는 십자무늬 틀로 짜인 창문이 있고 옆에는 문 열린 찬장이 있다. 여인이 개에게 찬장에 아무것도 없다고 말하지만 늙은 개는 아무것도 못 알아듣고, 심지어는 괜찮다고 여기는 것 같은 모습이 떠오른다. 그렇다. 한 소재 안에 다양한 요소가 들어간다. 여러분은 어떤 올드 마더 허버드를 떠올렸는가?

색조 계획과 연관 지어 생각해보자. 장면은 물론 실내가 될 것이고, 회색빛이어야 할 것이다. 적어도 나는 그렇게 본다. 그러면 주도적인 색조에서 검은색과 흰색은 제외되고 두 번째나 세 번째 색조 계획이 선택의 여지가 된다. 마침 회색의 음울함이 소재와 어울려 도움이 된다. 이제 여기에 적절한 회색에 대비되는 검은색과 흰색으로 접근해보자. 옷 색깔이 회색이라면 실내는 어두워야 할 것이고, 또는 짙은 그림자를 써야 할 것이다.

흰색 패턴을 원한다면 창문, 보닛과 앞치마, 부분적으로 하얀 개를 사용할 수 있다. 주전자나 그릇과 같은 흰 부속품을 쓸 수도 있다. 검은 패턴이나 부분은 옷, 그림자나 그 밖에 발견할 수 있는 요소에 처리할 수 있다.

첫 번째로 마주치게 되는 유혹은 밖으로 달려 나가 마더 구스(Mother Goose)의 책을 사는 것이다. 다른 사람은 어떻게 했는지 보고 싶기 때문이다. 자신감이 부족해서 아이디어를 얻고 싶을 때도 있다. 그것도 한 가지 방법이긴 하지만 가장 안 좋은 방법이자, 가장 개성적이지 않은 방법이고, 가장 피해야 할 방법이다. 다른 사람들만큼 나나 여러분도 나름대로 올드 마더 허버드를 표현해낼 수 있다. 올드 마더 허버드가 언제, 어디서, 어떻게 살았는지 누가 알며, 누가 신경 쓰겠는가? 마더 허버드는 풍부한 디자인과 캐릭터, 스토리를 가지고 있다. 확실히 해야겠다면 긴 시간을 들여 역사를 파고들 수 있지만 그로부터 얻게 될 것은 이미 알고 있는 것보다 그다지 많지 않을 것이다. 믿을 만한 옷차림을 찾아낼 수도 있을 것이다. 그러나 옷을 팔거나 강조하려고 그림을 그리자는 것이 아니다. 가장 마음에 드는 옷으로 그리자. 여기서 유일하고 진정한 가치 있는 것은 우리가 무엇을 하느냐이다.

소재를 마음에 품고 주변에서 머릿속의 개념에 어울리는 올드 마더 허버드를 떠올릴 수 있을만한 얼굴을 찾아보자. 나는 네 가지 배치를 사용했다. 나는 디자인과 스토리 외에는 관심을 두지 않았기 때문에 모델이나 카피 없이 작업했다. 네 가지 그림 중 마지막 그림이 가장 마음에 든다. 모델과 의상, 심지어 개를 구하는 것도 그다지 어려울 것이 없다. 여기서 더 나아가 색을 칠하는 것도 재미있을 것 같다. 그러나 중요한 부분은 끝냈고, 여러분에게 완성작을 보여주거나 이것이 의뢰받은 작업이었을 경우 어떻게 접근해야 할지 보여 주는 것까지는 생각하지 않고 있다. 노먼 록웰(Norman Rockwell, 1894~1978, 미국의 화가이며 삽화가. 『새터데이 이브닝 포스트 The Saturday Evening Post』에 47년간 표지 그림을 그렸고, 『룩 Look』지에 삽화를 기고하는 등 20세기 변화하는 미국사회와 미국인들의 일상을 그림으로 표현)이라면 이를 얼마나 아름다운 작품으로 표현해낼지 상상만으로 즐겁다. 그가 그만의 재능을 온전히

올드 마더 허버드

발휘하리라는 것은 확실하다. 그렇기 때문에 그가 대단한 것이다. 여러분도 그렇게 그려보도록 하자. 패드와 연필을 들고 나가 시작해보라. 올드 마더 허버드 대신 잭 스프랫(Jack Spratt) 등 선택할 수 있는 캐릭터는 수도 없이 많다. 하나만 골라서 시도해보고, 아마도 처음이겠지만 이제부터는 이런 방식으로 작업하겠다고 다짐해보자.

색조 표현 기법

기법은 가장 논란거리가 되는 주제이다. 기법에 관한 관점은 그 기법을 적용하는 개인들만큼이나 다양하다. 여기서 나의 목적은 어떤 기법이 다른 기법보다 낫다고 편을 들거나 여러분의 개성이 담긴 특정한 표현 수단들을 시도하는 것을 막기 위해서가 아니다. 이상적인 기법에 너무 많이 영향을 받지 않았다면 여러분은 이미 자기도 모르는 새에 고유의 기법을 개발했을 것이다. 기법은 마치 필체와도 같은 고유의 특성이다. 내 목적은 일반적인 방법이 어떻게 적용되어야 하는지에 대해 말하기 보다는 그 방법 자체와 그 이면에 담긴 이유를 강조하는 것이다. 여기서 기법이라 함은 좋은 기법에 포함되어야 하는 특성을 말하는 것이다. 그 특성이란 진짜 가치가 있는 적절한 형태 연출, 예술적 관점에서 가장자리와 악센트들을 고려하는 것, 디자인과 균형, 대비, 종속관계와 강조 등을 말한다. 만약 여러분이 이것들을 표현할 수만 있다면 어떻게 했는가는 중요하지 않을 것이다.

또한 나는 표현 수단 자체의 특성과, 상호적으로 얻을 수 없는 각각의 타고난 특성들 역시 짚고 넘어가고자 한다. 다른 저자들에 의해 이미 전문적으로 다뤄진 표현 수단들이나 물감 혼합 등에 관한 어떤 공식에 대해 파고들 필요는 없다. 여기서 제기되는 문제들이 여러분에게 있어서는 실습, 연습, 혹은 실험으로 비춰질 수 있기 때문에 이 시점에서 나는 여러분의 표현 수단들의 영속성을 딱히 중요하다 여기지 않는다. 좋은 기법의 요소들은 개개인이 표현 수단들의 특성을 어떻게 해석해내느냐를 따르게 된다. 한 자루의 크레용을 어떤 방법이든지 원하는 대로 사용할 수는 있지만 명도, 비례, 윤곽과 가장자리가 거의 좋은 그림과 나쁜 그림을 가리는 요소이다. 어떤 그림이 굉장히 나쁘다고 여겨진다면 그 유일한 이유는 그림을 보는 이들을 설득시킬 힘이 떨어지는 것뿐이다.

궁극적으로 모든 그림은 설득력이 있고 없고의 여부를 떠나 하나의 진술이다. 설득하지 못한다면 오래 지속되며 진실을 대변하는 대체재를 기대할 수 없다. 그렇기 때문에 나는 '특성의 존재' 맥락에서 현실주의가 그 어떤 형태의 예술보다도 오래갈 것이라는 확신이 있다. 우리

는 보는 이에게 왜곡된 진실로 비춰지는 것을 보며 그것이 옳고 적절한 것이라고 설득할 수 없다. 하지만 보는 이가 아는 대로의 사실을 말하고 그것을 미화한다면, 절반 이상을 동감할 것이다.

지속적으로 좋은 작품을 만들 수 있는 방법은 단 한 가지뿐이다. 그것은 끊임없는 준비과정이다. 나는 일차적인 시각화나 구상은 모델이나 사진 없이 더 잘 할 수 있다고 생각한다. 그것들의 부재는 여러분이 좀 더 자유롭게 여러분을 표현할 수 있게끔 한다. 하지만 조잡하게나마 여러분의 생각과 표현들을 공식화한 상태라면 어떤 수를 써서라도 최종 단계를 조작하거나 어떻게 마무리될지 짐작하는 것을 피하도록 하라. 모델과 사진 없이 그렸다는 것에 자부심은 생길지 모르나 의미 없는 일이다. 거장들이 실제 작업 방식으로 언제나 최상의 재료로 사진과 습작을 써서 준비한다면 날조를 일삼고 맹목적으로 작업하는 이들은 경쟁도 되지 않는다. 여러분이 연구해야 할 첫 번째 주제는 세심한 접근방식의 개발이다. 정해진 틀이라고 불러도 상관없다. 나라면 그보다는 좋은 습관이라고 생각할 테지만 말이다. 티슈 패드부터 시작해보자. 하지만 자료를 잔뜩 꺼내놓기 전에 대다수와 디자인의 관점에서 무엇을 시각화 할 수 없는지 먼저 확인하라. 아마 장식적이고 세부적인 사항이나 특징을 아직 모를 수도 있다. 인물의 움직임을 잘 살펴보고 흰색, 회색, 검은색의 흥미로운 덩어리로 약간씩 나타내도록 한다. 덩어리들을 어떻게 구성할지에 대해서는 나중에 생각할 수 있다. 그것은 어둡거나 밝은 색의 가구가 될 수도 있고, 잎사귀가 잔뜩 모인 모습이 될 수도 있다. 자신만의 고유한 디자인으로 만들어내도록 한다.

접근방식 공식화하기

어떤 형상을 먼저 복제하고 완성한 후에 주변의 공간을 대강의 배경으로 채우는 과정은 대개 좋지 못한 배치나 배치가 아예 생각하지 않은 경우로 이어진다. 결과가 굉장히 불만족스러울 것이다. 만약 배경을 포함할 것이라면 주변 환경을 먼저 생각해 본 후 그 안에 인물을 배치할 방

법을 찾아보도록 한다. 빛과 그림자가 공간에 퍼지며 그 공간 안에 있는 구성물들에 자리 잡은 모습을 생각해보라. 사실 인물보다는 배경이라든지 그 인물이 궁극적으로 일부가 될 전체적인 디자인이나 모형을 먼저 생각하는 것이 더 좋다. 예를 들어 수영복을 입은 미녀가 아무것도 없이 그저 천장부터 바닥까지 흰 공간의 한 가운데 우뚝 서 있는 장면을 그림으로 그린다고 가정해보자. 그 다음에는 배경을 어떻게 할 지 생각해보자. 텅 빈 양쪽 면을 해변, 바다, 하늘로 채우는 것 외에 무엇을 할 수 있겠는가? 디자인으로써 당연히 실패작이다. 디자인이 사용될 방법을 막아버렸기 때문이다. 이제 어두운 색의 패턴(바위가 될), 회색의 패턴(그림자, 바다, 혹은 하늘이 될), 그리고 흰색의 패턴(구름이 될)들을 그려본다고 가정하자. 우리는 곧 수영복을 입은 미녀를 배치할 자리를 찾게 된다. 회색 부분은 부서지는 파도로, 흰 패턴은 거품으로, 그리고 밝거나 어두운 색의 수영복을 입은 미녀까지 디자인 전체에 포함시킬 수 있다. 미녀는 앉아있을 수도, 누워있을 수도 있고, 패턴 중에 하나는 동굴의 입구가 될 수도 있으며 흰 점은 갈매기로 보일 수도 있다. 수천가지 요소가 그림을 흥미롭게 만들 수 있는 것이다. 이것이 내가 말한 '접근방식'의 의미다. 약간의 창의성만 있으면 무언가를 창조해 낼 수 있을 것이다. 아니면 그냥 운만 믿고 창의성을 억누르고 아무 생각 없이 최종 단계로 뛰어넘어갈 수도 있다. 만일 여러분이 그저 복제품을 찾아 그대로 찍어낸다든가, 여러분이 찍은 사진을 가지고 그대로 베껴 그린다면 어떻게 다른 이들보다 더 잘 해나갈 수 있겠는가? 여러분이 할 수 있는 최대한은 그저 더 나은 복제품을 만드는 것뿐이고 그 이상으로는 나아질 수 없다. 고객들에게도 선택권을 주지 않는 것이다. 어쩌면 다른 사람이 더 나은 복제품을 만들 수도 있다. 그렇게 되면 여러분의 자리는 없어진다. 독창성은 간단하고 순수하며 계획단계에 속해 있다. 남은 것은 육체적 노력일 뿐이다. 작품에 접근할 때는 그 점을 항상 유의하도록 하라. 그 다음에 고려해야 할 것은 연습용 스케치다. 고객이 요구하지 않았더라도 알아서 자신을 위해 아이디어를 연습 삼아 그려보는 습관을 들인다면 여러분의 완성 작품은 더욱 나아질 것이다. 섬네일 계획 후 자료, 사진이나 습작을 모아 전체 작품을 어떻게 만들어 나갈 것인지에 대해 그때그때 기록하도록 한다. 이 과정은 시작부터 어떻게 그려나갈지에 대한 기회를 제공할 것이다. 이 과정은 앞으로 마주치게 될 어려운 점이 드러나고 그로 인해 몇 시간 혹은 며칠에 걸쳐 완성된 제품을 바꿔야 하는 불상사를 막아준다. 인물이 조금 옆으로 움직이거나, 조금 위에 있어야 하거나, 조금 밑으로 내려가야 할지도 모른다. 미녀가 다른 옷을 입고 있거나 다른 명도로 나타내는 것이 더 나을지도 모른다. 어쩌면 다른 포즈를 취하는 것이 나을 수도 있다. 이런 것들은 확실하게 표현되기 전까지는 알 수 없는 것들이다. 그림을 한창 그리다가 중간에 마음을 바꾼다면 좋은 그림을 만들어 낼 수 없다. 여러 번 수정된 표현은 처음부터 계획대로 그린 표현보다 결코 더 나을 수 없다. 이 점을 배우기까지는 긴 시간이 걸리며 어떤 이들은 영영 배우지 못하기도 한다. 마치 잘 계획된 연설이 즉흥적인 연설보다 좋은 것과 같다. 그림에 표현하고자 하는 모든 의사를 최종적으로 캔버스에 옮기거나 커다랗고 비싼 수채화 판을 망치기 전에 미리 확정해두자. 여러분에게 이득이 될 것이다! 시간이 있다면 일단 인물을 스케치한 후에 그 스케치로부터 그려나가는 것이 원본 사진이나 그 인물을 직접 보고 그려 완성하는 것 보다 낫다. 그렇게 하는 것이 항상 가능한 것은 아니지만 직접적이고 참신하며 편안한 좋은 작품이 나올 수도 있다. 자유롭고 즉흥적인 작품을 만들어내는 것이 처음부터 쉬운 것은 아니다. 우리는 그림, 가치, 형식, 그리고 디자인 모두를 포함해 내기 위해 노력하지만 그 모든 것을 성공적으로 담아내는 것이 항상 가능하지는 않다. 더 많은 노력을 기울여야 최고의 작품을 만들 수 있는 법이다. 그렇기 때문에 가장 좋은 습관은 섬네일, 밑그림, 습작을 그려본 후에 최종 완성작을 만드는 것이다. 이 종합적인 과정을 알고 있으면 여러분은 승리할 수 있다. 스케치 과정에서 같은 표현 수단을 계속 사용하면 중간에 생기는 문제들을 미리 해결할 수 있어 더 좋다.

기술적인 접근방식

앞서 말했듯이 기법의 접근 방식, 매너리즘(틀에 박힌 수법), 스타일 등은 다른 사람들이 가르치거나 결정할 수 없

는 여러분 고유의 것이어야만 한다. 하지만 우리는 여러분이 무시할지 말지 결정할 수 있는 방법이나 여러분의 스타일에 반드시 포함되어야 하는 작품을 향한 태도 등에 대해 이야기를 나눠볼 수도 있다. 첫 번째로 고려할 것은 세밀함에 관한 것이다. 디테일 표현의 문제 : 이 문제는 궁극적으로는 스스로 결정해야 할 문제다. 작품 요청이 들어왔을 때 언제든지 작품을 완성하거나 끝마무리할 수 있는 능력을 갖추고 시작해야 한다는 것은 당연한 사실이다. 그리고 여러분은 본능적으로 아주 정교하고 완성도 높은 작품을 좋아할 것이다. 그런 식으로 작업하는 것을 좋아하는 것은 나쁘지 않으며 그렇게 작업한 작품들이 많이 있기도 하다. 하지만 사진이 그와 같은 일을 굉장히 잘 해주고 있으므로 나는 되도록 미술은 사진처럼 되지 않는 편을 선호한다. 그게 늘 가능하지는 않지만 말이다. 고객들은 루스하고 자유로운 느낌이 드는 작품보다는 완성도 있는 작품을 선호하는 것이 사실이므로 나는 이 책을 통해 두 방향에 맞는 각각의 예시를 제공하려 한다. 이미 알고 있겠지만 나는 미술의 미래가 구상의 개성에 달려있으며, 크고 넓은 해석 면에서 뛰어난 개성이 지나치게 정확하고 사실에 충실한 것보다 더 잘 표현된다고 믿는다. 하지만 거장들의 웅대하고 루스한 초기작들을 보면 그들이 디테일한 부분을 제거하고 부차적인 것으로 여기기 전에 이미 디테일에 대해 숙달했음을 알 수 있다. 이미 숙달된 상태에서 디테일한 표현에서 루스하고 암시적인 표현으로 옮겨가는 것은 굉장히 어려운 일이라는 것은 인정되어야 한다. 그림에는 어떠한 확신과 문자 그대로의 것은 아니더라도 진실이 담겨야 하기 때문에 단단하게 그리는 것보다 루스하게 그리는 것은 분명히 어렵다. 단단한 느낌은 우리가 표면에 너무 집중한 나머지 평면과 질량의 표현을 깎먹거나 외형과 윤곽에 너무 집중한 나머지 그것을 부드럽게 하는 것을 잊어버렸을 때 사라진다. 둥근 형태는 색조의 그러데이션으로 부드럽게 만들면 그 특징이 전부 사라질 수 있다. 어떤 이는 몇몇 색조들로 형태의 변화를 알아보고는 한다. 실력 있는 화가들은 그렇게 형태를 두세 면으로 만들어낸다. 그림 솜씨는 시야에 달려있기 때문에 면의 수가 적을수록 작품은 더 폭넓어진다. 어떤 이는 윤곽을 예리하고 분명히 알아볼 수 있다. 하지만 그렇다고 해서 보이지 않는 다른 선들까지 파고들어 예리하고 분명하게 나타낼 필요는 없다. 분명한 표현이 작품의 기반으로 삼아서는 안 되지만 선택적으로 사용하거나 강조 표현을 할 때, 또는 부수

적으로 사용할 수는 있다. 그림 안의 모든 것에 똑같이 중요성을 두는 것은 마치 어떤 곡의 모든 음을 강세나 조바꿈 없이 같은 톤과 세기로 연주하는 것과도 같다. 이와 같이 표현된 그림은 활력과 기백을 잃어 "아―!" 하는 감탄을 불러오는 법이 없다. 디테일은 가까이에 있는 사물에서 볼 수 있지만, 사물들을 뒤로 물러나 보이게 하기 위해서는 그 형태들이 뒤로 갈수록 평면과 덩어리에 녹아들게 만들어 한다. 이는 자연스런 시각 현상이기도 하다. 3~4미터 떨어진 거리에서는 속눈썹이나 세세한 얼굴의 주름이 보이지 않는다. 작은 표면의 형태에 일어난 소소한 변화도 보이지 않는다. 그저 밝은 부분, 중간 색조 부분, 그리고 어두운 부분만 보인다. 정말로 멀리 떨어져 있다면 그냥 밝은 부분과 어두운 부분만 보인다. 아무 생각 없이 과도하게 디테일 표현을 해 오류를 범하는 일이 지나치게 많이 벌어지곤 한다. 모델의 모습을 너무 가까이에서 촬영하는 화가는 뒤쪽도 너무 디테일하게 표현하곤 한다. 다시 말하지만 카메라의 렌즈는 눈보다 훨씬 예리하고 더 깊은 초점도 예리하게 잡아낸다. 이 사실은 다음의 예를 시행해보기 전까진 믿기 힘들 것이다. 손가락 하나를 팔 길이만큼 떨어진 곳에서 들어본 후 손톱을 보자. 손톱을 바라보는 동안 손가락 뒤에 있는 것들을 얼마나 선명하게 볼 수 있는가? 손가락 뒤에 있는 모든 것은 다들 흐릿하게 섞여 보이거나 겹쳐 보일 것이다. 이제는 손가락 뒤의 멀리에 초점을 맞춰 바라보도록 한다. 그러면 손가락이 두개로 보이게 될 것이다. 한쪽 눈을 감으면 카메라가 보는 것과 같아진다. 두개의 눈은 두개의 다른 거리에 동시에 초점을 맞출 수 없다. 여러분은 아마 시야 범위가 굉장히 예리하다고 생각할지 모르지만 그렇지 않다는 것을 증명할 수 있다. 다른 사람에게 손을 들어 그의 얼굴의 오른쪽이나 왼쪽에서 약 10cm 떨어진 곳에 두라고 해보자. 그의 턱을 초점을 맞춰 그 모습을 바라보면 들고 있는 손은 얼마나 선명하게 보이는가? 반대로 여러분이 그의 손을 바라보는 동안 그의 얼굴에 있는 다른 부분은 얼마나 선명하게 보이는가? 우리의 눈은 놀라운 도구지만 사실 끊임없이 초점을 맞추기 위해 조정되고 있으며 그것이 굉장히 빨리 이루어지기 때문에 전체 시야 범위 안에 있는 모든 것이 선명해 보이는 것이다. 하지만 눈은 어떤 한 거리에만 초점을 맞추는 것도 가능하기 때문에 만약 그림에 어느 한 부분에 초점이 맞춰져 있으면 그 부분을 벗어난 다른 부분은 조금 더 부수직으로 보이고 조금 더 테두리 가까이로 흩어져 보이게끔 할 때에 전체적인 효과가 그림 전체를 디테일하게 표현했을 때보다 현실적이게 보일 수 있다.

디테일

이는 흐릿함에 둘러싸인 선명한 원처럼 나타내라는 것이 아니라 초점으로부터 점점 멀어지면서 디테일한 부분이 부차적이며 더 부드럽게 변할 때 굉장히 현실적으로 보이는 효과를 낼 수 있다는 뜻이다. 그럴 때 여러분이 정말로 원하는 곳으로 세밀함이 집중되고 배가 될 수 있다. 이 효과는 렘브란트, 벨라스케스, 티치아노, 게인즈버러, 롬니, 사전트, 에이킨스, 알렉산더를 비롯한 많은 다른 화가들의 작품에서 찾을 수 있다. 말로 설명할 필요도 없다. 드가는 디테일의 집중적인 표현과 부수적인 표현의 대가이자 디자인과 조화로운 표현이 뛰어난 화가이다. 드가의 작품은 젊은 일러스트레이터에게 유익한 자료이다. 파일의 작품들은 충분히 완성도가 있었지만 동시에 그다지 까다롭지 않다.

만일 그림이 가까이서 봤을 때처럼 전체가 디테일하면 모든 것이 그림의 전면, 혹은 실제 종이나 캔버스의 표면으로 끌려나온 것 같이 보이게 된다. 이것은 어떠한 장면을 가까이서 보려고 망원경이나 오페라글라스를 사용하는 것과 같다. 그리고 기법 상 그림은 모든 것이 뒤로 물러나며 느낄 수 있는 거리감에서 오는 서로 간의 공간감이 사라져서 디테일로만 가득 찬 종이가 되어버릴 것이다. 배경의 디테일이 전면에 종속되지 않는 한, 원근법이나 줄어드는 크기에 상관없이 모든 것이 하나의 평면에 전부 붙어있는 것처럼 보일 것이다. 해답은 표면상의 세부적인 것들이 뒤로 가면서 색조에 잠겨들어야 한다는 것에 있다. 예를 들어, 스웨터를 몇 발자국 밖에서 보면 그 짜임이 분명히 보인다. 그 후 스웨터는 단순한 색조로 보일 것이다. 짜임 방식, 자잘한 주름들, 그리고 사소한 디테일 등은 별로 중요하지 않다는 뜻이다. 우리가 신경써야 할 것은 완성된 크고 전체적인 형식들이다. 보이지 않는 디테일을 더하는 것은 보이지 않는 윤곽을 뚜렷이 하는 것만큼이나 그른 일이다. 카메라가 인간의 눈보다 더 예리하게 볼 수 있다고 해서 그림이 사진보다 못하다는 것은 아니다. 우리는 삶 속 환상을 표현하기 위해 그림을 그리는 것이지 기계적인 시각으로 본 것을 그대로 베끼려는 것이 아니다. 그러므로 뒤로 갈수록, 따라 그리는 것은

줄이고, 색조는 단순하게, 면들을 줄이고(중간 색조 부분을 줄인다는 의미), 그림자 속 반사광도 적게, 명암 표현은 조금 더 평면적이고 단순하게 해야 한다. 거리감은 마치 포스터와 같아질 수 있다. 직접 시도해보면 여기서 생기는 3차원적 효과에 놀라게 될 것이다. 이것은 특히 야외에 있는 소재에 더 잘 적용된다. 내가 지금 앉아있는 곳에서 약 10미터정도 떨어진 곳에 시계가 있다. 나는 그 시계의 다이얼 위쪽에 있는 회색 점이 XII라는 것도 알고 있다. 하지만 여기서는 다이얼 주위로 회색 점이 있는 것 밖에는 보이지 않는다. 만일 내가 지금 이 상황을 그림으로 그린다고 할 때 그 시계에 확실하게 숫자를 그려 넣는다면 나는 나와 시계 사이의 거리감이 사라지고 그 시계는 마치 내 손목시계처럼 그림 전면에 우뚝 서게 될 것이다. 그러나 요즘 대부분의 일러스트에서 이러한 일이 끊임없이, 그것도 실력 있는 사람들에 의해 행해지고 있다. 그들은 당장 실제로 보이는 것이 아니라 본인이 알고 있는 부분을 그림에 담곤 한다. 그것은 생각 없고 잘못된 행동이며 지적을 하면 쉽게 보이는 부분이다. 화가는 자신의 마음과 상상 속의 모든 디테일과 색조를 풀어내는 데에 엄청난 노력을 기울여야만 한다. 자신을 믿기만 한다면 내가 보는 것이 카메라가 바라보는 것보다 천 배는 더 아름다울 수 있다는 사실을 깨달아야 한다. 그만큼 뛰어난 아름다움을 얻고 싶다면 카메라가 기록한 지나치게 뛰어난 디테일에 노예같이 끌려가기보다는 맞서 싸워야만 한다. 카메라를 조금만 덜 신뢰하고 대신 자신의 창의성과 느낌을 더 믿으며 이성과 상상력으로 바라보도록 노력한다면 더 나은 결과를 얻을 것이다. 그렇게 해야만 기계로는 이를 수 없는 높이로 솟아오를 수 있다.

어쩌면 아직 디테일 표현과 완성도를 넘어선 어떤 목표가 있다는 사실을 깨닫지 못한 화가가 있을 수 있다. 그렇다면 안개가 낀 날에 대지로 나가 흐릿함의 진정한 매력을 보도록 해라. 야외로 나가 마치 불타오르는 것 같은 하늘 아래 황혼녘, 그리고 한낮의 태양과 비교되는 불가사의한 달빛을 배우도록 하라. 형상을 거즈로 덮어보고, 물에 비친 그림자를 바라보며, 내리는 눈 너머를 바라보고, 자기가 그린 날 선 그림을 팔레트 나이프로 찢어내고 미처 몰랐던 더 큰 무한한 아름다움을 발견해보아라. 표현의 가능성을 열고 걸어 나갈 수 있을 것이다.

테두리 다루기

　자유로움과 루스함을 얻는 가장 중요한 요소는 아마도 테두리를 다루는 데에서 찾을 수 있는 듯이 보인다. 테두리가 실제로 공간에서는 사라지기도 하고 나타나기도 한다. 테두리를 관찰하기 위해서는 보는 법을 알아야만 한다. 아주 유심히 찾지 않으면 테두리의 특성이 잘 드러나지 않기 때문에 이 특성이 자연에 존재한다는 것이 믿기지 않을 수도 있다. 예를 들면 얼굴 주위를 감싸는 머리의 선이나 털 망토의 흐릿한 가장자리 같이 확실히 부드러운 테두리 선도 존재하지만 날카로운 가장자리에도 부드러움은 존재한다. 잘 다듬어진 정사각형 테이블의 네 면이라든가 만졌을 때 단단한 모서리와 같이, 사실은 선이나 단단한 표면인 테두리가 그 예다. 우리는 별 생각 없이 그런 것들을 그저 딱딱하고 날카로운 것처럼 표현하곤 한다. 마치 눈에 보여서가 아니라 그곳에 있다는 것을 알기 때문에 그려 넣는 것과 같다. 실제 테이블을 보면 모든 면의 모서리가 다르다는 것을 알 수 있다. 네 모서리는 어우러지게 해주는 어떤 특정한 색조를 지닐 것이다. 동시에 다른 부분에서는 날카롭게 두드러지기도 한다. 윗부분은 가장자리를 따라 반사광이 생겨 날카로워 보일 수 있는 동시에 어두운 반사광이 비쳐 가장자리가 불분명해 보일 수도 있다. 테두리는 주변의 색조에 상대적으로 반응하고 주변 환경에 영향을 받으므로 형태 원리 중 하나의 원리라고 할 수 있다. 테두리는 순간의 상태나 상황에 따라 날카로울 수도, 부드러워질 수도 있다.

　지금 여러분이 앉아있는 곳을 둘러보라. 가장 먼저 보이는 테두리는 밝은 부분과 어두운 부분이 만나는 등 명도가 눈에 띄게 대비를 이루는 부분들일 것이다. 그러고 나면 그보다는 조금 덜 눈에 띄는 테두리를 발견하게 될 것이다. 그림을 그릴 때는 이런 부분들을 부드럽게 하는 것에서 시작할 수 있다. 불분명한 테두리는 차분하게 표현할 필요가 있는데, 실제로도 더욱 강렬한 테두리보다 덜 눈에 띄기 때문이다. 그 다음에는 그림자에 감싸이거나 그림자와 합쳐진 테두리를 발견할 수 있을 것이다. 이들을 알아보려면 노력이 필요하다. 마지막으로, 보이지는 않지만 어딘가 있다는 것은 알고 있는 부분들도 있다. 그런 테두리는 그림에서 그리지 말아야 하는 부분이다. 어떤 공간을 그리려면 테두리를 다루는 연습을 반복해야 한다. 만약 우리가 예리한 모습이나 윤곽의 묘사만을 관찰하면 그것들만 눈에 보일 것이다. 부드러움이나 색조의 뒤섞임, 그림자에 뒤덮이거나 그 속에서 사라지는 색조를 찾는 사람이 얼마나 될까? 그런데도 진짜 위대한 화가들의 작품 안에는 이런 특징이 담겨 있기에 우리는 그들을 우러러볼 수밖에 없는 것이다. 실물에서 예리한 모습만 관찰한다면 명작들 속에서도 예리한 모습만 발견할 것이다. 부드러운 모습을 찾아보면 그림 속에서 부드러운 발견할 수 있을 것이다. 그 안에는 모습이 분명해도, 분명치 않아도 모두 날카로움과 부드러움의 조화가 전체적으로 이뤄져 있음을 알 수 있다. 우리의 그림들은 명작과는 질적으로 많이 다른데 이는 그림을 그리는데 사용한 표현수단이나 솜씨의 차이라기보다는 그 속의 시각과 관찰력의 차이 때문이다. 우리는 거장들만큼 관찰력이 많이 발달하지 못했는데 그 이유는 우리가 거장들만큼 진실 되게 자연을 대하지 못하고 있기 때문이다. 관찰력은 사용안하면 발전시킬 수도 없다. 카메라나 프로젝터는 여러분의 관찰력을 발전시켜주지 못한다. 오히려 여러분이 알지 못하는 사이에 무거운 짐이 될 것이다. 사라지고 발견하게 되는 테두리의 특성은 관찰력과 예술가 내면의 느낌에 크게 달려있기 때문에 어떠한 공식으로 만들어질 수 없다. 하지만 여러분이 직접 눈으로 보려고만 한다면 찾아낼 수 있는 몇 가지 예를 들 수 있다. 여러 가지 부드러운 가장자리란 무엇인지 정의해보자.

　1. 일단 처음으로 빛의 '헐레이션'으로부터 생성되는 부드러움에 대해 이야기해보자. 헐레이션이란 마치 촛불 주변의 흐릿함처럼 특정 광원에서 나오는 빛이 주변의 색조 위로 펼쳐지는 것을 말한다. 헐레이션이 존재한다는 것은 밝은 유리창이나 등불 같은 광원 주변에서 찍은 사진에서 나타나는 흐릿함으로 증명할 수 있다. 이런 종류의 부드러움은 외곽선 밖의 색조를 부드럽게 함으로써 얻어지는데, 예를 들면 창문 안쪽 가장자리로 들어오는 빛과 같은 것이다. 만일 빛 부분을 밝게 나타내고 싶다면 그 빛을 조금만 주변 색조를 지나가게 만들면 된다. 가장자리 자체는 제법 명확할 수 있으나 그 가장자리의 명도가 조금 올라가게 된다. 페인팅에는 한 색조에서 다른 색조를 지나가는 '길'이라는 것이 있다. 어떤 테두리 하나가 그 주변

에 비해 딱딱하고 눈에 띄면 우리는 그 악센트를 다른 곳으로 두고 이 테두리를 부차적인 것으로 만들고 싶을 것이다. 이런 일은 초상화에서 어깨와 팔 부분을 그릴 때 자주 일어난다. 이러한 테두리를 부드럽게 만들거나 부차적으로 표현하기 위해서 두 가지 명도가 비슷한 두 가지 색조를 만나게 하면서 한 색조를 사용범위가 더 넓은 다른 색조로 점차 섞여 들어가게 만들 수 있다. 그렇지만 테두리는 희미하게 지워져서는 안 되고 여전히 남아있어야 한다. 결과적으로 보면 이것은 하나의 색조를 다른 색조 값으로 조금 확장시키는 셈이다. 예를 들어 밝은 배경은 어두운 테두리 가까이에서는 조금 어둡게 변하고 어두운 배경은 밝은 테두리에 가까워지면서 조금 밝아진다거나 하는 것이다. 이렇게 함으로써 솜털이 뽀송뽀송 난 양모 옷처럼 주의는 분산되지만 테두리가 유지되게 나타낼 수 있다.

부드러운 테두리 찾기

2. 그 다음 종류의 부드러운 테두리는 훨씬 분명하다. 재료 자체가 부드러운 상태에서 그 뒤에 있는 것과 섞여 혼합체가 될 경우이다. 예를 들자면 남성의 수염이 난 가장자리라든지 머리카락 한 줌, 나무의 가는 가지들, 레이스와 투명한 재료들, 안개, 구름, 스프레이 등등이다.

3. 그 다음은 종류의 테두리는 맞닿은 다른 테두리의 명도와 동일할 경우처럼 혼합 명도가 때문에 부드러워지는 경우이다. 만일 두 테두리 명도가 많이 비슷하다면 조금 더 섞어보는 것도 괜찮다. 선명한 느낌은 더 적절하게 사용할 수 있는 다른 부분에서 사용할 수 있다. 이 경우는 밝은 부분과 밝은 부분이 만나거나 회색 부분과 회색 부분이, 어두운 부분과 어두운 부분이 만나는 경우이다.

4. 어떠한 형태가 방향을 바꾸면서 색조의 그러데이션이 그 뒤의 명도에 접근하게 되는 경우이다. 예를 들면 머리에 비친 빛이 방향을 바꿔 다른 빛을 만나는 경우이다.

위의 네 가지는 자연적으로 혹은 실제로 테두리가 사라지는 이유들이다. 이제 우리가 테두리를 부드럽게 하기 위해 고의적으로 그림의 속성들을 끌어올리게 되는 경우들에 대해 알아보겠다.

5. 만약 선명한 두 테두리가 만나서 한 테두리리가 다른 테두리의 뒤쪽으로 서로를 가로질러 가는 경우, 이론적으로 뒤쪽 테두리를 부드럽게 처리해서 앞쪽의 테두리와 만나게 한다. 예를 들면 언덕의 능선이 머리 뒤쪽으로 지나는 경우인데 특히 머리와 만나는 능선 부분을 부드럽게 처리한다. 머리에서 멀리 있는 능선은 부드럽게 만들지 않아도 된다. 만약 의자 뒤쪽의 선이 머리와 만나거나 어떤 형태의 외곽이 다른 외곽선의 뒤를 지나가게 될 때에도 선을 부드럽게 처리한다. 이 과정은 두 물체들이 붙어있는 것처럼 보이지 않게 해준다.

6. 순수하게 예술적인 표현을 하기 위해서나 지나치게 눈에 띄는 것이나 거슬릴 정도의 강렬함을 없애기 위해 부드러운 느낌과 흐림 효과를 혼합하는 경우도 있다. 멀리 있는 나무는 그 나무가 뒤쪽에 있음을 나타냄과 동시에 그림에 거리감을 주기 위해서 보통 앞쪽에 있는 나무보다 부드럽게 칠한다. 사실상 나무 자체보다는 거리감이 더 중요하다. 두 나무 모두를 선명하게 칠하면 둘 다 화면 앞쪽 초점에 맞춰지게 될 것이고 이는 잘못된 표현이 된다.

그렇다고 앞쪽에 있는 모든 것을 선명하고 명확하게 칠하고 뒤쪽에 있는 모든 것을 흐릿하고 초점이 맞지 않도록 칠해야 한다는 의미로 받아들여서는 안 된다. 전체적으로 확실히 일관성 있게 보여야 하며 근시인 사람이 본 것처럼 돼서는 안 된다. 변화는 점진적이고 절묘해야 하며 너무 명확하지 않아야 한다. 가까이에 있는 테두리도 더 멀리 있는 선명하고 또렷한 테두리에 어우러지게 해서 부드럽게 나타낼 수 있다. 그림은 국경이 뚜렷하게 나뉜 지도와 달리 덩어리들이 절묘하게 얽혀 있는 느낌을 가지고 있어야 한다. 어떤 테두리의 둘레를 따라 그리는 것도 가까운 것보다는 멀리 있는 것들에서 종속 관계와 함께 사라졌다가 발견되는 특성을 나타내야 한다. 전체를 선명하게 표현하는 것은 좋지 않다. 흐릿하게만 표현하는 것도 좋지 않다. 아름다움은 대비를 이루는 모습에 있다. 이런 관점에서 미술을 공부해보면 시야가 넓어질 것이다. 일상에서도 이런 식으로 보는 습관을 들이도록 한다. 이는 사소하지만 중요한 것이다. 자연은 이미 공간이 존재하지만, 우리는 작업할 일차원의 평면만 가지고 있고 여기에 외견상 덧붙여진 군더더기들을 제거하기 위해 과감해져야 한다. 지나침은 모자람과 같다.

너무 많은 것을 보는 렌즈

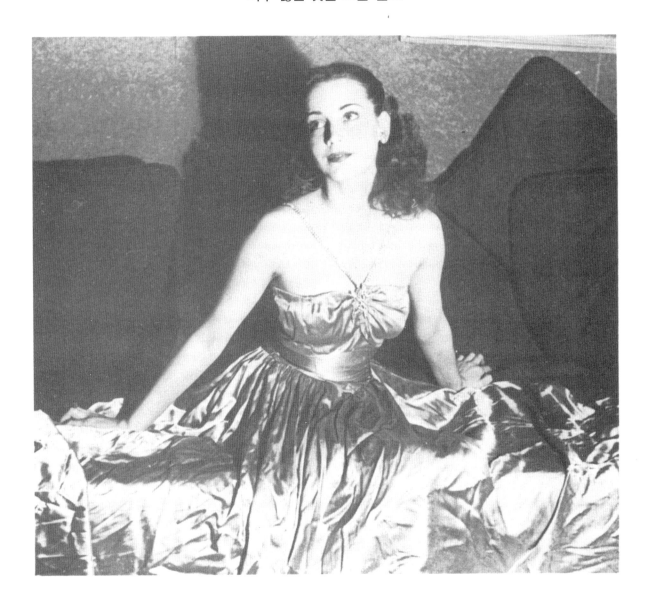

이 사진은 내가 가능한 완벽하게 작업하려고 하는 사진이다. 명암과 형태의 부드러운 입체감을 유지해야 한다. 솔직히 말하면 소위 '매끄러운' 페인팅의 기법을 쓰게 될 것이다. 고객들 대부분은 매끄러운 느낌의 그림을 좋아하기 때문에 마음에 들 것이다. 심지어 렌즈가 표현하는 기계적이고 정밀한 이미지를 뛰어넘을 수 있다. 지나친 디테일, 특히 드레스 부분을 생략하고 나머지 부분도 다소 단순화하고 미화할 것이다. 지금까지의 그림들 중 가장 '사진 같은' 그림에 가까울 것이다. 완벽함과 정밀함이 반드시 거슬리거나 딱딱할 필요가 없다는 것을 보여주고 싶다. 테두리가 없는 부분에 굳이 테두리를 그리지 않고, 원본의 많은 부분을 생략한 것에 주목하기 바란다. 두 그림을 부분마다 자세히 관찰할 것. 꼭 이대로 작업하라는 것은 아니다. 이 것은 한 가지 방법일 뿐이다. 여러분은 여러분만의 방식으로, 여러분이 원하는 대로 그릴 수 있다.

사람들은 종종 부지중에 이렇게 말하며 화가를 칭찬한다. "그림이 사진 같아! 신기하다!" 성실한 공예가가 들으면 슬퍼할 말이다. 그러나 우리는 일러스트레이터로서 대부분의 사람들이 디테일에 치중하고, 디테일을 좋아한다는 사실에 직면해야 한다. 그렇게 그리면 가슴이 약간 아플지언정 사람들에게 그들이 원하는 디테일을 안겨줄 수 있다. 그러나 적어도 원치 않는 것은 생략하고 어떤 디테일을 줄지는 정할 수 있다. 사진에는 원치 않는 디테일로 가득 차 있다. 그리고 사진은 뭔가 매력적으로 표현할 수 있는 가능성이 있다. 그러

니 무엇을 해야 하고 무엇을 하지 않아야 할지 판단하기 위해 열심히 연구해야 한다. 명암과 표면이 잘 표현되고 부드러움과 선명함에 주의를 기울인다면 그런 부적절한 디테일을 놓칠 일이 없다. 고마운 일이지만 카메라는 선택이나 생략을 할 수 없기 때문에 우리를 이길 수 없다.

수많은 부드러운 테두리로 인해 생겨나는 희미하거나 모호한 효과에 주목한다. 계속해 선명함에 대비되는 부드러움을 찾을 수 있는 것은 흥미로운 경험이 될 것이다. 이것은 모든 것을 딱딱하고 선명하게 보기만 하는 젊은 화가를 위한 그림이다.

평면과 악센트 강조하기

다음은 사진을 보고 그린 그림이다. 덧붙여 말하자면, 자기 작품을 이렇게 공개하는 데에는 용기가 필요하다. 그러나 내가 누군가를 가르치려면 내가 어떻게 작업을 하는지 보여주는 것이 타당하다. 나는 이 사진에서 의미 없고 부적절하고 불필요한 배경을 생략했다. 하는 김에 전부 생략해버리고 인물을 흰 배경에 그리기에 필요한 최소한의 것만 따오면 어떨까? 적어도 인물이 어떤 공간 안에 있다는 느낌은 든다. 여기서 내가 흥미를 느낀 부분은 첫 번째가 형태, 두 번째가 캐릭터다. 복잡한 형태로 가득한 의복 자체로 시선을 끌기에 충분하다.

다른 요소를 생략하고 원하는 부분에 시선이 집중되게 표현할 수 있다는 점에서 카메라에는 없는 이점이 있다. 나는 원본 사진에는 실제로 보이지 않는 테두리만 없애면서 평면과 악센트를 강조했다. 날카로움도 거칠지 않게 표현되었다고 생각한다. 형태는 '집중'되거나 '제외'되는 것 없이 완성되었다. 각 부분에서 단순한 중간 색조와 대비를 이루며 거의 평평하고 단순한 그림자에 혼합되는 단순한 형태의 밝은 부분을 발견할 수 있을 것이다. 평면을 가능한 큼직큼직하게 표현하기위해 획은 최소한으로만 그었다. 이렇게 응집되고 깔끔한 타입의 접근방식으로 그린 그림을 찾는 발길은 멈추지 않을 것이다. 이런 접근방식은 어떤 일러스트러도 적용하기에 놀라울 만큼 적합하다.

너무 부드러워 보이는 색조 분산시키기

또 다른 사진을 선택해보았다. 사진을 식별하는데 한 가지 중요한 것은 사진의 색조가 굉장히 부드럽다는 것이다. 나는 이 사진으로 작업하면서 약간의 색조와 테두리를 분산시켰다. 드레스의 복잡한 디테일은 인물에 비해 별로 중요치 않기 때문에 명확하지 않게 그렸다. 인물의 커다란 표면을 강조했다. 색조의 단조로움은 가급적 피하려고 했다. 단조로움을 추구하던 때도 있었지만 가끔 너무 단조롭고 부드럽게 칠해진 부분은 '빈 듯한' 모노톤의 느낌이 날 때가 있다. 색조를 약간 분산시키면 그림에 없던 생기가 살아나는 것 같다. 가능하다면 모든 부분이 오려붙인 느낌이 아니라 물감으로 그린 느낌을 줘야 한다. 그렇게 하기 위해서는 이 방법을 쓰는 것이 가장 좋다. 이 부분과 밝은 색에 대비되는 어두운 부분에 위치한 악센트가 활력을 더해주는 것에 주목한다. 밝은 부분에 다소 추가적인 선명함을 주었다. 배경에 조명을 비춰 사진의 색조가 단조롭지 않도록 했다.

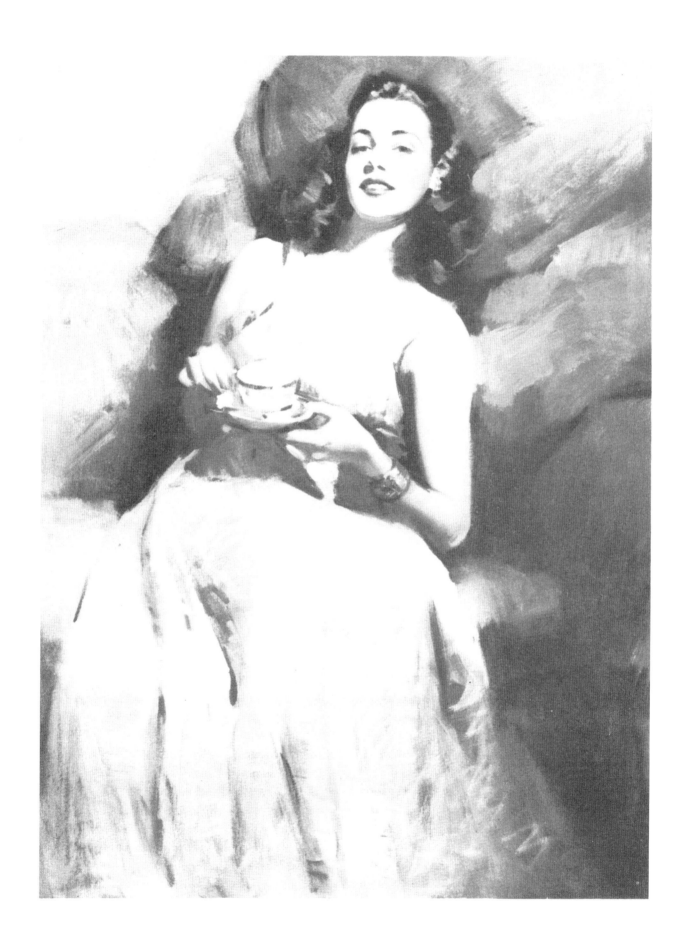

색조와 패턴 조절하기

　이 사진은 디자인이 다소 평범하고 대비와 선명도가 적어 재현작업을 잘 해야 한다. 사진을 너무 똑같이 따라하다간 지루한 그림이 나올 것이다. 그래서 배경에는 역동적인 무늬를 넣고 의자도 곡선이 있는 의자로 변형을 주었다. 흰 드레스에 대비되는 짙은 색의 쿠션으로 대비를 강조하고 그림자에 대한 조명도 더 강하게 했다. 동시에 일부 테두리를 순화하거나 조절해서 그렸다. 부드러운 느낌을 늘리면서 사진과 많이 달라

졌다. 의자의 색조를 더 밝게 해서 드레스가 너무 고립되어 분리돼 보이지 않고 다른 색조 부분과 조화를 이루게 했다. 디테일도 '완벽한' 미술품을 좋아하는 거의 모든 고객들을 충분히 만족시킬 수 있다고 생각된다. 명암이 잘 정돈되고 보기 좋으면 실제보다 더 완벽하게 보일 수 있다. 여기서는 드레스와 흰 배경이 대비를 이루지 않으므로 배경을 생략할 수는 없다. 그래서 적절한 배경을 새로 만든 것이다.

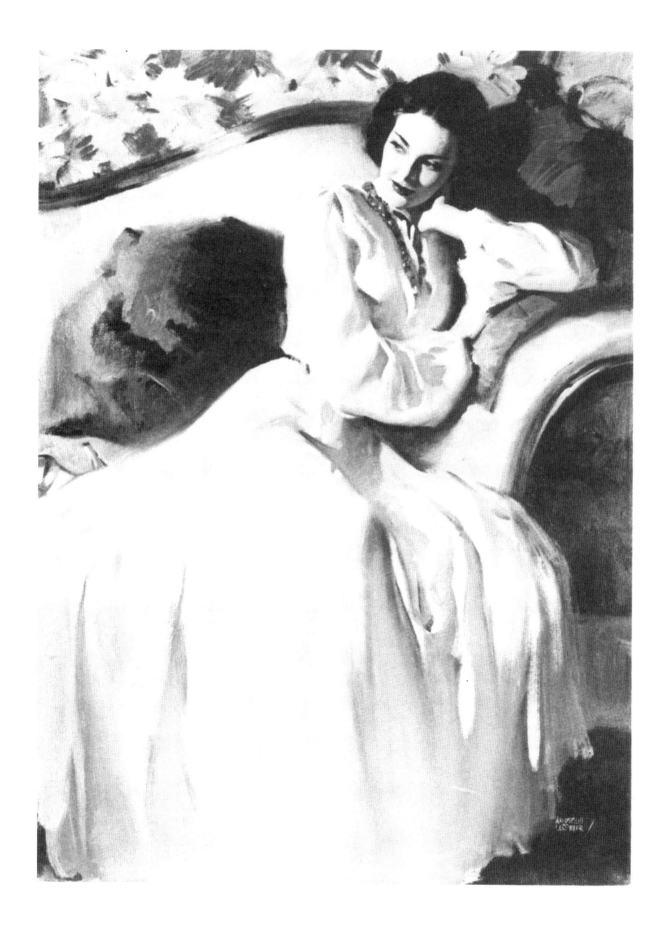

'큰 색조'
접근방식

'큰 색조(big tone)'란 이름을 붙인 이유는 말 그대로 큰 색조를 다루기 때문이다. '패턴 접근방식'이라는 이름도 무방하다. 소재의 큰 색조 패턴을 가능한 단순하게 설정하는 것에 목표를 두어야 한다. 패턴은 결국 큰 색조 효과로, 한 영역의 명암이 다른 영역의 명암에 반대되며 모두 함께 작용해서 어떤 디자인이 만들어지는 것이다. 변화무쌍한 색조의 영역을 함께 둠으로써 좋건 나쁘건 디자인이 생겨난다. 화가에게 이러한 색조 배치의 효과는 우리가 그리는 소재나 사물보다 회화적으로 중요하다.

자연의 복잡한 형태와 표면을 너무 정확하게 해석하기보다는 자연 소재를 보고 디자인을 하는 것에는 또 다른 이유가 있다. 이 디자인을 통해 어떻게 미관, 선택, 독창성과 연관되는지 바로 알아볼 수 있기 때문이다. 이러한 접근방식은 사실을 수동적으로 받아들이는 것이 아니라 창의적으로 받아들이는 것이다. 카메라는 할 수 없지만 여러분은 눈에 보이는 것에 의미를 더할 수 있는 것이다.

어떨 때는 문구만 간단히 들어간 포스터가 더 완벽하게 만든 것보다 나을 때도 있다. 사실(순간의 사실이 아니라 더 큰 의미로써의 사실)을 바탕으로 탄생되고 만들어졌기 때문이다. 한 가지 중요한 사실은 수많은 작은 사실보다 이해하기 더 쉽다(아마도 무시와 몰이해를 통해 좀 더 중요한 것들이 남겨지는 것이리라). 일부 추상 화가들이 이것에 아주 근접하게 접근하지만 요소를 생략하는 것만으로도 훨씬 나은, 창조 그 자체에 견줄 수 있는 작품을 만들 수 있다. 수십억 년 동안

굳건하게 자리를 지키며 우주를 통제해 온 위대한 자연의 법칙과 어우러져 작용할 수 있는 무엇이든지 이런 화가들이 주장하는 것만큼 잘못될 수 있다는 것은 불가능해 보인다. 관찰력이나 통찰력이 부족하기 때문이 아닐까? 내가 최소한 젊은 화가들에게 촉구하고 싶은 것은 추상주의와 불가해의 관념에 너무 깊이 빠져들기 전에, 자연이 아낌없이 쏟아주는 자원을 버리기 전에 곰곰이 생각해보라는 것이다. 빛 없이는 사람이 살 수 없는 것처럼, 빛 없이는 미술도 존재할 수 없다.

다음 페이지에는 간단한 인물 소재를 다루고 있다. 내가 보이는 시범을 완벽하게 이해할 수 있기 바란다. 내가 시도하고자 한 것은 간단한 밝은 부분, 중간 색조 부분, 그림자 부분이 형태 원리에 맞물렸을 때 어떤 효과를 나타나는지 보여주는 것이었다. 색조와 간단한 형태를 빛을 따라 서로 연관 짓고 주변의 요소에 연관 지으면서 그려 넣는 정도까지만 할 수 있어도 좋은 화가라 할 수 있다.

사실 너무나도 간단한 문제라 일반적으로 이것을 잘 이해하지 못한다는 것이 더 놀랍다. 내가 볼 때는 밝은 부분과 그림자 형태가 간단하게 만들어진 사진이나 모델이 포즈를 취한 사진이 거의 없다는 점에서 대부분의 고충이 생기는 것 같다. 여러분이 얻을 수 있는 최대한으로 독창적인 간단한 색조를 수십 가지의 다른 조명으로 분산시켜 버리면 남는 형태도 없고 그것을 표현할 방법도 없다. 할 수 있는 거라곤 의미 없는 무수한 색조를 무작정 베끼는 것뿐이다. 반대에 부딪쳐 주민 회의가 와해되는 것처럼 형태도 빛에 의해 손쉽게 붕괴될 수 있다. 아무도 벗어날 수 없으며, 남는 것도 없다.

그림을 그릴 일이 있다면 다른 무엇보다도 간단한 조명으로 시작한다. 조명을 앞에서 비추든 뒤에서 비추든 반사시키든 원하는 대로 하되 형태를 가장 잘 해석하기 위해서 가능하다면 하나의 기본 조명만 사용한다.

야외에서는 자연이 그 역할을 담당한다. 실내에서 그릴 때 그림이 잘못 그려지면 그건 화가 탓이다.

'큰 색조' 접근방식

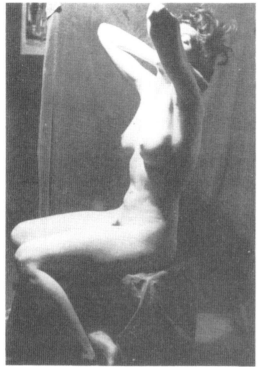

원본사진

1. 소재에서 나타나는 밝은 색조, 중간 색조, 그림자의 큰 색조를 분석한다.

2. 각 부분의 중간 명암에 근접하거나 명암을 미세하게 높이거나 낮춰서 색조를 사용하되 주변 환경에 대비되는 밝은 색조와 그림자의 큰 덩어리 관계는 유지한다(형태 원리 참조).

3. 단조로운 포스터 같은 색조를 한데 모아 그림자의 테두리를 유심히 연구한다. 목표는 가능한 심플한 표현을 유지하는 것이다.

4. 밝음(강조)과 어두움(악센트)을 강조한다. '나타났다가 사라지는' 테두리의 특징에 대해 연구한다. 그림을 그리기 가장 좋은 방법 중 하나다.

직접적인
접근방식

이 방식은 단 한 가지 면에서 '큰 색조' 접근방식과 차이를 가진다. 다른 점은 캔버스를 칠하는 것으로 시작하는 것이 아니라 밝은 부분, 중간 색조, 그림자를 그대로 받아들여 바로 그림을 그리는 것에 있다. 궁극적인 차이점은 이 방식이 다소 더 즉흥적이고 자유로운 효과를 만들고 다른 방법으로는 항상 표현할 수는 없는 루스한 느낌을 준다는 것이다. 그러나 명암, 형태, 테두리에 관한 관점은 기본적으로 동일하다.

다음의 예시는 위에서부터 그려서 아래에서 마친 그림이다. 인물은 붓으로 대략적으로 스케치했다. 밝은 부분, 중간 색조, 그림자, 그림자의 반사광 순으로 그렸다. 마지막에는 밝은 부분과 어두운 부분을 강조했다. 전체 과정은 머리, 의자, 허리, 팔, 스커트, 다리 순으로 진행했다. 빠른 스케치와 연습에 이상적인 방법이다. 그러나 이 방법으로 그린 그림의 전체 색조 퀄리티는 썩 훌륭하지 않을 수도 있다. 나는 네 귀퉁이를 채우지 않을 때나 부분적인 표현이나 삽화를 그릴 때 이 방식을 사용한다. 직접적인 접근방식은 모든 것을 처음 것과 정확하고 일관되게 그려야 하기 때문에 큰 색조 접근방식보다 조금 더 어렵다. 여기서는 흑백 유화물감을 썼지만 어떤 재료든 쓸 수 있으며, 특히 수채화 물감이나 투명한 채색도구로 직접적인 매력을 한껏 살릴 수 있다.

처음 칠한 물감이 건조하거나 끈끈하면 덧칠하기에 적합하지 않다. 가능하다면 한 번에 끝내고 빈 공간은 그대로 남겨두자. 이 방식을 제대로 사용하려면 빠르게 완성해야 한다. 미리 밑그림이나 초벌 스케치를 그려 두거나 무엇을 그릴지 정확히 알고 있으면 제대로 된 방식을 적용할 수 있다. 스케치를 할 때 걸리는 시간은 보통 마무리 작업을 예상하거나 실험하면서 보내는 시간에 달려 있다. 소재를 선으로 그리지 않고 바로 칠하면서 그리는 사람들도 있다. 스케치나 밑그림 작업 단계에서는 그것도 괜찮지만 마무리 작업을 그런 식으로 하면 그림의 크기가 너무 커져 할당된 공간에 다 채

워 넣지 못하는 사태가 발생할 수도 있다. 일러스트는 거의 항상 특정한 공간이나 비율에 들어가야 한다. 글귀, 레터링, 제목, 패널, 이름을 쓰기 위한 공간을 남겨 둬야 할 때도 있다. 모든 것이 잡지 크기를 넘지 않아야 한다. 소재가 사이즈에 맞지 않으면 잘라 내거나 다시 그려야 한다. 균형과 디자인을 고려하고 그것을 토대로 마무리 작업을 했는데 잘려져 나가 디자인이 엉클어지는 것을 지켜보는 것은 쉽지 않을 것이다.

직접적인 페인팅에서는 먼저 색조 조각을 가지고 서로 배치한다. 테두리가 정해지고 채워진다기보다는 '맞닿는' 쪽에 가깝다. 나중에 약간의 강조와 윤곽을 첨가할 수 있다. 당연히 단조롭게 채워 넣은 부분보다 자유롭고 루스한 효과를 만든다. 그러나 그렇다고 하더라도 이미 말했듯이 빡빡함과 루스함은 눈에 보이는 것처럼 접근방식의 문제라고 보기 힘들다. 그림이 '빡빡해' 보인다면 그렇게 칠했기 때문일 것이다. 반대의 경우도 마찬가지다. 초기 작업이 약간 '빡빡해' 보이거나 '하다 만' 느낌이거나 '딱딱해' 보여도 너무 걱정하지 말자. 지식을 쌓아 루스한 스타일을 구사할 수 있는 때가 올 테니 말이다. 루스함은 '저절로 생기는 것'이 아니다. 오랜 세월 동안 연습해야 얻을 수 있는 것이다. 자신이 뭘 하고 있는지 알고 있으면 더 많이 할수록 쉬워진다. 지금은 획을 50번 그어야 완성할 수 있는 그림도 언젠가는 네 번 만에 그리게 될 수 있을 것이다. 루스함은 자기훈련에 크게 관련되어 있다.

그림의 루스함이 언제나 속도를 의미하는 것은 아니다. 오랜 시간에 걸쳐 자유롭고 루스한 그림을 그리는 사람들도 있다. 게다가 그 효과를 얻기 위해 몇 번을 다시 고쳐 그리는 사람들도 있다. 꼭 처음에 그린 그림만 써야 하는 것은 아니다. 첫 번째 시도는 걱정했던 것보다 더 빡빡하게 나올 수도 있다. 화가들이 루스한 스타일로 작업하는 것을 선호하는 이유는 소재가 다른 것과는 다른 개성을 얻을 수 있기 때문이라고 생각한다. 인상적인 그림은 상상을 표현하고 구경하는 사람들의 머릿속에도 뭔가를 남겨준다. 그래서 완전히 사실적인 표현보다 흥미로운 것이다. 이 그림을 따라 그리는 연습을 하고 싶다면 그렇게 하도록 하라. 그러나 그보다는 누군가에게 포즈를 취해 달라고 해서 그리거나 사진 같은 자료를 보고 스케치하는 것을 권한다.

부드러운
접근방식

부드러운 접근방식은 색을 칠하기가 즐겁다. 이 방식은 '큰 색조' 방식과 비슷하다. 다른 점은 날카로운 테두리에 큰 색조를 칠하고 나중에 순화하는 대신 큰 색조를 곧바로 순화하는 것이다. 그 다음에는 물감이 마르기 전에 부드러운 색조에 표면 디테일을 덧칠한다. 필요한 부분에는 테두리를 그리고 전반적인 부드러운 느낌을 원하는 대로 남겨둔다. 그림 속 딱딱한 느낌이나 빡빡한 느낌에 맞설 수 있는 가장 좋은 방법이다. 빡빡한 느낌은 작은 형태, 지나친 세밀함, 날카로운 테두리에서 온다.

부드러운 접근방식을 한 번도 시도해본 적이 없거나 처음 들어본 젊은 화가들에게는 깨달음의 순간이 될 것이라고 생각된다. 이 방식을 쓰면 훨씬 높은 퀄리티의 느낌을 얻을 수 있고, 동시에 정면, 화면, 평면을 고수하는 작품에 삼차원적인 효과를 줄 수 있다. 그림에 구성요소를 '풀로 붙인 것 같은' 느낌을 없애준다. 부드러움을 가능한 많이 표현하도록 노력하자. 몇 개의 획만 솜씨 좋게 더해 주면 원하는 마무리를 얻을 수 있을 것이다. 이런 접근방식의 특징이 담긴 작품을 만들어낸 화가로는 사전트와 앤더스 소른(Anders Zorn)이 있는데 이들이 이 방식을 사용했다는 확신이 상당히 강하게 든다. 특히 꽉 채워 그린 그림에 적절하지만 거의 모든 종류의 일러스트 스케치와 삽화에도 효과적으로 사용할 수 있다.

이 선을 가지고 몇 가지 실험을 해보면 도움이 많이 될 것이다. 나는 절대 한 가지 방식만 고수해야 한다고 생각하지 않는다. 나는 머릿속에 떠오르는 모든 방법과 거기서 얻은 힌트를 실험하는 것을 좋아한다. 소재와 가능한 가장 잘 어울리는 방식과 재료를 쓰는 것을 좋아한다. 어떤 것은 '예리한' 처리법을 필요로 하고, 어떤 것은 '섬세하고 부드럽게' 해야 한다. 배움의 길을 걷고 있는 동안 자신을 널리 표현하는 것을 배워야 한다. 여러분이 알고 있는 접근방식을 '소진'하는 것은 위험한 일은 아니다.

두상 그림의 첫 번째 단계를 보면 목탄으로 상당히 신중하게 그렸다는 것을 알 수 있을 것이다. 그 다음에는 고정한 목탄 위로 큰 색소를 넣었다. 첫 번째 표현에서도 빛과 형태의 느낌이 있다. 다음 단계에서 여기에 약간의 획을 더해 강조했다. 인물의 디테일, 빛과 어두움의 강조로 그림이 완성된다. 그리는 과정을 보여주기 위해 소재를 따로 네 개씩 그렸다. 이것을 하나의 과정으로 볼 수 있다. 그러나 네 장을 그리면서 마지막 그림은 경험이 쌓이면 빠른 속도로 완성할 수 있었다. 상당히 직접적인 접근방식으로, 가능하다면 물감이 젖어있는 상태에서 완성해야 한다. 유화물감을 칠할 때 송지유에 약간의 양귀비 오일을 첨가하면 물감이 마르는 시간을 늦출 수 있다.

투명한 물감보다는 불투명한 물감에 적합하다. 부드러운 느낌을 내기 위해 젖은 상태를 충분히 오래 유지해야 하는 것이 쉬운 일은 아니지만 불가능한 것도 아니다. 크레용이나 목탄이 가장 좋지만 문지를 수 있고 지우개로 지워낼 수 있는 재료라면 뭐든지 괜찮다.

프로가 하는 것을 보고 테크닉을 배우려는 학생들이 너무나도 많다. 테크닉은 자신만의 것이다. 방법이나 접근방식은 언제나 지식의 문제다. 자신의 솜씨를 진심으로 인정하는 화가가 그것을 비밀로 삼아야 할 이유는 없다. 누군가 여러분에게 어떤 방법을 설명해줄 수 있다면 단순히 그가 하는 일을 지켜보거나 그의 노력을 카피하는 거보다는 훨씬 낫다.

부드러운 접근방식이 마음에 든다면 한 번씩 시도해보자. 마음에 들지 않는다면 그냥 넘어가도 좋다. 그러나 이 방법은 카메라나 프로젝터를 능가하기에 아주, 아주 좋은 방법이다. 희미한 이미지를 베껴 그릴 수는 없다. 딱딱한 그림을 희미하게 만들어서 다시 복구할 수 있을지도 모르겠지만, 나는 눈과 손, 그리고 생각만으로 그 일을 한다.

날카로운
접근방식

소재가 날카롭고 강한 빛을 받거나 소재 자체가 특정한 뚜렷하고 예리한 퀄리티가 필요하다면 날카로운 접근방식을 고려해보기 바란다. 이 날카로운 느낌은 보통 빛과 어두움을 풍부하게 써서 대비를 만들어내기에 소재에 좋다.

여기 검은색과 흰색의 줄무늬 드레스를 입고 있는 갈색 머리의 여인이 있다. 드레스는 '생기 있고' 줄무늬도 '활기차다.' 이런 소재를 미스터리하고 부드럽게 그린다는 것은 생각할 수도 없다. 그래서 실질적으로 흰 배경에 대비되는 검은 머리를 그리고 날카로운 분위기를 배경과 드레스를 통틀어 표현해 보았다. 드레스의 패턴의 번잡스러워 어딘가는 단순할 필요가 있기 때문에 그림 다른 부분에는 패턴을 많이 사용하지 않아야 한다.

드레스가 단일 색조고 테두리가 너무 딱딱하지만 거의 모든 테두리가 명확하다. 그러나 줄무늬가 공간을 분산시키며 시선을 윤곽 안으로 끌어들인다. 이 그림은 마른 물감에 덧칠을 상당히 많이 한 것으로, 앞에서 설명한 부드러운 접근방식에 반대되며 부드러운 접근법에서 피하고자 했던 날카로운 퀄리티를 더한다.

대부분의 젊은 화가들이 부드러운 방식보다는 날카로운 방식으로 그림을 그리기 때문에 여기에 너무 자세한 설명을 할 필요는 없다고 보인다. 이 방식은 단지 가장자리까지 색을 칠하고 멈추면 된다. 그러나 올바른 소재와 결합되었을 때 여기서 나오는 명암과 매력을 무시할 수 없다.

밝은 햇빛 아래에서 빛과 그림자는 실제로 날카로워 보이며, 그렇게 그리지 말아야 할 이유는 없다. 날카로운 느낌을 살려 그릴 수 있는 소재는 많이 있다. 그러니 실험해 보자. 어둡지만 건조한 밑칠 위로 밝은 색을 칠하면 가장 또렷한 효과를 얻을 수 있다. 이런 접근방식에는 낡은 캔버스를 사용하는 것이 가장 좋을 때도 있다. 또는 새 캔버스에 톤과 송지유를 얇게 입힌 후 말려도 좋다. 날카로운 효과에는 불투명한 물감이 제격이다. 한 유명한 화가는 레귤러 비버 보드에 불투명하게 그림을 그린 후 나중에 불투명한 흰색으로 모두 칠한다.

파스텔은 색지나 보드에 칠하고 문지르지 않으면 약간의 날카로운 퀄리티를 표현할 수 있다. 파스텔로 아주 아름답고 매력적인 효과를 낼 수 있다. 파스텔을 문지를수록 부드러운 효과가 나기 때문에 부드러운 접근방식에도 사용할 수 있다. 그러나 파스텔의 입자가 거칠고 분필 같은 매력을 살리려면 보통 문지르지 않은 채 두는 편이 좋다. 너무 문지르면 특징을 완전히 잃어서 완성하면 다소 알아볼 수 없게 될 수 있다. 본연의 재료가 아닌 다른 것처럼 보여서는 안 된다.

날카로움은 밝은 빛에 주로 적용된다는 것을 기억하자. 날카롭고 부드러운 느낌이 아름답게 결합될 때 더 나은 결과가 나오는 사실도 기억하자. 절대 한 길로만 갈 생각은 하지 않는다. 그랬다간 시작점으로 돌아가게 될 것이다. 우리 모두 '어렵게' 시작한다.

이 그림에 부드러운 느낌이 아예 없지는 않다는 것에 주목한다. 날카로운 느낌을 내려면 약간 부드러운 테두리로 대비를 줘야 한다.

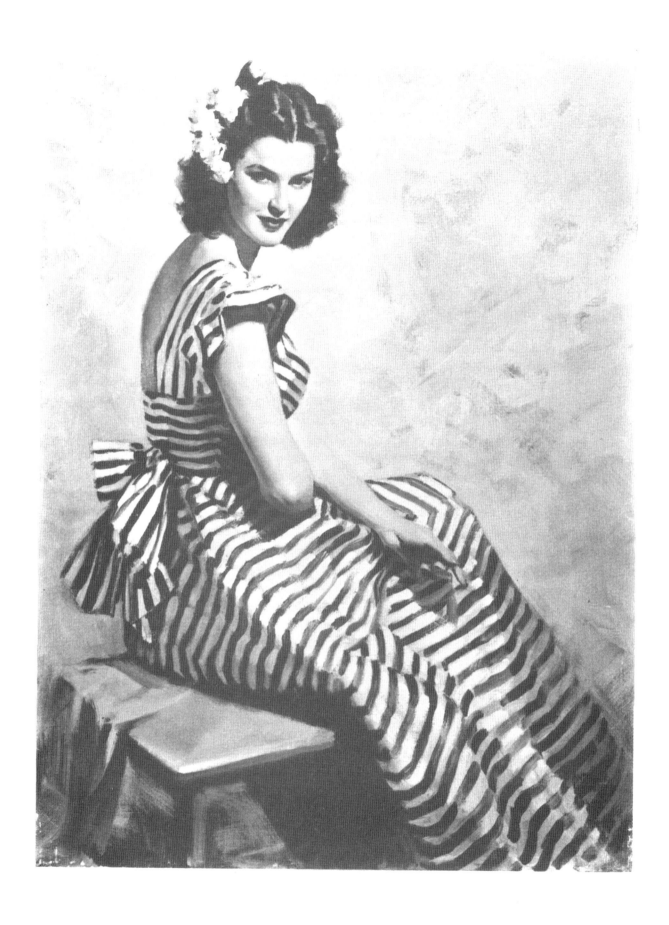

'블록'으로
처리하기와 그 밖의 표현

물감을 사용하는 방법은 개개인에 맡겨야 한다고 생각하는 반면, 다양한 효과를 갖는 일반적인 방법에 따라오는 여러 가지 방식을 알려주는 것도 나쁘지는 않은 것 같다. 때때로 소재 자체가 특정한 방식으로 다뤄야 하기도 한다. 모든 화가는 작품에 생기를 주고 싶은데 너무 둥글거나 매끄럽게 그리게 되면서 고민에 빠지기도 하지만 그에 대해 뭘 해야 할지는 잘 몰라 고생을 하는 기간을 거친다. 이미 부드러운 형태에 형태와 구조를 더하는 가장 좋은 방법으로 '블록(blocky)'으로 처리하는 방법이 있다.

단조로운 곡선을 그리는 윤곽과 형태를 일련의 직선으로 대체하고 곧고 평평하게 색을 칠한다. 그러면 신기하게도 형태는 섬세함을 유지하지만 부피감과 견고한 느낌이 더 강해진다. 평면은 가능한 하나의 명암으로 칠해 그 옆에 있는 면으로 이어지도록 만든다. 돌아가면서 연결되는 평면이 너무 부드럽게 이어지지 않도록 주의해야 한다. 그림자가 시작되는 부분은 중간 색조 바로 뒤에 있는 테두리의 색조로 꽤 뚜렷하게 유지할 수 있다. 윤곽은 약간의 직선으로 강조할 수 있다. 명암 자체는 심하게 '강조하지' 않으면서 실제적인 명암이 유지된다. 다음 예시를 잘 살펴보면 이 말의 의미를 이해할 수 있을 것이다.

블록 표현은 두상을 그릴 때, 특히 뼈 구조가 많이 두드러지지 않아 너무 부드러운 느낌만 나올 때 사용된다. 아기의 머리를 이 방식으로 그리면 예쁘게 그릴 수 있다. 다소 매끄러운 소재에 추가적인 생기를 줄 수 있는 거의 유일한 방법이다. 천막, 바위, 구름 등

거의 모든 형태에 사용할 수 있으며 그림이 사진 같은 느낌이 들지 않게 해준다. 실험해볼 가치가 있는 접근 방식이다.

다른 방법도 있다. 하나는 획을 열십자로 작게 그리는 것으로, 외형의 구조성과 견고한 느낌을 높여준다. 이 방법은 붓이 윤곽의 테두리를 따르면서 그림에 부드러움을 더해 주면서도 좀 더 날카롭고 견고한 테두리로 형태를 나타내게 해준다. 날카롭고 분명한 그림을 원한다면 당연히 테두리를 따라 색을 칠해야 한다. 부드러운 그림을 원할 때는 테두리를 가로지르거나 실제로 테두리를 지나도록 칠한다.

사전트, 소른, 소로야(Sorolla)와 같이 크고 넓게 색을 칠하는 화가들은 보통 형태의 위아래로 칠을 했다. '가로로 작은 형태로' 생기를 잃지 않고 채색한 예로는 에토레 티토(Ettore Tito), 차일드 하삼(Childe Hassam), 대니얼 가버(Daniel Garber), 에드먼드 타벨(Edmund Tarbell), 술로아가(Zuloaga) 등이 있다. 이런 형식의 그림은 같은 부분에 훨씬 많은 색을 사용할 수 있고, 가끔은 프랑스 인상주의자들이 시작한 '점묘법'도 쓸 수 있다는 장점을 가지고 있다.

'바림질(scumbling)'도 있다. 바림질은 붓끝이 아닌 붓의 옆면을 쓰는 기법으로, 아주 부드럽고 아름다운 결과를 낸다. 뻣뻣한 강모 붓으로는 그림에 남는 효과가 거의 없다. 마지막으로, 이 중에서 가장 루스한 느낌이 나는 팔레트 나이프 기법이 있다. 붓이나 다른 접근방식과 함께 사용할 수 있다.

이 페이지 외에 이 책의 다른 부분에서도 위에서 설명한 기법들의 예시를 제시하고 있다. 이를 통해 설명이 되리라고 생각한다. 이 모든 기법은 실험해볼만 하며, 각 종류를 사용하는 뛰어난 화가들이 아주 많다. 이런 기법은 모든 색조 표현 재료에 적용할 수 있다. 사진이라도 한 가지 소재를 정해서 다양한 방법으로 그려보고 해석해보는 것도 재미있을 것이다. 그렇게 하면 사진에 휘둘리는 것이 아니라 사진을 활용할 수 있게 될 것이다.

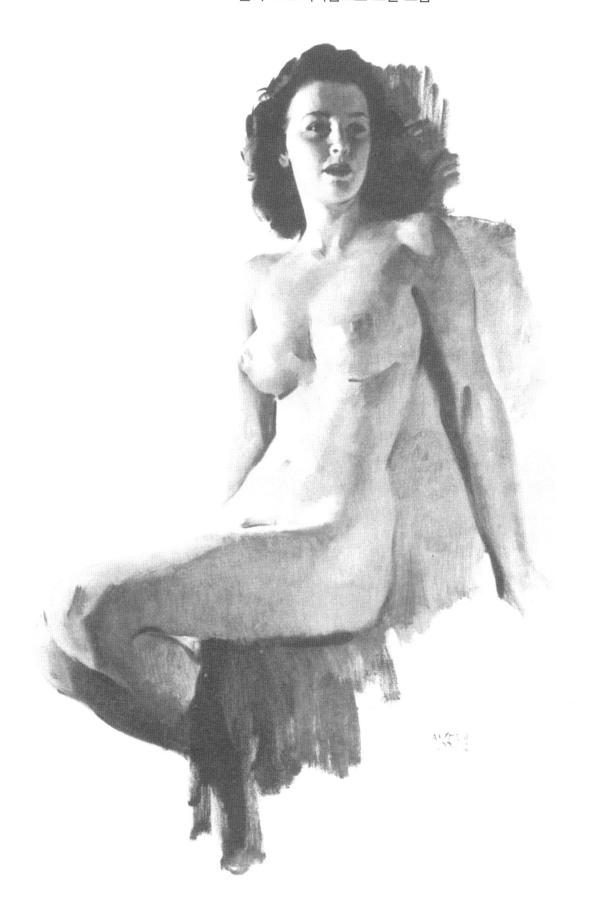

'블록'으로 처리법으로 그린 그림

형태를 아래로, 또는 가로질러 칠하기

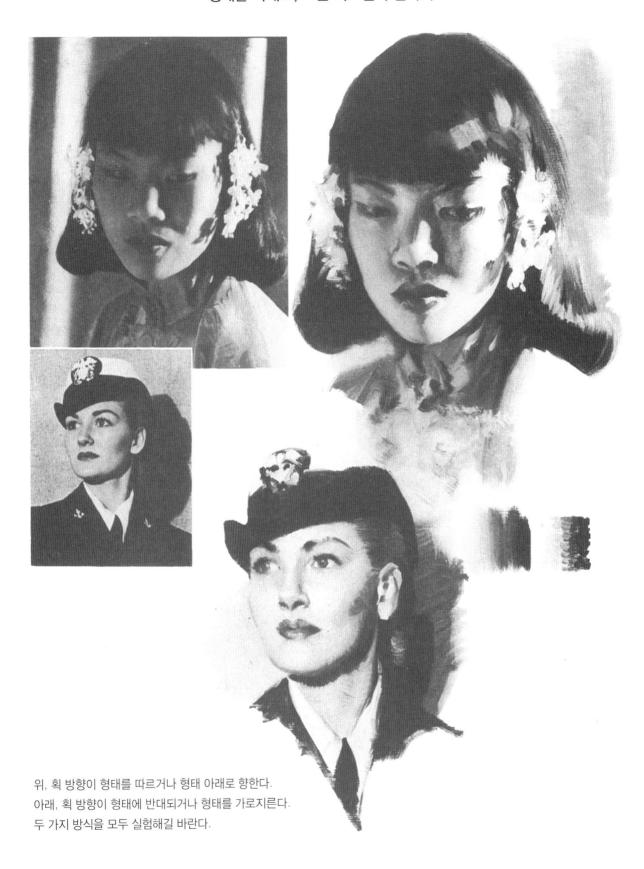

위, 획 방향이 형태를 따르거나 형태 아래로 향한다.
아래, 획 방향이 형태에 반대되거나 형태를 가로지른다.
두 가지 방식을 모두 실험해길 바란다.

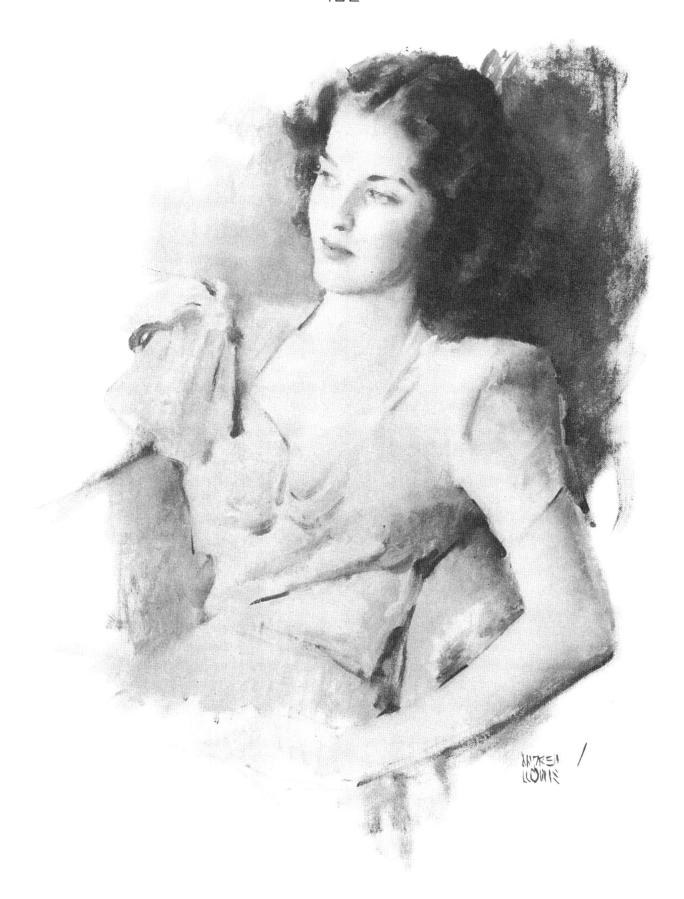

색조
표현 재료

검은색과 흰색 사이의 명도로 표현할 수 있는 모든 재료를 색조 표현 재료(tonal mediums)라고 볼 수 있다. 그런 재료를 인쇄하려면 스크린이나 중간 색조가 필요하다. 저렴한 종이나 신문지에 인쇄하기 위해 그림을 그릴 때는 대비효과가 잘 나타나게 그려야 한다. 좀 더 좋은 종이에는 좀 더 좋은 스크린을 사용해서 미묘한 그러데이션을 얻을 수 있다. 회색 종이나 회색 인물을 사용할 때는 소위 라인 컷(line cut: 스크린 없이 만들어진 사진 식자판. 중간색조나 음영을 사용하지 않고 선이나 경계선만을 재생)을 하는 것보다 인쇄하는 것이 비용이 더 많이 들 수 있다. 라인 컷 가공으로 인쇄되는 미세한 작은 점의 연속을 만들어내는 벤다이(Ben Day)나 크래프트틴트(Craftint) 스크린, 또는 코키유(Coquille) 보드처럼 오돌토돌한 표면을 갖는 예외도 있다.

전체적인 스크린을 생략해서 흰색이 순백색으로 나오게 하는 하이라이트 중간 색조도 있다. 그러나 이것은 중간 색조 타입에 속한다.

재료만 설명하기 위해서는 여러 소재를 그렸다. 여러분이 직접 시도해보기 바란다. 하루 만에 얻을 수 있는 것은 아니다. 형태 원리의 기본적인 접근방식에 부합하더라도 모든 재료는 각각 독특한 특징이 있다. 재료에 익숙해지려면 먼저 표면과 명암을 정확하게 정해야 한다. 그 다음 테두리를 날카롭거나 부드럽게 만드는 방법을 배운다. 필요할 때 색조에 부드러운 그러데이션을 넣는 법을 배우고, 날카롭거나 조각 같은 효과를 주는 법도 배운다. 밝음과 어두움을 강조하는 방법도 배운다. 모든 재료가 마찬가지지만 말처럼 쉽지는 않다. 나는 워시와 수채화물감이 가장 까다로운 재료지만 잘만 다루면 가장 아름다운 효과를 낸다고 생각한다. 대부분의 화가들이 수채화물감을 첫 번째로 선택해서 시작한다는 것은 희한한 일이다. 크레용, 목탄, 흑연 연필, 마른 붓 등 비슷한 재료 모두 색조로 자신을 표현할 수 있는 훨씬 간단하게 표현할 수 있기 때문이다. 그리고 나면 다음 단계로 넘어가는 것이 훨씬 쉬울 것이다. 그러나 재료에 있어서는 원하는 대로 하자. 재료를 가지고 실험하는 것은 여러분의 자유며, 재료로부터 여러분 자신의 스타일을 찾을 수 있을 것이다.

나는 한 가지 재료만 고집하는 것에 반대한다. 한 가지에 능숙해지면 다른 재료를 쓰는 데에도 도움이 된다. 나는 연필이 무엇보다도 색칠 작업에 큰 도움이 된다고 생각한다. 확실히 간단한 밝은 부분과 그림자를 다른 재료에서도 잘 사용할 수 있을 때 펜화를 잘 그리기 더 쉽다. 드로잉 종류의 색조 표현 재료는 모두 채색 재료에 도움이 된다. 다만 모든 것을 한꺼번에 보고, 실험과 연습을 해야 색조 표현 재료에서 원하는 것을 표현할 수 있다고 생각하자. 그렇게 되어야 한다. 그렇게 하면 회화 효과를 구사할 수 있는 범위도 넓어지고, 더 멀리 나아갈 수 있을 뿐만 아니라 작품에서 무한한 기쁨을 느끼게 될 것이다.

기본 원칙을 적용해도 이런 다양성을 나타낼 수 있는 것은 그리 놀라운 일이 아니다. 재료를 바꿔가며 소재를 그리는 것은 꽤 스릴 넘치는 일이다. 화가가 올바른 기본 원칙을 가지고 작업하면 한 가지 재료를 사용해서 사전 작업을 한 뒤, 무의식적으로 다른 재료로도 바꿔 그리게 된다.

뭔가를 배울 수 있다고 생각된다면 다양한 재료를 사용하는 다른 사람들의 작품을 연구하고, 때로는 모작을 해보는 것(물론 연습용으로)도 나쁘지 않다. 그러나 실제 그리는 것은 여러분만의 것이며, 내가 볼 때 아무래도 그 방법이 가장 좋다. 그 다음에는 처음부터 여러분만의 접근방식을 발전시키게 되고, 그로부터 가장 개성적이고 독창적인 방법이 탄생할 수 있다.

아무 색조 표현 재료로 뭔가를 직접 시도해자. 기법은 저절로 습득하게 된다. 여러분의 경우라고 예외는 아니다.

목탄으로 색조 표현하기

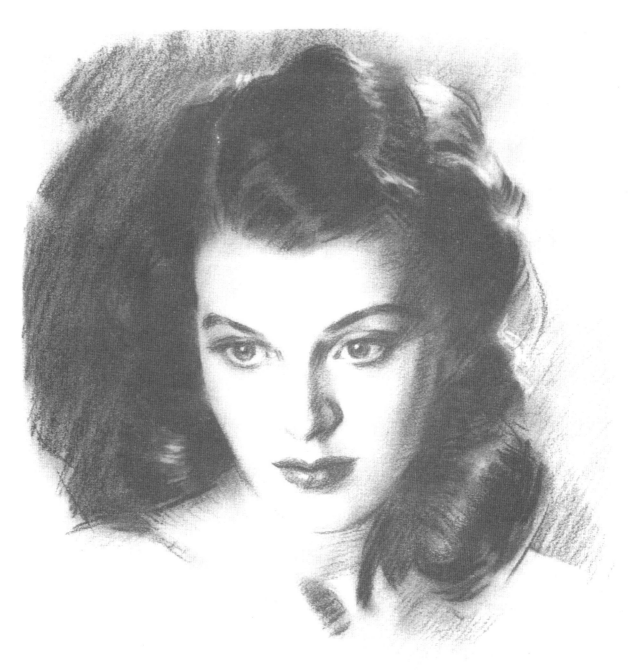

스트라스모어 브리스틀에 러시아제 목탄으로 그린 그림. 전체에 가볍게 색조를 칠한 뒤 행주로 문지른다. 회색과 검은색 덩어리를 배치한다. 반죽 지우개로 밝은 부분을 잡아낸다. 목탄은 선 재료이기도 하고 색조 재료이기도 하다. 선과 색조를 함께 사용했을 때 가장 효과적이다. 그림을 너무 문지르면 사진 같은 느낌이 나니 주의한다. '색조 드로잉'의 느낌을 살려야 한다.

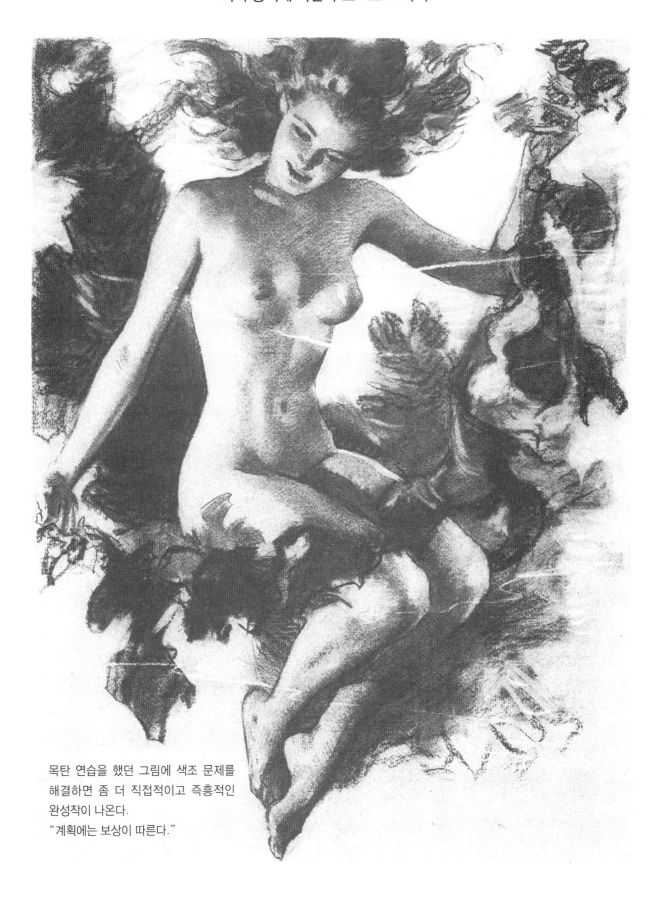

목탄 연습을 했던 그림에 색조 문제를
해결하면 좀 더 직접적이고 즉흥적인
완성작이 나온다.
"계획에는 보상이 따른다."

회색 종이에 다른 재료들로 그리기

밑그림, 스케치, 구성을 빠르고 효과적으로 계획할 수 있는 조합이다.

Luc – "Your beauty is the handiwork of Satan"

아래 그림: 위 스케치의 인물을 연필로 묘사했다.

부드러운 브리스틀에 흑연 연필로 색조 표현하기

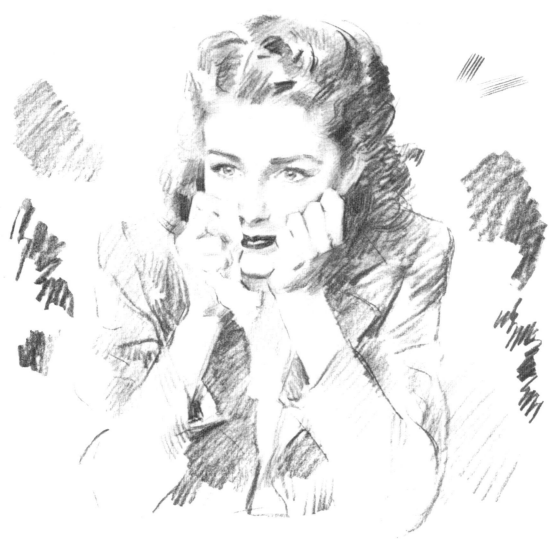

흑연 연필은 빠르고 즐겁게 그릴 수 있는 재료다. 문지르면 워시의 효과도 난다. 부드럽거나 거친 종이에 사용해서 다양한 효과를 얻을 수 있다. 이 그림은 부드러운 스트라스모어 브리스틀에 딕슨 '흑연' 790 연필로 그린 그림이다. 흑연 연필은 좋은 검은색과 함께 넓게 명암을 줄 수 있으며, 광택이 없어 인쇄하기도 탁월하다. 이 재료는 꼭 실험해보자. 여러분만의 표현방법을 찾을 수 있을 것이다. 다만 자유롭고 직접적인 느낌을 유지한다. 워시만큼 다루기 어려운 재료가 아니다.

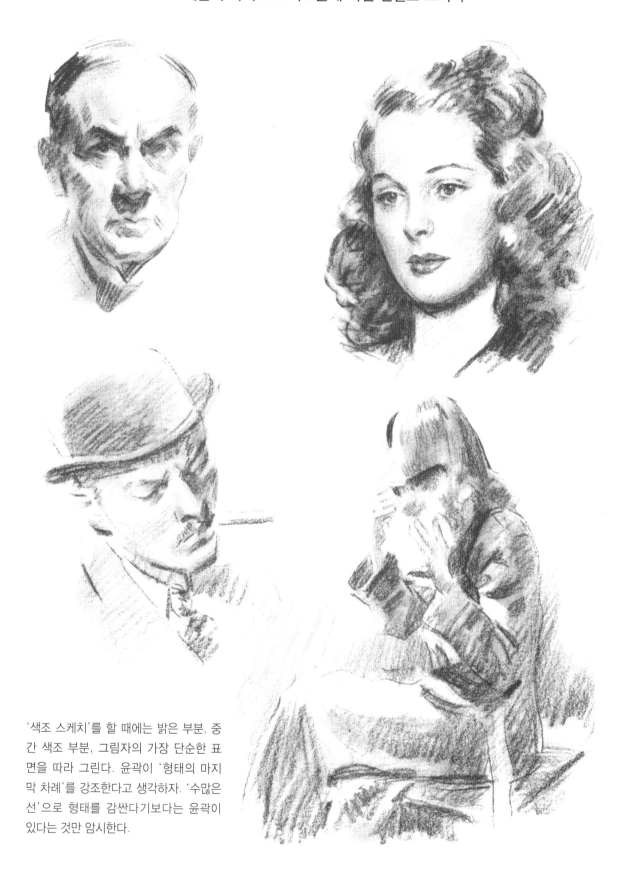

'색조 스케치'를 할 때에는 밝은 부분, 중간 색조 부분, 그림자의 가장 단순한 표면을 따라 그린다. 윤곽이 '형태의 마지막 차례'를 강조한다고 생각하자. '수많은 선'으로 형태를 감싼다기보다는 윤곽이 있다는 것만 암시한다.

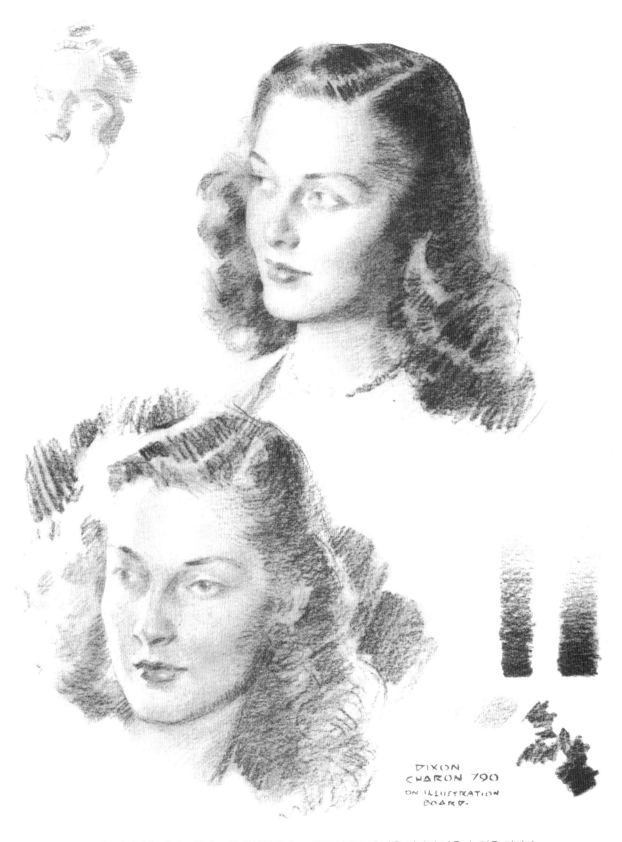

날카로운 디테일은 피하고 형태 표현에 집중하자. 그것만으로도 더 나은 결과가 나올 수 있을 것이다.

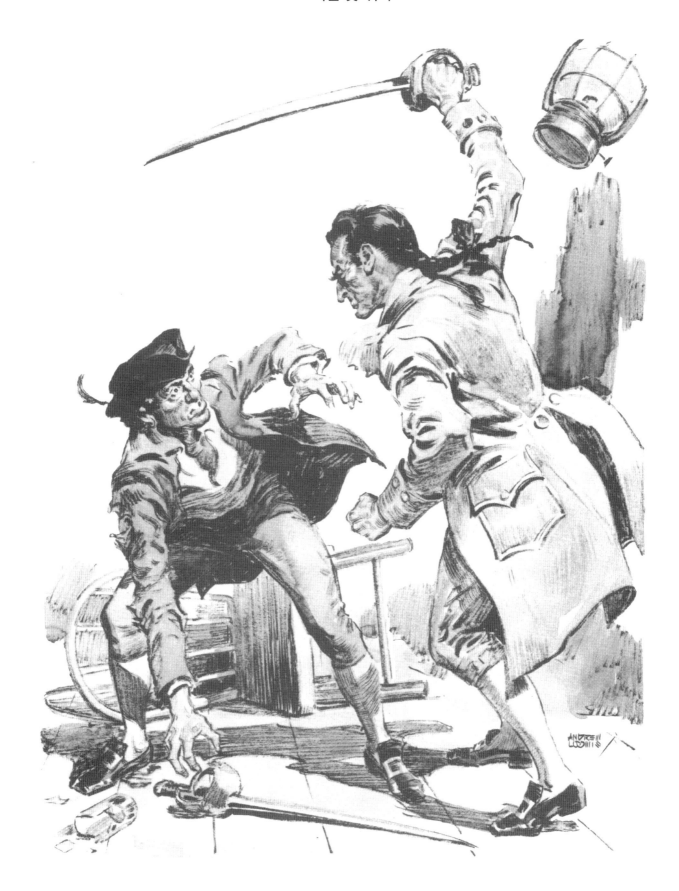

워시는 인쇄하기에 가장 좋은 재료이다

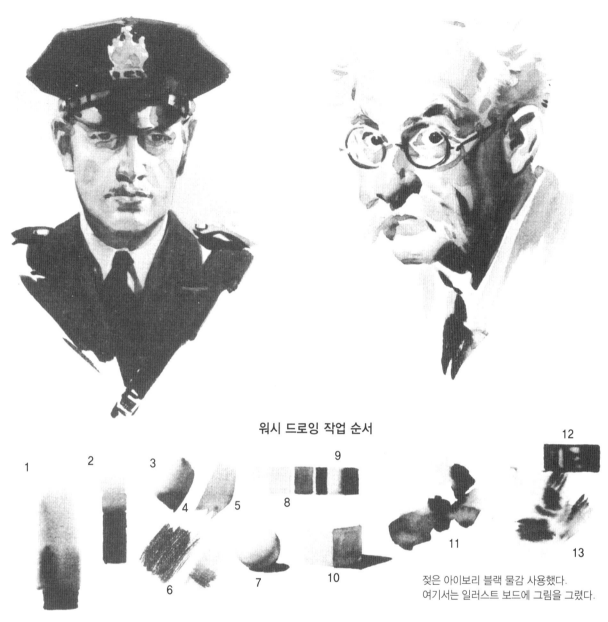

워시 드로잉 작업 순서

젖은 아이보리 블랙 물감 사용했다.
여기서는 일러스트 보드에 그림을 그렸다.

1. 부드러운 효과를 주기 위해 먼저 종이를 적신다.
2. 테두리가 아직 젖어있을 때 색조를 더해 말린 것
3. 깨끗한 물
4. 마른 상태
5. 마른 표면
6. 건조한 표면에 거의 마른 붓으로 그린 것
 - '마른 붓' 기법
7. 모든 부분에 깨끗한 물을 칠한다. 표면이 젖으면 색조를 표현한다.
8. 건조한 색조에 더한 색조
9. 다시 젖음
10. 건조한 표면. 각 색조가 마르면 다음 색조를 칠한다.
11. 건조한 표면. 여러 가지 색조를 섞어 칠했다.
12. 얼룩을 문질러 닦아냄
13. 젖은 색조에 더한 얼룩

워시 드로잉

워시 드로잉은 모든 재료 중에서도 가장 자연스럽고 직접적이다. 그렇기 때문에 재료에 대한 작업 계획을 미리 세워두지 않으면 가장 까다롭기도 하다. 색조, 표면, 테두리와 같은 다른 모든 매개체와 마찬가지로 '형태 원리'가 여기서도 똑같이 적용된다. 위에서는 다양한 효과를 각각 어떻게 만들어내는지 보여주고 있다. 그림을 연구하면 어떤 효과가 사용되었는지 찾아낼 수 있을 것이다. 소재를 주의 깊게 연구하자. 입체감을 표현할 때나 테두리가 부드러울 때는 젖은 표면에 작업한다. 날카로울 때(위의 정육면체와 같이)는 건조한 표면에 작업한다. '젖은 표면은 부드럽게 칠해지고 건조한 표면은 날카롭게 칠해진다.' 스펀지로 빨아들이거나 붓으로 문질러 닦아내거나 흡수해서 변화를 줄 수도 있다. '한 면 당 워시 하나'가 올바른 순서다. 점묘법은 쓰지 말 것. 워시는 가능한 자유롭고, 폭 넓고, 직접적이어야 한다.

하워드 파일

하워드 파일(Howard Pyle)이 학생들에게 일반적인 접근 이론을 가르치면서 했던 말을 전할 수 있게 되어 행운이라고 생각한다. 파일의 글은 화가들 사이에서 복제되어 세대를 걸쳐 전해져오고 있다. 많은 손을 거쳐 왔다는 것은 솔직하게 인정해두겠지만 그 글이 절대적인 사실임은 증명할 것도 없으며, 사실 상 파일 본인이 직접 적은 글이다. 내가 가지고 있는 사본은 20년 전 받은 것으로, 누가 줬는지는 기억나지 않는다. 나는 '미국 일러스트의 아버지'라 칭송받는 파일이 아낌없이 공개한 이 글을 영구적으로 기록해야 한다고 생각한다. 지금쯤 다른 사본이 남아있더라도 그 수가 아주 적을 것이다. 파일의 글을 똑같이 적어 두지 않는 한 영원히 잃어버리게 될 수도 있다. 그렇기 때문에 그의 말을 전달할 수 있게 된 것을 다행으로 생각한다. 그리고 단언하건데, 이 글을 보게 되는 여러분 역시 나와 마찬가지로 행운이다.

색채와 형태에 대한 기본 교육에 대해

빛: 자연의 모든 사물은 그 위로 비치는 햇빛에 의해 눈에 보이게끔 만들어져 있다. 이 작용의 결과로 우리는 자연 속의 다양한 사물의 색과 질감을 볼 수 있는 것이다.

이로부터 색과 질감은 빛의 속성이며 그림자의 속성에는 들어가지 않는다고 볼 수 있다. 그림자는 어두움이며, 어두움에는 형태도 색도 없기 때문이다.

따라서 형태와 색재는 분명하게 빛에 속한다.

그림자: 햇빛이 비추는 사물은 다소 불투명하므로 햇빛이 그 사물에 의해 차단되었을 때 생기게 되는 그림자는 주변 사물에 의해 그림자 안으로 반사된 빛만 비춰지기 때문에 다소 검거나 불투명하다.

그림자의 효과에 의해 자연의 모든 사물은 형태나 모양을 갖추게 된다. 그림자가 없다면 모두 빛, 색, 질감이 단조롭게 번뜩이는 것이 전부일 것이다. 그러나 그림자가 있어서 사물은 형태와 모양을 가진다.

사물의 테두리가 둥글면 그림자의 테두리가 부드러워진다. 사물의 테두리가 날카로우면 그림자의 테두리 역시 똑같이 날카로워진다. 그래서 그림자의 부드러움이나 날카로움에 의해 고체의 둥글둥글함이나 날카로움이 명백해지는 것이다.

따라서 그림자의 범위가 형태와 모양을 만들어내고 그림자 자체로는 색이나 질감의 인상을 전달할 수 있는 힘이 없다는 결론이 나온다.

이 두 사실이 모든 그림 제작의 기초가 되기 때문에 정리해보고자 한다. 빛과 어두움의 모방 분리에 유사하게 자연의 모방 이미지가 표현된다. 그래서 모든 미술 교육의 기능은 학생들로 하여금 빛과 어두움을 기술적으로가 아닌 정신적으로 분석하고 분류할 수 있도록 가르치는 것이 되어야 한다. 학생이 처음에 가장 필요로 하는 것은 사물의 모양을 흉내 내기 위한 임의의 규칙과 방법 체계가 아니다. 학생이 필요로 하는 것은 빛과 어두움을 분석하고 그에 적절하게 표현하는 습관을 배우는 것이다.

중간 색조

1. 질감과 색채의 인상을 전달하는 중간 색조는 빛의 범주에 속해야 하며, 보이는 것보다 밝게 표현해야 한다.

2. 형태의 인상을 전달하는 중간 색조는 그림자의 범주에 속해야 하며, 보이는 것보다 어둡게 표현해야 한다.

빛	그림자
(예: 질감, 특징, 색채)	(예: 형태와 견고함)
하이라이트 – 엷은 색조 –	중간 색조 – 반사광 –
1 2	3 2
중간 색조	그림자
3	1

이것이 미술에서 단순함의 비밀이다. 이 등식은 다음과 같이 표현될 수 있다.

내가 말했듯이 이것이 기술적인 미술의 기반이 된다. 학생의 작품이 아무리 재주 있고 '매혹적'이어도 학생이 자신의 관점에서 빛과 그림자의 두 속성을 제대로 구분할 수 있게 될 때까지는 기본적인 교육의 범위를 넘어서지 않아야 한다. 그리고 이 교육과정 동안 학생에게 이것이 단조롭고 고된 일이 아니라 그의 상상 속에 잠들어 있는 아름다운 생각을 표출하기 위해 절대적으로(유일하게) 필요한 작업이라고 끊임없이 확인시켜줘야 한다.

여기서 비롯해 보았을 때, 내게 오는 학생은 항상 빛과 그림자의 두 가지 속성을 항상 혼동하며 중간 색조를 과장하는 습관이 너무 들어서 분석과 단순화를 가르치는데 수년을 보내는 일이 잦았다. 하지만 이 분석력과 단순화 능력 없이는 진짜 완벽한 작품을 아무것도 만들어낼 수 없다. 이 구분은 자연 법칙의 기본원칙이므로, 사고습관이 될 때까지는 자연스러운 작품을 만들 수 없다.

이 글을 읽고 또 읽어 자기만의 것으로 소화하기 바란다. 이 사실이 이윽고 완벽하게 명백해지는 반면 나는 실험을 거쳐 이 사실을 실제 습관으로 적응하기까지 상당한 기간이 필요하다는 것을 깨달았다. 이것을 파일 스스로도 이를 완전히 이해하기 전까지 '수년을 보내는 일이 잦았다'고 말했듯이 이것이 이상한 일이 아니라는 것은 분명하다.

이 이론의 난해함과 이론을 적용하는 학생들 대부분의 미숙함으로 인해, 나는 이 이론을 좀 더 자세하게 확대해야 한다고 생각한다. 나 자신의 부족한 이해로 해석에 오류가 있을 수 있다고 미리 말해둠과 더불어 사과하고 싶다.

하워드 파일의 접근이론에 대한 논평

하워드 파일은 죽었지만 우리에게 소중한 보물을 남겨주었다. 그의 이론은 그가 남긴 작품의 가치를 넘어서는 가장 위대한 유산일 것이며 우리의 기술은 그에게 물려받았다고 볼 수 있다. 파일의 위대한 지혜는 미국 일러스트 계에 이렇게 뜻 깊은 영향을 남겼다. 젊은 화가들이 보기에 오늘날의 일러스트는 다른 유행을 따른다고 생각되더라도 그 차이점은 파일이 제시하고 있는 근본적인 생각이 바뀌어서가 아니라는 점을 이해해두자. 파일이 관찰하고 우리를 위해 정리한 이론은 의심의 여지가 없는 근본적인 사실이며, 이와 다른 방법으로는 좋은 그림을 그릴 수 없는 것도 사실이다. 시간은 유일하며 동일해서 자연의 법칙을 지워버릴 수 있는 것처럼 근본적인 진실도 지워버릴 수 없다. 파일의 작품과 현대의 유행 간에 명백한 차이가 있다면 그것은 작업의 이해가 변해서가 아니라 개념과 표현방법이 변해서이다. 오늘날 희거나 단조로운 색조의 배경에 그린 두상을 일러스트라고 하지만 이는 그냥 엄청 조심해서 효과를 극대화하기 위한 지름길로, 구상과 실행, 자신만의 노력으로 이룬 특징에 담긴 강점은 사실 상 결여되어 있다.

구성, 색조, 패턴, 빛, 색, 질감이 갖는 모든 장점이 일러스트에서 제외되면 완전한 표현을 위해 남는 것은 별로 없다. 이것들 없이 일러스트가 멀리 확대되고, 진전하고, 더 나아질 수 없다. 아름다운 색조와 색채, 디자인으로 사실을 표현하는 능력을 지닌 일러스트레이터들은 언제나 탐구하는 사람들이며, 카메라나 다른 사람들의 작품을 나태하게 모방하는 사람들보다

월등히 뛰어나다. 하워드 파일이 중요한 이유는 그의 명망이나 개인적인 위대함 때문만이 아니라 그가 주장한 위대한 사실들 때문이다. 순수한 그림 솜씨, 인물 묘사에서의 날카로운 통찰력, 인물을 표현력 있고 설득력 있게 배경에 배치하는 능력에서 오늘날 하워드 파일과 견줄 수 있는 사람은 없단 것을 솔직히 인정해야 한다. 이런 자질 중 기술 없이 해낼 수 있는 것은 없다. 마치 정교한 금속 조각을 할 때 기본 재료를 생략하는 것과 같다.

공간의 부족, 제작 시간의 압박, 놀랍고, 다르고, 충격적인 효과는 나름의 영향력을 지니고 있다. 카메라의 범위를 넓혀주는 소형 카메라와 보다 민감한 필름의 도입 역시 영향을 미치고 있다. 그러나 우리의 작품은 하워드 파일을 능가하기는커녕, 어깨를 나란히 할 수도 없다. 이러한 변화가 파일의 원칙의 효력이나 화가에게 미치는 가치를 떨어뜨릴 수 없다. 사실, 현대의 좋은 일러스트는 새롭게 단장한 파일의 원칙이 적용된 그림이다.

하워드 파일의 정신은 매우 분석적이어서 진실을 파악하기 매우 쉽다. 파일은 자신이 정리한 이론을 완벽히 이해하고 있었을 것이다. 그러나 나는 파일의 이론을 이해 비슷한 것이라도 해보고 싶지만 실제로는 그 이론의 중요함을 파악하는 것이 어려운 경우가 많다고 생각한다. 개인적으로 그의 글을 백 번은 읽어봤지만 글을 읽고 적용해볼 때마다 새로운 의미가 빛을 발한다. 여러분은 나보다 빨리 이해할 수도 있을 것이다. 그렇지 않은 사람들은 파일의 의도와 의미에 대해 내가 이 책에서 제시하는 안내를 따를 것을 권한다. 물론 내 해석은 논란의 대상이 될 수 있으니 내 해석이 틀렸다고 생각한다면 여러분만의 해석을 만들도록 하자. 또는 파일의 이론을 애초에 해석해야 할지에 대한 의문을 제기할 수도 있다. 그러나 교사로서 학생들과 일하면서 느낀 바로는, 여러분이 상당히 명백해 보이는 사실을 추측하는 것은 위험이 따르고, 경력 있는 학생들도 마찬가지다. 사실 자신의 노력의 결과물이 보잘 것 없음에도 자신이 파일의 이론을 이해를 하고 있다고 믿기도 한다. 진실한 깨달음은 그것을 들었을 때 오는 것이 아니라 실제로 응용을 할 때 얻을 수 있

다. 그리고 그것을 응용할 때 자기 발견의 의미가 더 커지는 것이다.

파일의 논문은 모든 사물은 그 위로 비치는 햇빛에 의해 눈에 보인다는 문장으로 시작된다. 구름 낀 날은 하얀 구름을 통과하는 햇빛이 비친다는 것을 볼 때 이것을 글자 그대로 해석할 게 아니라 찬란하게 빛나는 햇빛이 만들어내는 효과와는 전혀 다르다고 봐야 한다.

그리고 이것이 빛이 가지고 있는 다양한 속성이니만큼 빛과 그림자를 다룰 때는 이에 상응하여 특징지어진다. 우리는 이 문장을 분석해야 한다. 다시 말하지만 파일은 우리의 이해력을 태양으로부터 오든, 양초나 전구로부터 오든, 모든 빛은 형태에 입체감을 만들어낸다는 사실을 추론할 수 있을 정도라고 추측하고 있다. 파일은 커다란 진실을 아주 보편적인 용어로 말하고 있으며, 우리는 빛이 지닌 다양한 속성의 원인을 그의 문장 속 문자 그대로 받아들일 것이 아니라 빛 자체 때문이라고 생각해야 한다.

파일은 그 다음 문단에서 색과 질감은 그림자의 속성에 속하지 않는다고 기술하고 있다. 너무 문자 그대로 해석하면 모든 그림자에 색과 질감이 결여되어 있다고 생각할 수도 있다. 그렇다면 모든 그림자는 중간회색이나 검은색이며 아주 단조로워야 한다. 파일은 말 그대로의 의미가 아니라는 것을 증명하기 위해 반사광을 언급하며 빛이 색과 질감의 속성을 갖는다고 인정하고 있다. 내 생각에 파일은 색과 질감은 빛 속에서 가장 선명하며, 그림자의 주요 기능은 색이나 질감의 인상을 전달하는 것이 아니라 주로 형태를 정의하는 것이기 때문에 그런 속성이 그림자에 들어섰을 때 감소되거나 덜 중요시 되는 것이라고 분명히 전달하고 싶었던 것 같다. 결국 그림자에서 색의 농도가 감소한다는 내 논점은(나중에 다뤄보겠지만) 하워드 파일의 이론에 의해 뒷받침되며, 독자들에게 설득력 있게 전달될 것이다. 자연색의 농도가 감소되었다면 그 자연색은 분명 그림자 속에 있다. 빨간 드레스는 빛을 받았을 때도 그림자 안에 있을 때도 모두 빨간색이지만 빛 속에서 봤을 때 빨간색이 더 선명한 것은 확실하다. 또한, 하늘의 파란색처럼 그림자의 색은

반사광 색에 영향을 받을 수 있다. 하워드 파일은 자신의 작품에서는 이 사실을 문제시하지 않으며, 우리에게 그와 비슷하게 분석해보라고 한다.

색과 표면 질감의 시각적인 속성은 다양한 종류의 빛의 본성과 색채 속성의 대상이 되기 때문에 우리가 해석하는 그림의 색은 밝은 부분과 그림자 모두 빛과 반사광, 그리고 자연색에 미치는 색의 영향에 좌우된다는 결론이 나온다. 늦은 오후 태양의 노란색이나 주황색 빛은 똑같은 풍경에도 정오나 흐린 날보다 다양한 색의 양상을 만들어낸다. 빛을 받는 모든 것에는 자연색에 더불어 빛의 색이 더해진다. 구름 낀 날 중간 회색을 띠는 흙은 빛 속에서는 불그스름한 주황색이 될 수도 있다. 언덕과 잎사귀는 황금빛이 되었다가 짙은 보라색 그림자 속으로 사라질 수도 있고, 이른 새벽에는 파란 그림자에 대비되는 청록색이 될 수도 있다. 파일은 우리가 소재를 분석해서 이런 사실을 찾아내고, 사실로 밝혀지는 것을 따르길 바랐던 것 같다. 통찰력도 부족한데 공식을 맹목적으로 따르는 것만큼 우리의 노력을 무색케 하는 것도 없다. 모든 학생들에게 말해주고 싶다. 공식에서 규정하고 있는 것이 뭔지 모르겠다면 그 공식을 받아들일 준비가 되어 있지 않은 것이거나, 여러분에게 그 공식은 아무 가치가 없다는 것이다. 미술에서 여러분의 위치를 판단할 때에는 무엇보다도 통찰력과 해석력이 최우선으로 온다. 맨 처음에는 여러분이 나타내는 것이 옳거나 그른지 확인할 수 없을 것이다. 앞으로의 성장과 관점을 통해 알게 될 것이다. 모든 가르침을 세심히 살펴보고 두루두루 실험하는 것이 좋다. 또한 처음에는 어떤 문제든 아무런 해답도 얻을 수 없음을 깨닫고 여러분의 시각에 더 많은 기회를 주도록 하자. 실험도 안 해봤으면서 가르침이 잘못됐다고 비난할 순 없는 노릇이다.

파일은 빛에 속하고 있는 중간 색조는 보이는 것보다 밝게 칠해야 하며, 그림자에 속한 중간 색조는 더 어둡게 칠해야 한다고 말한다. 이것은 명백한 사실이다. 실제 빛에 비교했을 때 우리가 쓸 수 있는 명암의 한정된 범위를 인식함으로써 자연에서 볼 수 있는 모든 밝고 어두움의 범위를 정리하는 것은 불가능하다

는 것을 알 수 있다. 회화적인 효과를 위해 빛 대 그림자의 전체 덩어리나 대비를 가능한 유지하고, 그것을 간단한 덩어리 관계로 유지해야 한다. 그렇지 않으면 한정된 명암 범위마저 속수무책으로 표현할 수 없게 될 것이다.

빛과 그림자의 명암은 너무나도 비슷해서 대비효과 부족으로 쉽사리 '씻겨 나가거나' 흐릿해질 수 있다. 파일은 우리가 이 자연의 진실을 무시하면 그림을 사실대로 그릴 수 없다고 말한다. 그의 말이 옳다는 것은 경험을 통해 알 수 있다. 믿지 못하겠다면 직접 시도해보아라. 빛과 그림자의 전반적인 관계는 정확하게 따랐을 때 빛의 느낌을 지워버릴 수 있는 특정한 명암의 양상보다 더 진실 되고 중요하다.

노출이 부족한 필름을 적절하게 인쇄된 사진과 비교해본다고 가정해보자. 노출이 부족한 경우의 명암은 흑백 범위에서 빛이 충분히 밝지도 않고, 어두운 부분의 명도가 충분히 낮지도 않다. 그 결과, 흐릿하고 생기가 없어 보인다. 빛과 그림자의 적절한 대비가 부족한 것이다.

파일의 이론 중 내가 도무지 동의할 수 없는 것이 딱 한 가지 있다. 그림자가 완전한 빛이 없이 반사광만 비췄을 때에 다소 불투명하다는 것이다. 나는 정반대의 경우가 옳다고 생각한다. 빛이 불투명하며 그림자가 투명한 것이다. 나는 빛 속에 있는 모든 사물은 빛을 차단하고 튕겨낸다고 생각한다. 빛이 투명할 때는 물과 같은 액체, 유리나 다른 투명한 물체를 통과할 때뿐이다. 우리는 불투명한 사물을 통과하거나 지나는 빛을 볼 수 없다. 우리의 시각은 빛이 비춰진 표면에서 멈춘다. 그림자의 경우 그 반대다. 그림자 안은 볼 수 있다. 그림자는 평면의 앞에 있으며, 사실 형태의 만곡이나 어떤 빛의 효과에 의해 드리워진다. 어떤 방법을 차용하든 서로 완벽한 균형을 이룬다. 그러나 수수께끼 같고 어두운 환영을 준다고 하더라도 그 안에 깊숙이 담긴 표면과 형태가 불분명하다면 단지 소재 안에 있는 투명한 부분일 뿐이다. 하워드 파일이 이 점을 직접 설명해줄 수 있으면 얼마나 좋을까? 자신의 작품에서 그림자의 투명성을 그렇게 능숙하게 다뤘으면서 마치 투명성을 완전히 생략해버릴 수 있

다는 것처럼 '다소 불투명'하게 이해하라는 부분이 이해가 되지 않는다. '불투명'이라고는 단정짓지 않았으니, 적어도 결말은 열어둔 것으로 보인다. 이런 점이 하워드 파일이 지닌 장점이다.

하워드 파일의 작품을 찾아보기가 날이 갈수록 어려워지고 있기 때문에 그의 작품을 공부할 기회는 적다. 원작의 대부분은 사적으로 판매되었고, 모작조차 개인 수집품으로 팔리고 있다. 이 책의 독자들은 하워드 파일의 작품을 알게 될 특권을 누리지 못할 수도 있다. 이 책에 수록할 수 있는 원작이나 도판을 확보할 수 있으리라고는 생각하지 않기 때문에 그의 색조 배치가 얼마나 탁월했는지 보여줄 수 있는 색조 밑그림을 그려 보았다. 이것으로도 충분할 것이다. 대략적으로나마 파일의 작품을 카피하는 것을 사과한다.

파일의 그림을 보고 그린 색조 스케치

색조와
색의 관계

색조라는 주제에서 넘어가 색에 대해 이야기하기 전에 중요한 문제를 고려해보아야 한다. 첫 번째는 색조와 색의 관계다. 흑백 명암 도표를 생각하면서 우리가 만들어낼 수 있는 가장 밝은 것에서 검은색처럼 어두운 명암까지 똑같은 방식으로 배열된 색을 생각해보자. 가끔 색의 '색조 명암'이라고도 불리는 '명암'이 의미하는 것이 무엇인지 이해될 것이다. 나중에 모든 색이 어떻게 그런 명암을 갖는지 정확하게 보여주겠다. 지금은 이것이 단순히 색을 골라 흰색으로 밝게 만드는 것 이상이라는 것만 말해두겠다. 색은 가장 강한 농도를 갖는 명암 등급의 중앙에서 시작한다. 밝아지면서 희석되기도 하고, '착색료'가 섞이면서 전체 도표와 관계를 맺는다. 다시 중앙에서 시작해서 검은색이나 보조제, 혼합물을 섞어 명암을 낮추면서 색을 어둡게 한다. 그렇기 때문에 좋은 색은 좋은 검은색이나 좋은 하얀색처럼 쉽게 만들 수 없다. 하늘색 드레스가 단순히 밝은 곳에서 본 파란색과 흰색을 섞은 것이라면 그림자에서는 순수하고 어두운 파란색이 될 것이다. 그러나 이것은 사실이 아니다. 하늘색 드레스는 그림자에서도 하늘색이다. 어떤 수단을 통해 명암을 낮춘 것은 원색의 '독자성'이 사라지지 않는다. 즉 드레스가 두 가지 색조의 파란색으로 만들어진 것처럼 보이지 않는다는 것이다.

검은색이나 흰색을 가지고 할 수 있는 것처럼 다른 색으로도 사실적으로 형태 색조를 표현할 수 있을 때까지는 아직 형태 원리를 적용할 수 없다. 예를 들어, 살은 밝은 부분이나 그림자 부분이나 모두 같은 종류

의 살색을 띤다. 즉 밝은 부분에 분홍색으로 살을 칠해 놓고 그림자 부분에서 주황색으로 칠할 수는 없다는 이야기다. 그림자가 따뜻한 조명으로 빛나면 이야기가 다르다. 그러면 소재를 통틀어 모든 그림자가 따뜻하게 밝혀질 것이다. 그림자는 우리가 작업하는 조건에 따라 빛보다 따뜻할 수도 있고 차가울 수도 있다. 내 요지는 색은 특정한 공식에 끼워 맞출 수 없다는 것이다. 모든 소재의 색이 잘 표현되려면 빛, 색, 반사광의 조건을 따라야 한다. 똑같은 소재가 야외에서는 색의 근원이자 색에 영향을 미치는 하늘과 태양과 같은 요인으로 인해 야외에서 차가운 조명이나 인공조명으로 비춘 색과 다르게 보인다.

결국 색은 흑백 그림을 그릴 때처럼 흰색으로 밝힐 수 있는 것이 아니다. 흑백그림을 공부하면서 명암의 관점에서 좋은 결과를 낼 수 없다면 색에서라고 더 나을 것도 없다. 앞에서 다룬 내용에 대한 이해가 부족하면 잡지 속 지나치게 요란한 싸구려 색처럼 보이게 된다. 인쇄소 기장을 탓할 수는 없다. 잘못은 진짜 오류를 범한 화가에게 있다. 나쁜 효과는 대부분 화가가 근본적인 색의 진실이 정확히 무엇인지 아무런 개념도 없으면서 색을 무작정 '위조'해내서 발생하게 된다.

형태 원리는 명암을 토대로 세워졌으며, 색도 명암이 없이는 아무것도 표현할 수 없다. 흑백사진을 색으로 칠할 때 사진에 있는 기본적인 명암이 어떻게든 색으로 표현되어야 한다. 카메라가 표현하는 명암이 완전히 정확하다는 것이 아니다. 사진에서는 그림자가 검게 보인다고 색도 검게 칠해야 하는 것도 아니다. 반대로, 반사광이나 '보조광'으로 새카만 그림자의 어둡기만 한 느낌을 교정할 수 있다. 야외에서 사진을 찍으면 명암이나 빛이 꽤 사실적으로 나온다. 물론 노출과 인화도 잘 해야 한다. 빛에서 본 살색은 이러저러하고 그림자는 다른 혼합물이라는 선입관을 가지고 있다면 당장 잊어버려라. 살색은 거의 모든 팔레트에서도 칠할 수 있어서 명암은 정확하며 빛과 색은 주변 요소와 조화를 이룬다.

형태 원리의
적용

색과 마찬가지로 명암을 배울 수 있는 가장 좋은 방법은 현실에 있다. 현실의 모습을 흑백으로 그린다면 당연히 앞에 놓인 것들의 원래 색이 흑백 명암으로 바뀔 것이다. 집중해서 연구하면 필름이나 인화지보다 훨씬 나은 작품을 만들 수 있다는 것을 알게 될 것이다. 밝은 부분에선 항상 가장 밝은 것을 찾아 그림자에서가 아니라 밝은 부분에서 가장 어두운 것과 비교해보자. 그 다음에는 그림자에서 가장 밝은 것을 찾아 그림자에서 가장 어두운 것과 비교하라. 이렇게 하면 밝은 부분에서와 그림자에서 서로 반대되는 두 종류의 명암을 얻을 수 있다. '오버랩' 되어서 섞이거나 빠지면 이도저도 아니게 되면 안 된다. 빛이 하나의 그룹으로 유지되는 동안 그림자 그룹은 '한 걸음 물러나' 따로 함께 유지되어야 한다.

형태의 모든 요소는 즉시 두 그룹 중 하나에 속하도록 구분되어야 한다. 중간 색조부분은 항상 밝은 부분의 일부라고 생각한다. 중간 색조부분은 가장 밝은 부분과 그림자의 가장자리 사이의 공간을 이른다. 그런 중간 색조부분을 너무 어둡게 하면 그림 속의 밝은 부분이 그림자의 모든 효과에 반대되도록 유지할 수 없다. 그림자의 경우도 마찬가지다. 그림자의 전체적인 효과가 밝은 부분의 전체 효과보다 낮거나 어두워야 하기 때문에 그림자의 반사광을 너무 밝게 하면 그림이 섞여서 통일감과 선명도를 잃는다. 그림자 명암이 밝은 부분에 있는 사물의 명암보다 밝아선 안 된다는 것이 아니다. 예를 들어 그림자의 살색은 밝은 부분에 있는 어두운 정장보다 밝을 수 있다. 그러나 그림자의 살색에 대비되는 그림자의 어두운 정장은 실질적으로 검은색이 될 것이다. 상호관계는 밝은 부분에서든 그림자에서든 항상 같다. 이 관계는 어떤 환경에서든 변함없이 유지되어야 한다.

이 점을 명확히 하기 위해 보드에 하얀 종이를 붙인다고 가정해보자. 그 옆에는 한두 톤 어두운 회색 종이를 붙이고, 그 옆에는 두 번째 종이보다 두 톤 어두운 종이를 붙인다. 이제 보드에 아무 조명을 비춰보고, 그림자 속에도 놓아본다. 그러나 세 종이의 기본 관계는 바꿀 수 없다. 상호관계란 이런 것이다. 이제 세 종이가 똑같은 명암 관계를 동일한 세 정사각형이라고 가정해보자. 그러면 입체를 다루는 것이므로 밝은 부분, 중간 색조부분, 그림자의 관계도 생각해야 한다. 밝은 부분의 모든 면이 여전히 두 톤씩 차이를 가질 것이고, 중간 색조 부분에서 본 면도 서로 두 톤씩 구분될 것이며, 그림자에서도 각 정사각형은 두 톤씩의 차이를 가질 것이다. 그런 관계는 앞에서 설명한 빛의 농도 중 하나에도 적용될 수 있다.

좋은 작품을 가로막는 가장 큰 걸림돌은 이런 관계에 일관성이 부족하기 때문이다. 정물화를 그려보면 점점 명암의 진정한 모습을 볼 수 있게 될 것이다. 그러나 사진, 특히 여러 개의 조명을 놓고 찍은 사진에서는 이런 요소가 엉망으로 뒤섞인다. 광원이 한 개 이상이면 위에서 예를 든 정사각형 역시 아무 명암이나 갖게 되면서 관계가 뒤섞여버릴 것이다. 이와 마찬가지로 그림 속의 머리나 옷, 그 외에 모든 것이 같은 현상을 보일 수 있다.

명암관계는 다른 무엇보다 자연스러운 광원에서 더 정확하다는 것을 확신할 수 있을 것이다. 사물 간의 자연스러운 명암관계를 그리고 색칠해보면 더 나은 그림을 그릴 수 있다. 그러니 흑백 공부를 끝내기 전에(사실, 이 공부는 끊임없이 계속해야 할 것이다) 형태는 색조의 문제라는 사실을 이해하도록 한다. 좋은 색 역시 안료의 선명함보다는 색조의 문제다. 컬러 작업에서 '교묘하게 넘어가는' 방법은 너무나도 많아서 명확히 알아채기도 힘들다. 움직이지 않는 현실을 만든다. 흑백 공부를 조금 하고, 그 다음 컬러 작업을 한다. 그렇게 해야 내가 설명한 것보다 깊게 이해할 수 있을 것이다. 색이나 명암 관계에 자신 있다고 생각할 수도 있지만 이런 것들이 자연에서 어떻게 보이는지 제대로 보기 시작한다면 작품에서 여러 실수를 발견할 수 있을 것이다. 모두 마찬가지다. 명암을 정확히 표현하면 '현실감' 있는 그림을 그릴 수 있다.

색조 샘플 준비하기

나는 대부분의 색조 표현 재료와 그로부터 얻을 수 있는 다양한 효과를 다뤄보려고 노력했다. 그러나 나 혼자만의 접근방식으로는 한계가 있으며, 그것은 여러분도 마찬가지일 것이다. 가능한 다양한 재료를 사용하기 위해 진심으로 노력한다면 한 재료를 가지고 작업할 때 하는 일이 다른 재료를 가지고 작업할 때에도 도움이 된다는 사실을 깨닫게 될 것이다. 결국엔 어느 재료를 가지고도 똑같은 방식을 쓰는 자신의 모습을 발견할 것이다. 즉, 명암, 그림, 그 외에 다른 속성에 대해 이해하고 있는 모든 것을 각 재료에 적용하게 될 것이다. 여러분의 작품은 자신만의 개성이 생길 것이며, 어떤 재료를 사용할 때도 그 개성은 명확하게 드러날 것이다. 펜과 잉크로 좋은 작품을 그릴 기회는 아직 많으며, 나는 이 재료로 아주 강렬한 작품을 그릴 수 있다는 것에 상당한 확신을 가지고 있다. 목탄 작업이나 흑연 연필 작업으로 그린 작품은 아직 반도 못 미쳤다. 흑백 워시를 정말 제대로 구사하는 일러스트레이터는 많지 않다. 흑백 유화도 언제나 실용적이며 호응을 받을 것이다. 재료를 혼합해서 새롭고 독특한 효과를 만들어낼 수도 있을 것이다. 마른 붓은 잡지에 더불어 신문지에도 새롭게 도래하는 재료다.

이 책을 읽는 독자들에게 계속 강조하고 싶은 것이 한 가지 있다. 일러스트를 어떻게 해야 한다는 특별한 방법은 없다는 것이다. 종종 아트 디렉터가 다른 사람의 작품을 갖고 와 여러분에게 "이겁니다." 라고 말할 수도 있다. 모든 것이 완성되고 승인되고 나면 "이렇게 하세요!" 라고 말하는 것은 아주 쉽다. 그러나 만약 여러분이 직접 다른 사람들의 마음에 들 만한 작품을 만들고 나면 다른 누군가가 여러분의 방법을 따라 그려 달라는 요구를 듣게 될 것이다. 다시 한 번 말하겠다. 여러분이 가장 잘 할 수 있는 방법보다 더 나은 방법은 없다. 그리고 그것은 여러분만의 스타일과 기술로 만들어진 여러분의 방법이 되어야 한다. 샘플을 준비할 때는 다른 화가들의 그림을 토대로 작업하지 말자. 판매되지 않은 한 아무 사진 원본을 가지고 작업하는 것은 문제될 것이 없다. 잡지는 이런 식으로 사용할 수 있는 자료로 가득하다. 그러나 직접 사진을 찍거나 직접 모델을 고용해서 샘플작업을 하는 것이 더 낫다. 자연을 바라보면 여러분 스스로 무엇을 해야 할지 확실히 알 수 있을 것이며, 그것이 가장 좋은 방책이다. 수많은 평범한 샘플보다 소수의 뛰어난 샘플이 더 좋은 인상을 준다. 비슷한 샘플을 두 개 이상 만들지 말자. 다양한 종류의 두상 두세 개면 충분하다. 그것만으로 여러분이 무엇을 할 수 있는지 보여줄 수 있을 것이다. 아기와 어린이는 언제나 좋은 샘플의 소재가 된다. 대부분의 아트 디렉터들이 아기와 어린이를 제대로 그려낼 수 있는 화가들을 찾는데 어려움을 겪고 있다.

개봉하는데 시간을 잡아먹을 만한 거창한 포장을 한 너무 큰 샘플은 만들지 말자. 방을 어지럽히게 될 버석거리는 갈색 종이 포장은 피하고, 끈만 풀면 손쉽게 개봉할 수 있는 포트폴리오를 준비한다. 지나친 포장은 귀찮은 존재다. 캔버스를 가지고 간다면 가볍고 깔끔한 틀에 넣는다. 주변을 한 조각의 물결 모양의 판으로 고정하는 것이 가장 좋다. 잠재고객이 선택할 만한 소재가 무엇일지 고민한다. 보통 필요하지 않으면 학교 과제나 특히 정물화는 고객의 흥미를 끌지 못할 것이다. 정밀하고 신중하게 그린 연필 그림은 샘플로 가져가지 말자. 인쇄하기에 실용적이지 못한 연필 그림(너무 빛나지 않고 좋은 검은색을 가지고 있는 그림이 아니라면)은 좋지 않다. 그러나 레이아웃이나 구성 작업, 심지어는 밑그림과 스케치로는 연필그림을 제출하는 것도 좋다. 다만 좋은 인상을 주고 싶다면 크고 두꺼운 검은색 연필을 써야한다. 작업은 쉽고 빠르게 그린 것 같은 느낌을 줘야 한다.

묻지를 수 있는 재료를 사용할 땐 확실히 고정시키거나 그 위로 티슈를 한 장 덮어 둔다. 샘플 드로잉의 광택을 없애고 가능한 깔끔하고 깨끗하게 한다. 모든 샘플의 뒤에 여러분의 이름과 주소를 적어서 아트 디렉터가 샘플을 마음에 들어 할 경우 여러분을 찾거나 샘플을 돌려보낼 때 어려움이 없도록 한다. 아트 디렉터가 샘플의 주인을 기억하지 못해서 주문을 따낼 기회를 놓친 사람을 본 적이 있다. 아트 디렉터가 모든 이름을 기억할 거라고 기대하지 말자. 그는 그렇지 않아도 바쁜 사람이다. 여자 모델을 잘 그린 그림이 시장성이 제일 좋다. 캐릭터 소재도 좋다. 네모나거나 구성적인 소재를 가지고 작업하는 것을 좋아한다면 샘플에 포함시자. 자신이 없다면 머리, 인물, 삽화에 집중한다. 정지되어있는 정물화에 관심이 있다면 음식이나 포장되어 있는 것(단순한 꽃병이나 과일, 책이나 안경이 아니라 판매되는 상품 같은 것)을 그린다.

샘플 제출하기

실제 상품을 선택해서 여러분만의 광고 일러스트를 그리는 것도 좋은 방법이다. 정확한 이름표나 로고타입을 사용해서 전체 광고를 대략적으로 배치할 수도 있다. 아트 디렉터는 그런 작품을 사무적이라고 받아들일 것이다.

책의 뒷부분에서 다양한 일러스트 분야의 작품을 위한 준비를 해볼 것이다. 아직 작품을 시작하지 않았다면 어서 실제로 작품을 시작하고 싶다는 생각이 강해지기 전에 책을 꼭 다 읽어볼 것을 권한다.

상업 작품을 그릴 단계에 있을 때는 다음 단계를 경계하는 안목을 가져야 한다고 생각한다. 여러분은 이미 어딘가에 고용되어 있을 수도 있다. 무슨 일을 하든지 이전보다 더 나은 샘플을 만들어야 한다. 언젠가는 쓸모가 있을 것이며, 여러분이 일상적인 일을 넘어서 어떤 일을 할 수 있는지 여러분의 고용주에게 알릴 수 있다. 일러스트레이터가 되고 싶다면 여가시간 내내 일러스트 작업을 하거나, 학교를 가거나, 재료를 가지고 실험을 하는 등, 할 수 있는 모든 연습을 할 수 있다. 기회가 왔을 때 보여줄 것이 준비되어 있다면 빠르게 위로 올라갈 수 있다. 노력을 기울이지 않았다면 평소에 하고 있는 일 이상으로 준비되어 있다고 여겨질 수 없을 것이다.

많은 사람들이 평범한 일에 머물러 있지만 그것은 그로부터 벗어나기 위해 아무것도 하지 않았기 때문이다. 여러분의 샘플은 여러분의 영업사원이다. 한 곳에서 거절당했다면 새로운 샘플을 가지고 6개월 후 다시 방문해보자.

샘플을 홍보할 때 처음 몇 장소에서 그다지 큰 호응을 얻지 못하면 그 샘플은 포기하고 새로 작업하는 것이 더 낫다. 거의 모든 곳이 좋은 작품을 좋아하고 나쁜 작품은 싫어한다. 몇몇 대표적인 바이어들로부터 솔직히 안 좋은 평을 받은 작품을 계속해서 홍보하지 말자.

일을 얻는다는 것은 크게 보면 적응성의 문제다. 능력이 있다면 그 능력을 목적에 적응시키는 문제다. 이 사실은 여러분이 팔게 될 모든 것에 적용된다. 대부분의

젊은 화가들이 이 문제를 진지하게 생각해본다면 생각보다 뛰어난 판매원이 될 수 있을 것이다. 어떤 사람에게 옷 한 벌을 팔 때 그 옷을 아이스박스에 담아 가지는 않는다. 그러나 나는 열망에 가득 찬 젊은 화가들이 모든 중요한 아트 디렉터들 주위로 '한 다발의 팬지 꽃'이나 그런 부적절한 소재를 들고 다니는 것을 본 적이 있다. 달력, 패션 드로잉, 포스터, 드라마 일러스트, 예쁜 모델, 음식과 정물화, 아이들 등 여러분이 원하는 거의 모든 분야에 기회가 있다. 그러나 그 분야에 어울리게끔 그려야 한다. 좋은 샘플은 어디서 보느냐에 따라 옳을 수도, 틀릴 수도 있다. 나쁜 샘플은 어디서 보느냐에 상관없이 절대 옳을 수 없다.

너무 작게는 그리지 말자. 들고 다니기 편리한 선에서 인상에 남을 수 있는 샘플을 만든다. 두상의 크기가 너무 작으면 어필할 수 없다. 최종 인쇄물로 나올 수 있는 크기보다 1.5배에서 2배정도 크기의 샘플을 만든다. 페인팅의 경우 그보다 더 크게 만들 수 있다. 신문지만큼 크거나 엽서만큼 작지 않도록 만들자. 레이아웃이나 스케치의 경우를 제외하고는 절대 얇고 구겨지는 종이에 그리지 말고 좋은 재료, 좋은 브리스틀이나 일러스트 보드에 작업해야 한다. 그 편이 레이아웃 접지에 더 좋아서 뒷면이나 다른 그림이 비치지 않는다.

어떤 경우 시작할 때 이름이 중요한지 묻는 젊은 화가들이 있다. 대부분의 경우 화가들이 자신의 이름을 걱정할 필요는 없다. 예를 들어 아돌푸스 호켄스필러(Adolphus Hockenspieler)처럼 기억하기 아주 어려운 이름 같은 경우 누구나 쉽게 기억할 수 있는 간단한 이름을 정할 수 있다. '돌프 호커(Dolph Hocker)'처럼 원래 이름의 일부만 사용할 수도 있을 것이다. 이런 이유로 수많은 화가들이 성만 쓴다든지 한 단어의 이름만 사용한다.

기억할 점은 아트 디렉터를 찾아갈 때는 소재의 선택, 작품, 태도, 면담, 필요할 때는 이름 등 모든 상황을 간단하게 만들기 위해 온 힘을 다하라는 것이다. 무엇보다도 여러분의 작품이나 능력을 '높여 말하지' 말아야 한다. 그 부분은 아트 디렉터가 결정할 것이다. 여러분의 장점을 파는 것은 여러분이 아니라 아트 디렉터들이 할 일이다. 이제 색에 대해 알아보자.

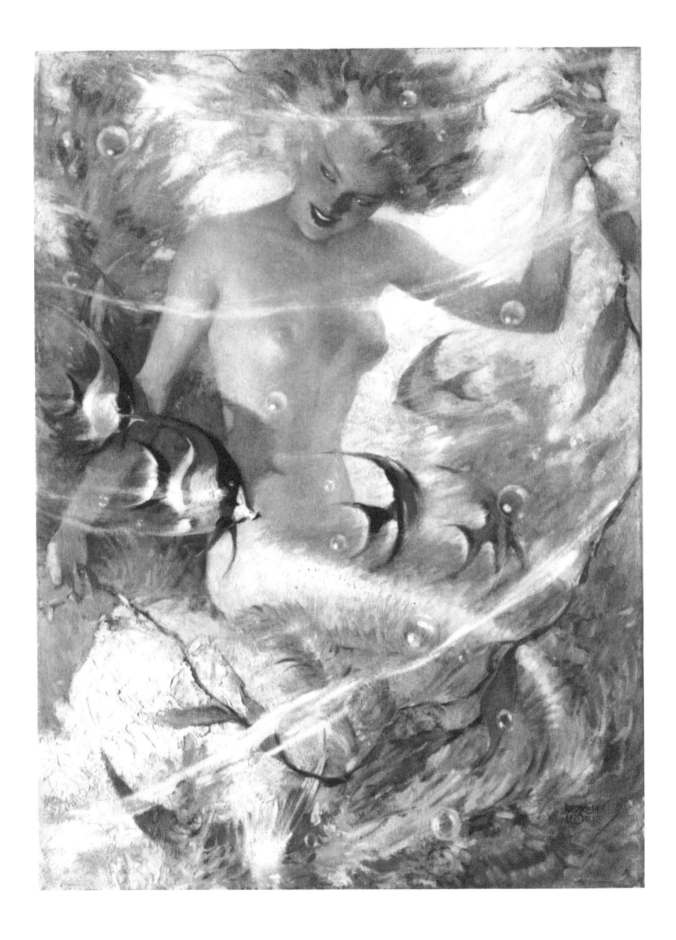

CHAPTER 3. 색

앤드류 루미스의 새로운 접근

이번에는 색도 모든 것을 품는 자연의 위대한 계획에
속하며 대기와 빛의 일부라고 생각해보자.

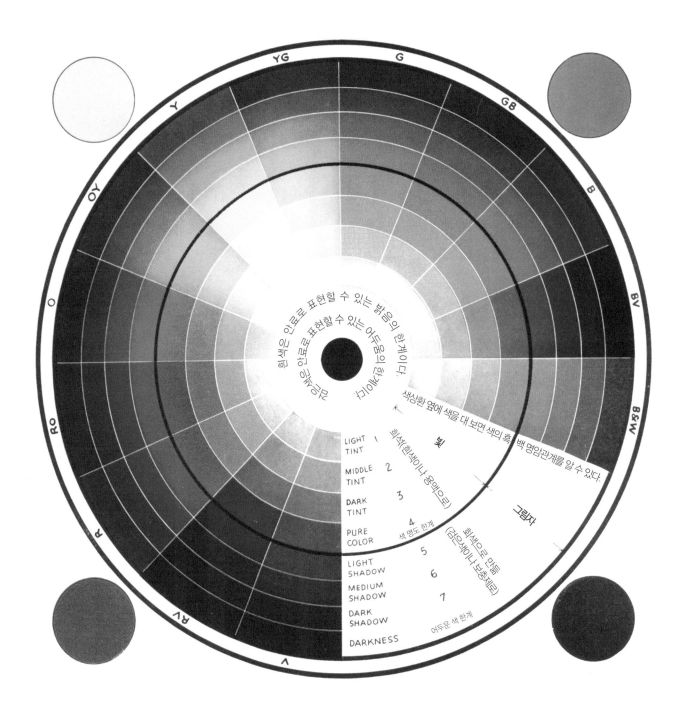

색상환

빛과 그림자에 관한 스펙트럼

표준 4색 프로세스 인쇄에 바탕을 둔 이 스펙트럼은 가장 밝은 빛부터 가장 어두운 그림자
까지 확대된 명암을 다른 영향이나 색의 반사 없이 중간 빛으로 보여준다. 이것은 고유색이라고 할 수 있다.

▼

색

색의 문제를 다룰 때는 새로운 접근방식이 필요하다고 생각한다. 내 경험상 색은 보통 어떤 특별한 과학처럼 따로 분리된 개념에서 접근해야 한다. 학생의 입장에서 볼 때 그런 접근방식의 어려운 점은 이론을 자신에게 관련된 일과 일상, 실용적인 측면에 적용하는 것에 있다. 모든 회화적인 접근방식은 색조, 빛, 그림자의 기본적인 법칙의 대상이 된다는 것은 우리 모두 잘 알고 있다. 색 역시 색조, 빛, 그림자를 통제하는 자연의 법칙의 대상이 된다면 색에 대한 회화적인 접근방식은 그러한 원칙을 통합해야 한다. 사실 색이 빛과 그림자뿐 아니라 대기의 효과와 반사된 색과도 관련되어 있는 것을 포함하지 않는 접근방식은 우리로 하여금 발 딛고 설 자리를 잃어버리게 만든다. 그러한 요소들은 우리가 그림으로 그리는 모든 색에 영향을 미치기 때문이다. 색 역시 빛과 주변 요소가 가진 자연 법칙의 대상이 되기 때문에 과학, 기질, 기호에 대한 문제와 따로 분리해서 생각할 수 없다. 색을 공부해서 뭔가를 얻으려면 미술의 다른 모든 근본 원칙에 긴밀하게 연계해야 한다. 따라서 색은 확실히 형태 원리에 속한다.

색은 우리의 미적 감각으로 볼 때 아름다울 수도 있고, 혐오스럽게 표현될 수도 있다. 그림에서 본 색이 아름다운 유일한 이유는 다른 색과 맺고 있는 관계 때문이라서 그 관계를 이해해야 한다. 그래서 평균적인 색상 차트에서 색깔을 고르는 것은 완전히 무관하거나 회화적으로 실패할 수 있기 때문에 실용적인 가치

가 거의 없다.

다양한 빛깔과 색조의 색을 살 수는 있지만 처음에는 실제 가치가 별로 없다. 먼저 우리가 필요로 하게 될 모든 색은 빨강, 노랑, 파랑의 세 가지 원색을 갖는다는 기본을 이해해야 한다. 우리는 가능한 가장 순수한 상태의 색부터 시작할 것이다. 여기에 흰색을 섞어 더 밝게 만들거나 엷은 빛깔을 만들어내고, 검은색이나 다른 혼합물을 섞어 순색을 어둡게 만든다. 빨강, 노랑, 파랑을 서로 검은색과 흰색으로 섞으면 그림에서 조화를 이루게 될 거의 모든 색을 만들어낼 수 있다. 기본적으로 빨강, 노랑, 파랑은 우리가 쓰는 모든 색을 만드는데 사용되며, 흙색, 번트시에나, 로우 시에나, 오커 색도 만들 수 있다. 이제 세 가지 원색과 검은색과 흰색의 가능성을 살펴보자. 컬러 인쇄에서 흰색은 흰 종이만을 대체하며 더 강한 기본 색이 흰 종이에서 흐리게 만든 점이 프린터가 네 가지 색채 중간 색조 과정에 의해 연한 빛깔을 얻는 유일한 방법이라는 것을 이해해야 한다. 그래서 흰색이 순색과 섞이는 흰 종이보다 다소 색을 차갑게 만들 수 있어서 엷은 색깔은 정확하게 인쇄되지 않을 수도 있다. 흰색을 사용하지 않는 수채화 물감의 경우 더 정확한 인쇄 작업이 이뤄진다.

삼원색 빨강, 노랑, 파랑은 짝을 이뤄 섞으면 녹색, 보라색, 주황색이라는 2차색이 만들어진다. 이 색은 원색과 더불어 여섯 가지 순수한 스펙트럼 색상이 된다. 이 여섯 가지 색은 순서대로 원형으로 배열된다. 그 다음에는 각 색을 인접한 색과 섞어서 3차색이라고 불리는 여섯 가지 색을 더 얻을 수 있다. 다홍색, 귤색, 황록색, 청록색, 남보라색, 적보라색이 여기에 속한다. 이 열두 가지 색은 최대한의 농도와 선명도를 가진다. 여기에 검은색과 흰색을 섞으면 완전한 색상 및 색 명암 값을 얻을 수 있다.

순색에 흰색을 섞으면 가장 진한 것부터 가장 엷은 것까지 일련의 엷은 빛깔의 순색을 얻을 수 있다. 이후에 다룰 예정이지만 순색에 검은색이나 혼합물을 섞으면 색을 점점 어둡게 만들 수 있다.

모든 색은
주변 환경에 영향을 받는다

여기서 일반적인 접근방식과의 차이가 생긴다. 가장 강한 빛에서 말 그대로 어둠까지 모든 단계를 통틀어 색을 진전시킬 것이다. 이것은 학생들에게 반드시 필요한 과정이지만 내가 보기에 학생들이 이를 심각하게 간과하는 경향이 많은 것 같다. 그래서 첫 번째 원칙을 정해보겠다. 색은 그 위로 비치며 밝음이나 어둠을 부여하는 빛의 양과 첫 번째로 관련된다. 일러스트에서 노란 드레스를 입고 있는 소녀가 있다고 가정해보자. 소녀에게는 밝은 빛이 비치고 있을 수도 있고 희미한 빛이 비치고 있을 수도 있다. 햇빛을 받고 있을 수도 있고 그늘에 있을 수도 있다. 그래서 우리는 다른 모든 색의 영향을 고려해서 밝음과 어두움의 범위에서 어떤 색을 사용할지 골라야 한다. 드레스는 단순한 노란색이 아니라 점점 높아지거나 낮아지는 노란 색조일 것이다. 소녀가 그늘에 있다면 유일한 광원은 하늘의 파란 빛이라서 드레스를 순수한 노란색으로만 칠할 수는 없게 될 것이다. 여기서 또 다른 원칙이 생긴다. 색은 주변 환경에 영향을 받는다는 것이다. 따뜻한 빛이 색을 비추고 있다고 가정해보자. 따뜻한 색은 좀 더 진해지고 차가운 계열의 색은 더 중화될 것이다. 차가운 조명에서는 반대의 경향이 나타난다. 자연은 자연의 삼원색을 사용해서 회색빛을 만들어낸다. 그러나 같은 방식으로 비율이 다를 때에는 수많은 다른 색이 만들어진다. 이런 색을 흰색과 섞으면 '부드러운' 흐린 색이 만들어진다. 사실 이런 톤 색상에 검은색이나 흰색을 섞으면 실질적으로 모든 색상이나 흐릿한 색으로 만들 수 있다. 물감을 선택하는 데 있어서 가장 중요한 것은 따뜻한 색과 차가운 색을 섞을 수 있는 선명도와 역량에 있다. 원색은 이 작업을 완벽하게 해낼 수 없으므로 이때는 각각 '따뜻한 색이나 차가운 색'을 사용한다. 카드뮴 레드나 버밀리온처럼 색 자체가 따뜻하면 파란색을 섞어도 좋은 보라색을 만들 수 없다. 그래서 선명한 보라색이 필요할 때는 알리자린 크림슨과 같은 차가운 빨간색을 울트라마린 같은 차가운 파란색과 섞어야 한다. 소재는 가능한 선명하게 칠해서 인쇄소 기장이 잘 작업할 수 있도록 맡긴다. 여러분이 색을 칙칙하게 표현하면 인쇄소 기장도 어쩔 도리가 없다.

잘못된 색

자연광으로 인해 생기는 그림자 색은 원래 색이 전혀 포함되지 않는 색이 될 수 없다. 그러나 모든 그림자는 그림자 안에 반사되어 원래 색과 섞일 수 있는 다른 색의 영향을 받을 수 있다.

그래서 맨 위 정육면체에서 그림자에 반사된 파란 빛은 녹색을 만들어낸다.

올바른 색

다른 색의 영향을 받지 않으면 그림자는 같은 색(더 어두운)이 되지만 보충되거나 흐려지면서 농도가 감소한다.

색은
빛을 받을 때 가장 강하다

우리가 보는 모든 색은 '순간의 조건'으로 조절된 색이다. 따뜻한 조명은 따뜻한 색을 더 선명하게 만든다. 따뜻한 조명은 차가운 색의 선명도를 감소시킨다. 빛이 부족하면 색조가 낮아지고 밝은 빛은 색조를 높여준다. 사물의 본래색은 '자연색'이라고 한다. 자연색은 중간 빛에서만 칠한다.

자연색이나 다른 영향을 받지 않은 색은 차트에서 찾아봐야 한다. 그림자 색은 영향 받지 않는 그림자(다른 색이 반사되지 않은 그림자)를 말한다. 중간 북광(north light)을 받는 그림자는 다른 영향을 받지 않는 한 그림에서 그린 것과 가장 가깝다. 이 차트는 적어도 소재에 접근할 때 사용할 수 있는 실질적인 기초를 제시해줄 것이다. 흑백 사진을 보고 컬러로 채색화를 그릴 때 많은 도움이 될 수 있다. 그러나 다음의 사실을 마음 속 깊이 새겨두자. 모든 색은 빛을 받을 때 반사되는 색의 근원이 되며 더 적은 빛으로 반사된다. 여기에 또 다른 사실이 더해질 수 있다. 그림자의 모든 색은 다른 반사된 색을 받으며 그에 따라 변화한다. 이것은 그림자 영역의 각 표면과, 그림자가 다른 사물의 색을 포착하는지 고려해야 한다는 것을 의미한다. 이것은 그림 속 구성성분이 서로 소속되게끔 보이게 할 뿐 아니라 색의 덩어리 간에 조화를 만들어낸다. 여기서부터 또 다른 색의 진실을 알 수 있다. 서로의 색 또는 상대의 색을 포함하고 있는 모든 두 색은 조화를 이룬다. 그렇기 때문에 스펙트럼의 모든 색이 조화로운 것이다.

대기는 색에 영향을 미친다. 희미해지는 색은 대기의 색이 되는 경향이 있다. '우울한 날'에는 색이 더 차가워진다. 흐린 날에는 더 흐려진다. 안개 낀 날에는 점점 연해지다가 마침내 대기 속에 사라져버린다. 구름 낀 날의 색은 화창한 날의 색과는 많이 다르다. 어떤 상황에서도 자연은 모든 색에 약간의 대기를 부여해서 대기와 색이 관련되게 만든다. 한 가지 색을 골라 다른 모든 색에 영향을 주거나 섞을 수 있는 방법은 나중에 다뤄보겠다.

잘못된 색

분홍색도, 빨간색도 아니다

플라스틱, 유리, 젤라틴 등 투명한 재질만이 이런 색을 가질 수 있다. 고형의 물질로는 잘못된 색이다.

분홍색 정육면체

비슷한 색이 그림자에 반사되어 추가적인 선명도를 주지 않는 한 그림자에서는 색이 더 순수해지거나 강해질 수 없다.

빨간 정육면체

이 색과 분홍색 정육면체의 색은 확실한 고체의 색이다.

색은
단순히 자연색이 아니다

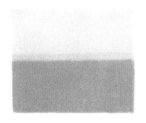

그림자 옆에 있는 빛의 영역의 테두리 색을 강렬하게 만들어서 선명도가 만들어지는 방법

밝은 면과 그림자 혼합

밝은 면　　중간 색조　　그림자

중간 색조 강화하기

밝은 면　　중간 색조　　그림자

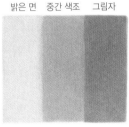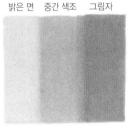

빛을 받는 색을 그림자의 색과 섞어 중간 색조를 만드는 것보다는 중간 색조가 더 밝은 색이 되었을 때 차이점. 단순히 밝은 면과 그림자를 서로 '문질러서'는 흐릿한 색밖에 만들 수 없지만 어째선지 많은 사람들이 여전히 그런 방법을 사용하고 있다.

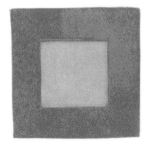

똑같은 색을 적용해도 '회색 빛' 색에 대비되었을 때 더 밝아 보인다.

또 다른 사실을 도출해낼 수 있다. 자연색은 그림자 속에서도 자신의 주체성을 절대 완전히 잃지 않는다. 예를 들어, 노란 정육면체는 약간의 노란색이 포함되지 않는 그림자를 가질 수 없다. 반면, 분홍색 정육면체는 빨간 그림자를 가질 수 없다. 자연색은 빛이나 그림자와 조화를 이뤄야 하기 때문이다. 그림자의 색은 같은 색이 빛에서 갖게 되는 것보다 밝은 색 농도를 가질 수 없다. 자연색이 가진 독자성은 바꿀 수 없다.

차트에서 흑백 등급도 확인할 수 있다. 흑백 사진에서 색을 칠하고 싶은 영역이 특정한 명암을 가지고 있다면 색은 어떻게든 그 명암과 비슷해야 한다. 그렇지 않으면 사진 속 빛이 구성요소에 주는 자연스러운 명암 순서가 엉망이 될 것이다. 그런 경우 색은 여러분의 선택을 따를 수 있지만 명암은 나머지 그림의 척도에 다소 고정되어야 한다. 컬러 소재에서 빛과 그림자의 농도 관계는 흑백 묘사를 할 때처럼 신중하게 계획해야 한다. 색은 '패턴'에 속하게 될 수 있다. 특정한 명암은 유지하고 색만 바뀌면서 다양하게 반복될 수 있다.

그림자의 색이 빛에서 본 자연색의 선명도를 넘어설 수 없다면 빛에 속하는 가장 순수하고 강렬한 색을 따른다. 차트에서 빛과 그림자로 색의 범위를 나누는 검은 선에 주목해보아라. 순색의 가장 강한 농도나 엷은 빛깔을 갖는 모든 색은 밝은 부분과 중간 색조 부분에 관련되어야 한다. 그림자에 닿을 때 이런 색은 감소되거나 흐려지며, 그림자에 반사된 다른 색의 영향으로 색이 변하게 된다. 가장 밝은 빛을 받는 색이 언제나 가장 강한 색을 띤다는 것이 항상 맞는 사실은 아니다. 흰색의 빛은 흰색 물감처럼 색을 희석시킬 수 있다. 높은 명암을 얻기 위해 색을 밝게 해야 할 수도 있다. 그러나 다음 중간 색조 표면에서 색은 여전히 빛을 받으면서도 더 강렬해질 수 있다. 그래서 결국 중간 색조는 가장 선명하고 순수한 색을 포함할 수 있다. 색은 흰색이나 광원 색의 하이라이트에서 자연색을 크게 잃을 수 있다. 빛에 직접적으로, 또는 반대되도록 작업하려면 가장 선명한 색을 그림자에 두어야 한다. 빛은 빛으로 희석되고, 그림자만이 유일하게 남는 방법이기 때문이다. 그러나 여기서도 주가 되는 빛에 대한 반사광을 다루고 있으며, 우리 뒤의 빛에서만큼 밝지는 않아도 많은 색이 명확하다.

빛의 테두리에
색 찾기

선명한 색을 얻을 수 있는 가장 좋은 방법은 다음과 같다. 빛을 받는 부분이 그림자와 합쳐지는 가장자리에 색을 가장 강렬하게 유지하는 것이다. 이렇게 하면 빛이 비치는 전체 영역 위로 추가적인 색의 아우라가 생기는 것처럼 보인다. 빛의 자연색을 가지고 그림자의 더 어두운 색과 섞으면(대부분의 사람들이 대체로 사용하는 방법) 선명도를 얻을 수 없다. 단지 빛 속의 아무 색이 되고, 모호해지고, 그림자의 색을 감소시키게 된다. 이 사실을 알고 사용하는 사람들은 많이 없다.

이제 놀라운 사실을 발견할 수 있다. 우리가 자연에서 볼 수 있는 대부분의 색은 순색이 아니다. 화려한 꽃을 제외하고, 전부를 제외할 순 없지만, 색이 서로 조화를 이루면서 어떤 방식으로든 흐려지거나 영향을 받아서 전체적으로 한 가지 색만 갖지 않게 된다는 것을 알 수 있다. 그렇게 해서 테두리, 강조, 다른 조작을 위한 가장 순수한 색이 남아 더 부드럽고 더 흐린 자연의 색을 향상시키는 것이다. 이 때문에 우리는 튜브나 병에 담긴 물감을 그대로 사용해서 자연의 색을 칠할 수 없다. 가장 효과적으로 색을 섞고, 종속시키고, 강화시켜야 한다. 사실 색을 단순하게 복제할 수도 없다. 진정한 자연의 색을 만들어내야 한다. 한 가지 색의 영역은 이웃이 되는 색과 만날 때 더 사실적이고 효과적이다. 예를 들어 단조로운 파란색보다는 청록색과 남보라의 일부가 서로 어울릴 수 있다. 단조로운 노란색보다는 귤색과 황록색을 쓰는 것이 낫다. 자연의 색은 대부분 흐린 색이므로 자연의 회색을 두려워할 필요가 없다. 밝기는 상대적이다. 색은 다른 밝은 색에 대비해서 봤을 때보다 흐린 색에 대비해서 봤을 때 더 밝아 보인다. 뛰어난 화가들은 그림을 만드는 것은 회색이라고 말한다. 이는 밝은 색이 밝아 보이게 하기 위해 회색이 필요하다는 것을 의미한다. 회색은 '색조 색상'이다.

순색과 순수한 색조는 밝은 부분에 속해야 한다고 말했다. 이것은 사실이지만 빛에 있는 모든 색이 순색이라는 것은 아니다. 모든 자연색이 순색은 아니기 때문이다. 순색의 모든 색조는 흐려져서 하늘의 색 범위를 넓힐 수 있다. 수천 가지로 변형시킬 수 있다는 뜻이다. 예를 들어 순수한 분홍색이 있다. 이 색을 그레이 핑크, 더스티 핑크, 오렌지 핑크, 라벤더 핑크, 브라운 핑크 등으로 바꿀 수 있다. 그리고 그렇게 만든 각 색깔의 밝기와 어둡기도 조정할 수 있다. 더스티 핑크 드레스는 밝은 빛에서 진한 그림자까지 표현될 수 있지만 그 와중에서도 더스티 핑크색이 유지된다. 밝은 곳에서 명확하게 보이는 색의 정확한 명암과 신중한 색채 조절로만 가능한 작업이다. 흐리게 만들거나 중화시킴으로써 그림자로 나타내거나 동시에 색조를 낮출 수 있다.

안료는 투명하거나 투영되는 색에 비교했을 때 이미 한정적인 선명도를 가지고 있기 때문에 밝은 곳에서 봤을 때 흐린 색조는 가장 큰 문제를 가져온다. 캔버스가 안 좋게 흐려지는 것을 막기 위해 대부분의 유능한 화가들이 쓰는 유일한 해결책은 빛을 받은 색이 회색이거나 흐릴 경우 회색이 기우는 색은 중간 색조에서나 그림자에서 강화될 수 있다는 것이다. 이것은 그림자를 빛을 받는 색보다 약간 더 따뜻하거나 차갑게 만드는 것과 같다. 예를 들어, 빛에서 봤을 때 회백색의 색조가 있다. 그러면 그림자는 단순한 흑백 회색이 아니라 빛보다 더 많은 색을 얻어 더 따뜻하거나 차가워진다. 따라서 흰색의 그림자는 빛과 환경의 속성에 따라 녹색이나 노란 빛깔이나 주황 빛깔의 회색을 띠는 따뜻한 색조로 기울거나 반대로 파란색과 라벤더색으로 기울 수 있다. 결국 따뜻한 회색은 그림자에서 다소 차가운 색으로, 차가운 그림자는 좀 더 따뜻하게 칠해질 수 있는 것이다. 이 현상은 자연에서도 존재하는 것으로 보이는데, 반사되는 색이 항상 명확하지 않기 때문이다. 어쨌든 이 효과는 그림에 생기를 준다.

안료의 색 제한

결국 색은 모든 기본원칙 중에서도 가장 융통성 있고 불명확하다는 사실을 이해하자. 색은 다른 부분보다 자신의 개인적인 느낌을 더 많이 표현할 수 있다. 지성적으로 접근하지 않으면 좋은 색을 얻을 수 없다. 동시에, 그림이나 색조 명암과 같은 다른 요소가 모두 올바르면 좋은 색을 얻을 수 있고, 그러면서도 기본적인 사실을 완전히 제외할 수 있다. 사실 명암이 올바르면 색이 나빠 보이지 않는다고 말할 수도 있다. 색을 망칠 수 있는 것은 다른 것보다 명암과 색조의 관계다. 색조가 선과 상호관계를 갖는 것만큼이나 색도 색조와 밀접하게 연관되어 있다. 이 셋은 하나이자, 서로의 일부가 된다. 자연이 갖는 모든 시각적인 효과는 색이거나 색에 의해 만들어진 흐린 색이다. 검은색과 흰색은 인간이 만들어낸 색이며 색채가 없는 색의 명암을 나타낼 뿐이다. 색채 없이 본다는 것은 관념이나 실제 시력이 부족하다는 것이다.

빛은 안료보다 밝음과 어두움의 범위가 더 넓기 때문에 현실의 색 역시 물감으로 만들어낼 수 있는 것보다 더 강한 명도를 가진다. 따라서 우리는 명암 표현이 제한적인 안료, 또는 흰색, 색, 검은색을 가지고 작업해야 한다. 여기에 우리가 어떻게 할 수 있는 일은 없다. 그러나 제대로 이해하고 보면 이 제한이라는 것이 보이는 것처럼 심각하지는 않다. 가장 순수한 상태보다 선명해질 수 있는 색은 없다. 혼합을 통해 더 연해지거나, 더 어두워지거나, 아니면 농도가 연해질 수 있을 뿐이다. 다른 색을 더해서 다양한 색조를 갖거나, 더 따뜻해지거나 차가워질 순 있지만 실제로 빛을 더 비추는 방법 외에 흰색 물감이나 종이보다 밝게 만들 수 있는 방법은 알려진 것이 없다. 안료의 순도가 화가의 전체 목표는 아니다. 그보다는 색조와 조화가 먼저다. 그림의 생기는 손대지 않은 순수한 안료에서가 아니라 명암관계에서 비롯된다. 대비는 강렬한 색과 약한 색을 견줄 때 생기는 것이므로 강렬한 색 간의 대비 역시 뜻에 맞지 않다. 가장 많은 색을 담고 있는 그림이 가장 선명한 그림이라고 생각하는 것은 당

연하다. 그러나 불행하게도 색은 그런 식으로 작용하지 않는다. 밝은 곳에서 본 모든 색은 서로 섞여서 흰색을 만들어내기 때문이다. (1) 명암, (2) 조화로움, (3) 색채 대비를 고려하지 않는 한 색은 서로를 중화시키고 흐리게 하는 경향이 있다. 소수의 기본적인 명암, 하나의 조명, 한두 개의 중간 명암, 하나의 어둠으로 만들어진 그림이 실패한 경우는 거의 없다. 두 번째 예로, 색채 연속을 토대로 그린 그림도 실패할 일이 없다. 색상이 그렇게 연속으로 관계를 맺으면 그 자체를 중화시킬 수 없다. 세 번째 예로, 보색이 있으면 그림에 기본적으로 생기가 유지된다. 보색에 대비되었을 때 안 좋아 보이는 색은 없다(관련 색과 보색은 158~160 쪽에서 더 자세하게 다루고 있다.) 명암이 뒤범벅이 되고 색이 무차별적으로 배치되어 서로 주의를 끌겠다고 다투면 전체 선명도가 떨어진다. 원색이 이웃 색과 함께 사용되고 보색에 대비되면 그림이 실패할 일은 절대로 없다는 것을 확신할 수 있다. 여기에 흐린 색이 뒷받침되고 검은색과 흰색을 도입하면 언제나 선명한 그림을 얻을 수 있다. 한 그림에 삼원색을 순수한 상태로 사용하지 않는 것이 안전 규칙이다. 삼원색 중 한 두 색은 다른 색으로 색조를 조절해야 한다. 약간의 보색(다른 두 색을 섞은 것)을 더해 흐린 색을 만든다. 색이 서로 다투지 않도록 뭔가를 해야 한다. 순수한 상태의 삼원색은 공통 원료를 가지고 있지 않기 때문에 다툴 수밖에 없다. 우리는 조화롭게 만들어내야 한다. 우리가 보기 좋은 조합을 만들어낼 때까지 원색 자체는 조화를 이루지 않는다.

색은 전체를 다운된 색조로 칠해서 관련성을 만들 수 있다. 다음은 다운된 색조 사용한 노란색, 회청색, 다홍색, 녹색의 네 가지 예다. 이 원칙은 마르지 않은 상태의 재료에만 적용되므로, 겹치는 색을 칠할 때 다운된 색조의 일부가 그 색에 섞이게 된다. 이 방식을 쓰면 모든 색에 '영향'을 끼쳐 서로 관계를 가지고 조화를 이루게끔 그릴 수 있다. 섬네일과 작은 컬러 스케치를 그릴 때와 빠르고 아름다운 조화를 만들어내기 적절하다. 색이 다운된 색조의 일부를 흡수하는 한 거의 모든 색을 색조에 칠할 수 있다. 일부 다운된 색조를 보이게 만들면 마른 상태의 다운된 색조로 다른 좋은 효과를 얻을 수 있다.

색조의 영향으로 색 관련짓기

마르지 않은 상태의 다운된 노란색 색조에 칠한 색

다운된 회청색 색조의 영향

다운된 색조로 사용한 다홍색

마르지 않은 상태의 다운된 녹색 색조에 칠한 색

색의 '관련성'은 색이나 함께 칠해지는 색의 안료의 일부를 실제로 포함하는 것을 의미한다. 사람들의 혈연관계와도 비슷하다. 노란색과 파란색이 반씩 섞인 녹색은 두 색의 아들과도 같다. 청록색은 부모 중 누군가 우월한 특징을 가진 아이와도 같다. 황록색은 다른 쪽에 가깝다. 한 무리의 색이 모두 한 가지 특정한 색의 일부나 '영향'을 끼치면 더 먼 친척에 가깝다고 볼 수 있다. 스펙트럼은 세 명의 부모를 가진 가족이라고 할 수 있다. 노란색이 아버지면 빨간색의 아내로부터 주황색의 아이들이 나올 것이고, 파란색의 아내로부터는 녹색의 아이들이 나올 것이다. 약간 복잡하지만 이것이 색이다.

스펙트럼이나 팔레트 색조 조절하기

빨간색 더하기

노란색 더하기

파란색 더하기

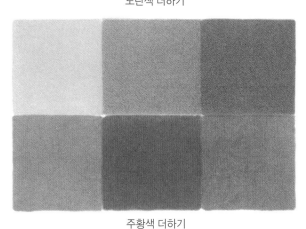

주황색 더하기

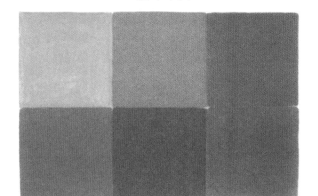

녹색 더하기

보라색 더하기

팔레트에 있는 모든 색깔을 연계하는 방법이 또 한 가지 있다. 스펙트럼의 색을 하나 고른다. 그 색깔을 다른 모든 색과 조금씩 섞는다. 아주 섬세하게 조합할 수도 있고 ⅓정도를 섞을 수도 있다. 색을 더 많이 섞을수록 보통 섞는 색은 포함하지 않는 색깔의 명도가 낮아진다. 그러나 색은 그 '원래 색'이 모두 유지되며, 다만 좀 더 정밀한 조화를 이루게 된다. 위 그림들은 조합의 한계를 보여주고 있다. 각 그룹마다 하나의 색

의 순수성이 유지되고 그로인해 변화한 색이 포함된 색들에 주목하자. 반대색은 변한다. 피부색이 받는 영향을 모두 표현할 수 있다는 것을 보여주기 위해 두상을 네 개 그려 칠해보았다. 색칠을 시작할 때엔 도표대로 하자. 그림이 완성되고 원한다면 손을 좀 더 대거나 도표 밖의 순색 두어 개를 더해도 좋다. 그러나 그대로도 마음에 들 때가 더 많을 것이다. 이 방식을 따르면 아주 아름다운 색이 나온다. 내가 그린 예시는 그 가능성을 넌지시 알려주는 것에 불과하다.

네 가지 색조로 표현한 소재들

빨간색

파란색

주황색

녹색

청록색, 노란색, 차가운 빨간색으로 채색한 그림

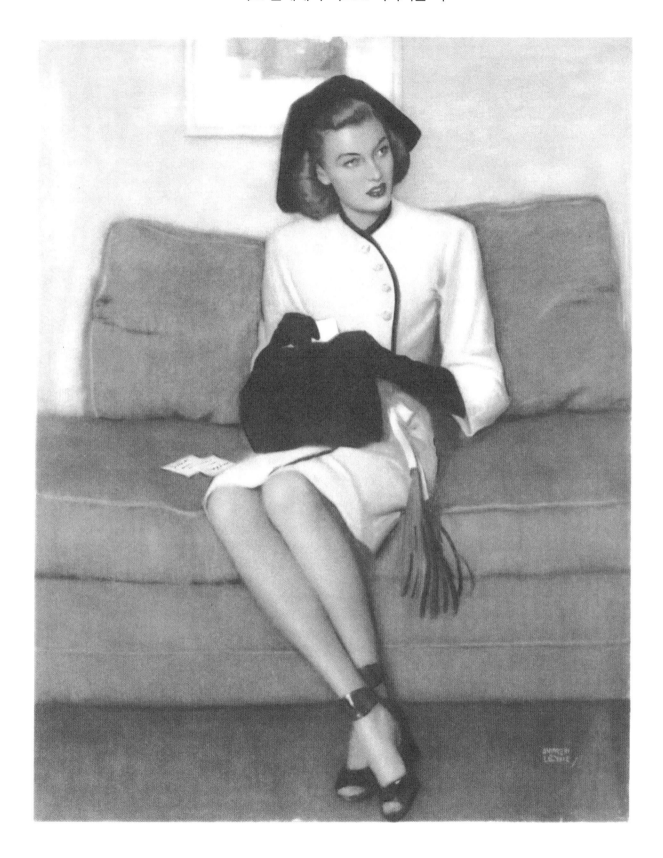

색의
기능과 매력

색은 은행계좌와 아주 비슷하다. 손을 너무 깊숙이 집어넣으면 곧 남는 것이 아무것도 없게 된다. 미술을 잘 모르는 사람이 보면 스펙트럼 속 순색이 여섯 개밖에 없어서 색은 꽤 제한적인 것 같기도 하다. 그러다보니 그 여섯 가지 색을 모두 사용하게 되고 그렇게 얻은 색을 '온전한 색'이라고 생각한다. 여기에 한 색, 저기에 한 색을 사용하면서 너무 많은 색에 대해 고민하게 된다. 그러다 물감을 다 쓰면 밖에 나가서 마젠타나 마룬, 브라운 핑크같이 또 다른 색을 사온다. 색이 거창한 건 아니지만 이건 절대 아니다. 색을 가지고 작업하는 방식은 그와는 정반대라는 점을 꼭 지적하고 싶다.

색을 많이 사용했을 때보다는 오히려 적게 사용했을 때 가장 아름답고 다채로운 그림이 나오는 경우가 많다. 스펙트럼에 있는 색은 사실 흰색의 원소를 쪼갠 것임을 이해해두자. 사물이 색깔을 지니고 있는 것은 단지 특정 표면이 색의 원소를 일부는 흡수하고 일부는 다시 튕겨내기 때문이다. 빛에 색이 없다면 그 어떤 사물도 색을 띠지 못할 수도 있다. 색을 안료를 구매해 얻을 수 있는 건 사실이지만 이것은 앞에서 말한 것과 마찬가지로 흡수성과 반사성을 가지고 있는 안료일 뿐이다. 빛을 다 제하고 보면 색은 없어지고 우리가 볼 때는 모든 것이 검은색일 것이다.

그래서 좋은 색을 내려면 원소의 각 삼원색이 빛 그 자체인 색의 기본법칙을 지켜야 한다. 맨 눈으로는 적외선이나 자외선 같은 스펙트럼 이상의 색을 볼 수 없기 때문에 색은 눈에 보이는 세 요소에 한정된다. 안료는 사실 빛이 아니라 빨강, 노랑, 파랑의 혼합물이므로 빛과는 달리 흰색을 만들어낼 수는 없고 침전물도 형성한다. 색을 서로 중화시키면 회색이나 갈색, 검은색의 어두운 색이 나온다. 그래서 물감 색을 혼합하면 삼원색의 농도가 줄어드는 경향이 있다. 녹자색(green violet)과 주황색을 섞는 두 번째 혼합색은 삼원색의 빨강, 노랑, 파랑만큼 강렬하거나 선명하지 않다. 3차 혼합색의 농도는 그보다도 더 엷다. 이제 두 가지의 원색을 포함하고 있는 색을 나머지 원색을 포함하고 있는 아무 색과 섞어보자. 색의 명도는 더 흐려지고 색이 밝아지기보다는 회색이나 갈색에 가까워질 것이다. 그래서 원색은 실제로 안료에 있는 모든 명도를 가지고 있다. 가능한 가장 밝은 빨강, 노랑, 파랑으로 시작해본다고 가정하고 원 주위의 색 중 아무 두 색을 섞으면 우리가 원하는 명도를 모두 갖는 소위 순색의 전 영역을 얻을 수 있다.

색이 스펙트럼의 여섯 가지에 국한되어 있다고 생각하지 말자. 이 여섯 가지의 색을 전체 인구의 정착의 시초가 되는 여섯 명의 개척자 정착민들과 같은 여섯 대가족의 우두머리라고 생각해보자. 모든 색이 분명한 노란색, 또는 파란색이나 여섯 가지 중 아무 색의 영향을 받는 예처럼 일부 혼합물은 순수성을 유지한다. 그 밖에는 긴밀한 상호관계로 인해 색이 거의 이름 없는 색처럼 되고, 그래서 그 색을 식별하기 위해 다른 이름이 덧붙여져 색의 원료를 알려주거나 색이 어떻게 보이는지 암시한다. 옐로 오커(yellow ochre), 엄버(umber), 번트시에나(burnt sienna), 코발트(cobalt), 망가니즈(manganese), 세룰리안 블루(cerulean blue), 로즈 매더(rose madder), 크림슨 레이크(crimson lake), 알리자린 크림슨(alizarin crimson), 버밀리온(vermilion), 베니션 레드(Venetian red)와 인디언 레드(Indian red), 갬보지(gamboge), 마스 옐로(Mars yellow) 등이 여기 속한다. 이 안료들은 스펙트럼의 본래 원색과는 다르다. 그런가하면 토프(taupe), 샤르트뢰즈(chartreuse), 베이지(beige), 세이지(sage), 마룬(maroon), 세리스(cerise), 라벤더(lavender), 레몬(lemon) 등의 이름도 있다. 이 조합들은 원색에 가까울 수 있다. 이렇게 광범위한 이름들은 헷갈리기만 하고 색의 기본 이론에는 속하지 않는다. 우리 화가들에게 있어 색은 빨강, 노랑, 파랑, 검정, 하양에 불과하다. 아무 빨강이나 아무 노랑, 아무 파랑의 소재를 써도 재미있는 좋은 결과를 낼 수 있다. 그러나 인쇄 작업에는 복사기에 쓰이는 것과 가장 가까운 원색들로 시작하는 것이 이치에 맞다. 결과를 일정하게 얻기 위해서는 이 원색들이 표준화되어야 하며 기준 원색으로 지정되어야 한다. 해당 색은 142쪽 표준 색 상환에 나와 있다.

▼

색

색을 원하는 만큼 사용하지 말라거나 이름이 붙어있는 물감은 쓰지 말라는 것이 아니다. 나는 다만 인쇄 작업 시 인쇄소 기장은 자신이 사용해야 하는 색을 조합해서 나온 색만을 나타낼 수 있다는 사실을 지적하고 싶을 뿐이다. 만일 여러분이 삼원색을 사용해서 색을 섞을 수 없다면 그 역시 그럴 수 없을 것이다.

어떤 그림에서든지 색은 소수 원색의 기본적인 원천에서 생겨나는데, 그 때 자동적으로 조화를 이루며 기본적인 상호관계를 갖게 된다. 모두 똑같은 원소나 원료를 갖고 있고 색의 관계는 사람의 가족관계와 다름없기 때문에 어쩔 수 없다. 기본 원천의 특색이나 성격은 후속적인 결과물에도 나타난다.

나는 위에서 '소수'라는 단어를 사용했다. 꼭 빨강 하나나 노랑 하나, 파랑 하나만 사용해야 하는 것이 아니라 필요하다면 약간의 허용범위를 둘 수 있기 때문이다. 나는 이것에 전적으로 찬성한다. 서로 빽빽하게 놓여있거나 겹쳐 있는 미세한 점을 제외하면 잉크에는 실제로 혼합물이 없다는 사실 때문이다. 그러나 복사기의 색은 물감처럼 중화되지 않는다. 따라서 각 원색에서 따뜻한 색과 차가운 색 두 개를 사용할 수 있다. 이것은 한 가지가 원 주변의 각 방향으로 기울어지는 것을 의미한다. 결국 카드뮴 옐로처럼 주황빛을 띠는 노란색이 있을 수도 있고 카드뮴 레몬처럼 녹색빛을 띠는 노란색이 있을 수도 있다. 파란색에는 코발트나 세룰리안블루, 또는 녹색 경향의 따뜻한 파란색을 얻으려면 약간의 비리디언(viridian)을 파란색과 섞어 사용할 수도 있다. 보랏빛 파란색으로는 울트라마린 블루가 있다. 따뜻한 빨간색은 카드뮴 레드나 버밀리언, 차가운 빨간색으로는 알리자린 크림슨이 있다. 이제 원색 더블 세트를 검은색과 흰색을 사용하면 거의 모든 색, 색조, 햇빛 아래에서 색의 농담을 측정할 수 있다. 이렇게 하면 수천 가지의 변형을 얻을 수 있고 화가는 그 밖의 것은 걱정할 필요 없

게 된다. 인쇄 과정에 약간의 명도를 잃을 수도 있지만 선명도를 잃는 것보다는 인쇄소 기장이 재기발랄함을 더해주는 것이 더 낫다. 그가 여러분에게 약간의 투정을 부릴 수도 있지만 흐릿한 그림을 주면서 생기를 더해달라고 하면 더 안 좋은 상황이 생길 것이다. 여러분의 그림에 생기를 줄 수 있는 유일한 방법은 중화한 색을 빼는 것뿐일 테니 말이다.

한 가지 강조하고 싶은 점은 순색(원색과 2차색)만 사용해서는 소재를 다채롭게 표현할 수 없다는 것이다. 색은 더하기와 빼기의 문제이다. 밝은 부분은 회색과 부드러운 느낌으로 강조해야 한다. 그림의 모든 부분은 필요한 부분이 가장 순수하고 가장 밝게 집중된 전체 개념의 일부가 되어야 한다. 책 속표지에 있는 여성의 밝은 부분이 머리쯤에 집중되고 다른 색은 좀 더 부드럽고 서로 뒤섞이면서 약해진 것을 주목하자. 모든 부분에 여섯 가지 스펙트럼 색만 쓴다면 경쟁이 붙어서 마지막에는 서로 주목을 끌려고 다투다가 완성하고 나면 그 어느 부분도 눈에 띄지 않게 될 것이다. 그렇게 되면 더 이상 색을 덧칠할 수도 없다. 색 자체로는 강렬해지지만 미적인 요소는 떨어지는 경우가 많다. 자연은 어딜 봐도 한 가지 밝은 순색으로 이뤄진 경우가 거의 없다. 자연의 색은 온통 다양하게 만들어져 있다. 따뜻한 색과 차가운 색, 단절되거나 조합된 색이 온통 섞여있는 것이다. 하늘은 한 가지 파란색으로만 되어 있지 않고, 땅은 한 가지 녹색이나 갈색, 회색으로 되어있지 않다. 무성한 잎사귀를 멀리서 볼 때와 가까이서 볼 때의 색은 상당히 다르다. 색의 매력은 다양한 차가움과 따뜻함, 순색과 밝은 색을 따라 약해지는 색에 있다. 같은 공간에서 빨간색을 따뜻하거나 차가운 빛이 돌게 만들면 세 종류의 빨간색을 같이 놓고 볼 수 있는데 이것은 한 가지 빨간색만 놓고 볼 때보다 아름답다. 이 방법은 이 세상의 모든 색에 똑같이 적용할 수 있다. 한 송이의 꽃에 얼마나 다양한 색이 들어 있는지, 잎사귀와 줄기는 색이 어떻게 나타나는지 살펴보자. 집 밖에서 볼 수 있는 똑같은 소재가 담고 있는 녹색이 얼마나 다양한지 살펴보자. 그림물감 여러 개를 사용하라는 것이 아니다. 시작한 색을 차갑거나 따뜻하게 섞는 것뿐이다. 이 책의 속표지 그림은 차가운 색을 따뜻하게 다루는 시도를 한 경우다.

색

학생들, 종종 고객들에게 이 점을 분명하게 이해시켜 주는 일은 쉽지 않다. 명도는 채도의 극한까지 이른다. 설탕은 정제되지 않은 상태에 있을 때 당도가 가장 높다고 한다. 마찬가지로, 색 역시 희석되지 않은 원색일 때 명도가 가장 높다. 조제 설탕이 너무 많으면 질리니 다른 것과 균형을 맞춰야 한다. 색도 마찬가지다. 밝은 원색은 오랫동안 보고 있기 힘들다. 테두리의 매력이 날카로움에 대비되는 부드러움에 있는 것처럼 색에서도 더 부드럽거나 더 회색빛의 색에 대비되는 밝은 색에 매력이 있다. 흐리고 차분한 색은 다른 용도도 많지만 두드러지는 색과도 조화를 이루면서 그림이 단조로움에서 탈피할 수 있도록 해준다.

색 대비

보색의 의미를 모르는 사람들을 위해 색의 1차 보색은 혼합을 하면서 원래 색과 가장 다르게 된 색이나 원래 색을 아무것도 함유하고 있지 않은 색이라는 것을 말해두겠다. 그래서 원색의 보색은 다른 두 색을 혼합한 것이다. 다음과 같이 정리해볼 수 있다.

원색	보색
빨강	녹색(노랑 + 파랑)
노랑	보라색(빨강 + 파랑)
파랑	주황색(빨강 + 노랑)

2차 보완은 혼합을 하면서 가장 다른 색이 되지만 변형 비슷한 것을 포함하고 있다.

2차	보색
연두색(황록)	적보라색(둘 다 파란색 포함)
청록색	다홍색(red orange)(둘 다 노란색 포함)
남보라색	귤색(yellow orange)(둘 다 빨간색 포함)

2차 보색은 서로 관련성이 있고 색 대비가 극단적이지 않아서 더 아름답다.

색의 조화 혹은 관련 색

한 가지 색을 다른 색과 섞어서 아무 두 색을 관련시킬 수 있다는 것을 알고 있으니 스펙트럼의 색은 세 그룹으로 나뉜다. 각 그룹은 같은 원색의 일부를 포함하고 있기 때문에 서로 연계된다. 결국 노란색이 포함되어 있는 모든 색은 노란색과 관련된다. 다른 두 원색 역시 마찬가지다. 가장 순수한 상태에서 관련된 그룹은 아래에 정리되어 있다. 그러나 색은 그보다도 더 흐려질 수 있고, 공통된 원료를 포함하는 한 관련될 수 있다. 그룹은 다음과 같다.

─────── 노란색 그룹 ───────	
노랑(변형)	어두운 노란색(마르지 않은)
귤색	색조에 페인팅을 하거나 다른
다홍색	아무 색에 노란색을 섞어서 같
연두색	은 효과를 얻을 수 있다.
녹색	
청록색	
노란색이 일부 포함된 아무 흐린 색 더함	

그림에는 노르스름한 끼가 돌거나 그림에 노란 조명이 스며든 것 같은 느낌이 생긴다.

─────── 빨간색 그룹 ───────	
빨강(변형)	아래색조가 빨간색이거나
다홍색	빨간색의 영향
주황색	
귤색	
자주색	
보라색	
남보라색	
빨간색이 일부 포함된 아무 흐린 색 더함	

─────── 파란색 그룹 ───────	
파랑(변형)	아래색조가 파란색이거나
청록색	파란색의 영향
녹색	
연두색	
남보라색	
보라색	
자주색	
파란색이 일부 포함된 아무 흐린 색 더함	

위 규칙을 페인팅에 적용하면 그림의 '컬러 키'가 된다. 그렇게 노랑, 빨강, 파랑 키를 다양한 효과로 칠할 수 있는 것이다. 또는 다른 소재에는 한 술 더 떠서 아무 한 가지 색으로만 모든 색에 키를 더하거나 영향을 줄 수 있다.

원색 그룹

빨간색 그룹

노란색 그룹

파란색 그룹

아래색조가 회색인 바탕에 채색한 색

원색 그룹 – 색조

예를 들어 청록색은 달빛에 비친 소재의 모든 색을 통틀어 두드러지거나 영향을 줄 수 있는데, 이것은 모든 색이 청록색이지만 청록색에 의해 조절되거나 영향을 받는다는 것을 의미한다. 이와 같은 색 관계의 효과는 매우 아름답다. 두드러지는 색이 기준이 되는 원색에 섞일 수 있는 한 표준 4색 순서로 그 색을 재현하는 것이 완벽하게 가능하다.

소재를 통틀어 색 관계의 조화와 아름다움을 만들어 내려면 (1)공통의 원료로, (2)마르지 않은 밑바탕 색조에 섞어서, (3)한 부분의 색을 다른 색으로 혼합해서, (4)그룹 중 하나에서 소재를 색칠해서, (5)소재를 팔레트 삼아 세 가지 원색 중 하나를 포함하는 아무 세 가지 색깔을 쓰는 것 중 선택할 수 있다. 결국 삼원색은 꼭 순색이어야 할 필요는 없다. 어떤 조합을 사용할지 한 가지가 노란색을 띠고 있고 또 다른 것이 파란색, 세 번째가 빨간색을 띨 경우 순색이든 아니든 선택은 거의 자유롭다. 이 경우 '트라이어드(Triads: 일반적으로는 3색 배색이란 것. 다색 배색의 기본으로 되는 색상의 선택법으로서, 특히 색상환의 3등분 위치에 해당하는 정삼각형의 각 정점에서 색을 선택하는 배색을 가리킬 때가 많다)'라고 불리는 결과가 나타난다. 3차는 순수한 상태의 색을 바꿀 수 있다. 그래서 하나는 굴색, 두 번째로 파란색 대신 녹색, 빨간색 대신 자주색을 쓴 혼합은 '트라이어드'가 된다. 2차나 3차색으로 트라이어드를 만들 수도 있고, 한 가지 원색에 두 개의 2차색이나 삼원색의 혼합에서 발생하는 한 실질적으로 아무 혼합이나 사용할 수 있다. 파랑, 청록, 남보라처럼 스펙트럼에서 서로 너무 가까운 세 가지 색을 고르면 가까운 관계로 인해 결과는 계속 아름다울 수 있지만 아무 보색 대비도 사용할 수 없어서 선택의 범위가 제한되고 '온통 파란색'으로 보일 것이다. 천에서는 아름다운 조합이 될 수 있지만 그림의 범위로는 너무 한정적이다. 이것은 색에 대한 접근방식은 굉장히 다양하다는 것을 나타내준다.

색조가 의미하는 것은 명확하게 다뤄야 할 매우 중요한 요소다. 색조는 원료가 되는 색이나 더해지는 색의 비율의 산물이다. 예를 들어, 황록색과 청록색은 녹색 색조이고, 두 색조 모두 같은 원료를 포함하기 있는데 색조가 다양한 이유는 단지 노란색과 파란색의 비율이 다르기 때문이다. 그러나 녹색 색조는 그보다 훨씬 많고, 이것은 빨간색도 조합에 포함된다는 것을 의미한다. 올리브 그린, 회녹색, 브라운 그린, 해록색 등 거의 무한대의 색조를 만들어낼 수 있다. 이들은 모두 노란색과 파란색이 다양한 비율의 빨간색, 검은색, 흰색과 섞여 만들어진다. 주어진 색의 안료가 모두 잘 어울리는 건 아니다. 다양한 범위와 종류를 얻을 수 있지만 본래 팔레트에서 그 색깔로 시작하지 않았거나 그림에서 선택한 세 가지 원색으로 시작하지 않는 소재에는 조화롭게 사용될 수 없다. 이 점을 명확히 알아두자. 스펙트럼의 삼원색도 있지만 그림을 그릴 때는 원하는 세 가지 원색을 골라 그 색을 가지고 전체 그림을 칠하는 것이며, 그 세 가지 원색이 여러분이 사용하게 될 모든 색의 부모 역할을 하게 된다. 스펙트럼의 삼원색은 원색의 원료만을 포함할 수 있으므로 이것과 혼동해서는 안 된다. 이들이 원색이라고 불리는 이유는 단지 모든 혼합색의 첫 번째 기초가 되는 색이기 때문이다. 이 점을 이해하면 관련 색에 대해 걱정할 일이 없다.

기억해야 할 것은 순색은 흰색 물감이 아니라 빛 자체에 의해서만 밝아진다는 것이다. 그렇기 때문에 색은 빛에 속하는 것이다. 빛이 가려져 비율의 농도가 약해지면 그림자를 칠할 때 선명도를 줄여야 한다. 세 가지 색을 기본으로 사용했을 때 색이 나빠 보인다면 그것은 색이 잘못된 것이 아니라 색이 빛이나 그림자, 반사광, 다른 색과의 관계와 명암이 잘못 표현되었기 때문이다.

'자연'색은 영향을 받지 않은 색으로 구분해야 한다. 녹색에 주황색 불빛을 비추거나 녹색이 주황색 불빛 아래 있는 것처럼 표현하고 싶다면 자연색을 주황색을 섞은 것처럼 바꿔야 한다. 여기서 색은 형태 원리를 따르며 '순간의 양상'에 속하고, 환경의 영향을 받게 된다. 차가운 조명을 받는 색에는 당연히 파란색을 섞어야 한다.

색 선택과 배경

그림의 색은 소재의 성격에 맞게 신중하게 고려한 뒤 결정해야 한다. 특히 다른 색과 경쟁하면서 눈에 띄어야 한다면 원색이나 순색으로 시작해야 한다. 색의 순도와 강도는 요소를 아주 조금만 함유했을 때 가장 오래 유지된다. 따라서 모두 파란색을 포함된 파란색, 청록색, 녹색, 남보라와 같이 두 가지 색이 같은 요소를 포함하고 있을 때는 선명도를 크게 잃지 않고 조합될 수 있다. 그러나 그 색에 빨간색이나 주황색이 섞이기 시작하면 중화되는 경향이 있어서 충분한 보색 빨간색이나 주황색과 함께 마침내 갈색이 된다. 보색이 섞인 모든 색은 보색의 비율에 따라 갈색이나 회색이 된다. 모든 보색을 같은 팔레트에서 같은 비율로 섞었을 경우 노랑, 빨강, 파랑을 동일하게 혼합한 것에 이르면서 결국 모두 똑같은 갈색이 된다. 그래서 보라색에 노란색을 더한 색은 빨간색, 파란색, 노란색을 더한 혼색이다. 녹색에 빨간색을 더한 색은 노란색, 파란색, 빨간색을 더한 혼색과 동일하며, 같은 색을 합친 것이 되는 것이다. 결국 여러분이 만들어내는 모든 색의 변형은 순색이나 검은색이나 흰색을 불규칙적으로 섞는데 달려 있다. 그리고 이 점을 이해하면 수백 가지 가능성을 갖는 무한한 색을 만들어낼 수 있다.

여기서 중요한 단순함의 요소가 등장한다. 우리는 색조를 다룰 때 몇 가지 단순한 명암이 가장 좋은 그림을 만든다는 사실을 배웠다. 색과 색조는 긴밀하게 관련되어 있기 때문에 색 역시 같은 방식으로 작용한다. 그렇기 때문에 팔레트는 간단해야 하는 것이다. 벨라스케즈, 소른, 사전트, 그 외에 여러 위대한 화가들은 팔레트가 얼마나 간단해질 수 있는지 보여 주었다. 소른은 여러 작품에서 버밀리온, 흑청색, 옐로 오커만 사용해 놀라운 선명도를 표현했다. 순색 하나와 중간색 두 가지이다. 선명도는 색에서도 마찬가지로 명암과 색조의 관계에 달려있다. 선명한 색을 만드는 것은 여러 가지 색이 아니라 덩어리와 명암이다.

소재와 목적에 대해 고민한다. 시선을 끌기 위해서는 색채 대비가 뛰어나야 하는데, 이는 사실 보색을 자유자재로 사용하는 것을 의미한다. 일반적인 규칙으로 포스터, 커버, 진열창 디스플레이는 보색에 대비되는 원색의 원칙이나 2차 보색을 사용해 그릴 수 있다. 그러나 여기서도 소재는 색 선택과 관련되어 있다. 밝고 행복한 소재는 당연히 선명한 색을 필요로 한다. 강제수용소의 수감자를 밝고 활기찬 색으로 칠할 수는 없다. 색의 조합을 이해하면 색의 기능에 접근할 수 있다. 색이 소재의 키(key), 분위기, 정신을 반영할 수 있게 만들어준다. 색의 관계를 알면 새파란 하늘에 샛노란 달을 칠하지 않는다. 잘 모르는 사람들이 무슨 생각을 하든, 거짓으로 번쩍거리는 순색이나 선명한 색은 광고에 효과를 높여주지 않는다. 보기 좋은 관계는 항상 더 좋은 반응을 불러온다. 아름다운 관계는 덜 선명하다는 것이 아니라 선명함에 도달하는 방법을 아는 것이다. 고객이 원색이 보기 싫게 관계를 맺고 있는 스케치를 따라 그리라고 한다면 한 부분이 다른 부분에 관여하고 한 부분만 순색을 유지하는 섬네일을 만들어서 보여주자. 그 차이점으로 고객을 설득할 수 있을 것이다.

색 자체를 제외하고, 모든 색은 명암을 가지고 있다. 물론 색은 명암이 비슷해서 합쳐지는 경향이 있다. 노란색은 명암이 높고, 보라색, 빨간색, 갈색과 어두운 파란색 종류는 두 색은 채도가 높지만 모두 낮은 명암을 가지고 있다. 그래서 대비가 필요할 때는 먼저 명암에 대비가 있는지 확인해야 색채대비를 쉽게 만들어낼 수 있다. 재료의 대비를 감당할 수 있는 배경은 이런 방법으로 선택해야 한다. 만약 명암대비가 있다면 색채대비가 크게 분류될 필요가 없다. 따라서 크림색이나 황갈색의 배경에 한 줄의 어두운 녹색 레터링을 넣는 것도 좋을 수 있다. 광범위한 색 대부분은 다른 색에도 기회를 주기 위해 보색이나 회색으로 색조를 낮춰야 한다. '면적이 넓을수록 부드러운 색을 사용하는 것'이 좋은 원칙이다. 배경에는 원색을 사용하지 않도록 한다. 중요한 구성요소에는 선명한 색을 유지한다.

그림 속
색이 칙칙할 때

여기서 미니어처 스케치의 색은 크기가 작기 때문에 상당히 시선을 끌고 보기 좋을 수 있다는 사실을 강조하는 것이 중요하다. 사실 면적이 작을수록 더 선명한 색을 사용할 수 있다. 그러나 최종 작업에서는 스케치가 크게 확대되었을 때 색이 약간 세련돼 보이지 않을 수도 있다. 그 이유는 망막에서 색을 인식하는 추상체의 기능이 한정되어 있기 때문이다. 다양한 색 변형을 기억할 수 있는 양이 한정되어 있다. 순색으로 가득한 넓은 면적을 보면 눈이 쉽게 피로해지고, 신경을 보호하기 위해 반대되는 색채 감각이 생긴다. 선명한 빨간색 점을 1분 동안 바라본 뒤 하얀색 종이를 보면 선명한 녹색 점이 보인다. 파란색 점을 보면 이미지는 노란색이나 주황색이 된다. 각 경우마다 신경을 피로하게 하는 본래 색을 중화시키거나 색조를 낮춰주는 색이나 보색이 나타난다. 그래서 선명한 색을 오래 볼수록 색이 흐리게 보인다. 이 사실에서 똑같은 그림에 균형을 이루는 색 관계를 이뤄서 신경에 휴식을 제공하면 모든 색이 더 오랫동안 선명함을 유지할 수 있다는 것을 알 수 있다. 따라서 선명한 부분은 중간색이나 부드러운 색이나 보색을 함께 사용해서 선명함을 얻고 유지할 수 있다.

그림이 칙칙하거나 보기 싫을 때는 순색을 너무 무관하게 사용했을 가능성이 크다. 더 선명한 색이나 다른 원색을 밀어 넣는 것은 도움이 되지 않는다. 서로 경쟁하는 원색과 2차색을 함께 쓰면 전체 색채 효과를 완전히 손상시킬 수 있다. 다음은 잘못 사용한 색에 대한 몇 가지 해결책이다.

두 색만 제외하고 모든 색을 중간색을 사용하거나 한 색을 한두 색만 제외한 모든 색에 섞고 어떻게 되는지 본다. 또 소재를 밝음, 중간색조, 어둠의 패턴

에 배치해서 더 간단한 색조 계획의 기반에서 본다. 이 방법이 불가능하다면 소재의 덩어리가 너무 분리되어 있는 것일 수 있다. 덩어리는 색조만큼이나 색에 중요하게 작용한다. 전체 색채 구도를 서너 가지의 기본 색으로 줄여 나머지 색에 섞어 사용한다. 그림자에는 너무 선명한 색이나 원색을 적용하지 않는다. 가장 선명한 색으로는 빛을 받는 영역을 표현한다. 모든 삼원색이 같은 그림에서 순수한 상태로 나타나지 않도록 한다. 그런 경우가 가장 큰 문제가 된다. 세 번째 원색으로 두 원색의 색조를 조절해야 한다.

중간 회색, 검은색이나 하얀색 중 하나나 모두를 사용하면 명암의 관점과 다른 부분의 선명함에 적절한 대비가 나타나 소재에 활기가 생긴다. 이것은 다른 부분을 더 선명하게 하기 위해 한 부분의 색을 희생해야 한다는 것을 의미한다.

그렇게 해도 소재가 살아나지 않는다면 명암이 어디선가 '어긋나' 있거나 뭔가가 현재 조건에서 명암 관계에 맞지 않다는 것이다. 즉, 빛과 그림자의 전체 관계가 어딘가 잘못된 것이다. 명암이 정확할 때까지 색은 정확할 수 없다는 것을 기억해두자. 또한 그림자에 있는 색은 같은 색이 빛에서 보이는 것보다 순수하거나 강할 수 없다. 한 사물에 빛이 차갑고 그림자가 따뜻하면 그림이 살아날 수 없다. 파란 하늘 아래 있는 얼굴은 뜨거운 그림자를 가질 수 없고, 태양빛이 내리쬐는 곳에서 따뜻한 빛이 반사된 얼굴은 차가운 그림자를 가질 수 없다. 한 영역의 색이 다른 부분에 비추면서 영향을 미치는 가능성을 항상 생각해야 한다.

과장된 입체감이나 빛을 받는 명암 역시 당연히 색의 명암을 낮추고 모호하게 만든다. 빛이 단순한 그림자와의 단순한 관계를 유지할 때 전반적인 농도가 조화롭다. 그림자 속의 반사광의 명암이 너무 과장되거나 너무 연하지 않아야 빛에 반대되는 그림자의 덩어리 효과가 무너지지 않는다.

모든 색이 너무 흐려서 잘못된 그림이 나오는 경우가 몇 가지 있다. 그런 경우 유일한 해결책은 가장자리나 가능한 부분의 색을 증강하는 것이다. 그러나 색을 너무 많이 사용한 것이 원인일 경우가 더 많다.

색의
감정

오랫동안 두고 보아야 하는 소재를 구상할 때는 그림의 크기가 작지 않은 한 부드러운 색조 색상을 사용하자. 큰 그림이 너무 선명하면 신선한 느낌이 가시고 나서 신경에 거슬리기 시작한다. 인쇄용 광고나 이야기 삽화에서 그림은 다소 순간적인 흥미를 끌기 위한 것이기 때문에 좀 더 선명함을 부여하고, 또 그렇게 하는 것이 맞다. 그러나 조용하고 부드럽고 편안한 색상 도표가 일반적인 선명한 색에서 탈피함으로써 주의를 끌기도 한다. 벽화나 벽보는 보통 높은 키와 흐린 색으로 빛에서 봤을 때 더 보기가 좋다.

심리학자들은 다양한 색이 감정적인 영향을 미친다고 말한다. 어떤 색은 기분을 좋게도 하고, 어떤 색은 불쾌한 감정을 갖게도 한다. 어떤 색에는 거의 정신적이거나 신체적인 거부반응을 일으킬 수도 있다. 빨간색과 노란색은 자극을 준다. 녹색, 파란색, 회색 계열, 라벤더나 보라색은 좀 더 편안함과 안정감을 준다. 도시에서 벗어난 조용하고 편안한 자연의 색은 긴장된 신경에 휴식을 주는데 큰 역할을 할 것이다. 자극적인 색과 선(chapter1 참조)의 조합과 편안한 색과 선의 조합은 선과 색의 완벽한 일치를 가져온다. 자연의 영속적인 요소에는 회색, 갈색, 황갈색, 녹색, 회색조 계열을 골라 사용한다. 자연에서 선명한 색은 무상하다. 선명한 색은 꽃, 하늘, 노을, 벌레, 가을의 영광, 과일, 깃털같이 오랫동안 우리 옆에 머물지 않는 것들에 사용된다. 이것이 미술의 위대한 진실이다.

그렇다면 색이 감정을 가지고 있다고 생각해보자. 빨간 옷을 입고 스키를 타는 소녀처럼 생생한 소재에 생생한 색을 입혀보자. 달빛을 받고 있는 두 명의 연인이라면 파란색, 녹색, 분홍색이나 보라색을 입혀보자. 평화롭고 조용한 소재에는 회색 계열을 사용한다. 휘슬러의 '어머니'를 선명한 빨간색이나 노란색으로 칠했다고 상상해보라! 작업을 멈추고 색깔이 여러분에게 어떤 영향을 미치는지 생각해보자. 구름 낀 날 바다 한복판의 짙은 녹색, 짙은 남색, 회색을 떠올려보라. 길고 추웠던 겨울이 지나고 맞이한 봄의 신선한 녹색과

과일나무에 핀 꽃의 분홍색을 떠올려보라. 황금색으로 익은 곡식과 비온 뒤 영광스럽게 빛나는 태양빛을 떠올려보라. 벌겋게 달궈진 금속의 빛깔과 불타는 장작이 노란색으로 밝게 빛나는 것을 떠올려보라. 차가움은 하얀 눈 위의 그림자 같은 파란색, 회색, 보라색이다. 이제 색깔이 정말 여러분에게 영향을 미치는지 생각해보라.

소재는 보통 스펙트럼의 한 면만 가지고 전부 칠할 수는 없다. 차가움에 균형을 이룰 약간의 따뜻함이 필요하며, 그 반대도 마찬가지다. 한 쪽이 더 우세할 수는 있지만 상대편이 있어서 더 두드러진다. 결국 차가움에 대비되는 따뜻함의 유희가 커다란 매력의 원천이다. 이것은 차가움에 대비되는 뜨거움이나 극단적인 보색의 대비를 의미하는 것이 아니다. 그보다는 어떤 부분을 덮는 색이나 다른 부분 옆에 오는 색의 색조를 다양하게 하는 것이다. 예를 들어, 단조로운 노란색이 섬세한 분홍색, 녹색, 창백한 주황색 색조, 심지어는 파란색이나 라벤더 색에 작용하면서 매력을 더할 수도 있다. 다른 색 위로 온통 색깔 얼룩을 입히라는 것이 아니다. 본래 색조의 명암은 미묘하게 다루는 색에 긴밀하게 어울려야 한다. 보색을 너무 많이 쓰면 밑칠 색이 약해지는 경향이 있다. 과도하면 색의 순도가 갈색이 되거나 모호해진다. 따뜻한 녹색과 차가운 녹색, 따뜻한 빨간색과 차가운 빨간색을 함께 사용하는 등, 색의 유희로 놀라운 효과를 만들어낼 수 있다. 스펙트럼에서 이웃하는 색을 사용하면 색이 다툴 일이 없다. 한 색에서 다른 색으로의 변이가 점진적이기 때문에 스펙트럼이 생기고 선명해 보이는 것이다.

변이에 대해 말하자면, 변이 색(transitional color)이라는 것이 있다. 보통 스펙트럼의 두 색 사이에 속하는 색을 두 색 부분 사이의 가장자리에 배치했을 때 얻을 수 있다. 한 그림에 빨간 부분과 다소 선명한 노란 부분이 서로 인접해 있다고 가정해보자. 그렇다면 빨간 부분의 가장자리가 노란색에 접촉하는 것처럼 주황색으로 칠해질 수 있다. 그렇게 하면 눈에 거슬리지 않는 아름다운 색의 전이가 가능하다. 색은 창의력과 개인적인 느낌을 표현하는데 있어 가장 큰 기회를 제공한다. 어떻게 해야 한다는 법은 없다. 나는 여러분이 무엇을 할 수 있는지 제안하는 것이다.

야외와 실내 색

야외의 색은 주로 기본적인 접근방식에서 실내의 색과 다르다. 야외의 태양광을 받은 빛은 따뜻하고, 특히 날이 저물수록 더 따뜻해진다. 그림자에는 파란 하늘이 반사되면서 일반적으로 빛보다 시원한 느낌을 갖게 한다. 그래서 야외에서는 대부분의 효과가 따뜻한 빛과 차가운 그림자에 대한 것이다. 실내에서는 작업실의 채광창이 주로 북쪽을 향하면서 빛이 거의 바뀌지 않고 일관적이며, 야외와 반대된다. 하늘의 시원한 파란색에 의해 방이 밝혀지면서 빛은 차갑고, 그에 대비되어 따뜻해 보이는 그림자가 생긴다. 딱딱하고 즉각적인 법칙은 없어야 하지만 어느 경우에서든 흰색의 눈부신 태양광은 지면의 따뜻한 빛을 반사하는 그림자에 비해 상당히 차가워 보인다. 즉, 눈에 보이고 느껴지는 대로 따뜻한 색과 차가운 색을 따라야 하는 것이다.

따뜻한 빛과 차가운 그림자가 '야외 효과'을 주는 반면 반대의 경우는 실내 효과를 준다는 보편적인 생각을 따를 수 있다. 중요한 것은 해변에 있는 소녀를 실내에서 나타나는 색으로 칠하지 않는 것이다. 방 안에 앉아 있는 소녀를 아무 이유 없이 차가운 파란 그림자로 칠할 수도 없다. 야외 소재를 가지고 있다면 잠깐 밖에 나가 색을 연구하는 것이 큰 도움이 될 것이다. 둘 사이의 차이점을 파악하는데 이보다 더 좋은 방법은 없다.

좋은 일러스트레이터가 되려면 여러분이 사용하는 색의 속성의 차이점을 필요할 때마다 작품에 적용할 수 있어야 한다. 소재나 사건이 야외에 속하면 색의 사용으로 야외의 소속감을 표현해낼 때 더 설득력 있는 그림을 그릴 수 있다.

밤을 나타내는 소재는 그림으로 그릴 때나 색을 칠할 때, 심지어는 사진으로 찍을 때도 인공적인 조명에 놓여야 한다. 클로즈업 인공조명의 효과는 일광이나 태양광이 주는 효과와 크게 다르다. 야간 조명은 빛과 그림자에 강한 대비를 주며, 이것이 색과 명암에도 전달되어야 한다. 연하고 투명한 그림자를 갖는 밤 소재는 설득력을 줄 수 없다. 실내의 밤 소재는 거의 전체가 따뜻한 효과를 갖는 따뜻한 키에 기운다. 야외의 밤 소재는 따뜻한 조명과 짙은 파란색이나 보라색의 그림자를 가진다. 그림자가 따뜻한 반사광을 가질 때는 예외다. 램프등과 불빛은 분명 따뜻한 색이다.

일러스트레이터가 이와 같은 색의 단계에 주의를 기울이지 않는 경우가 너무나도 많다. 그로인해 화가와 그림을 보는 감상자들 모두 많은 것을 잃게 된다. 색은 감상자가 의식하든 아니든 심리적인 영향을 끼친다는 것을 기억해야 한다. 실제로 분석을 하든 아니든, 감상자는 무의식중에 실내와 야외의 색의 차이를 인식한다. 야외와 실내 색의 차이의 진실을 증명하는 것은 어려운 일이 아니다. 일요일 오후 밖에 나가 스케치를 해보면 야외의 색은 작업실에서 보는 색과 전혀 다르다는 것을 확신할 수 있다. 그러나 이 사실을 무시하면 남은 일생 똑같은 실수를 반복하면서도 그 사실을 모르고 지나치게 될 수 있다.

태양광은 빛과 그림자뿐 아니라 색 자체에도 날카로움을 가지고 있다. 작업실의 빛은 부드럽고, 빛과 그림자를 완만하게 융합시킨다. 실내 색은 사물의 자연색에 공급되어야 한다. 그러나 야외에서는 비바람에 시달린 오래된 창고 같은 회색 계열의 사물조차 태양, 하늘, 반사된 따뜻함에 더불어 고유적으로 가지고 있는 색으로 가득하다. 실내에 있는 돌은 구름 낀 날을 제외하면 야외에 있는 돌과 절대 같은 색을 갖지 않는다.

색을 위조할 수는 있지만 제대로 이해하고 지성적으로 작업하지 않으면 금방 엉망진창이 된다. 그래서 많은 화가들이 색의 공식을 마련해두고 살색에는 이 색, 살색의 그림자에는 저 색 등의 방식으로 사용한다. 이보다 더 주제를 벗어날 수는 없다. 모든 소재는 각자의 특정한 색의 양상을 가지고 있으며, 그 진실을 밝히는 유일한 방법은 그 사물 자체에서 직접 색을 얻는 것이다. 흑백 사진에서 색을 꾸며내야 한다면 현실과 자연의 색을 보기 전까지는 절대 제대로 해낼 수 없을 것이다.

색으로
실험하는 방법

아무 소재를 가지고 색의 마무리 작업을 시작하기 전에 아주 작은 밑그림으로 색의 일반적인 표현이나 포스터 같은 표현을 정해 두는 습관을 들이자. 3~4인치보다 클 필요는 없다. 이 작업에는 색조를 복잡한 것보다는 단순한 것을 사용하는 것이 더 낫다. 소재에 관련이 있다고 생각되는 색의 도표를 시도해보자. 서너 가지 다르게 그려보는 것이 좋다. 하나는 톤 색이나 한 가지 색을 조금씩 포함하는 모든 색을 실험해본다. 한 두 개의 색 그룹도 실험해본다. 순색을 쓸 한두 부분만 남기고 회색이나 검은색으로 모든 색을 묽게도 해본다. 소재에 따라 농도를 강하거나(chapter 2 참조) 연하게 실험해볼 수도 있다. 마무리나 디테일을 너무 많이 하는 것은 무의미하다. 단지 색과 일반적인 명암을 생각하는 것이므로 형태나 드로잉 작업을 너무 많이 할 필요가 없다.

스케치를 세워두고 뒤로 몇 걸음 물러난다. 어떤 것이 가장 나은지 결정한다. 두 개 중에 어떤 것을 선택해야 할지 고민된다면 가장 먼 거리까지 전달되는 것을 고른다. 작은 밑그림의 효과가 먼 거리에서 잘 표현된다면 가장 중요한 요소를 제대로 표현해냈다고 볼 수 있다. 표현과 덩어리를 가능한 간단하게 유지하면 더 큰 그림에서도 효과가 잘 전달될 수 있다.

최종 소재를 인쇄할 때 흰 종이에 두거나 흰 여백을 남겨야 한다면 밑그림에도 그 부분을 포함할 수 있다. 이야기 삽화의 밑그림은 연한 회색 조각을 가깝게 배치해서 스토리의 글귀나 스크립트 블록이 주는 효과를 주도록 한다. 잡지 광고 밑그림은 머리말, 글귀, 이름표 등 여러 요소들에 대한 전반적인 암시가 있어야 한다. 결국 미니어처와 단순화된 효과로 전체적인 효과를 얻기 위해 노력하는 것이다.

흐르는 소재나 여백 없이 종이 가장자리까지 꽉 차는 소재는 어두운 색조에 대비해서 어림해야 한다. 잡지 종이의 테두리를 넘는 공간은 보통 어두운 색이기 때문이다. 밝은 색조보다는 중간 색조나 어두운 색에 대비되어 전시되는 경우가 많은 인쇄 디스플레이의 밑그림 역시 이런 접근방식의 대상이 된다. 야외 광고판은 항상 흰 여백이나 '빈 공간'을 가진다.

이 전반적인 효과를 밑그림으로 표현하는 것은 몇 분 밖에 걸리지 않는다. 색을 구상하는데 몇 시간을 들인다고 하더라도 남는 것이 더 크다. 모든 화가들이 이와 같은 계획을 통해 소재를 향한 진실한 열정을 기울인다면 그것은 분명 작품에도 그대로 각인될 것이다. 마무리 작업을 시작할 때 의심이나 불안함을 가지거나, 다른 접근방식을 썼더라면 어땠을지 호기심이 들거나, 마음에 안 드는 효과가 나타나면 어떡할지 생각을 하면 작업에 계속 변화를 주게 되고, 모두 손이 너무 많이 가거나 독창성 없는 결과를 가져올 수 있다. 이런 것들이 너무 많으면 좋을 것이 없다. 고객 뿐 아니라 여러분 자신을 상대하면서 작업해야 하는 것이다.

다음 페이지는 밑그림에서 약간 더 나아간 색채 사전 작업을 보여주고 있다. 이 작업은 2차 작업이나 제일 처음의 개념을 더 발전시키는 작업이 될 수 있다. 내가 하고 싶었던 것은 바다 속에 작은 인물을 그리는 것이었고, 이 중 아무거나 즐겁게 완성시킬 수 있다. 스케치에 얽매이지 않았다는 것을 알 수 있을 것이다. 사실 나는 작은 스케치가 최종작보다 거의 낫지 않은지 궁금하다. 인물의 목탄 습작은 chapter 2에서 찾아볼 수 있다.

알고 있는 모든 방법을 동원해 선명하게 표현했는데 색깔에 '생기를 더해 달라며' 소재를 되돌려 받는 것보다 맥 빠지는 일은 없다. 대부분 모호한 색깔은 계획의 부재에서 온다. 밑그림의 진가는 여기에 있다. 어떤 결과가 나오고 어떤 결과가 나오지 않을지 미리 알 수 있다. 밑그림은 마음가는대로 수정할 수 있고 마무리에 접근할 때는 마음을 정할 수 있다. 직접 그려보고 눈으로 보지 않는 한 아무도 어떤 색의 효과가 나올지 확신할 수 없다. 제대로 된 계획이 아니라면 초기에 알아채고 대책을 세워야 한다.

실험적인 색 초안 작업

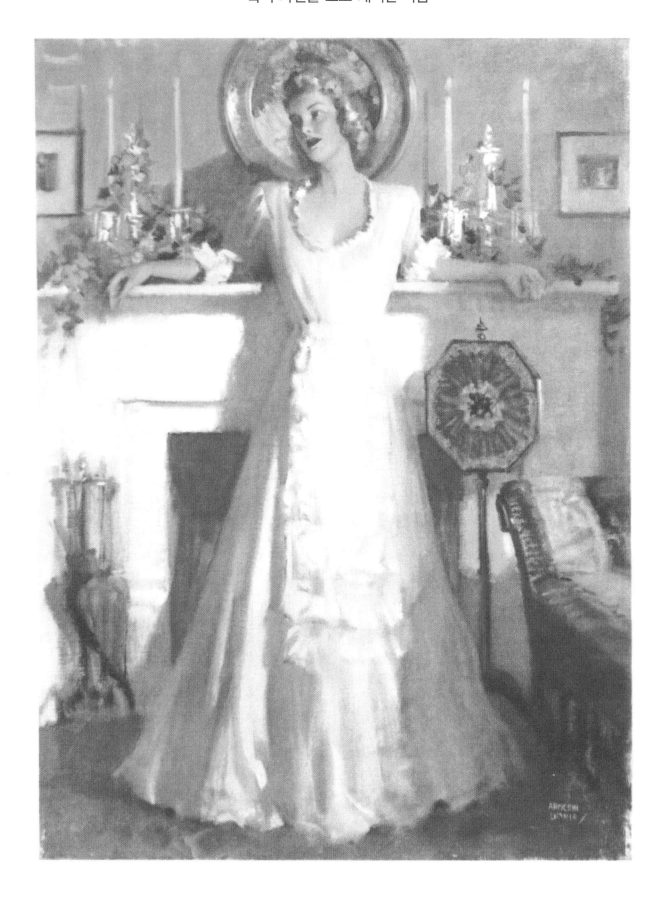

색의 매력은 무엇이며
어떻게 알 수 있을까?

색의 매력은 몇몇 소스에서 나온다. 개인적인 기호에 앞서 색으로 작업할 때에 필요한 지식을 정리해보겠다. 가장 먼저 여기에 상당히 잘 들어맞는다고 생각되는 색채 관계가 온다. 개인적인 기호는 그 다음이다. 색깔의 기호는 아주 거친 느낌에서 좀 더 미묘한 그러데이션으로 발달한다. 어릴 때는 회색이나 다른 색보다 눈에 띄는 선명한 빨간색, 노란색, 파란색 등 원색을 좋아한다. 그 다음에는 순수한 색조나 흰색이 섞인 원색을 좋아한다. 그래서 어린 여자아이는 연한 분홍색이나 노란색, 파란색의 옷이나 리본을 좋아한다. 남자 아이는 아직 순색을 좋아할 때다. 빨간색이나 파란색, 녹색, 검은색의 옷을 좋아한다. 그러나 파스텔 색조의 옷을 입은 작은 금발 소녀도 좋아한다. 색의 기호에 대한 두 번째 발달 단계는 '관계,' 즉 그 목적에 색을 맞추는 것을 포함하기 시작한다. 빨간색 스웨터는 입어도 빨간 정장은 입지 않는다. 이제는 트위드, 황갈색이나 갈색, 진한 파란색을 원한다. 여자 아이는 격자무늬, 줄무늬, 인물 소재, 하나 이상의 색을 좋아하기 시작한다.

개인적인 성격을 따라 특정한 색의 특징이 유지된다. 동성연애자는 화려한 색을 좋아할 것이고, 수수하고 조용한 사람은 자신을 표현하는 색으로 회색 계열이나 중간색을 선택할 것이다. 그러나 우리 모두 동성연애자도 아니고 완전히 수수한 타입도 아니라는 가정 하에, 대부분 각자에 맞는 논리적인 자리를 찾게 된다.

결국 색의 매력은 목적과 환경에 대한 적절한 관계에 놓여 있다. 좋지 못한 색의 기호를 낳는 것은 대부분 색의 응용과 관계에 대한 실용적인 지식이 부족하기 때문이라고 생각한다.

나쁜 색은 보통 단지 '어울리지 않는 것'일 뿐이다.

간단하게 말해서, 주변 환경에 무관하거나 분리된다는 것이다. 주변 환경을 바꾸거나 색 자체를 약간만 조정하면 똑같은 색도 아름다워질 수 있다. 색은 배경에 보색(또는 가까운 색)이거나 주변 환경에 있는 색의 원료를 포함해야 한다. 환경에 완전히 분리되면 아무 색도 보기에 좋지 않다. 이것이 좋은 기호의 근본원칙이다.

어떤 사람이 이런 말을 한다고 가정해보자. "나는 선명한 빨간색이 좋아." 그것이 나쁜 기호를 의미하지는 않는다. 그러나 이렇게 말한다고 생각해보사. "나는 순수한 빨간색을 순수한 노란색과 순수한 파란색과 함께 쓰는 것이 좋아." 이것은 완전하게 잘못 발달된 색채 감각을 나타낼 수 있다. 세 색 중 하나가 주변 환경의 색과 균형을 이루는 장미 정원에서는 아름다울 수 있다. 하나씩 놓고 보면 완전히 동 떨어진 색이다. 선명한 색이 아름다워 보이는 것은 올바른 색채 환경에 적절하게 어울린다는 것을 나타낸다. 선명한 색이 보기 싫을 때는 문제는 색이 아니라 배경에 있다. 선명한 색에는 잘못된 것이 없다. 우리는 모두 선명한 색을 좋아한다. 그러나 우리는 꽃 색깔로 집을 칠하지도 않고, 넥타이 색의 정장을 입지도 않는다. 빨간 자동차는 좋아할 수 있어도 핏빛 붉은 색은 기피한다. 빨간 카네이션은 좋아하지만 빨간 면 속옷은 싫어한다.

색에 대한 본능을 믿어라. 색이 마음에 들지 않는다면 마음에 들 때까지 뭔가를 해보자. 흐리게 만들고, 색조를 조정하고, 바꾸고, 색조를 만들고, 명암을 바꾼다. 순색인데 충분히 선명해보이지 않는다면 그 이상 밝게 만들 수는 없다. 그렇다면 주변의 색을 흐리게 해서 상대적인 선명함을 얻도록 하자.

선명한 색이 언제나 매력적인 것은 아니다. 절제된 수수함이 매력적일 수도 있다. 변형, 미묘한 반복, 전환이 매력 있을 수 있다. 색의 매력은 사람의 매력과 비슷하다. 시끄럽고 뻔뻔한 사람이 매력적인 경우는 거의 없다. 매력적인 사람은 어울리는 장소에서 힘과 설득력을 가질 수 있다. 나는 다른 방향에서 나쁜 기호를 가지고 있는 사람이 색에서도 나쁜 기호를 가진다는 사실을 발견했다. 대화를 방해하고 전반적으로 무질서한 삶을 사는 기품 없는 사람은 그런 색을 사용하는 경향이 있다.

검은색을
사용하지 않아야 할까?

팔레트에서 검은색을 사용하는 것은 그 사람의 역량에 달려있다고 생각한다. 이 문제에 정해진 법칙은 없다. 그림을 인쇄하면 검은색이 마지막 결과에 중요한 역할을 한다고 생각할 수도 있을 것이다. 색조 물질로 검은색을 영리하게 사용하면 아주 놀라운 결과를 얻을 수 있다. 그러나 검은색을 잘못 사용하면 어김없이 모호하고 생기 없는 효과가 나타난다.

먼저 검은색은 이론적으로 어둠과 선명함의 손실을 의미한다는 것을 이해하자. 그래서 검은색은 빛보다는 그림자에 속한다. 그러나 빛에도 흐림은 존재하며, 흐린 빛에 검은색을 사용하는 것은 과도한 색상을 전환하고 중요성을 낮추는 것이다. 여러 훌륭한 화가들이 이런 방법으로 검은색을 사용해서 굉장한 성공을 거뒀다. 현실과 자연에 검은색은 존재하지 않는다고 말하는 사람들도 있다. 검은색을 색상으로 볼 때는 그 말도 맞다. 그러나 자연에는 색의 결여, 흐림과 어두움이 분명 존재한다. 검은색이 존재하지 않는다고 말하는 것은 그림자와 어둠이 존재하지 않는다고 말하는 것과 같다. 모든 색이 튜브에 담긴 물감에서 나오는 것이라면 이야기가 다를 것이다. 그러나 튜브에 담긴 물감이 정확한 색상이나 명암, 색조를 갖는 경우는 거의 없다.

초보자가 검은색을 사용할 때 생기는 가장 큰 위험은 검은색으로 명암을 만들고 약간의 색을 섞는 것이다. 이것은 흑백사진에서 볼 수 있는 씻겨나간 것 같은 투명한 색의 효과를 가져 온다. 그 결과, 모든 그림자가 검은색이고, 모든 사물의 검은색이 다 똑같은 검은색이다. 검

은색을 제대로 사용하면 검은색이 조색된 색상을 압도하거나 그 독자성이 사라지게 두지 않는다. 그림자에도 아주 낮은 색조로나마 어떤 색이 있어야 한다. 그림자 깊숙이 따뜻한 색을 전달하는 것은 검은색만 가지고는 어렵다. 검은색을 섞으면 특유의 차가움이 생기기 때문이다. 그러나 색상환을 보면 가장 낮은 어두운 색이 색을 명확하게 바꾸지 않고도 맞아떨어진다.

순색이론을 가지고 문제 삼을 생각은 없다. 미술에는 우리가 보고 느끼는 대로 따를 자유가 있어야 한다고 생각한다. 그리고 검은색을 쓰는 것이 더 낫겠다는 생각이 들면 검은색을 사용하지 않을 이유가 없다. 타당한 실험을 거친 후 검은색을 쓰는 것이 용도에 맞지 않다는 생각이 들면 바로 처분하고 다른 대안을 찾아야 한다.

색이 아니라 어둠으로 여겨지는 검은색은 빛으로 여겨지는 흰색의 정반대다. 색 이론가들은 흰색을 빼면 필요한 명암을 얻을 수 없다. 색을 가지고 검은색을 만들 수 없다면 모르지만 그들 역시 다른 색을 섞어 강한 색을 중화할 때 검은색을 사용한다. 색을 가지고 가장 어두운 색을 만들어내는 것의 한 가지 장점은 낮은 명암을 얻을 수 있다면 검은색이 필요하지 않다는 것이다. 색이 충분히 어둡다면 어쨌든 검게 보일 것이다. 나는 가능하면 이 방법을 쓰지만 색의 명암을 낮출 때 색조 원료로 검은색 튜브 형 물감을 쓰기도 한다. 다른 색을 섞을 때보다 색의 독자성을 더 오래 유지할 수 있기 때문이다.

중요한 것은 어떻게 하느냐가 아니라 할 수 있느냐다. 색을 그림자에 넣어 그림자 속에서 똑같은 색으로 보이게 함으로써 색을 바꾸지 않고도 색을 묽게 만들 수 있다면 햇빛 속에서도 제대로 할 수 있을 것이다.

해선 안 될 것 중 한 가지는 빛의 영역을 위한 흰색으로 색을 희석해서 만든 순수한 강한 색을 그림자로 사용하는 것이다. 이 방법은 언제나 싸 보이는 잘못된 색을 만들어낸다. 색의 색조를 여덟 단계의 명암으로 낮추는 것은 중요한 부분이자 컬러리스트로서 성공하는데 중요한 역할을 한다.

눈으로 보고 이해할 수 있는 한 자연의 색은 가장 아름다운 색이다. 자연의 근원에서 여러분이 보는 진실을 표현할 것. 여러분 역시 색의 일부다. 이제 잘 그린 그림을 보며 다른 중요한 속성을 알아보자.

CHAPTER 4. 스토리텔링

Telling the Story

다섯 가지 필수 요소

1. 시각화
2. 극화
3. 캐릭터 묘사
4. 각색
5. 꾸밈

▼

일러스트란
무엇인가?

어떤 작업에 있어서도 자기 자신에게 기대되는 것이 뭔지 분명히 이해하는 것보다 더 좋은 접근 방식은 없다. 일러스트레이터의 필요와 목적은 무엇인가? 아이디어를 그림으로 설명하는 일러스트의 근본적인 기능을 이해해보자. 설명하고자 하는 아이디어는 철저하게 시각화되어야 한다. 완전히 추상적인 아이디어에는 현실의 외형을 부여할 수 있다. 그래서 아이디어나 정확한 목적이 없는 그림은 일러스트라고 볼 수 없다.

그렇다면 모든 일러스트의 시작은 사실 누군가(작가, 카피라이터, 또는 화가 그 자신)의 일부가 되는 정신적인 과정이다. 상상한 이미지의 일부는 현존하며 화가에게 전달되고, 또 다른 사람이 화가 자신의 상상 속에 생겨날 수도 있다. 형태, 빛, 색채와 원근법에 대한 지식을 가지고 있는 화가는 그림 설명을 만들어낼 수 있는 유일한 사람일지 모르지만 그림 설명이 다른 사람들의 머릿속에 이미 상당히 분명하게 자리 잡혀 있을 수도 있다. 그래서 일러스트레이터의 참된 역할은 그 이미지를 포착하거나 새로 창조해내고, 현실감을 주고, 아이디어의 의도와 목적을 전달하는 것이다. 일러스트레이터는 스스로 그 목적에 속하게 되지만 그 목적을 진전시키기 위해 자신의 창의력을 부여한다. 일러스트의 현장에 뛰어드는 모든 젊은이들은 일러스트 작업이 협력 작업이라는 것을 이해해야 한다. 가장 성공적인 일러스트레이터는 협력하고, 함께 일하는 사람들이 그 협동심을 느낄 수 있도록 온 힘을 다한다. 일러스트레이터로 성공하기 위해선 협력이 가장 중요하다.

일러스트의 세 가지 분류

일러스트는 크게 세 가지로 나눌 수 있다. 그 중 어떤 일에 부름을 받을지 모르므로 항상 준비되어 있어야 한다.

첫 번째 종류의 일러스트는 타이틀과 텍스트나 아무 부연설명 없이 완전한 스토리를 전달하는 것이다. 커버, 트레이드 명만 사용하는 포스터, 책 표지, 디스플레이나 달력 등에서 찾아볼 수 있다. 그러면 고객은 일러스트레이터에만 온전히 의존해서 아이디어를 떠올리거나 바람직한 반응을 보이게 된다. 일러스트 작업만으로 모든 것이 이뤄진다.

두 번째는 타이틀이나 캐치라인, 슬로건, 약간의 메시지가 그림과 결합되어 시각화되고 전달되는 부류다. 이런 일러스트는 메시지를 각인시키는 기능이 있다. 이 부류에서는 포스터나 차내 광고, 디스플레이, 잡지 광고처럼 제한된 시간에 간략한 카피를 전달하는 소재가 가장 많이 사용된다. 그림과 스토리가 함께 하나의 완전한 구성요소로 기능한다.

세 번째는 그림이 말하는 스토리가 불완전하고, 호기심을 자극하는 것이 명백한 의도인 것, 즉 독자로 하여금 텍스트 속에서 해답을 찾도록 동기를 유발하는 부류다. "여기로 오세요," 혹은 "맞춰보세요." 와 같은 의도를 가지고 있는 일러스트다. 독자가 카피를 확실히 읽을 수 있도록 하기 때문에 여러 광고들이 이 계획을 바탕으로 만들어진다. 이 종류는 이야기를 전부 다 말해버리면 그 목적을 달성하는 것을 실패할 수도 있고 독자들이 스크립트나 텍스트를 쉽게 지나쳐버릴 수도 있다. 불행히도 이런 일은 빈번히 일어나는데, 그 책임은 그림의 구상에 있다. 스토리에서는 4분의 3쯤 가야 남자 주인공의 품에 여자 주인공이 안기는데 일러스트를 통해 해피엔딩이 미리 드러나 버리면 그 부분을 서스펜스로 남겨두고자 했던 작가의 의도를 망치는 격이다. 그림이 아름다워도 스토리를 공개해버리면 말 그대로 가치가 없다. 화가는 이 부분을 유념하고 협력의 필요를 인지하고 있어야 한다. '수다스러운' 그림은 수다스러운 사람만큼이나 비호감이다.

스토리텔링의
본질

모든 예술에서 모든 것이 함께 이뤄지듯, 스토리를 그림으로 전달하는 것의 본질 역시 함께 뒤섞이며 상호 의존한다. 상호적인 요소를 따로 분리하는 것은 쉬운 일이 아니므로 그것들을 먼저 통틀어서 간략하게 알아본 뒤 나중에 더 자세하게 다뤄보겠다.

시각화

시각화는 추상적인 것에서 확고한 이미지를 세우는 작업이다. 제일 먼저 모든 사실을 추려낸 뒤 상상을 더해 사실을 아름답게 꾸며야 한다. 일러스트의 세 가지 종류 중 하나에 속하는 소재를 결정했다면 어떻게 작업할지 요지와 목적을 정한다. 소재의 분위기와 묘미도 이해해야 한다. 즐거운가? 역동적이고 격렬한가? 분주하고 활기찬가? 아니면 여유롭고, 조용하고, 편안하고, 위안을 주거나 차분하게 접근하는가? 그림을 설명하기 위해 그 뒤에 따라오는 결정은 '큰 개념'이 어떤 것일지에 대한 결정에 달려있다. 주인공, 배경, 전반적인 부속물, 의상도 결정한다. 사실 여러분의 역할은 장면의 무대를 설정하고 역할을 수행할 주인공을 찾는 것뿐이다. 배경과 등장인물이 스토리를 전달할 수 있는지, 아니면 제스처나 얼굴 표정, 약간의 배경에 등장인물을 '클로즈업' 해서 스토리를 전달해야 할지도 파악한다. 모던 일러스트에서는 등장인물이 배경보다 중요하다. 작은 초안을 그려서 그 자체로 몇 가지 시도를 해보는 것으로 시작할 수 있다. 아직 모델을 고용할 단계는 아니지만 그 때가 되면 어떤 작업을 할지 예상해두는 것이 좋다.

극화

잘 생각해보면 스토리를 전달하는 데에는 보통 극적인 방법이 있다. 첫 번째로 생각나는 것은 다른 사람들이 모두 생각하는 것과 큰 차이가 없는 경우가 많다. 스토리를 다르게 전달하려면 명백한 방법을 바로 도입하지 말 것. 스토리 자체가 재미없다면 포즈나 제스처,

표현이나 암시의 문제일 확률이 높다. 거울 앞에 서서 등장인물과 똑같이 연기를 해볼 수도 있다. 이미 무감각한 등장인물을 수동적으로 해석하면 수동적인 반응 이상을 기대할 수 없다. 모든 캐릭터는 가능한 흥미로워야 하며 계획대로 움직여야 한다. 개략적인 자세를 작게 그려 등장인물이 서로 어떻게 움직이는지 추론해보고 좋은 연극이나 영화처럼 바닥이나 배경에 위치하고 있는지 파악한다. 자신이 그린 캐릭터가 그림 속에서 움직이기 바란다면 화가 스스로 마음 속으로 연기자가 되어야 한다.

눈높이는 대부분의 극적인 효과를 결정한다. 그림을 올려다봐야 할까, 내려다봐야 할까, 아니면 정면으로 바라봐야 할까? 그림의 공간이 캐릭터를 잡다하게 배치해서 도안에 어울리게 한다. 각 캐릭터는 각자 다른 포즈를 가져야 한다는 것을 기억한다. 어쩔 수 없는 경우를 제외하고는 두 캐릭터가 거의 같은 구성 분량을 차지하게 하지 말 것. 불편하게 밀집된 장소나 그림 중앙에 구멍이 있을 경우 그 가장자리에 캐릭터를 배치하지 않도록 한다. 그림의 중앙은 가장 중요한 부분이므로 가능하다면 가장 중요한 캐릭터를 그 곳에 배치해야 한다.

드라마는 여러분이 직접 느껴야 하는 것이므로 내가 모델의 포즈를 왈가왈부할 수는 없다. 여러분 역시 그것을 바라지 않을 것이다. 극화는 여러분의 역할 중 가장 창의적인 부분이며 여러분의 개성을 발휘할 기회다. 인생의 드라마 그 자체를 진심으로 관찰하고 인정하려면 의식적으로 관찰자의 입장에 서서 바라보아야 한다는 것을 깨달아야 한다. 농부는 매일의 일상 속에서 드라마를 발견할 수 없을지 몰라도 극작가는 그렇지 않다. 가게에서 일하는 넬리는 자신이 미묘한 드라마의 등장인물이라는 사실을 모를지 몰라도 작가는 알고 있다. 드라마는 어디에나 있으며 공상보다는 자연스러움과 진실 속에 자리 잡고 있다.

소재
연출하기

여러분은 영화감독의 위치에 있다. 연기가 행해지는 배경의 평면도를 배치한다고 가정해보자. 방 안이라고 가정해보고 가구와 통로, 창문 등을 배치해보자. 인테리어를 선택했다면 그에 대한 평면도를 그린다. 그 다음, 연기의 '느낌'을 살리기 위해 인물을 적정 위치에 배치한다.

시점에 맞추어 평면도를 돌려볼 수도 있다. 작은 벽난로를 넣고 싶을 수도 있고, 아니면 특정 각도에서 인물의 얼굴을 보고 싶을 수도 있다. 다음 장에서 그와 같은 설계도를 그려 보았다. 그 후엔 가구와 인테리어, 인물의 투시를 약간 상승시켜 평면도의 시선을 낮추거나 투사할 수도 있다. 그런 작은 초안을 가지고 원근법을 너무 복잡하게 따를 필요는 없다. 바닥에 모눈을 그려 구성요소이나 사물의 위치를 지정할 수 있다.

영화감독과 마찬가지로 '카메라 앵글'을 결정해야 한다. 앵글을 모든 각도로 돌려보며 어떻게 보이는지 확인해볼 수 있다. 원하는 배치가 나올 때까지 이것저것 바꿔본다. 다음 영화로 옮겨 가서 여러분과 인물의 위치, 연기와 제스처 앞에서 패턴 구성이 끊임없이 바뀌는 것을 지켜볼 때 좋은 계획이 나온다. 영화는 높게 보면 여러분이 쫓고 있는 것과 같은 느낌이 난다. 단순히 자리에 앉아 스토리를 쫓아가면서 멀거니 바라보고만 있으면 일러스트레이터로서 극화에서 얻을 수 있는 모든 이점을 놓쳐버릴 수도 있다. 감독은 배우가 뻣뻣하게 서서 대사를 읊을 큐 사인을 기다리도록 내버려 두지 않는다. 배우가 역할을 편안하고 자연스럽게 소화하면 좋은 영화의 반은 성공한 것이다. 주인공이 역할을 수행하는 동안 다른 등장인물들을 지켜보자. 캐릭터들이 여러분의 구성을 따라 패턴 형으로 모여 있을 수도 있다. 명암의 대비, 다른 캐릭터를 향해 이어지는 선, 색채, 얼굴 방향 등으로 특정 캐릭터를 강조할 수도 있다. 캐릭터가 자연스럽게 행동하도록 내버려두자. 소녀 캐릭터가 장갑을 벗거나 립스틱을 바를 수도 있고, 주인공에 관심을 보일 수도

있다. 어떤 남자 캐릭터는 여자에게 담뱃불을 붙여줄 수도 있고, 칵테일 잔을 빙글빙글 돌리고 있을 수도 있다. 뻣뻣한 자세만 아니라면 뭐든지 좋다. 작가나 카피라이터가 극화에 더불어 가는 내용을 제시하는 경우는 거의 없고 주로 대화나 배경에 대한 힌트뿐이다. 그러나 여러분이 충분히 관심만 가진다면 이런 것들이 큰 재미로 다가올 수 있다. 그리고 이런 극화 작업이 여러분의 그림에 '매력'과 흥미를 부여한다.

캐릭터 성격묘사

역할을 캐스팅하는 것은 감독이 수행해야 하는 중요한 역할이며, 여러분의 역할이기도 하다. 인물은 가능한 생생하게 시각화하도록 노력한다. 스토리 속의 캐릭터에 적합하도록 모델의 캐릭터를 바꿀 때도 있다. 적합한 모델을 찾도록 노력한다. 같은 모델의 머리색이나 의상만 바꾸면서 같은 소재에 두세 번 쓰는 것은 쉽다. 그러나 이것은 게으른 방법이며 장기적으로 보면 비용이 더 많이 든다. 계속해서 캐릭터 묘사를 잘하면 작품에 다양성이 생긴다. 결국에는 경쟁자보다 앞서갈 수 있을 것이다. 열여덟 살 소녀의 머리카락에 회색 칠을 해서 중년부인으로 꾸미는 것은 있을 수 없는 일이다. 대부분의 경우 캐릭터 성격묘사는 작업할 수 있는 사실에 도달하는 것이다. 나이든 여자의 앙상한 손은 실제로 어떻게 생겼는가? 헤어스타일은 어떤가? 나이 들고 인색한 도박꾼의 뺨은 어떻게 보이는가? 이런 것들은 거짓으로 꾸며낼 수도 없고, 올바르게 표현되었을 때에는 너무나도 많은 사실을 말해준다. 낡은 신발을 신고 있는 캐릭터일 수도 있고, 테이블 위에 어질러진 물건일 수도 있다. 사실 모든 부속물이 여러분의 소재 안에서 펼쳐지고 있는 인생의 스토리를 말해준다. 캐릭터가 지쳐있다면 옷차림이 그 사실을 암시할 수도 있다. 화려한 접시가 아닌 이상 주름이나 구김을 걱정하지 말자. 장면에 자연스럽게 녹아들어 의복 이상의 것을 강조하도록 한다. '사라졌다가 생겨나는' 테두리를 잘 살펴보자. 가능할 때마다 인물을 배경에 잘 짜 맞춰서 윤곽이 완전히 파악되지 않게끔 한다(테두리 처리법 참조). 그렇게 하면 구성 속 인물이 '경직' 되어 보이지 않게 할 수 있다. 모든 인물의 비중이 똑같아 보이지 않도록 조절한다.

'섬네일' 설정

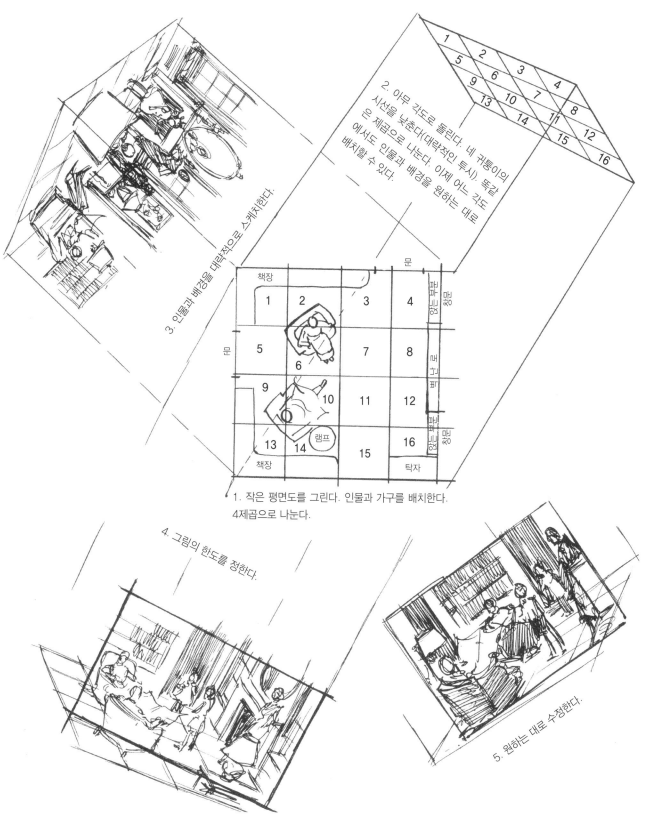

2. 아무 각도로 돌린다. 네 귀퉁이의
시선을 낮춘다(대략적인 투시). 똑같
은 제곱으로 나눈다. 이제 어느 각도
에서도 인물과 배경을 원하는 대로
배치할 수 있다.

3. 인물과 배경을 대략적으로 스케치한다.

			문
책장			
1	2	3	4
5	6	7	8
9	10	11	12
13	14	15	16
책장	램프		탁자

1. 작은 평면도를 그린다. 인물과 가구를 배치한다.
4제곱으로 나눈다.

4. 그림의 한도를 정한다.

5. 원하는 대로 수정한다.

소재를 시각화하는 간단하고 실용적인 방법이다. 현실감을 가지고 시작할 수 있도록 해준다. 논리적인 배치와 인물의 행동으로 배경을 설정
할 수 있으며, 모든 각도에서 볼 수 있다.

수집한 자료에서 힌트 얻기

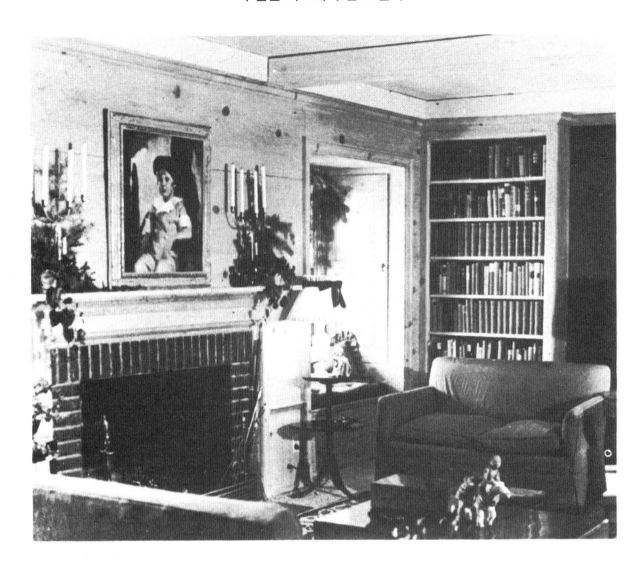

위 사진은 시중에서 쉽게 구할 수 있는 수많은 잡지에서 봤을 법한 전형적인 사진이다. 투명한 투사지가 필요하다. 여기서 사물은 종이를 베끼면서 형세를 시각화할 수 있도록 해준다. 베끼는 종이가 투사되도록 하면서 종이를 옮겨서 가구를 원하는 대로 배치할 수 있다. 물론 판권이 있는 자료를 완전히 똑같이 베끼는 것은 권하지 않지만 잡지란 것이 인테리어 장식에 대한 정보와 아이디어를 제공하기 위해 출판되었으니 정보와 제의의 용도로 사용되는데 대한 이의는 없으리라. 요지는 '무단 차용'을 위한 자료수집이 되어서는

안 된다는 것이다. 인테리어 안에 인물을 그리는 것은 극화와 인물 배치에 있어 원근법과 조명을 더불어 연습하기 매우 좋고 실용적이다. 사진의 조명을 연구해서 인물에 대한 대략적인 암시에 조명을 설정한다. 그런 조명을 모델에 비추고, 카메라나 눈높이가 그와 같은 눈높이에 위치하도록 설정할 수 있다.

상상으로 인물을 배치하기 어렵다면 나의 또 다른 저서 『알기 쉬운 인물화』를 참고할 것을 추천한다. 바로 이런 경우의 정보를 다루고 있다.

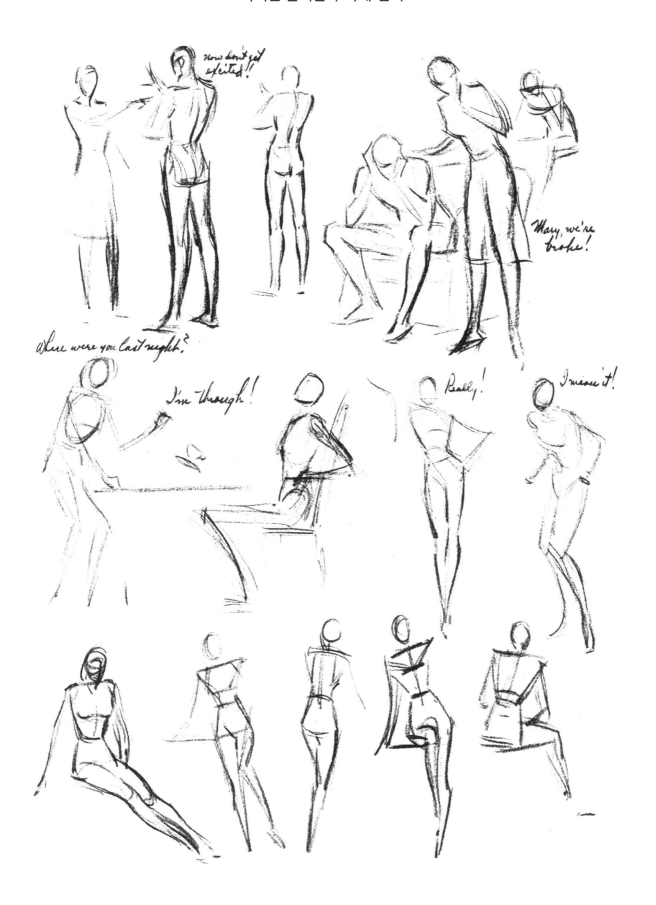

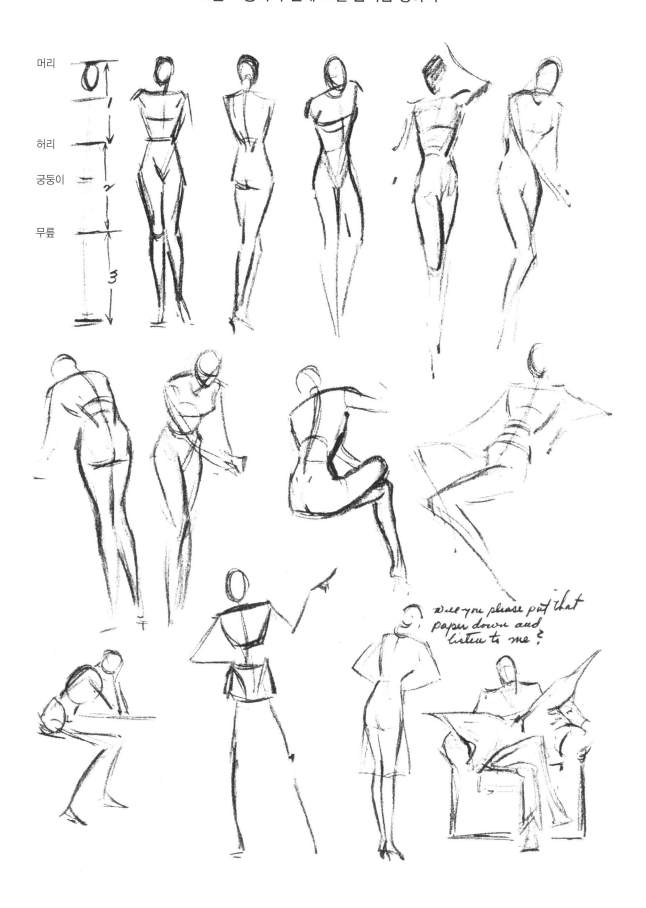

머리

허리

궁둥이

무릎

will you please put that
paper down and
listen to me?

필수적인 배치

그림 구상 방식은 모든 화가마다 다르다. 광고물 소재는 레이아웃 형태에서 대행사와 연계된 화가에 의해 이미 시각화되어있는 경우가 많다. 대제로 이렇게 삭업하는 화가들은 전반적인 아이디어 표현 방식에 특화되어 있다. 그러나 이런 화가들은 일반적으로 배치와 덩어리에 더 신경을 쓰고, 아이디어를 최종적으로 설명하는 디테일은 여러분의 몫으로 남겨둔다. 레이아웃이나 스케치 목적은 비싼 비용을 치르기 전에 고객으로부터 'OK' 사인을 받기 위해 주로 고객을 위해 아이디어를 시각화하는 것이다. 또한 레이아웃은 전체 광고를 다루면서 메인 카피 및 그 안에 나타나는 모든 구성요소의 위치를 지정한다. 자세, 의상, 부속물, 타입 및 극화가 상당한 폭으로 허용될 수 있다. 내가 여기서 배치하고 있는 것들은 1차 초안에 적용되는 것으로, 여러분 자신의 초안이나 더 자세히 그려나가기 위한 계획에도 적용할 수 있다.

여기서 논하고 있는 배치는 아이디어가 정의된 이후에야 회화적으로 부여되는 요소들과 함께 착수할 수 있다. 모든 필수요소들이 어떻게 상호의존을 이루며 공통의 한 가지 목표를 향해 가는지 보게 될 것이다. 자세는 대략적인 형태로 상당히 잘 정해두는 것이 중요하다. 배경이 있다면 마찬가지로 적절하게 결정해야 한다. 이 초기 단계에서 패턴과 색조 배치를 생각하기 시작한다. 어떤 화가들은 인물과 움직임부터 시작해서 그로부터 배경을 전개하기도 한다. 추상적인 패턴부터 시작해서 인물을 패턴에 조정하는 사람들도 있다. 좋은 디자인을 만드는데 어떻게 하든 크게 문제될 것이 없다. 매 번 다르게 접근해도 좋다. 중요한 것은 그림의 구상이다. 배치와 디자인은 신중하게 다뤄야 할 문제다. 정해진 법칙이 있는 것도 아니다. 몇 가지 배치법을 시도해보고 가장 적절하다고 생각되는 것을 고르면서 가장 좋아 보이는 대로 하면 된다. 나는 개인적으로 디자인을 먼저 시작해서 가능하다면 디자인대로 맞춰가는 것을 좋아한다.

추상적인 배치를 먼저 하는 것의 유일한 장점은 나머지 그림을 상당량 제시할 수 있다는 것이다. 대략적인 그림을 그려 보면서 아이디어를 얻게 된다. 예를 들어 어두운 패턴이 있다고 가정해보자. 여기에 어두운 색깔의 드레스를 입고 있는 인물을 표현할지도 모른다. 패턴이 특정한 모양을 하고 있다면 어떤 부속물이나 소재와 더불어 그릴 수 있는 어떤 구성요소에 내한 아이디어를 나타낼 수도 있다. 재미있는 디자인이라면 패턴에서 심지어 조명이나 인물의 배치, 그림자, 창문, 언덕이나 뭔가를 나타낼 수도 있다. 처음부터 특정한 재료나 카피에 제한을 받지 않은 소재는 대략적인 미니어처로 색조 배치 작업을 할 수 있어야 한다. 우리가 매일같이 그리는 작품에 이와 같은 필수적인 배치작업이 결여되어 있는 이유는 화가들이 그것을 충분히 고려하지 않기 때문이라고 말하고 싶다. 뭔가 있으면 똑같이 카피해서 주변에 뭔가를 그려 넣고는 작품이라고 말한다. 이 관점에서 모든 소재에 자유가 주어진 것이 아니라는 사실을 인정하면 적어도 재료의 배치에서만이라도 최선을 다할 수 있다.

작품에서 가장 중요한 요소, 그리고 가장 빠르게 속도를 내게 해 주는 요소는 소재의 개념이며, 따라서 그에 맞게 시간을 들이는 것이 마땅하다. 진심으로 좋은 작품을 그리고 싶다면 창작 능력을 단련시켜야 한다. 중간에 작업을 그만 두는 경우가 많아질수록 목표는 멀어질 것이다.

잡지를 훑어보자. 사진이든 뭐든 가장 마음에 드는 일러스트에 표시를 해 둔다. 그리고 나서 얇은 종이를 대고 마음에 드는 그림의 덩어리 배치를 간략하게 따라 그린다. 누구나 무의식적으로 좋은 디자인과 배치를 더 좋아하게 되어 있다. 디자인은 평범함에서 벗어날 수 있는 유일한 통로다. 디자인을 할 수 없을 것 같단 생각이 들어도 어떻게든 하게 되어 있다. 가끔씩 우연에서 디자인이 탄생하는 경우도 있다. '육감'이 늘어가는 것 같기도 하고, 어떤 날은 디자인이 더 잘 된다. 단지 작업할 구성요소를 가능한 보기 좋게 도입하면 그뿐이다.

미리 그린 밑그림 중 하나를 바탕으로 배치하기

미리 밑그림을 그린다.

실험적으로 인물의 방향을 돌려본다.

인물을 '클로즈업' 시켜본다. 더 낫다.

디자인이 가장 좋다. 스토리에 집중할 수 있다.

소재의 구상이 가장 중요한 것임에는 의심의 여지가 없다. 소재를 효과적으로 극화하는 것과 더불어 배치가 잘 됐다고 느끼게 되기까지에는 밑그림 작업에 상당한 시간을 들여야 한다. 인물의 얼굴을 그렇게 만드는 것이 더 낫다는 것을 보여줄 수 있다면 밝은 부분과 흐린 부분과 어두운 부분을 함께 엮어서 그림이 균형을 이루고 흥미롭게 눈에 띌 수 있도록 한다. 레이아웃 패드에서 나오는 이런 밑그림은 자세를 가지고 어떤 실험을 할 수 있는지 보여준다. 그러면 어떻게 접근해야 할지 머릿속에 분명히 떠오르면서 모델과 함께 작업하기가 훨씬 쉬울 것이다. 첫 번째 밑그림 작업을 바로 사용할 수 있는 경우는 거의 없다.

꾸미기

여기서 적용되는 꾸미기는 사전 재료작업을 완성시키는 작업이다. 이제는 개념에 현실성을 부여하는 방법을 찾는 것이다. 인물을 그릴 때에는 캐릭터, 좋은 그림, 현실감을 부여하는 것들을 찾아 실제 세상을 찾게 된다. 형태의 색조 퀄리티를 위해서는 실제 형태를 찾는다. 조명과 그림자의 효과를 위해서는 먼저 실존하는 조명과 그림자를 찾아야 한다. 머릿속의 이미지를 가능한 현실에 구성한다. 여러분이 하는 일이 '실재의 질'을 갖는 것이라면 지금껏 구상해오던 상상속의 이미지가 실제와 맞아떨어져야 한다. 이런 실재의 퀄리티가 없다면 작품 활동이 어려워질 수밖에 없다. 그 무엇보다도 미술에서는 사실을 가장하기가 쉽지 않다.

물론 모든 소재는 개인적인 문제며, 각자의 가능성에 대해 접근해야 한다. 어떤 소재는 특정한 매개체, 심지어는 특정한 테크닉을 필요로 하기도 한다. 어떤 것들은 섬세하게 다뤄져야 하며, 어떤 것들은 아주 역동적으로 다뤄야 한다. 여기에 꾸미기의 매력이 있다. 화가의 역할은 훨씬 더 중요해서 속도를 조절하고, 작품에 분위기를 주고, 어떤 것은 부드럽게 다루고 어떤 것은 힘과 임팩트를 가지고 다룰 수도 있는 것이다. 바로 그렇기 때문에 내가 이 책에서 다양한 접근방식을 다루기 위해 전심을 다하는 것이다. 판에 박힌 습관에서 벗어나 항상 새롭고 유쾌하게 작업할 수 있다. 다양한 매개체와 자신이 좋아하는 테크닉으로 다양한 명암키와 부드럽거나 분산되고, 밝거나 날카로운 다양한 조명을 표현할 수 있다. 반사광이 거의 없이 빛과 그림자를 강한 농도로 표현할 수도 있고 그림자의 조명이 많은 더 높은 관계를 섬세한 밝기로 표현할 수도 있다. 순수하고 강렬한 색채와 색조 색채, 부드러운 느낌과 관련해 등급표도 사용할 수 있다. 선 처리,

색조 처리, 또는 선과 색조의 조합을 실현할 수도 있다. 생각만 해보면 작품에 접근하면서 해야 할 일이 너무나도 많다. 한 매개체만 사용하면서 매일 똑같은 작업만 하고 있다면 원하는 대로 사용할 수 있는 풍부한 요소를 탐구할 필요가 절실하다. 평생 동안 실험할 것은 충분히 많다. 여러분의 접근방식이 뭔가 한정되어 있는 것이라고 판단하지 말도록 한다. 그렇게 고수하기 때문에 제한되어 있는 것일 뿐이다.

소재를 사고 무엇을 할지에 대해 만족스러운 결정을 내리고 밑그림 작업에 대해 충분히 생각했다면 카메라를 꺼내 영리하게 써먹어보자. 카메라에 찍히는 대로 받아들이며 휘둘리기보다는 카메라가 여러분의 생각을 표현하게끔 한다.

모델에게 밑그림 작업을 보여주고 스토리를 말해 주면서 흥미를 유발하면 더 나은 결과를 기대할 수 있다. 셔터를 누르기 전에 모델에게 아이디어를 연기해낼 수 있는 기회를 줘보자. 작업의 성공에 있어 모델의 역할이 얼마나 중요한지 일깨워준다면 모델도 더 의욕적으로 협조할 것이다.

나는 개인적으로 레귤러 35㎜ 필름을 사용하는 미니어처 타입의 카메라를 선호한다. 다색필름이나 색채 조정된 타입의 필름을 좋아한다. 이미 완성되어 있는 광고에 너무 의존하기보다는 사진을 직접 찍는 방법을 배우는 것이 가장 좋다고 생각한다. 조명을 제대로 사용할 줄 아는 것이 매우 중요하기 때문이다. 자신의 분야에서 일하는 사람과 논쟁하고 싶지는 않지만 화가라고 뭔가 다른 접근방식을 가지고 있다는 것은 이해할 수 없다. 나는 아주 단순한 조명으로 소재의 형태를 살리는 것을 좋아한다. 어떤 사람들은 여러 개의 조명을 쓰지 않는 것을 어려워한다. 형태를 중요하게 생각하는 화가들에게는 그런 사진은 아무짝에도 쓸모가 없으며, 좋은 그림이 기반으로 하고 있는 아름다움 그 자체가 그런 조명으로 인해 사라져버릴 수도 있다는 것을 설명하기가 더 어렵다.

할 수 있는 모든 노력을 다해 색을 칠하고자 하는 모든 형태를 살리자. 형태는 하나의 조명이 똑같은 부분이나 표면에 비칠 때라야 비로소 사실적으로 기록될 수 있다. 같은 부분에 두 개의 조명이 비치면 평면의 고체성이 소멸될 수밖에 없다.

카메라로
그릴 소재 찍기

카메라를 가지고 작업하는 사람이라면 누구나 사진을 찍는 순간에는 너무나도 아름다워 보였던 소재가 흑백사진에서는 꽤 다르게 보일 때의 실망감을 경험해 보았을 것이다. 눈으로 볼 때의 색과 명암이 대부분 사라지는데, 카메라는 두 개의 눈과 같은 비율과 투시법으로 사물을 보지 않기 때문에 많은 것이 소실된다. 실체 환등기(stereopticon) 카메라를 제외하면 3D 효과도 사라진다. 렌즈를 통해서 보면 거리감 때문에 눈으로 볼 때보다 사물의 크기가 훨씬 급격하게 작아진다. 이 때문에 왜곡감이 들고, 근거리에서 찍을 때는 더 심하다. 여기서 얻게 되는 명암은 빛과 필름의 화학선적 속성의 결과이며, 눈으로 보는 방식과는 상당히 다르게 보일 수 있다. 매우 다채롭고 선명하게 보이는 것들은 상당히 칙칙해지는 면이 있다. 그런가 하면 눈으로 보이는 것과 같은 부드러움이 없는 날카로운 디테일이 과도해지기도 한다.

앞에서 언급한 이유로 인해, 흑백사진을 찍을 때는 컬러사진보다 다양한 명암을 쓰는 것이 훨씬 좋다. 그래서 작은 패턴의 배치는 사전에 잘 계산해두어야 한다. 색조 계획에 배치할 모델의 뒤와 주변에 쓸 명암의 종류를 정해둔다. 아주 가벼운 천막을 밝은 색조, 중간 색조, 어두운 색조와 검은 색으로 마련해서 모델 뒤에 친다. 그렇게 하면 여러분의 구성대로 정확한 명암이 모델 윤곽의 정확한 부분에 전달될 것이다. 머리 부분이 어두운 색에 대비되어야 한다면 사진상 어두운 부분에 대비되게 배치한다. 머리의 명암은 어디에 대비되는지에 따라 달라 보인다. 똑같은 명암이 밝은 부분에 대비되는 어두운 부분이나 어두운 부분에 대비되는 밝은 부분에 나타날 수 있다.

뭔가가 광원에 대비되는 모습이나 빛 속을 들여다보는 것과 같은 모습을 보여주고자 할 때 원판을 뿌옇게 하지 않으면서 좋은 사진을 얻기 위한 거의 유일한 방법은 인물의 배경을 하얗게 하고 인물에 조명이 닿지 않게 주의하면서 강한 조명을 쏘는 것이다. 농도가 낮은 '보조광'은 빛에 대비되는 부분의 명암의 덩어리를 더 어둡게 유지하면 인물에 닿아도 괜찮다. 강한 조명을 모델에 너무 가까이 두면 원판을 '태워' 버려 하얗게 인화된다. 인화지의 흰 부분보다 밝을 수 있는 것은 아무것도 없기 때문에 어떻게 해도 선명도를 보장할 수 없으므로 조명을 뒤로 빼두자.

흑백 선 드로잉 용 사진처럼 밝은 부분과 그림자의 강렬한 대비를 원하는 것이 아니라면 실내 사진을 찍을 때에는 일반적으로 보조광이나 자연광, 반사광 등으로 그림자를 좀 더 밝게 할 필요가 있다. 그림자 안에 그림자가 날카롭게 지지 않는 형광등이 좋다. 소재가 야외에 있어야 한다면 무슨 수를 써서라도 야외에서 사진을 찍도록 한다. 좋은 사진의 조명은 일관적이며, 두 개의 사진이 똑같은 조명을 가지고 있을 확률은 매우 적다. 그렇기 때문에 가능할 때마다 자신만의 '기준'을 세워야 한다. 조명이 분명한 사진으로 그리기 시작하면 나중에 그 사진 속 소재와 같은 소재를 준비해야 할 때 사진의 조명을 똑같이 조정할 수 있다.

가능하다면 적절한 의상을 준비한다. 이미 알고 있겠지만 특히 겹쳐지는 재료를 허위로 조작하기란 아주 어렵다. 정확한 재료를 준비할 수 없다면 가능한 가장 비슷하게, 최소한 사물, 형태, 배경을 위조하지 않을 정도는 되어야 한다. 형태보다는 의상의 패턴을 변경하는 게 더 쉽다.

실내 사진을 찍어 연필로 그린 뒤 직접 그린 인물을 소재 안에 배치하면 아주 좋은 연습이 된다. 실내의 조명을 연구하고 인물에 일관적인 조명을 주는 것을 연습하자. 그렇게 하면 조명과 공간의 조건이 이미 정해진 명백한 환경에 인물을 설정하는 '느낌'을 익힐 수 있다.

일러스트레이터의
크기 측정 스크린

다음은 사진을 따라 그리는 일러스트레이터를 위한 간단한 기준이다. 만들기도 쉬우며 좋은 비율의 그림을 그리는데 더할 나위 없이 유용하다. 서너 개의 날개가 있는 스크린을 만든다. 높이는 카메라 샷에 맞춘다. 비버(beaver) 보드나 아무 가벼운 널빤지로 만든다. 흰색으로 칠할 수 있는 재료여야 한다. 가느다란 검은 선으로 그림과 같이 평방피트를 표시한다. 이런 스크린이 제공하는 표면은 천막도 덮을 수 있고 압핀을 꽂을 수도 있다. 천막을 걷고 사진을 찍으면 자동으로 비례 계측도 된다. 그러면 인물을 구성에 배치하는데 필요한 모든 정보를 한 번에 얻을 수 있다. 모든 인물은 눈높이에 연계되어야 한다. 끝 날개 중 하나를 카메라를 향해 돌리면 사진의 눈높이를 판단할 수 있다. 눈높이는 한 점으로 집중되는 옆 날개 선에 놓이게 된다(그림 참조). 옆면 스크린에서 수평선에 가장 가까운 선을 찾는 것이 더 간단하다.

밑그림이나 사진의 눈높이를 찾았으면 카메라 높이를 눈높이에 비슷하게 설정한다(chapter1. 원근법 참조). 눈높이가 각기 다른 두 장의 사진 속의 사물은 정확한 수정작업 없이는 한 사진 속에 놓일 수 없다는 것을 분명히 해야 한다. 수평선이 똑같은 장소의 똑같은 지면, 또는 똑같은 거리에 서 있는 비슷한 물체를 모두 가로질러야 한다는 간단한 규칙을 무시하는 화가들이 너무나도 많다. 그래서 사진의 수평선이 인물의 어깨 높이를 가로지르고 있다면 카메라의 높이도 인물의 어깨 높이가 되도록 하고, 구성 안에 있는 모든 인물을 그에 맞게 가로지르게끔 한다. 인물이 수평선 아래 특정한 거리에 앉아 있다면 앉아 있는 다른 인물 역시 모두 동일한 관계를 가져야 한다.

표시된 스크린은 모든 소재에 걸쳐 상대적인 크기를 알려주며, 각 부분의 상호적인 비율을 판단하기 쉽게 해준다. 사진에서 칸을 더 작게 분할할 수도 있고, 그림에 눈금 세트를 그려서 인물을 정확한 비율로 그릴 수도 있다. 피트(feet)단위로 칸을 나눴으니 사진 속 사물의 크기도 계산해서 그와 같은 환경에 올바른 비율로 들어맞는 인물을 그릴 수도 있다.

한 가지 알려주자면 의자 시트의 평균적인 높이는 바닥에서 18인치, 내가 그린 블록에서는 한 개 반 정도다. 식탁의 높이는 28에서 30인치, 블록 두 개 반 정도다. 서 있는 여자는 블록 다섯 개 반, 남자는 여섯 개 정도다. 이것을 분명하게 이해하려면 원근법을 이해해야 한다. 앞에서도 지적했지만 원근법에 대한 지식이 없으면 앞날의 기회를 스스로 불리하게 만들 뿐이다.

모든 그림에서 비율과 측정이 우선되며, 그 다음에 공간과 윤곽이 결정된다. 그 과정에서 크기 측정 스크린이 도움이 된다. 다만 거리와 상대적인 크기를 보는 눈을 단련하는 것만큼 좋은 것은 없다. 어떤 화가들은 이 작업을 쉽게 소화해내지만 어떤 사람들은 오랜 시간을 필요로 하기도 하고, 안타깝게도 아예 못하는 사람들도 있다. 그렇기 때문에 팬터그래프(pantagraph)나 프로젝터 등의 온갖 인공적인 수단이 존재하는 것이다. 그러나 크기 측정 스크린이 있으면 드로잉과 훈련을 동시에 할 수 있다. 크기 측정 스크린은 천성적으로 가지고 있는 능력이나 창의성을 억누르지 않기 때문에 아주 적절하다.

대부분의 화가들은 상당히 뛰어난 목수이기도 하다. 그러나 만약 혼자서 크기 측정 스크린을 만들 수 없다면 누군가에게 부탁해서 만드는 것도 타당한 방법이다. 스크린은 모델 뒤에 세워 배경을 가리는 등 작업실에서 유용하게 사용할 수 있는 용도가 다양하다. 다음 페이지의 사례가 바로 그런 케이스다.

크기 측정 스크린은 모든 화가가 미술을 처음 시작할 때 배우는 확대공부 표시와 비슷하다. 옛 거장들을 예비 습작을 그리기 위해 사진을 확대해 보았다. 그들 역시 이 손쉬운 방법을 사용했을 것이다. 가장 중요한 점은 카메라로 최소한의 노력을 들이는데 익숙해지지 않는 것이다. 그림감각을 단련하지 않으면 결국에는 감각을 잃게 될 것이다.

일러스트레이터의 크기 측정 스크린

이 스크린을 배경으로 사진을 찍으면 자동으로 크기 표시가 된다. 옆면을 함께 찍으면 눈높이를 쉽게 찾을 수 있다.

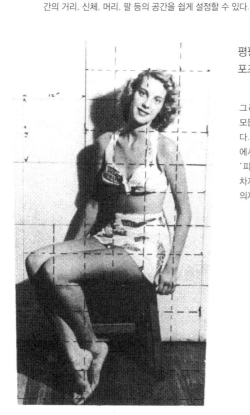

눈높이는 옆 패널과 만나는 높이선이다 수평선 소실점

여닫을 수 있음

이 스크린을 사용하면 인물과 '기준'의 상대적인 비율, 사물 간의 거리, 신체, 머리, 팔 등의 공간을 쉽게 설정할 수 있다.

크기 측정 스크린은 실제 모습이나 사진을 따라 그릴 때 정확한 비율로 그리는데 도움이 된다. 그래서 카메라의 '투영된' 윤곽이나 왜곡에 구속되지 않는다. 사진의 칸이 너무 불규칙적이거나 정상적인 원근법의 정도를 넘어 왜곡되면 그림의 왜곡도 눈에 띄게 심해진다. 이것은 '버팀목'이라고 할 수 없다.

한쪽 패널의 선으로 향해 집중되는 선 두 개가 사진의 수평선을 찾아낸다. 1인치×2인치 크기의 가벼운 송판으로 스크린을 만든다. 널빤지로 프레임을 덮는다. 경첩은 좌우로 움직일 수 있도록 한다. 한 쪽은 밝게, 다른 쪽은 어둡게 칠한다. 파우더를 바른 실로 표시한다. 밝은 면에는 검은 선을 긋고 어두운 면에는 하얀 선을 그려 12인치 칸을 그린다. 원한다면 더 작게 만들고, 가장 가벼운 재료를 사용한다.

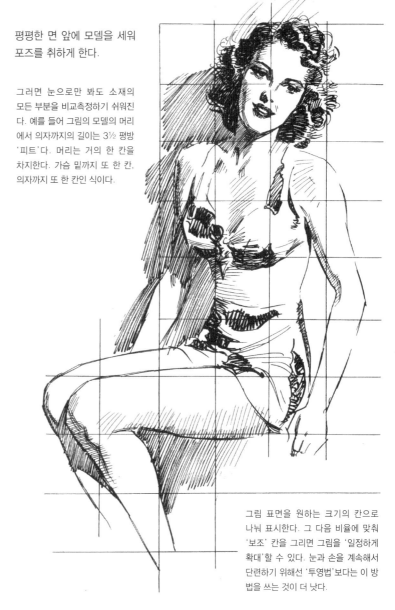

평평한 면 앞에 모델을 세워 포즈를 취하게 한다.

그러면 눈으로만 봐도 소재의 모든 부분을 비교측정하기 쉬워진다. 예를 들어 그림의 모델의 머리에서 의자까지의 길이는 3½ 평방 '피트'다. 머리는 거의 한 칸을 차지한다. 가슴 밑까지 또 한 칸, 의자까지 또 한 칸인 식이다.

스크린의 선은 소재를 통과하게 잇거나 분할해도 괜찮다. 즉 원하는 대로 사진 비율을 나눌 수 있다. 선이 '칸을 벗어나도' 크게 문제되지 않는다. 왜곡이 너무 심하면 교정해야한다. 칸을 따라 그림을 배치할 수 있지만 곧 그럴 필요도 없어질 것이다. 사진에서 보이는 주요 선과 주요 교차점만으로도 충분하게 될 것이다.

그림 표면을 원하는 크기의 칸으로 나눠 표시한다. 그 다음 비율에 맞춰 '보조' 칸을 그리면 그림을 '일정하게 확대'할 수 있다. 눈과 손을 계속해서 단련하기 위해선 '투영법'보다는 이 방법을 쓰는 것이 더 낫다.

185

크기 측정 스크린과 카메라 왜곡

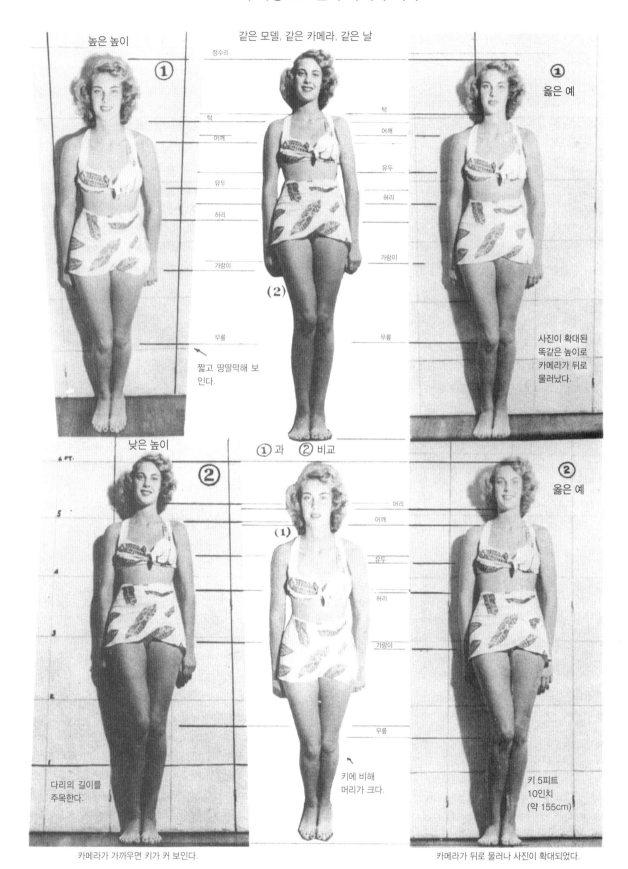

높은 높이 ① 같은 모델, 같은 카메라, 같은 날

정수리
턱
어깨
유두
허리
가랑이
무릎

옳은 예 ①

사진이 확대된 똑같은 높이로 카메라가 뒤로 물러났다.

(2)

짧고 땅딸막해 보인다.

낮은 높이 ② ①과 ② 비교

다리의 길이를 주목한다.

키에 비해 머리가 크다.

옳은 예 ②

키 5피트 10인치 (약 155cm)

카메라가 가까우면 키가 커 보인다.

카메라가 뒤로 물러나 사진이 확대되었다.

사진으로 실제 모습을 찍는다고 언제나 정확한 형태가 나오는 것은 아니다. 아무리 좋은 렌즈라도 너무 가까이에서 사진을 찍으면 왜곡이 생기는데 크기 측정 스크린으로 이를 포착해낼 수 있다. ①과 ②는 높은 높이와 낮은 높이에서 찍은 아주 다른 사진이다. 그러나 뒤로 물러나 같은 높이에서 찍으면 두 사진이 거의 같아 보인다. 모델의 비율 역시 정확하다.

카메라 왜곡

카메라가 너무 가까이 있을 때 생기는 왜곡현상이다. 초점의 깊이가 너무 짧다. 손의 크기에 주목하자.

카메라가 훨씬 멀리 물러나 소재가 확대되었다. 손의 위치는 같다. 훨씬 낫지 않은가?

위 사진에서는 왜곡이 분명하게 드러난다. 그러나 대부분의 사람들은 디테일과 뚜렷한 윤곽 묘사를 위해 소재를 너무 가까이 두고 작업한다. 결국에는 정확한 비율을 위해 디테일을 포기하는 것이 더 낫다.

비교사진이 없었더라면 눈에 잘 띄지는 않았을 테지만 왼쪽 사진에는 얼굴에도 왜곡 현상이 있다. 얼굴은 더 좁고 턱이 더 날카로워 보이며, 머리카락도 더 적고 형태의 입체감이 '더 평평해' 보인다.

카메라를 '클로즈업'했을 때 왜곡이 생기는 원인

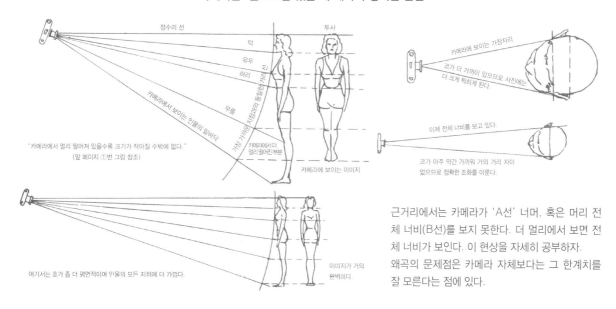

근거리에서는 카메라가 'A선' 너머, 혹은 머리 전체 너비(B선)를 보지 못한다. 더 멀리에서 보면 전체 너비가 보인다. 이 현상을 자세히 공부하자.
왜곡의 문제점은 카메라 자체보다는 그 한계치를 잘 모른다는 점에 있다.

모든 사진은 사진이기 때문에 사실이며 정확하다는 이론을 뒤엎은 점, 미안하게 생각한다.

사진 왜곡 피해서 그리기

내가 제시한 사진 왜곡의 예시가 약간 과장되고 너무 빤할지도 모르겠다. 그러나 한 가지 분명히 해두고 싶은 점은 카메라 렌즈는 눈으로 현실을 보는 것에 비해 부족한 점이 많이 남아있다는 것이다. 미니어처 카메라는 회화적인 필름 영역에 비해 큰 렌즈를 가지고 있기 때문에 왜곡을 큰 폭으로 줄여준다. 그러나 여기서 사용한 예시는 미니어처 카메라 중에서도 가장 좋은 카메라와 렌즈를 사용했음에도 너무 가까이에서 작업할 때는 왜곡이 발생할 수 있다는 것을 보여주고 있다. 평범한 사진 속 왜곡이 분명하게 눈에 띄지 않더라도 아주 근접하게 작업하면 작품에 사진과 같은 느낌을 줄 수도 있다. 크기 측정 스크린의 칸이 사진의 칸과 같이 기록되지 않으면 그것은 곧 왜곡현상이 있다는 증거가 되며, 그 왜곡은 크기 측정 스크린의 선과 마찬가지로 소재에 크게 영향을 준다.

실제 모습을 바로 그리는 것은 언제나 예술적으로 확고한 접근방식이다. 이 때 필요한 비율의 퀄리티는 카메라 렌즈 하나로는 절대 얻을 수 없다. 나는 눈으로 봤을 때보다 카메라로 봤을 때 선에 가까이 있는 것들이 더 빨리 멀어지거나 작아지는지 설명할 수 있을 만큼 광학에 대해 잘 알지는 못한다. 이런 면에서도 실제와 크게 다름이 없는 망원경 렌즈나 광각 렌즈 등이 있는 것은 사실이지만 눈과 같이 완벽한 도구가 있다면 그것을 가능할 때마다 써먹을 수 있도록 단련해야 하지 않겠는가? 그림으로 그리기엔 너무 빠른 움직임과 표현, 자세를 포착해야 할 때가 있다는 것은 인정한다. 그 때는 카메라를 사용하자.

사진이 현실을 찍은 것이라고 해서 현실을 완벽하게 설명해준다고 가정할 수는 없다는 점을 명확히 하고 싶다. 사진이 가지고 있는 윤곽, 원근법, 명암의 관점은 완벽하지 않다. 눈으로 보는 것을 완벽하게 복제해내는 것이 가능하다고 하면 그것은 미술이라 할 수 없다. 곧 화가의 입장에서 사진을 완벽하게 복제해내는 것 역시 미술이라고 해석할 수 없다. 조직과 디자인, 강조, 종속, 톤의 퀄리티, 개인적인 테크닉과 감정적인 퀄리티 등에서 개별적인 창의성이 발휘되는 부분이 있

어야 하며 그것이 미술로써 표현되어야 한다. 그렇지 않으면 단지 셔터를 눌러대는 것에만 만족하게 될 것이다. 다시 한 번 젊은 화가들에게 강조하고 싶다. 미술은 꼭 액자에 담겨 박물관에 매달리거나 개인 컬렉션에 소장되어야 할 필요는 없다. 미술은 개인적인 관념을 여러 가지 방법으로 표현하는 것이므로 우리 주변 어디에서나 찾아볼 수 있다. 제일 작고 저렴한 광고 그림이라도 그와 같은 성격을 가지고 있다면 미술작품이 될 수 있다. 미술은 모방도, 복세도 아니다. 그렇기 때문에 기계적인 카메라는 절대로 미술작품을 창조해내는 수단이 될 수 없는 것이다. 미술은 카메라를 통해 흘러나와야지 그 안으로 빨려 들어가서는 안 된다. 미술은 카메라 앞이 아니라 카메라 뒤에서 시작된다.

이 책 등에서 내가 지적한 카메라의 단점을 주의하고 유념하면 된다. 카메라가 굉장한 도구라는 것에는 이견이 없기 때문에 카메라의 한계를 두고 불평은 않겠다. 그러나 한계가 있다는 것은 사실이기 때문에 학생들이 그것을 알고는 있어야 한다는 생각은 확고하다. 사진은 좋은 그림 실력의 지름길이나 대안으로 간주될 수 없다. 카메라는 하나의 도구가 되어야 한다(프로젝트는 별개의 문제인데, 사진을 정확하고 정밀하게 복제할 필요가 있을 때 프로젝트가 유용하다는 점에 반론할 순 없지만 카메라와 프로젝트를 같은 개념으로 다루기는 망설여진다. 그러나 프로젝트에 지나치게 의지만 해서 개성을 잃게 될 확률이 너무나도 많아질 바에는 창문 밖으로 던져버리는 편이 나을 것 같다).

중간을 지나면서 모든 인물이 사진에서는 실제보다 다소 짧거나 두껍게 찍힐 수도 있다. 신체 한 쪽 끝의 머리와 어깨, 다른 쪽의 다리와 발의 비율은 일반적으로 카메라를 두는 거리보다 더 멀리 두지 않으면 인물이 서 있을 때 사진이 사실대로 찍히지 않는다. 카메라는 피사체가 좋건 나쁘건 절대적으로 평등하며 선택이나 차별을 하지 않는다는 사실을 언제나 기억해야 한다. 사진은 순간의 기록이며, 사진의 가치는 여기에 있다. 뛰어난 드로잉 실력이 없다면 왜곡을 미처 깨닫지 못하고 그대로 따라 그릴 수도 있다. 그리고 무의식중에 다른 좋은 퀄리티를 망쳐버리는 사진 외관을 담아버리게 될 수 있다.

카메라 연출

카메라의 도움을 받아 극적인 묘사를 할 준비가 되었을 즈음엔 소재가 가지고 있는 다른 가능성을 모두 생각해보았을 것이다. 그리고 무엇을 원하는지에 대한 개념이 꽤 명확하게 잡혀있을 것이다. 마음속에 행동이나 몸짓, 또는 특정한 얼굴 표정도 떠올렸을 것이다. 이제 실제 극적인 묘사에 대해 이야기를 나눠보자.

모델은 보통 모 아니면 도다. 연기 자체를 못하거나, 극적인 장면에서 약간 그로테스크해지면서 오버하는 경우다. 좋은 연기의 첫 번째 원칙은 연기학교에서 가르치는 내용에서 찾아볼 수 있다. 바로 자연스러움이라는 불문율이다. 자연스러움만이 설득력 있는 전달 수단이며 가장 좋은 배우가 누구인지 판가름해주는 장치이다. 이 원칙은 비단 무대 위나 스크린 속뿐만 아니라 일러스트에서도 마찬가지로 적용된다. 행동이나 감정은 전체적인 포즈에서 인물을 통해 온전하게 전달되어야 하며, 얼굴 표정을 짓거나 영화에서 소위 말하는 '과장된 표정'이 표현 수단의 전부가 되어서는 안 된다. 연기에서 중요한 규칙 한 가지는 연기가 진행되는 한, 특히 다른 배우가 무대에 있을 때에는 절대로 관객을 쳐다보지 않아야 하는 것이다. 연기자와 관객을 구분하는 보이지 않는 '제4의 벽'이 연기에 현실성을 부여한다. 그 덕분에 관객은 자신을 완전히 잊어버린 채 스토리에 몰두할 수 있는데, 배우와 눈이 마주면 어떤 자의식이 생겨 자신이 속하지 않은 장소를 창문으로 들여다보다 걸린 것 같은 느낌을 받게 된다. 이 때 관객들이 보이는 반응은 배우가 완전히 동떨어진 스토리의 일부라기보다 자신을 향해 연기하고 있다는 느끼는 것이다. 그러니 우리도 규칙을 하나 정해보자. 독자가 극적인 연기의 일부가 아니라면 등장인물의 시선이 절대 독자를 직접적으로 향하지 않도록 하라. 이제 정 반대의 측면을 살펴보자. 관찰자에게 직접적으로 어필하고 싶다고 가정해볼 때에는 이야기가 다르다. 이때는 캐릭터가 관찰자를 똑바로 바라보며 자의식을 느끼게 한다. 모두들 제임스 몽고메리 플래그(James Montgomery Flagg)의 'Uncle Sam Wants You' 포스터(제1차 세계대전 당시 미국의 모병 포스터)를 기억할 것이다. 손가락과 시선은 직접적으로 독자를 향한다. 이 포스터는 엄청난 반향을 불러 일으켰다. 따라서 이 원칙은 캐릭터와 독자 간에 주의력이 필요한 광고에 사용된다. 포스터 속의 아름다운 여인이 여러분에게 맥주잔을 건네줄 수도 있고, 자선 광고에서는 여러분의 눈을 바라보는 얼굴이 "여러분의 맡은바 임무를 다하시겠습니까?"라고 물을 수도 있다. 이것을 '직접 호소(direct appeal)'이라고 한다.

과도한 연기는 안한 것만 못하다. 사소한 문제를 두고 고통에 괴로워하거나 치약을 두고 기쁨에 겨워하는 건 자연스럽지도 않고 구미에 맞지도 않아 부정적인 반응을 불러올 수 있다. 이야기를 가장 잘 전달하는 연출효과를 얻으려면 단지 '나라면 어땠을까' 생각해보기만 하면 된다. 일반적인 지적 능력을 가지고 잘 자란 사람이라면 어떻게 했을지 생각해보면 된다. 무대, 스크린, 일러스트의 삶이라고 실제 삶과 다르지 않다. 스토리가 기반하고 있는 양식이 나쁘다면 이야기가 달라지지만 말이다. 소극적인 연기는 '뻣뻣'해 보일 수 있다. 몸과 얼굴, 움직임이 경직돼 보인다는 뜻이다. 좋은 연기의 두 번째 법칙은 말 그대로 긴장의 이완이다. 연기에 존재해도 좋은 유일한 긴장은 스토리의 감정적인 상황에서 생기는 경우다. 사람들은 죽었거나 겁에 질렸을 때만 뻣뻣해진다. 그렇기 때문에 '놀라서 몸이 굳다'라는 표현이나 시체를 뜻하는 'stiff'라는 비속어가 있는 것이다. 절대 모델이 '온 몸을 똑바로' 펴지 않도록 만들자. 즉, 등을 굽히거나 엉덩이를 비트는 것 없이 고개를 어깨 위로 꼿꼿이 세운 'T' 자세와 몸무게를 두 발에 똑같이 분산시키는 자세를 피한다. 무슨 드라마를 원하는지 말해주지 않는 한 모델은 변함없이 이 자세를 취할 것이다. 어깨를 내리고, 몸을 비틀고, 엉덩이를 돌리고, 무릎을 굽히는 등 가능한 편안한 자세를 취하게 한다. 발과 무릎을 붙이고 양 팔을 가지런히 놓은 채 의자에 앉는 자세 역시 몹시 뻣뻣해 보일 수 있다. 모델에게서 퀄리티를 끌어내는 것은 여러분의 몫이며, 그렇기 때문에 포즈는 미리 계획해야 하는 것이다.

그림을 그릴 때도 있는 그대로, 무대 위에 있거나 감독이 된 것처럼 행동해야 한다. 그렇지 않으면 작품에서도 뻣뻣함이 전달될 것이다. 그리고 여러분이 그림을 아무리 잘 그려도 뻣뻣함 때문에 아무도 여러분을 인정하지 않을 것이다. 믿어도 좋다. 손에는 특별한 주의를 기울이자. 얼굴의 감정이 손에도 전달되며 손의 연기가 이야기에 녹아들 수 있도록 한다.

조명은 하나만 쓰는 것이 가장 좋다

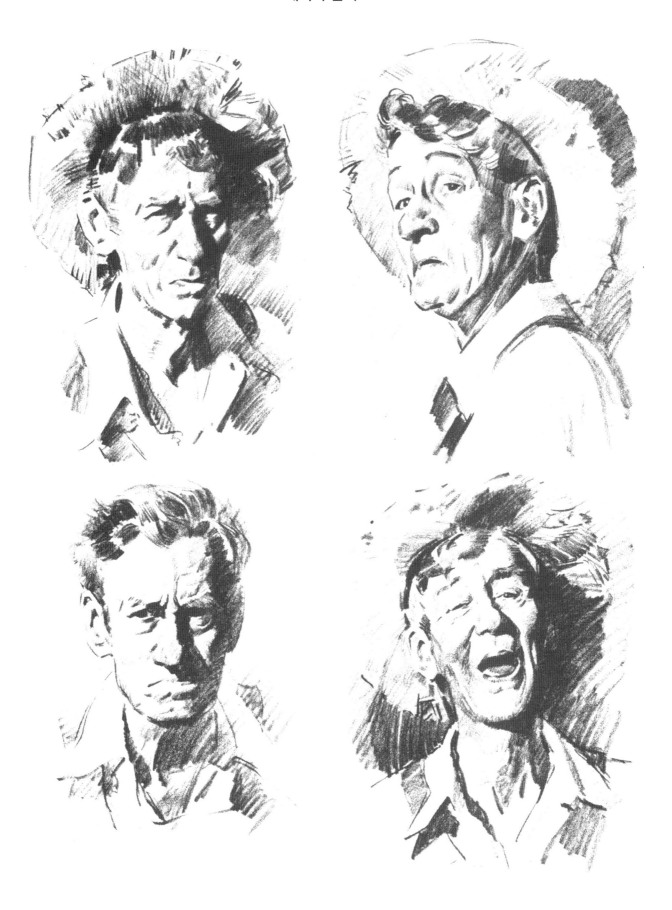

무수히 많은 얼굴 표정과 캐릭터

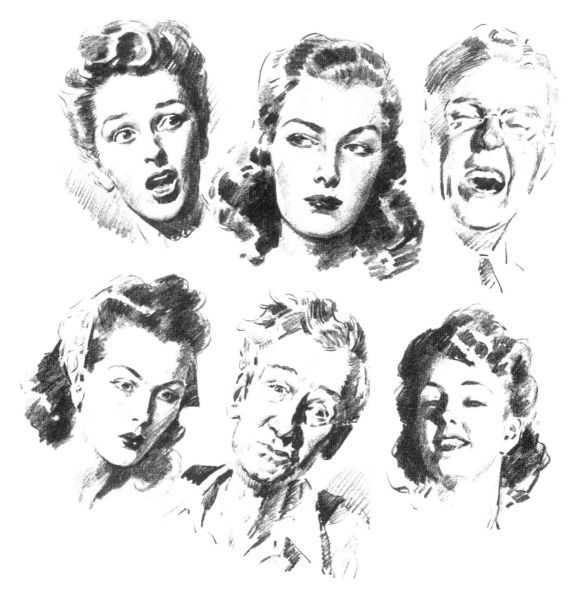

　자연스럽거나 '편안한' 표정이 아니라면 표정을 '완전히 끌어내기 위해서는' 카메라를 사용하는 것이 가장 실용적이다. 얼굴 표정을 몇 초 이상 완전히 똑같이 유지할 수 있는 사람은 없다. 얼굴 표정은 '순간의 양상'의 형태이기 때문에 여기서도 '형태 원칙'이 적용된다. 중간 색조와 그림자 형태를 신중하게 그린다. 형태 자체가 곧바로 연결되어야 하며, 자연스럽게 채우면 된다. 모든 형태는 직소 퍼즐조각처럼 제 자리에서 맞물려야 한다. 첫 윤곽은 아주 가볍게 스케치하고, 그 다음에 그림자 형태를 그린다. 모든 부분이 (1) 밝은 부분, (2) 중간 색조, (3) 그림자에 분명하게 소속되어야 한다. 검은색에서 흰색까지의 명암은 사진의 범위에서는 연필 그림에서처럼 다양하게 나타나지 않으므로 중간 색조를 가볍게 유지해서 그림자가 많이 강조될 수 있도록 한다. 밝은 부분과 중간 색조의 전체 덩어리가 그림자 덩어리와 잘 구분되게 만들어야 한다. '튀어나온 곳'이나 형태가 꺾이는 부분의 그림자가 보통 가장 짙다는 것을 기억한다. 어두운 부분이 또렷하게 강조되는 것은 형태가 눈꺼풀과 구석 주변, 콧구멍과 입술과 주름 둘레로 깊숙하게 들어가는 곳에서 분명하게 드러난다. 얼굴 형태는 제각각 다르므로 형태의 색조 모양이나 표면은 매번 새롭고 중요한 문제다. 조명을 간단하게 쓰지 않으면 색조의 형태가 깨지고 더 복잡해질 것이다. '순수'하고, 간단하고, 견고하거나 '조각 같은' 양상의 형태가 가장 좋다. 조명은 하나만 쓸 때 가장 확실하다. 그림자가 너무 검으면 화이트보드로 똑같은 조명을 반사시킨다. 앞장의 사진 속 재미있는 캐릭터를 그려보자. 거기서 멈추지 말고 다양한 얼굴을 직접 그려보자.

납득할 만한
감정 만들어내기

감정적인 제스처는 아주 미묘하고 개인적인 요소다. 순전한 무의식과 꾸밈없는 감정은 자주 포착할 수 없는 것이 당연하다. 대부분 상황에 맞게끔 만들어지는 것이 맞다. 감정의 대부분은 여러분으로부터 솟아나와 모델과 카메라를 통해 작용하게 되는 것을 깨닫게 될 것이다. 이 테크닉은 수많은 영화감독에 의해 사용되고 있다. 모델을 위해 의식적으로 연기해주지 않는다면 모델 역시 그만큼 여러분을 위해 의식적으로 연기하지 않을 것이다. 무엇보다 모델의 노력을 우습게 여기거나 하찮게 보아서는 안 된다. 모델이 처음에 분위기와 표현을 성공적으로 전달하지 못하면 '근접했다'고 말해주면서 격려한다. 작업을 반복하면서 그 상황에 대한 여러분의 느낌은 어떤지 말해주고, 모델이 어떻게 연기하고 있는지에 대해서는 언급하지 말자. 모델이 눈썹을 치켜 올리기 원한다면 여러분이 직접 눈썹을 치켜 올리면서 이렇게 말한다. "좀 더 불안하고 두렵게, 당신은 딸에게 무슨 일이 생겼는지 걱정하는 포터 부인입니다." 단순히 "눈썹을 치켜 올려 주세요."라고 말하는 것으로는 절대 안 된다.

라디오나 축음기가 있다면 원하는 분위기에 어울리는 음악을 튼다. 카피나 스토리를 소리 내어 읽어 감정적인 템포를 정할 수도 있다. 가능하다면 모델이 직접 읽게 한다. 그러면 모델은 본능적으로 스토리의 일부가 될 것이다.

대부분의 소녀들이 킥킥대고 쉽게 흥분하는 기질을 가지고 있는데 이 기분은 극적인 표현을 포착하는데 가장 큰 장애물로 다가온다. 키득거리며 웃는 것을 한 번 내버려두기 시작하면 점점 심해진다. 그것을 멈추는 가장 좋은 방법은 이렇게 말하는 것이다. "잘 들어요, 아무개 씨. 이건 웃기는 일이 아니에요. 생사가 달린 문제고 여러분과 제 일이에요. 여러 명의 경쟁자 중에서 자질이 있다고 생각해서 당신을 뽑은 건데 이제 와서 다른 사람을 찾을 시간이 없어요. 제대로 해봅시다. 킥킥대는 건 이제 잊어버려요."

필요할 때 꾸밈없이 웃지 못하는 사람도 문제다. 가식적인 웃음만큼 맥 빠지는 것도 없다. 이런 경우 가장 좋은 방법은 모델에게 표현력이 없다고 말해주지 않은 채 카메라에서 물러나 담배를 한 대 물고 모델에게도 권하고 뭔가 재미있는 이야기를 들려주는 것이다. 요지는 분위기를 전달하는 것이며, 이것은 어려운 일이 아니다. 진정한 배우는 여러분이며, 모델은 그림이나 재료처럼 여러분이 드라마와 인물묘사를 탄생시킬 수 있도록 해주는 매개체다. '무표정'으로 모델을 바라보면서 모델에게 웃으라고 할 수는 없다. 여기서 평범한 작품과 어딘지 모를 생기가 있는 작품의 차이가 생기는 것이다. 기술적으로 봤을 때 그림의 표정은 빛과 중간 색조, 그림자를 가지고 있는 형태일 뿐이지 그 이상이 아니다. 그러나 여러분의 그림을 보는 사람은 얼굴, 사람과 표현력 있는 표정을 보게 될 것이다.

상상과 분위기는 전염되며 그림의 배후에 있는 정신이 그림의 90퍼센트를 만들어낸다. 언제나 방심하지 않고 드라마를 찾는다. 사람들이 뭘 하는지, 손은 어떻게 움직이는지, 눈과 입은 어떤지, 무의식중에 어떤 자세를 취하는지 지켜본다. 하나의 얼굴이 얼마나 변화무쌍한지, 생각과 표정이 어떻게 연계되는지 보면 참으로 놀랍다. 거울을 보고 직접 여러 표정을 잡아보고 카메라로 찍는 것도 나쁘지 않다. 뚱한 표정, 우쭐대는 표정, 겁에 질린 표정, 놀란 표정은 어떻게 생기는지 찾아본다. 이 모든 것이 얼굴 형태와 선의 미묘한 움직임이다. 뭔가를 생각하는 것 같지 않은 표정은 절대 그리지 않도록 한다.

실제 표정을 포착하는 것은 아주 어렵지만 모델에게 계속해서 흥미와 영감을 주면 가능하다. 나는 모델을 보고 바로 그림을 그릴 때 내 뒤에 바퀴달린 큰 거울을 세워 두어 모델이 그림의 진척을 볼 수 있도록 한다. 이렇게 하면 오랫동안 가만히 앉아있는 것의 지루함을 없앨 수 있다. 특히 앉아있기 좋아하지만 동시에 뭔가 할 일을 원하는 남자들과 나이 든 사람들이 이 방법을 좋아한다. 이 방법은 아마 여러분은 자신의 그림에 중요한 인물이라는 사실에 설득력을 더해줄 것이다. 여러분은 자기 작품 모든 부분에 관여되어 있다. 수많은 것들이 한데 얽힌 그물과도 같고, 여러분은 그 중 큰 부분을 차지한다.

스토리를 말해주는 표정

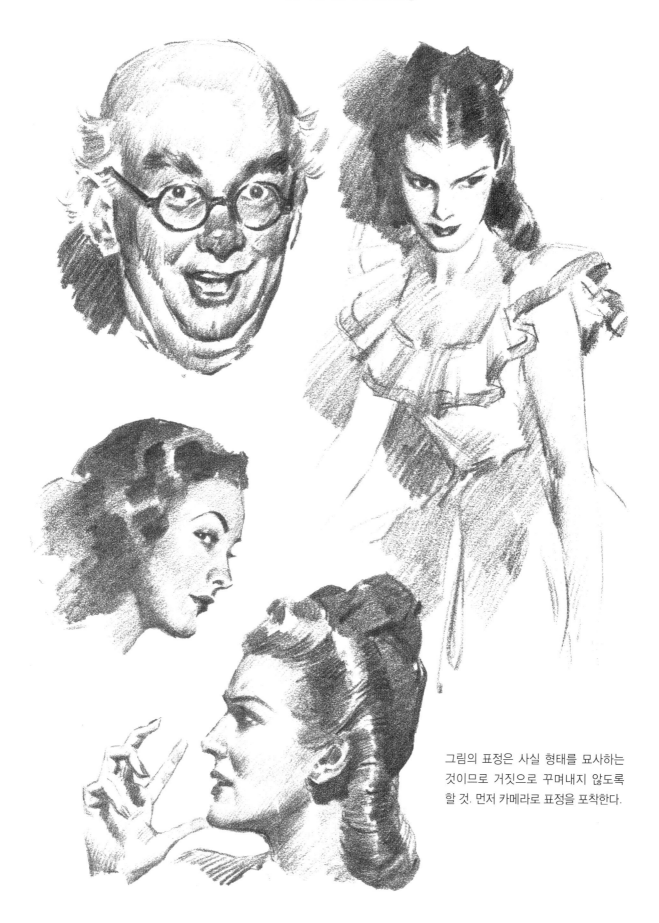

그림의 표정은 사실 형태를 묘사하는
것이므로 거짓으로 꾸며내지 않도록
할 것. 먼저 카메라로 표정을 포착한다.

배경의 득과 실

배경 사용이 현명한지 아닌지는 종종 듣게 되는 질문이다. 카메라와 그림의 소재 모두를 다루고 있는 문제이니만큼 도움이 될 만한 방법을 몇 가지 알려주겠다.

배경의 사용을 찬성하는 의견과 반대하는 의견 모두 일리는 있다. 배경을 쓰는 것이 더 나을 때나 아닐 때를 결정하는 것이 가장 어렵다. 우리가 살펴보아야 할 최선의 대답은 소재 자체에 있다.

배경이 단순하고 다른 구성요소에 간섭받지 않는다는 전제조건 하에서, 평평한 흰 배경에 대비되어 분리되거나 바림 되는 소재는 엄청난 이득을 얻는다. 흰 공간은 종종 명암보다 더 많은 것을 말해준다. 흰 부분의 디자인이 회화 구성요소의 다른 디자인을 뒷받침하게 된다. 중요한 부분은 고립되어 눈에 잘 띄게 된다. 흰 공간은 종종 '숨 쉬는 공간'이라고 불린다. 잡지에서 보면 이야기 삽화든 광고든 화가가 흰 공간을 비워둘 때가 많다. 우선 어느 페이지에서건 공간은 비싸고, 상인에게 팔 상품이 50개는 넘는데 단 한 개의 물건만 진열하라고 하는 것과 같다. 그러나 잘 진열된 단 하나의 상품이 한꺼번에 진열된 50개의 상품보다 더 많은 감상과 주의를 불러일으킬 수 있다.

배경을 제외시키는 것에 대한 반론은 배경이 없으면 삼차원적인 성질이 크게 소실될 수 있다는 것이다. 소재는 아무 깊이감 없는 그림 표면에 붙어있는 '풀로 바른 듯한' 모습을 갖게 된다. 눈은 본능적으로 거울, 창문, 열린 문이나 심지어는 땅이나 벽의 구멍에 이끌리는 것처럼 깊이감이 시선을 소재로 잡아끈다는 사실은 의심의 여지가 없다. 소재 둘레를 날카롭고 선명한 윤곽으로 분리하면 시선을 테두리로 의식시켜 형태를 희생시킬 수 있다. 그렇게 하면 배경에 정상적으로 연관되어 있는 소재를 떼어냈을 때 특유의 싸구려 느낌이 생길 수 있다. 눈에 거슬리며 부적절해 보이고, 불쾌할

수 있다. '가위로 오린 것 같은' 테두리는 미술에 적절하지 않다.

두 가지 극단적인 예를 유념해두면 장점은 취하고 단점은 덜기 위해 여러 가지 방법을 사용할 수 있다.

제일 먼저 소재 안의 색조를 지워야 할지 말아야 할지 결정해야 한다. 이 명암을 고려하지 않으면 예기치 못한 생기가 뚜렷하게 생기거나 사라질 수 있다. 분리해내고자 하는 것이 이미 밝고 흰색을 받쳐주는 회색과 검은색이 미묘하다면 흰 배경에서는 부정적인 결과를 가져올 것이다. 4대 기본 색조 표면을 떠올려보자. 네 가지 기본 색조에서 가장 강하게 생기가 생긴다는 것을 기억할 것이다. 다음 페이지 위쪽에 있는 두상을 통해 흰 배경에서 효과와 생기를 눈에 띄게 사라지는 모습을 볼 수 있다. 소재 자체가 밝기 때문에 대비를 위한 어두운 부분이나 검은 색이 없이 훨씬 필요한 명암 크기의 절반 아래로 떨어진다. 똑같은 두상을 어두운 배경에 두면 효과가 네 배는 강해지고, 명암의 주의력과 깊이감이 더해진다.

아래쪽에 있는 두상은 반대의 경우를 보여준다. 회색 배경에서는 부드럽고 흐릿하다가 흰색 배경에서는 확실히 생기가 더해진다. 여기서도 첫 번째 예와 마찬가지로 검은색에서 흰색까지 전체 등급을 수용하도록 명암의 범위를 완성했다. 첫 번째 그림이 중간 색조와 어두움에 밝음이 대비를 이루고 있다면 두 번째 그림은 중간 색조와 밝음에 어두움이 대비를 이루고 있다. 둘다 모두 똑같은 목적을 달성한다.

풀로 붙인 효과를 주는 오려내기 문제에 대해서는 화가가 일부 부드러운 테두리를 남겨두거나 어떤 식으로든 흰 배경을 소재 안으로 전달시키는 등 여러 가지 대안을 사용할 수 있다. 그러면 잘 그린 삽화나 그림에서처럼 소재가 배경에 짜 맞추어진다.

그래서 소재는 어떤 작업을 해야 할지 결정하고, 이런 사실을 아는 지식은 좋은 결정을 내리기 위한 풍부한 기초를 제공해준다. 비록 작지만 자주 부딪치는 문제다. 이 문제를 어떻게 해결하는지만 안다면 자칫 평범해질 수 있는 것에서 놀라운 작품을 만들어낼 수 있을 것이다.

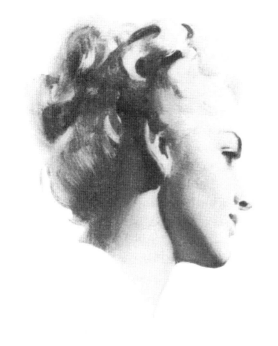
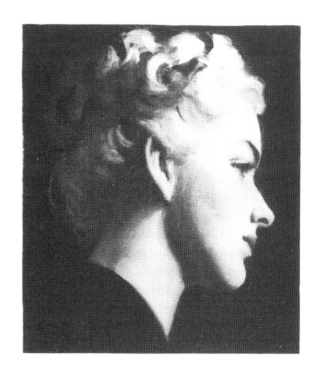
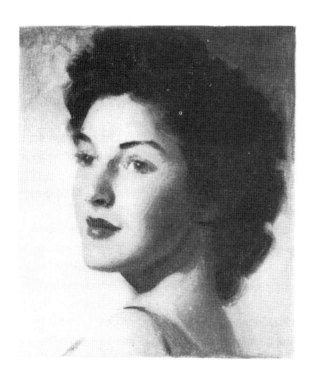

꾸며냄과 상상

절대 거짓으로 꾸며내지 말라는 말을 들을 때와 상상력을 사용하라는 말을 들을 때 많은 학생들이 굉장히 혼란스러워한다. 이 문세는 여기서 논의해볼 가치가 있다. 창의적인 그림을 그리려면 상상력이 필요하다. 그러나 그림을 위대하게 만드는 것은 자연의 법칙과 진리를 따르는 것이다. 혼란을 말끔하게 정리하고 실용적인 접근 방식의 근본을 세워보자.

그림은 다양한 출처에서 탄생할 수 있다. 어떤 소재는 현실에서 우리 앞에 펼쳐져서 우리가 소재로 인식하고 그림으로 그리고 싶어지는 경우도 있다. 필요에 의해 상상의 힘만 빌려서 그림을 그리기 시작할 수도 있다. 가끔 그림으로 사건을 극화해서 설명하기도 한다. 아니면 아름답거나 보존할 가치가 있는 것을 모두가 볼 수 있게 기록하는 것일 때도 있다. 정교한 보석이나 다른 기능의 예처럼 우리의 본질적인 미를 가지고 있는 디자인이 될 수도 있다. 미술의 영역은 광범위하다.

나는 우리가 시작할 때에만 '거짓으로 꾸며낸다'고 말해두겠다. 우리의 상상 속에 사물을 정해두는 것이다. 우리는 존재하지 않는 상태의 뭔가를 현실로 꺼내려고 한다. 그래서 '인물'을 위조할 때는 목적이 있다. 사물을 마음에 포착하는 가장 빠른 방법을 취하는 것이다. 아이디어가 세워지면 실제 사실을 가지고 살아있는 모델이나 다른 현실로 작업해서 본래 개념을 끌어내야 한다. 거짓인지 아닌지는 화가가 쫓는 것이 무엇인지에 달려 있다. 형태에 나타나는 빛의 효과를 위조하려고 해서는 안 된다. 그러나 만약 패턴과 배치 작업을 할 때는 사물을 항상 그대로만 받아들여서는 안 된다고 말하고 싶다. 화가는 자신이 하는 일이 말 그대로 사실의 표현을 필요로 하는지 아닌지 판단해야 한다. 사실을 보고 그것이 단지 사실이어서가 아니라 자신의 재량껏 사용해야 한다. 화가는 자신이 작업해야 하는 자원을 가려내고 골라낼 특권을 가지고 있다. 모든 것을 사용할 수도 없을 뿐더러, 모든 것을 원하지도 않는다. 솔직히 모델이나 자연을 사용하지 않고도 원하는 효과를 낼 수 있으면 무슨 수를 써서라도 그러라고 말하겠다. 나는 대부분의 사전작업(구성과 스케치 등)은 재료의 도움 없이 해야 한다고 생각한다. 가장 좋은 작품은 창의적인 작품일 때가 많다. 그러면 우리는 필요할 때마다 적용해야 할 사실을 찾을 수 있다. 또한 실물을 보고 그린 습작이나 사진, 야외 컬러 스케치, 연필 스케치 등 먼저 모든 사실을 수집할 수단을 가지고 있다. 이런 것들을 통해 마음속에 우리가 배운 것을 간직하고 그것을 상상 속에 적용해서 마무리 작업을 할 때는 더 이상 자료를 참고하지 않아도 된다. 실물을 보고 그릴 때에도 똑같은 일을 해낸 후라면 공부를 잊었다고 하더라도 인물을 위조할 일이 없다. 두 방법 모두 완벽하게 확실하다.

요지는 뭔가를 충분히 잘 알고 있다면 거짓으로 꾸며내지 않는다는 것이다. 비행기에 대해 아는 사람은 하늘을 날고 있는 비행기를 꾸며내지 않고 그릴 수 있다. 말을 아는 사람은 움직이는 말을 그릴 수 있다. 그리고 우리가 인물에 대해서 알고 있다면 실제로 거짓으로 꾸며내는 것이 아니다. 공부를 아주 많이 해야 한다. 거짓으로 꾸며냄은 우리 자신이 뭘 하고 있는 건지 모를 때만 진실로 잘못된 것이다. 형태가 뭔지 모르면서 형태를 정확하게 그리겠다고 기대하기는 힘들다.

색은 순전히 상상만으로도 그릴 수 있으며, 좋은 명암과 관계를 가지고 있는 한 현실보다 아름다울 수도 있다. 나는 그것을 거짓이라고 생각하지 않는다. 그것은 색을 이해하는 것이다.

최근 한 학생이 내게 자신의 그림을 가져와 '모든 것이 자신의 머릿속에서 나온 것'이라며 상당한 자부심을 보인 적이 있다. 그 관점에서 학생의 작품을 보면 상당한 칭찬을 하는 것이 마땅하다. 그러나 그가 온전히 독창적이라고 생각하며 한 영웅적인 시도에도 불구하고 그림 자체는 정말로 좋은 솜씨라고 보기에는 부족했다. 그 학생이 자신의 그림이 도움이나 공부 없이 그린 것이라고 나타낼 수 없는 한, 모델과 원본의 모든 장점을 취하는 사람들과 경쟁할 수 없을 것이다. 심지어는 모델을 사용한 사람을 능가하는 지식을 가지고 있을지 몰라도 그에 비해 손해를 보는 일은 피할 수 없을 것이다.

모르는 것을
함부로 추측하지 않기

독학한 사람이 대학교를 나온 사람보다 더 많은 인정을 받아야 할지도 모르겠다. 그러나 우리가 어떻게 하는지는 우리가 무엇을 하는지의 궁극적인 결과보다 중요하지 않다. 마지막 판단의 순간에서는 성과만 인정받을 뿐이다.

최고의 화가는 피할 수 있는 방법만 있다면 거짓으로 꾸며내지 않는다. 진실 그 자체가 진실과 닮은 것보다 낫다는 사실을 알기 때문이다. 우리의 능력은 잘해봐야 사실을 이해하는데 제한되어 있다. 왜 군이 불필요한 서투름으로 작품에 부담을 줘야 하는가? 실물을 보고 그린다고 작품이 지금보다 덜 독창적이지는 않는다. 어떤 포즈를 떠올렸거나 심지어 촬영했고, 그 개념이 사실에 잘 입각해 있다는 것을 확실히 했으면 결과는 그래도 아직은 자신의 것이다.

누군가 어떤 학생에게 사진을 보고 그리는 것이 부정행위라고 말했다고 한다. 나는 목수가 청사진을 보고 작업하는 것처럼 부정행위가 아니라고 생각한다. 사진이 본질적으로 다른 누군가의 소유라면 부정행위가 될 수 있다. 그렇다고 하더라도 그것은 도둑질이라고 보는 것이 더 정확할 것이다. 사진을 그대로 따라 그리거나 그림을 그리는 표면에 직접 대고 투사하는 것이었다면 혐의의 근거가 보이지만 사진을 정보의 출처로 사용하는 것은 변호사가 법전을 보고 소송을 준비하는 것과 같다.

거짓으로 꾸며내는 것에 대한 답은 뭔가를 알아낼 수 없을 때 추측을 하지 말라는 간단한 해답에 있다. 여러분은 모르는 사실을 알고 있는 사람과 논쟁할 수는 없다. 소재가 진실을 표현하는 것이라면 사실이 되는 것 외에는 성공할 방법이 없다.

모든 그림은 특정한 범위의 환영이지만 분배된 현실감을 갖는 공간 속 형태의 환영이다. 또는 반대로 현실과 함께 고려되지 않는, 순전한 상상의 산물일 수도 있다. 후자는 어떤 점에서 보면 거짓으로 꾸며내야 할 수도 있지만 (이 단어를 사용해야겠다면) 나는 이것을 다른 종류의 접근방식으로 보는 것을 선호한다. 자기 생각을 정리하는 것을 속임수라고 해석할 수는 없다. 우리는 우리가 생각하는 개념이 화성에서 어떻게 보일지 상상해서 그릴 수

있다. 검열을 할 필요 없이 형태를 만들어낼 수도 있다. 식물군, 동물군, 직물, 또는 무엇이든지 만들어낼 수 있다. 상상의 권리가 문제될 것은 없다. 다만 걱정해야 할 한 가지는 허위진술, 즉 무지로 인해 잘못된 사실을 전달하는 것이다. 미술에서 우리의 목적이 개인적인 표현이라면 창의적인 사람들로서 우리가 가지고 있는 권한으로 이상화하고, 미화하고, 심지어는 왜곡하는 것도 가능하다. 다른 사람들이 그 자유를 받아들일지는 그것의 옳고 그름과는 관계없다. 모든 사람들이 종교의 자유를 가지고 있듯 각자 자신만의 기호에 대한 권리를 가지고 있기 때문이다. 정설의 변화는 모두 논란을 일으킬 수 있으며 수용의 기회를 줄일 수 있다. 그러나 상업적인 고려사항은 잠시 미뤄두고, 개인이 가지고 있는 창작의 권리는 논란의 대상이 될 수 없다.

화가는 상상과 사실이 지닌 최고의 장점까지 사용하며 그 둘을 결합하는 것을 생각할 수도 있다. 미술이 사실만큼이나, 또는 그보다 더 많이 상상에 달려 있다는 것은 확실하다. 사실만 다루는 것은 우리가 가진 사고의 기초를 카메라 단계에 근거하는 것이다.

상상이 현실을 빙자할 수 있다면 현실적인 마인드를 가진 사람들에게 접근하는 것이 논리적인 방법으로 보일 것이다. 그래서 이 현실을 통해 현실적인 사람들을 우리의 상상 속으로 데려올 수 있는 것이다. 반면 어떤 완전히 불가능한 것을 그들 자신의 상상에 맡길 때는 그것이 수용되리라 기대할 수 없다. 그러면 우리 자신만 만족스러운 일을 하거나 그들의 입장을 이해할 새로운 방법을 찾는 것 중에 선택할 수 있다. 예를 들어 사회에서 격리될 의지가 있다면 고갱이 열대 섬에서 그렸던 것 같은 혁신적인 방법처럼 우리를 막을 것은 없다.

뉴턴의 법칙이 이탈이었을 수는 있지만 사실에 입각한 이탈이었다. 증기 기관은 당시 사람들이 한 번도 들어본 적 없는 것이었지만 근본적인 사실에 바탕을 두고 있었다. 그 장점은 목적과 가치가 있는 것이 되었다. 그 점이 내가 미술의 올바른 종류의 상상을 생각하는 방식이다. '거짓으로 꾸며냄'는 적당한 용어가 아니다. 최고의 가이드는 마음속으로 느껴지는 진실이 시각적으로 보는 것 이상인지 자문하는 것이다. 상상이 사실보다 위대하다고 생각되면 무슨 수를 써서라도 상상을 해야 한다.

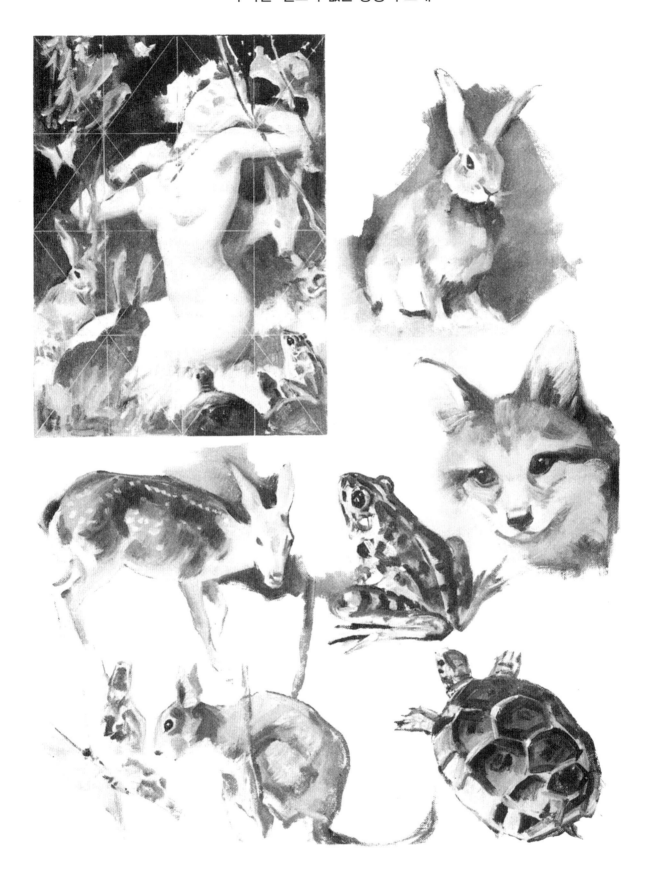

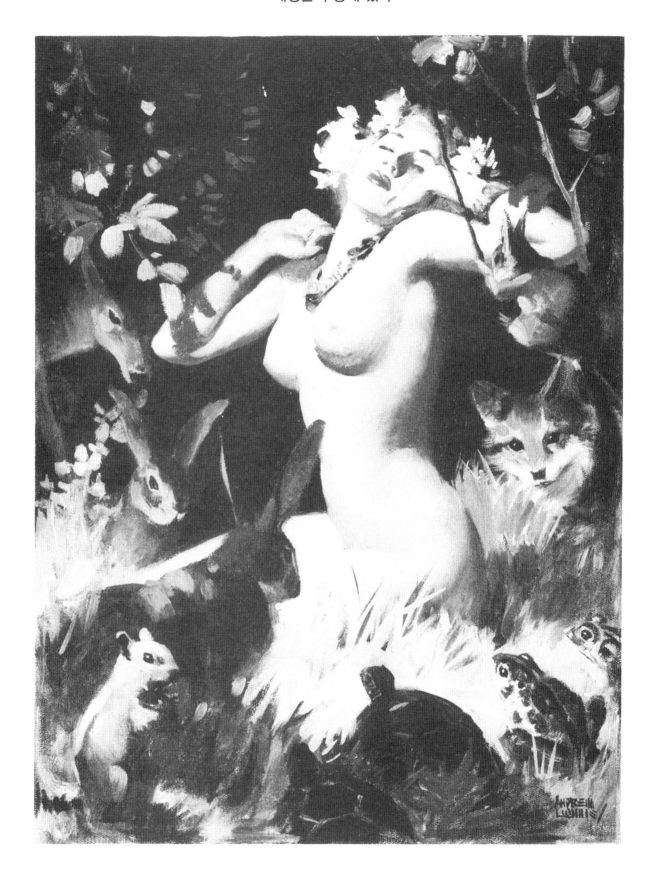

CHAPTER 5.
아이디어 떠올리기

Creating Ideas

이론적인 방법

1. 재미있는 문제 떠올리기
2. 문제에 효과적으로 답하기
3. 욕구와 호소에 기초하기

설문조사
작업계획

화가에게 있어 자리에 앉아 빈 종이나 캔버스를 놓고 아이디어를 떠올리는 것만큼 어려운 일은 없다. 아이디어는 불현 듯 떠오르거나 경험이나 제안에서 생겨나는 경향이 있다. 그러나 아이디어를 떠올리는 증명된 방법이 적어도 한 가지는 있다. 마음을 적절한 사고 경로로 향하게 한 뒤 먼저 목적을 생각하고 그 목적을 충족하려고 노력하는 것이다. 목적이 없는 아이디어는 다소 무의미하거나 계획이 잘못되었을 수 있다. 목적을 찾고 아이디어가 그 뒤를 따르게 해야 한다.

지적인 질문이 지적인 대답을 불러온다는 가정 하에 설문을 시작할 수 있다. 종이 한 장을 꺼내 왼쪽 여백에 질문을 시작할 수 있다고 여겨지는 모든 단어나 문장을 적는다. 제품을 광고하는 방법과 수단을 찾는다고 가정해보자. 제품에 대해 생각할 수 있는 모든 질문으로 채워 적는다. 더 이상 생각나지 않으면 이번엔 질문에 답을 해보고, 아니면 적어도 대답이 될 만한 정보를 적는다. 여러분의 소재, 주제, 회화적인 표현방식은 반드시 해답 안에 숨어있다. 이는 사실을 전개하는 방법이며, 여러분이 사실을 가지고 있을 때 그 사실은 현실이 된다. 확실한 사실을 일러스트로 그리는 일은 비교적 쉽다. 추상적인 생각을 확고한 생각으로 만드는 방법이다.

사실은 상상의 이미지를 만들어낸다. 제품이 건강에 좋다고 한다면 건강에 대한 이미지가 떠오를 것이다. 제품이 활기를 준다고 한다면 어떤 형태의 활동을 생각하게 된다. 이것이 설문조사가 기능하는 방식이다. 이제 연필을 들고 바쁘게 적어보자. 사소한 암시가 질문의 답변으로부터 진화하기 시작한다.

나는 여기서 가공의 견본 설문조사를 제시하면서 확인해보지 않고는 자극적이거나 로맨틱한 부분이 없어 보이는 치즈 한 덩이를 제품으로 골랐다. 나는 답변을 하면서 무의식적으로 에너지를 계속 강조하는 나 자신

의 모습을 발견했다. 그러니 에너지를 주제로 한다고 가정해보자. 어떤 가능성이 있는가? 새로운 질문이 생각한다. 가족들 중 에너지와 활기를 가장 필요로 하는 사람은 누구인가? 엄연한 사실에서 볼 때 가족 모두의 안녕을 책임지는 아빠의 에너지가 가장 중요하다. 그렇다면 아빠는 여성잡지의 소재로 실용적인가? 모든 주부는 자신의 남편의 건강을 챙기는데 본능적으로 관심을 갖기 때문에 그렇다고 본다. 사실 여기에 다소 새롭고 다른 접근방식이 달려 있다. 재료가 그런 잡지에 일반직으로 관련되는 것을 실제로 대조해보면 우리의 시리즈도 상당한 관심과 흥미를 자아내야 한다.

이제 '아빠를 위한 새로운 에너지'를 어떻게 보여줄 수 있을까? 예전의 아빠의 모습은 어땠는지 작게 그려 넣고 지금의 모습은 어떤지 크게 그린다고 가정해보자. 큰 그림은 액션이 넘치게 하자. 한 가지 답변에서 아빠가 '여분의 에너지'를 갖고 있다는 사실을 도출해냈다. 좋다! 여분의 에너지를 보여주는 것을 생각해보자. 예전에는 해먹에만 파묻혀있었던 아빠가 아이들과 함께 공놀이를 하는 모습은 어떤가? 자전거를 타고 우리를 지나쳐 가거나 아기 유모차를 끌고 나가거나 아이들과 하이킹을 할 수도 있다. 이제 작업할 것이 생겼고 아이디어가 형태를 잡아가기 시작한다. 카피가 주제에 맞아떨어지고 우리는 모두 준비가 되었다. 207쪽에서 레이아웃의 시리즈를 볼 수 있다.

이제 제품이 음식이라는 사실이 너무 경시되었는지, 충분히 강조되지 않았는지 첫 번째 시도의 반응에서 알아본다고 가정해본다. 주제를 유지하면서 제품을 더 강조할 수 있는가? 간단하다. 맛있어 보이는 음식을 좀 보여주고 인물의 중요도를 낮춰 음식을 먹는 것으로 페이지를 장식하게 할 수 있다. 여전히 뭔가 다르다. 아빠는 잔디 깎는 기계, 엄마는 진공청소기를 돌릴 수 있다. 요리책을 꺼내 크림치즈로 어떤 음식을 맛있게 만들 수 있는지 찾아보면 준비 완료다.

흑백의 음식 사진은 입맛을 거의 돋우지 못하기 때문에 음식이 나온 페이지는 컬러로 작업하는 것이 가장 좋다. 똑같은 답변에서 튼튼한 소, 위생적인 생산, 치즈의 풍미, 다양한 비타민과 다른 유용한 성질, 여러 가지 용도 등 다른 접근방식을 얻을 수 있다.

아이디어를 위한 기본적인 공감대 탐구하기

이것은 대부분의 대행사와 창의적인 광고부서에서 적용하는 거의 보편적인 절차다. 광고는 심리학에 주로 근거하고 있다. 인간 심리학은 철저한 시험을 거치기 때문에 기본적인 호소의 이론에 의문을 제기하는 것은 불필요한 일이다. 의심을 넘어 우리 모두 기본적인 욕구와 본능을 가지고 있으며, 그런 본능에 따라 특정하고 명확하며 예측 가능한 반응을 보인다는 것은 증명된 사실이다. 보통 여자는 가능한 매력적이고 싶어 하고, 회사 경영자는 효율성을 원하고, 우리 대부분 더 많은 자유를 원한다는 사실은 증거를 필요로 하지 않는다. 사람들이 좋아하고, 원하는 것들에 더불어 사람들을 귀찮게 하거나 사람들이 벗어나고 싶어 하는 것들도 알고 있다. 그런 것들 역시 탈출의 통로(예: 평범한 주부들의 집안일에서 부분적인 일탈)를 제시함으로써 분위기에 편승할 수 있다.

209쪽에서는 기본적인 공감대에서 어떻게 아이디어를 전개할 수 있는지에 대한 몇 가지 예를 준비해보았다. 어필할 타입을 먼저 선택한 뒤 어필을 표현할 수 있는 방법을 생각해본다. 이것이 독자의 반응을 얻기 위한 가장 직접적이며 적극적인 방법이고, 독창성과 창의성을 위한 광범위한 접근방식을 제공해준다.

일반적인 어필

여기 있는 것만으로 새로운 칼럼을 만들 수도 있지만 여기서는 단지 다른 것을 위한 출발점을 제시했다.

1. 모성애	8. 매력에 대한 욕구
2. 자기보호본능	9. 칭찬받고 싶은 마음
3. 보호본능	10. 뛰어난 능력에 대한 욕구
4. 일탈에 대한 욕구	11. 소유권의 자존심
5. 두려움의 본능	12. 관심 받고 싶은 욕구
6. 고통에서 벗어나고 싶은 욕구	13. 지배욕
7. 소유욕	14. 이득의 욕구

인간이 지닌 자아의 유명한 특성만 고수해도 크게 손해 볼 일이 없다. 어떤 이유로 자녀를 사랑하지 않는 어머니도 여기저기에 있을 것이다. 그러나 대부분의 어머니들은 자식을 사랑하므로 그 마음을 움직이는 어필로

는 실패하지 않는다. 그런 반응을 보장할 수 있는 방법은 모두 거의 '확실하다.' 이것은 너무나도 많은 기본적인 본능의 사실이라서 생각이 있다면 아이디어를 창조하는 것의 접근방식에는 기본이 없다고 말하는 사람은 아무도 없다. 소재가 평범한 인간 행동양식의 범위로 줄어들 때 대기는 그것들로 가득 찬다.

인간의 다양함은 주로 경험과 목적의 다양함에 있다. 표면상의 체격이 다른 것은 크게 중요하지 않다. 한 사람은 노래하고 싶어 하고, 한 사람은 춤을 추고 싶어 하고, 또 한 사람은 작곡을 하고 싶어 하지만 관심과 칭찬을 원하는 것은 모두 마찬가지다. 사람이 이런 욕구를 표현하지 않는 것은 다른 사람들이 그 일을 하는 동안 꿈만 꾸고 있는 사람도 있을 수 있기 때문에 기본적인 충동이 없다는 것을 의미하지는 않는다. 다른 사람들의 욕구를 상당히 근접하게 이해하려면 우리 자신의 욕구를 분석적으로 바라보는 수밖에 없다. 우리는 남보다 뛰어나고 싶고, 빛나고 싶어 한다. 다른 사람들도 마찬가지다. 원하는 방식은 다양하지만 원하는 정도는 다 비슷하다. 우리가 조롱이나 비난 받는 것을 원하지 않는 것처럼, 다른 사람 역시 원하지 않는다. 우리와 마찬가지로 다른 사람도 너무 지나친 권력에 분개한다. 우리는 모두 자존심을 가지고 있다. 다른 사람 역시 거의 비슷하게 살고, 같은 음식을 먹고, 같은 것을 즐기며, 보편적인 방식에서도 비슷하게 사고한다. 그래서 우리 자신에 반응을 불러올 만한 접근방식의 모든 기본은 다른 사람에게도 거의 똑같은 작용을 한다.

우리가 알고 있는 것을 신중히 연구하기만 해도 보통 사람들의 단면을 꽤 잘 파악할 수 있다. 여러분의 집에서 갖는 가족모임은 이름과 성격만 다를 뿐 우리 집에서 갖는 가족모임과 크게 다르지 않다. 그들은 그룹으로써 거의 비슷하게 행동할 것이다. 아이디어가 열 명 중에 여섯 명에게 어필한다면 백 명 중 육십 명에게 어필할 확률도 높다. 또는 전부 전형적이거나 정상적인 사람이라고 가정하면 수천 명까지 늘려도 거의 비슷한 비율을 도출해낼 수 있을 것이다.

일반적으로 인간의 감정은 상당히 일관적이다. 우리는 모두 온도계처럼 감정의 높은 극과 낮은 극의 사이를 받아들인다. 중요한 것은 기본적인 어필이라는 소재로 원하는 감정을 끌어내는 것이다.

설문 샘플

데리골드(Dairygold) 설문조사(가상 제품)

왜 이것이 상품인가?	깨끗하고 멸균되어서
누가 가장 큰 혜택을 받는가?	에너지가 없는 사람
무슨 역할을 하는가?	필수 비타민 공급
언제 필요한가?	활농적이고 싶다면 언제나
어떻게 먹는가?	여러 가지 맛있는 방법으로
무엇이 그렇게 좋은가?	진하고 풍부함
언제 가장 좋은가?	피곤할 때 에너지의 보탬
얼마나 자주 먹을 수 있는가?	식사 시 또는 식간에
맛이 좋은가?	모두들 좋아함
매일 먹어야 할까?	전력을 유지하고 싶다면
누구나 먹을 수 있는가?	노소불문
경제적인가?	영양이 매우 풍부하므로
나도 먹어봐야 할까?	새로운 에너지를 위해 무슨 수를 써서라도
비슷한 제품이 있는가?	이런 맛과 풍부함은 없음
어떤 점이 탁월한가?	좋은 지방이 남아있음
어떤 음식에 어울리는가?	과일, 야채, 녹말이 많은 음식물
다른 음식도 영양분이 있는가?	그렇다. 그러나 영양분이 더 많음
먹으면 어떤 효과를 보는가?	더 많은 것을 성취할 수 있음
많은 사람들이 좋아하고 있는가?	날이 갈수록 인기가 늘어남
아이들이 먹어도 되는가?	아이들에게 필요함
나이든 사람들은?	소화가 잘 되고 에너지를 공급
어떻게 구할 수 있는가?	상점에서 구매
상점에 없다면?	상점의 이름을 적어 보내주면 공급하겠음
가격은 얼마인가?	비싸지 않음
보관이 잘 되어 있는가?	항균 밀폐포장이 신선도 유지

아빠에게 에너지가 필요하므로 아빠의 '새로운' 활력을 중심으로 연속작업

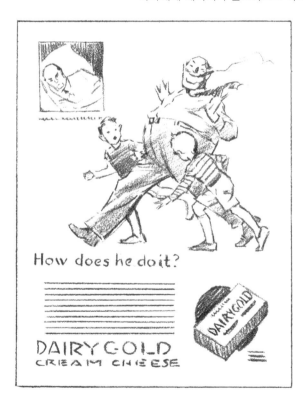

비록 가상 제품이지만 아이디어의 접근방식은 확고하다. 아빠의 활력은 가정의 안정이다.
어떤 아내가, 또는 어떤 남편이 관심을 보이지 않겠는가?

기본적인 본능에서 아이디어 창조해내기

모성본능

보호본능

유혹의 욕구

자기보호본능

남보다 뛰어나고 싶은 본능

이익을 얻고 싶은 욕구

일탈에 대한 욕구

고통의 해소

소유욕

209

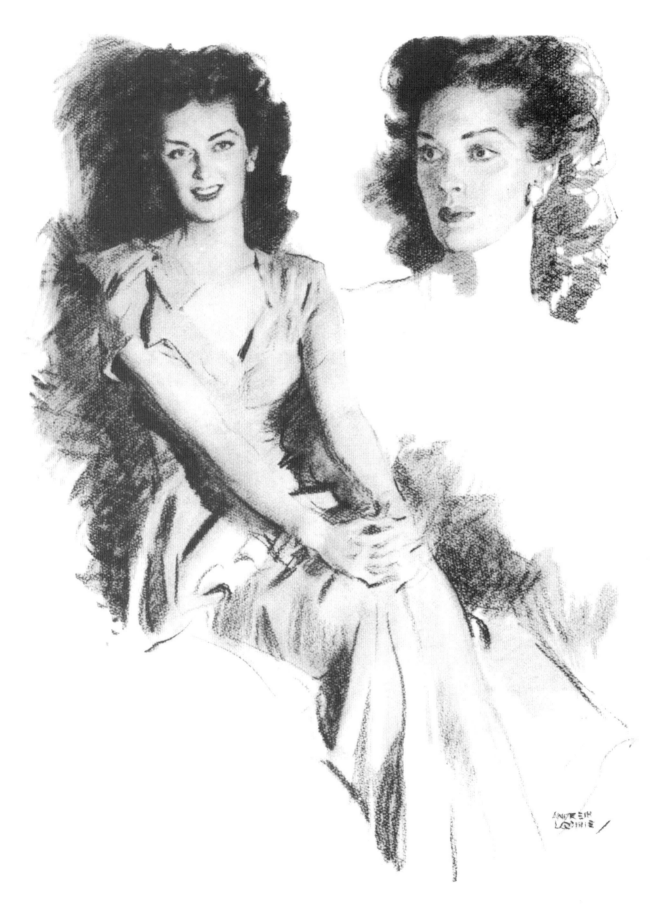

카메라로는 얻을 수 없는 것

카메라로는 얻을 수 없는 것

일러스트에서
중점적으로 살펴야할 감정

방어기제 뒤에 숨거나 가려져 있을지언정 감정이 없는 사람은 없다. 꽃 침대와 같은 인생을 사는 사람들은 없다고 가정해보자. 감정은 우리가 기대는 방파제이자 인생의 피할 수 없는 단조로움과 진부함을 무난하게 해결해나가게 해준다. 물론 감상적인 감정도 있고 억지로 이끌리는 감정도 있다. 감정을 전략을 가지고 미묘하게 사용하면 엄청난 자산이 될 수 있다. 그렇지 않으면 형편없는 공연이 끝난 후 좋은 연기로가 아니라 깃발을 휘둘러서 박수를 받으려는 것과 같다. 감정이 효과를 보려면 진실해야 한다. 진실 된 감정을 연구하면 보물을 캐낼 수 있다.

특정 소재가 특유한 심리학적 어필에 연계될 때, 감정에 연계되는 소재도 있다. 예를 들어, 미용비누는 매력과 신선함, 미에 대한 공헌과 보존에 관련된다. 젊음, 로맨스, 사랑스러움은 감정적인 접근방식이다. 빨래비누에는 가정적인 정서가 있다. 어린 딸을 위한 달콤한 냄새가 나는 깨끗하고 상쾌한 옷에서 표현되는 모성애다. 집안일 능률, 노동의 경제성 등 평범한 비누가 그런 감정을 표현하는데 사용되는 사례는 수도 없이 많다. 감정은 아름다운 여인과 로맨스를 통해 담배에도 전달된다. 또 다른 접근방식은 자기보호본능이다. 목 넘김이 불쾌하지 않고, 퀄리티에 호소하고, 최상급 담배 잎을 쓴다는 등이다. 밀가루를 팔 때는 자연스럽게 기호의 어필, 입맛을 다시게 하는 음식, 영양가, 건강함에 연계될 것이다.

약간의 실험을 거치면 심리학은 분명 창의적인 아이디어의 근간이라는 것을 알 수 있다. 제품이 속한 심리학의 분야는 거의 자동적으로 인지하게 된다. 진짜 문제는 표현방식에 있다. 다음은 어필과 접근방식의 몇 가지 예다.

향수	로맨스, 매력, 유혹, 오감, 성
우유	건강, 모성애, 입맛, 가정
아침식사	활력, 건강, 작업능률, 입맛
진공청소기	효율성, 노동의 절약, 다른 일을 할 시간
약	고통 해소, 활기, 생존본능
은행	안정감, 원하는 것을 얻을 자유, 집, 준비, 보호
자동차	안정감, 효율성, 가정, 여행, 소유, 안전
가구	미, 디자인, 효율성, 가정, 자신감

목록은 무한대로 만들 수 있다. 이런 식으로 소재에 접근하면 다양한 어필을 해석하는 방법을 쉽게 찾을 수 있다. 그 다음에는 그 목적에 회화적인 근본원칙을 일치시키는 문제가 남아있다. 목록 꼭대기로 돌아가 생각을 거듭하면 회화적인 소재가 형태를 이루기 시작할 것이다. 머릿속에 떠오르는 것을 작게 밑그림으로 그리는 것도 나쁘지 않다.

오래된 아이디어 개조하기

지적으로, 윤리적으로 접근한다면 금광이 따로 없다. 해 아래 새 것이 없다는 말이 있다. 비슷한 상황, 비슷한 제품, 비슷한 접근방식은 얼마든지 있다. 오래된 잡지에서 기본적으로 좋은 아이디어라고 여겨지는 것을 발견한다고 가정해보자. 새로운 헤드라인, 새로운 구성이나 표현방식을 가지고 매일같이 개조작업이 이뤄진다. 좋은 스포츠맨십이 표절을 막아줄 것이다. 그러나 현실이 거의 똑같은 방법으로 지속되는 만큼, 복제는 불가피하다. 아기를 목욕시키는 어머니의 사진을 보고 얻게 되는 일러스트 아이디어는 거의 비슷하다. 그런 소재는 누군가의 사유물로 여길 수 없다. 그러나 우리의 자존심을 위해서라도 가능한 독창적으로 소재를 표현하려 할 것이다. 이 관점에서 보면 오래된 잡지는 아이디어로 가득한 창고이며 과거에 가치를 증명했던 소재는 다시 써도 가치 있을 것이다.

표지와 달력에 적용되는 심리학

소재가 다양한 변형을 줄 수 있는 꽤 보편적인 것이 아니라면 표지 아이디어는 한 번 만들어지면 그대로 혼자 두어야 한다. 만약 누군가 지미의 럭비공을 터뜨려버리는 할머니의 모습을 이미 보여주었다면 그것은 한 명의 특정한 화가가 생각해낸 특정한 사건으로, 다른 경쟁자들은 그것을 그 사람의 소유로 간주하고 따라하지 않아야 한다. 그러나 스키를 타고 있는 소녀와 같은 소재는 너무 보편적이라서 아이디어 자체가 되풀이해서 사용 될 수 있다.

표지 아이디어가 받아들여지려면 개념이 독창적이어야 하고, 시기가 적당해야 하고, 보편적인 감정을 가져야 한다. 스포츠, 패션, 그 외에 현재 활동과 같은 대중적인 흥미를 반영해야 하고 어김없이 좋은 유머와 기호를 보여주어야 한다. 편견, 정치, 종파 종교, 인종차별, 잔인함, 또는 모든 종류의 나쁜 사례에서 벗어나야 한다. 아이디어가 농담을 토대로 하고 있다면 악의나 오용이 없고 건전해야 한다.

표지는 사람들이 하고 싶어 하는 것, 되고 싶은 것, 생활양식, 좋아하는 것 등을 기반으로 할 수 있다. 어떤 경우 표지가 잡지나 심지어는 특정 내용의 정신을 대표할 수 있다. 잘 나가는 잡지의 표지 스타일에 익숙해지면 그것들이 다양한 소재를 추구한다는 사실을 알 수 있을 것이다. 어떤 잡지는 어김없이 예쁜 소녀의 두상을 사용하고, 다른 잡지는 풍경을 선호할 수도 있다. 어쨌든 예쁜 소녀의 두상은 너무 많이 사용되어 왔으니 새로운 각도나 아이디어를 도입해보면 더 좋은 기회를 얻을 수도 있을 것이다.

표지는 크게 보편적인 감정과 특정한 사건의 두 종류로 나뉜다. 모든 기본적인 감정은 정서적인 반응을 얻기 위해 적용할 수 있다. 광범위한 심리학적 어필을 토대로 한 표지는 특정한 사건을 중심으로 만들어진 것보다 받아들여질 가능성이 더 크다. 예를 들어 사랑스러운 어머니와 아이의 소재는 광범위하게 어필 하는 소재지만 립스틱을 가지고 노는 어린 여자 아이는 특정한 사건이다. 전자에는 목적의 근간이 없는 반면 후자에는 있을 수 있다.

그러나 '특정 사건'에 대한 표지를 원할 때 기본적인 감정과 설문조사 계획을 사용할 수도 있다. 예를 들어, 소년 잡지의 표지에 쓸 아이디어가 필요하다고 가정해보자. 설문조사는 이렇게 시작할 수 있다. 남자아이가 좋아하는 일은 무엇인가? 답: 만들기. 문제: 무엇을 만드는가? 답: 비행기, 시내의 둑, 나무의 오두막, 뗏목 등이다. 나무 오두막을 다뤄보자. 실험 작업에 탁월한 재료가 있다. 아니면 뗏목 위에서 놀고 있는 해적을 보여줄 수도 있다. 곧 확실한 아이디어를 얻게 될 것이다. 소재 자체가 받아들여질 수 있는 게 아니라서, 표지는 스케치 형태로 제출해야 하는 것이 일반적이다. 표지를 팔기는 쉽지 않기 때문에 더 많은 시간과 노력을 들이기 전에 아이디어는 밑그림으로 제공해야 한다. 잡지사에서 관심을 보인다면 여러분을 응원하고 격려할 것이다. 그렇지 않다면 금방 알게 될 것이다. 똑같은 화가가 한 잡지의 표지를 여러 번 반복해서 작업한다면 그는 특별한 주선을 받거나 계약을 맺고 있어서 여러분에게는 기회가 없다는 것을 의미한다.

표지용 컬러 사진은 화가들을 몰아내고 있다. 그러나 가장 큰 이유는 좋은 회화가 제공되는 일이 부족해서라고 생각된다. 이 나라에서 미술이 진정 발전하는 한 잡지 표지에서 더 많은 화가의 작품을 보게 되리라고 믿는다.

달력 아이디어

달력 분야는 나중에 다룰 것이기 때문에 지금은 심리적인 어필이 달력 미술에 작용하는 중요한 부분을 언급하는 것으로 충분하리라 여겨진다. 달력 소재는 대개 광범위한 어필을 가지며 특정사건을 사용하는 경우는 거의 없다. 가장 큰 이유는 특정사건이나 농담, 약간 집중된 액션이나 스토리는 몇 달 동안 보고 있자면 지루해지기 십상이기 때문이다. 내 생각에 정지되어 있는 액션을 달력에 쓰는 것은 별로 좋지 않다. 메추라기를 찾아 물고 오는 사냥개, 농어가 낚이기 기다리는 모습, 말에서 떨어질 것만 같은 인디언은 이제 약간 식상하다. 달력 일러스트는 개선의 기회가 풍부하다. 미래의 화가들이 갖게 될 좋은 기회 중 하나라고 생각된다.

우스운 아이디어에도
존재하는 심리학

감성은 익살의 전진장치나 후진장치로 적용될 수 있다. 우리는 공감과 인간의 이해에 어필할 수도 있고, 그 부분을 풍자의 관점까지 조명해볼 수도 있다. 유머는 아이디어의 특정한 해석에 있기 때문에 아무도 만화를 위한 정확한 공식을 정할 수는 없지만 최고의 유머작가들은 알게 모르게 공식을 사용하고 있으며, 그 공식은 모두 인간 심리학을 바탕으로 하고 있다.

몇 가지 공식이 적용되고 사실로 밝혀진 예는 다음과 같다.

1. 품위 깎아내리기
2. 예상치 못한 것 만들어내기
3. 심각한 것을 우습게 만들기
4. 우스운 것을 심각하게 만들기
5. 약자가 강자를 속이는 것
6. 재난을 당하는 범죄자
7. 보복하기
8. 예상치 못한 기회로 호각을 이루기
9. 관습 조롱하기
10. 논리적인 결과 뒤집기
11. 익살극
12. 궁지에서 벗어나기
13. 동음이의 익살(말장난)
14. 개그(재미있는 사건)

배후에서 웃음을 유도하는 심리학은 빠른 감정 전환, 놀라운 책략, 갑작스러운 생각의 반전이다. 유머작가들이 아는 기본적인 농담은 열 개를 조금 넘는 정도며, 거기서 생기는 새로운 변수를 가지고 작업한다고 말한다. 재담은 너무나도 친숙해서 종류별로 구분할 수도 있지만 재담가들은 여전히 큰돈을 벌어들이고 있다. 대부분 다른 사람들이 고통 받는 것이 뭔가 재미있다는 사실을 이용하고 있다. 인간에 내재된 다소 가학적인 흐름의 배출구로 보인다. 사람이 의자에 앉았는데 의자가 부러져서 엉덩이에 파편이 박히더라도 엉덩이 주인만 빼고는 모두가 웃음을 터뜨릴 수 있는 것이다. 미끄러져서 진흙탕에 빠지는 것도, 특히 불행한 장본인이 얼굴부터 빠질 경우 구경꾼에게는 짤막한 촌극에 불과하다. 허리를 숙이다가 비싼 바지가 터지는 것도 아주 좋다. 한 번은 크리스마스 넥타이 매듭 밑을 가위로 싹둑 잘라버리는 것을 본 적도

있다. 넥타이 주인만 빼고 모두들 좋아했다. 이런 것들이 모두 익살스러운 아이디어다. 익살스러운 아이디어, 궁지, 심각함을 우습게 뒤트는 것에서 웃음이 생긴다.

희극 분야에서 내 개인적인 경험은 가장 제한되어 있지만 유명한 만화작가들은 몇 명 알고 있다. 이상한 일이지만 만화를 만들어내는 사람들은 이야기를 말해달라는 요청을 듣고 비범한 능력을 뽐내기 전까지는 다소 진지한 성격이다. 익살 분야는 다른 무엇보다도 개성과 독창성을 필요로 한다. 그림을 단지 과장하는 것은 코미디 접근방식으로는 불충분하다. 사람의 특색과 반응을 날카롭게 관찰하면 좋은 희극으로 포장될 수 있다. 아이디어가 그림보다 중요하다. 사실, 가장 뛰어난 코믹 화가들의 일부는 그리 뛰어난 그림실력을 갖지 못했지만 그렇기 때문에 더 재미있다. 그러나 인물묘사가 회화적인 면에 한 몫 한다는 것은 분명하다. 그리고 나는 구성이나 구상에 대해 배우는 것이 좋은 화가에게 방해가 된다고는 생각하지 않는다.

만화는 특히 신문 만화가의 경우 조합을 통해 일하는 것이 확실할 수 있다. 매일 연속으로 만화를 팔기 위해서는 몇 달치의 분량을 미리 준비해둬야 한다. 어떤 만화작가들은 신문사에서 받는 봉급으로 생활하고, 어떤 프리랜서들은 원하는 곳에 작품을 판다. 신문사 사무실에서 조합원의 주소나 이름과 같은 정보를 마련해두고 있을 수 있다.

희극 일러스트의 분야는 너무나도 모험적이어서 많은 화가들이 만화를 어떤 부수적인 문제로 여긴다. 만화작가가 조합에 가입하려면 보통 뛰어난 실력이 뒷받침되어야 하지만 막상 조합에 가입하고 나면 높은 보수를 얻을 수 있다. 희극 드로잉은 복잡한 색조나 형태의 입체감을 너무 많이 표현하지 않고 최대한 단순함을 유지해야 한다. 주로 선의 형태를 유지한다. 정교함은 만화적인 느낌을 감소시키는 경향이 있다. 그림은 '개방적'이고 상당한 생략이 가능해야 한다. 과장의 정도는 다양할 수 있지만 모든 희극 드로잉은 어느 정도 왜곡이나 과장을 포함해야 하는 것을 인정해야 한다. 그렇지 않으면 유머러스한 아이디어가 있어도 심각한 드로잉으로 남아 웃음을 유발하지 못할 수 있다.

일반적인
아이디어

다양한 일러스트 분야를 경험해보면 아이디어들이 종종 긴밀하게 연결되어 있다는 것이 명백해진다. 잡지광고의 아이디어는 포스터나 디스플레이에도 문제없이 통합할 수 있다. 바뀌는 것은 표현방식이다. 시간은 하나의 아이디어를 어떻게 표현할지 판단한다. 아이디어를 가지고 얼마나 오랫동안 작업하느냐가 아니라 관찰자가 여러분의 아이디어를 이해하는데 얼마나 오랜 시간을 들이느냐. 실질적으로 무제한적인 읽기시간을 가지고 편하게 앉아있을 때는 몇 초 만에 이해해야 하는 포스터보다 잡지광고에 더 큰 반응을 보일 것이다. 잡지 광고는 포스터보다 환경, 배경, 추가적인 관심사를 더 정교하게 표현하는 것이 가능하다. 시내전차 광고는 포스터보다는 약간 더 긴 읽기시간을 가지고 있으므로 포스터보다 조금 더 긴 문구를 포함할 수 있지만 그래도 잡지만큼은 아니다. 시내전차 광고의 일러스트는 간략해야 하며 단도직입적이어야 한다. 약국 전시는 지나치면서 흘겨보는 것에서 몇 분 동안 읽어보는 것까지 다양하게 만들어질 수 있지만 이때도 단순함이 유지되어야 한다.

모든 그림 아이디어는 목적에 실용적으로 부합하는지 확인하기 위해 다음과 같은 테스트를 거칠 수 있다.

1. 주어진 시간 안에 눈에 띄고 글이 읽히는가?
2. 표현이 최대한 단순한가?
3. 효과를 잃지 않는 선에서 다른 것을 더 제외할 수 있는가?
4. 아이디어가 매체와 조화를 이루는? 예: 여성잡지가 여성에게 어필하는가? 예: 포스터가 보편적으로 어필하는가?
5. 판매 아이디어의 경우 판매가 가능한가?
6. 멀리서도 보여야 할 경우 디테일이 전달되는가?
7. 열 명 중 일곱 명이 좋다고 하는가?
8. 그림 자체가 아이디어를 표현하는가, 아니면 부연설명을 곁들여야 하는가?
9. 주의를 끌지 않고도 눈에 띄고 평가를 받을 수 있는가?
10. 자신만의 아이디어로 만든 것이라고 솔직하게 말할 수 있는가?

위 테스트가 다소 엄격하다고 생각될 수 있지만 이 테스트를 통과하면 안전한 발판을 딛고 선다는 만족감을 얻을 수 있다. 나중에 결함을 발견하는 것보다는 수정할 시간이 있을 때 아이디어를 시험해보는 것이 더 낫다. 모든 아이디어는 좋든 싫든 비판과 논평의 대상이 된다. 비판은 아무리 좋아도 받아들이기가 어렵기 때문에 피할 수 없는 불필요한 비판을 미리 예측하고 여러분 스스로 가장 엄격한 비평가가 되는 것이 현명한 자세다. 다른 사람들로부터의 편견 없는 비평을 듣거나 개인적인 동기에 의해 자극을 받으면 상당히 잘 판단할 수 있다. 화가보다 초보자가 좋은 비평가일 수도 있다. 화가는 자신이라면 어떻게 했으리라는 시선 없이 소재를 보는 것은 쉬운 일이 아니기 때문이다. 다른 사람의 방식대로 작업할 수는 없으니 신중하게 비평해야 한다. 그가 여러분에게 좋은 방법을 알려줄 수도 있다. 일반적인 대중과 기호를 대표하는 사람들로부터 비평을 듣는 것이 가장 좋다.

일반적으로 생략되었던 초기 관심은 아이디어에 풍부하게 주어질 수 있다. 우리는 대부분 작업을 하기 전에 생각을 더 많이 할 거라면 작업의 절반을 마칠 때까지 기다리기보다는 계속 진행하면서 더 빨리 작업할 수 있다. 우리는 스스로에게 "내가 뭐랬어." 라고 말할 수 없다. 기술적으로 얼마나 능숙해지든 구상, 아이디어, 표현방식만이 앞으로 전진시켜줄 것이다.

기술적인 제작에 원칙적으로 집중해야 한다는 것은 분명 당연하다. 그러나 신중한 계획이 있어야 기술적인 능력을 절반이나마 발휘할 기회가 생긴다. 레이아웃을 처음으로 전달받았는데 개인적인 아이디어를 더할 공간이 남아있지 않다고 생각할 수도 있다. 그러나 예상했던 것보다는 조금 더 낫게 만들기 위한 방법은 어김없이 찾을 수 있을 것이다. 아이디어를 창조할 기회가 없다면 어떻게든 만들어보고 상사나 고객에게 보여주어야 한다. 언젠가는 알아보는 사람이 있을 것이다.

CHAPTER 6.
일러스트 분야

Fields of Illustration

잡지광고

잡지광고 페이지 배치의 공부를 위한 자료는 넘쳐날 정도로 많아서 나는 다소 일반적인 방법으로 소재에 안전하게 접근할 수 있다고 생각한다. 따라서 특정하고 실제적인 사례보다는 잡지광고의 종류만 다뤄보려고 한다. 좋은 배치의 기본적인 법칙이 항상 적용되어야 한다. 화가가 좋은 공간, 덩어리 분배, 균형, 회화적인 흥미를 만들어낼 수 있다면 전체 페이지의 배치도 잘 해낼 수 있을 것이라고 생각한다. 페이지 배치는 주어진 구성요소를 주어진 공간에 가능한 보기 좋고 재미있게 배치하는 것이다.

대부분의 경우 배치는 광고 대행사의 영역이며, 일러스트레이터가 계획 단계에서 큰 목소리를 낼 수는 없다. 시리즈의 일치성, 주어진 구성요소의 강조, 활자의 선택 등 다른 요소가 레이아웃에 등장하므로 이런 것들은 대행사의 배치 담당자와 함께 작업하는 것이 좋다. 그러나 그럼에도 불구하고 영리한 일러스트레이터는 페이지 레이아웃 작업에서 완전히 떨어져 생각하지 않는다. 일러스트는 페이지 전체 디자인에 올바르게 맞아떨어져야 하고, 디자인을 이해할 수 있어야 하며, 공감하고 협조적인 자세를 가져야 한다. 레이아웃이 제공하는 좋은 배치의 기회가 주는 장점을 취하거나, 필요하다면 부족한 개념을 더 잘 배치할 수 있도록 자신이 할 수 있는 일을 해야 한다.

일러스트의 성공은 전체 광고의 외형의 성공에 크게 좌우된다. 독자가 일러스트에 자극을 받아 카피를 읽는다면 일러스트에는 더 많은 가치가 생기고, 여러분도 그로부터 혜택을 받을 것이다. 독자가 그림을 보고 나머지를 건너뛴다면 전체 구조는 무너져 내리고 광고는 실패한다.

결국 좋은 광고 일러스트를 향한 첫 번째 접근방식은 다음과 같다. "광고의 문구와 목적의 의미를 얼마나 많이 그림으로 전달할 수 있을까?" 문구가 그림을 설명해야 할 때보다는 그림이 문구를 강조하고 해석해야 하는 경우가 더 많다. 좋은 일러스트는 빈약한 광고라도 빈약한 그림을 담고 있는 좋은 광고보다 더 눈에 띄게 만들어줄 수 있다. 그림은 광고의 의미를 비춰주는 쇼윈도와 같다. 그림이 매력을 끌지 못하면 다른 것도 모두 실패한다.

그렇다면 여러분의 임무가 무엇인지, 광고주의 성공을 여러분의 성공으로 만들기 위해 어떻게 협조해야 하는지 분명한 개념을 가지고 계속해보자. 첫 번째 법칙은 올바른 해석이다. 해석에는 게으른 방법과 영감을 받은 방법의 두 가지 방법이 있다. 게으른 방법은 언제나 쉬운 방법으로, 최소한의 노력으로 지시를 그대로 따르는 것이다. "이렇게 해달라고 했으니 이렇게 해줘야지." 이것은 여러분이 가지고 있는 모든 개성, 독창성, 창의력 등 여러분의 성공에 반드시 필요한 자질을 경시하는 길이다.

올바른 방법은 심리적인 어필, 추진력 있는 동기, 바람직한 반응을 자세하게 조사하는 것이다. 이 부분을 이해하는 것은 큰 도움이 된다. 어머니와 아이를 묘사해달라는 요청을 받았다는 것은 사실 심오하고 지극한 모성애를 표현해야 하는 것이다. 모성애를 이상적이고 아름답게 만드는 모든 특성이 통합되어야 한다. 지난 날 등록했던 귀여운 열아홉 살 금발머리 소녀를 불러 어머니 모델을 시키는 것은 쉽고, 즐겁기까지 할 수도 있다. 그러나 그 소녀가 모성애를 설득력 있게 유형화할 수 있을까? 올바른 방법은 가능한 '이상적인' 어머니를 찾아 가능하다면 그녀의 실제 자녀를 데리고 모델을 서게 하는 것이다. 여러분의 그림을 완벽하게 만들어줄 어떤 특별함을 얻을 수도 있을 것이다. 이것이 불가능하다고 서랍에서 커다란 인형을 끌고 와 아기라고 만족하지 말자. 진짜 아기를 찾도록 한다. 그런 노력은 정당할 뿐만 아니라 여러분 자신을 위해서도 현명한 선택이다. 평판을 쌓는 중이라면 확실하고 영리하게 쌓을 것.

좋은 광고 일러스트에 접근하는 방법

문구를 해석하는 것 다음으로 중요한 것은 가능한 가장 좋은 작업재료를 얻기 위해 모든 노력을 기울이는 것이다. 완성작의 대가가 정해졌다면 화가는 필요할 경우 금액의 10퍼센트는 모델, 소품, 사진 등 다른 작업 재료를 구하는데 쓸 의지가 있어야 한다. 장기적으로 보면 그런 투자가 이득으로써 훨씬 크게 돌아온다. 드레스를 빌려야 한다면 꾸며내지 말고 빌려서 그리자. 가능하다면 다른 부속품도 구한다. 작품의 궁극적인 가치에 많이 기여한다. 이것은 내가 몇 번이고 목격한 사실이다. 실력이 똑같은 화가가 두 명 있을 수 있다. 한 명이 꾸며내 그림을 그릴 때, 다른 한 명은 의식적으로 가장 좋은 물품을 구해 작업한다. 결과는 항상 후자의 승리다. 현실 작업은 모두 일반적인 지식에 보탬이 되지만 꾸며내 그리는 작업방식은 여러분의 실력을 제 자리에 멈춰있게 하거나, 심지어 퇴보시키기도 한다. 관찰과 공부 없이는 할 수 있는 게 없다. 소재에 진짜 정물을 약간만 써도 실제 공부가 된다.

좋은 작품을 위한 세 번째이자 아주 중요한 접근방식은 밑그림을 제출할 필요가 없더라도 밑그림이나 스케치 형태를 그려보는 것이다. 문제가 나타나기 전에 먼저 찾아야 한다. 사진을 보고 연필 그림 작업한다면 원본은 마무리 단계에서 사용하는 것이 사진 자체를 가지고 작업하는 것보다 낫다. 좀 더 자유롭고 표현력 있게 일할 수 있을 것이다. 연필 공부는 대부분 좋은 효과를 갖는 최종 재료로 변환될 수 있다. 완성작 옆에 사진을 걸어 두는 한 완성작은 사진에 비교되어 미완성인 것처럼 보일 것이고, 사진의 마무리와 매끄러움을 따라잡아야 한다는 생각에 시달리게 만들 것이다. 그 대신 사전작업으로 그린 그림을 옆에 걸어 둔다면 카메라가 보는 것보다 여러분이 표현해낸 것에서 더 발전하는 작품을 그릴 수 있다.

사물을 비율에 맞게 확대한다. 이렇게 하면 따라 그리는 것이 아니라 제대로 그림을 그릴 수 있다. 완성작에 손대기 전에 색채 계획을 세워야 한다. 어떤 재료를 사용해도 수정작업은 만족을 줄 수 없다. 수정을 해야 한다면 작업 표면을 가능한 깔끔하게 유지한다. 수채화물감을 가지고 작업할 때는 스펀지로 종이의 물감을 빨아들인다. 유화로 작업할 때는 팔레트 나이프로 긁어낸 뒤 송지유와 행주를 가지고 캔버스를 닦아낸다. 밑에 깔린 물감이 마르면 새로운 물감을 칠할 수는 있지만 캔버스에 처음 칠했을 때와 같은 신선한 모습은 절대 찾아볼 수 없다. 사전트는 모든 부분을 한 번의 시도로만 칠하거나, 다시 칠할 때는 먼저 칠한 부분을 닦아냈다. 똑같은 두상이 머릿속에 완벽하게 각인되어서 최소한의 붓질로 그릴 수 있게 될 때까지 몇 번이고 반복해서 그림을 그렸던 것에서 그런 단순명쾌함이 생긴 것 같다. 어두운 물감 위에 밝은 물감을 칠하면 절대 효과가 좋지 않다. 처음에는 괜찮았는데 나중에 가면 어두운 색 때문에 밝은 색이 탁해 보일 것이다.

압박을 받으면서 일할 때는 항상 최종작업으로 바로 건너뛰고 싶은 유혹을 느끼게 된다. 그러나 내가 경험한 바로 중간과정에서 아낄 수 있는 시간은 없다. 어떤 작업을 생략하려고 했다간 사전 습작이나 스케치를 하는데 들이는 시간보다 더 많은 시간을 낭비하게 만들 수 있다. 그림을 '그리면서 걱정하는 것'은 나쁜 습관이다. 걱정거리는 미리 예상해둬서 그림을 그리던 중간에 포즈나 의상, 모델을 바꾸는 일이 없어야 한다. 시작을 성급하게 잘못 했다는 것을 인정하고 처음부터 다시 하는 편이 낫다.

내가 아는 화가 중에는 한 작품에 캔버스를 두 개씩 놓고 사용하는 사람이 있다. 첫 번째 캔버스에는 할 수 있는 모든 실험을 하며 소란을 피워대며 화를 낸다. 할 수 있는 만큼 했다는 생각이 들면 두 번째 캔버스에 바로 그림을 그리기 시작한다. 이 작업에는 한 시간 반 정도가 소요된다. 이것이 그가 언제나 신선하고 즉흥적인 느낌을 가진 그림을 그릴 수 있는 비밀이다. 실제로 보면 그가 우리보다 시작단계에서 더 명쾌하고 확신을 가지고 있는 것도 아니다. 이런 접근방식은 그의 작업과정을 늦추는 것이 아니라 오히려 속도를 높여 주고, 그로 하여금 아주 직접적이고 정확한 화가라는 신용을 얻게 해주었다. 내가 그와 가까운 관계가 아니었다면 나는 그를 전혀 몰랐을 테고, 그의 이름을 밝히지 않는 대신 그의 작품의 좋은 예시가 우리에게 도움을 줄 것이라 생각된다.

자유의 활용

불행하게도 대부분의 화가들에게는 그들이 취하는 것보다 더 많은 자유가 주어진다. 잘못되는 것에 대한 두려움은 창의력을 억누르고 독창성을 망친다. 주문의 의도와 목적을 분석해야 한다. 그로부터 상당량 벗어나고 싶다는 생각이 든다면 전화 한 통 만으로도 해결을 볼 수도 있을 것이다. 여러분이 유명하다고 하더라도 아트 디렉터는 그것을 가지고 여러분이 뭘 하려는지 시각화할 수가 없다. 아트 디렉터는 여러분의 전작을 토대로 여러분을 믿어보는 것이다. 그렇게 할 수밖에 없다. 여러분 역시 일을 얻을 때 완성작이 어떻게 될지 머릿속에 정확하게 그려볼 수 없다. 그 이유는 모든 것이 창의적인 과정이기 때문이다. 실제 사진 원본을 가지고 작업하는 것이 아니라면 포즈나 의상 등에 대해 미리 이야기할 수 있는 것이 거의 없다. 광고 대행사는 화가에게 아이디어와 레이아웃, 그 이상에 대해 자세하게 알려주지 않는다. 아트 디렉터는 여러분에게 원본을 제공해야 하는 사람이 아니다. 만약 원본을 받는다면 여러분에게 주어지는 자유재량의 여지는 어느 정도인지 알아봐야 한다. 원본은 암시를 주기 위해서일 뿐이고 말 그대로 따라 하

라는 것이 아닐 수 있다. 내가 만난 어떤 아트 디렉터는 잡지를 오려 레이아웃에 클립으로 붙이는 습관이 있었다. 화가에게 그것 같이 좋은 것을 그려 달라고 말하곤 했다. 그와 처음으로 일하게 된 열의에 가득 차 있던 한 젊은 일러스트레이터는 완전한 그것과 똑같이 그렸다. 그림을 되돌려 받았을 때 그에게 남아있넌 선 코앞에 닥친 마감과 미친 듯 날뛰는 아트 디렉터의 반응뿐이었다.

지금뿐 아니라 나중에 필요하게 될 것 같다고 생각되는 가능한 많은 소재에 대한 정보를 수집해 파일로 보관하자. 좋은 파일을 만드는 데는 수년이 걸리므로 조속히 시작하는 것이 좋다. 광고의 길을 걷다 보면 광고의 특정한 종류를 인지하기 시작할 것이다. 대부분의 광고들은 이런 종류 하나 이상에 속하므로 할 수 있는 한 다양하고 독창적인 시도를 해보자. 대부분의 종류를 다룬다고 생각되는 스물네 가지의 가상 광고 예시를 제시해보겠다. 바뀌는 부분은 레이아웃과 배치다. 광고는 실제로 복제되거나 슬로건, 타이틀, 선전 문구를 똑같이 사용해서는 안 되지만 접근방식에 대한 전반적인 아이디어로 쓰일 수 있을 것이다.

스물네 가지 잡지광고

1. 그림의 비중이 큰 광고
이 경우 그림이 광고의 거의 전부가 된다. 일러스트레이터가 가장 큰 중요성을 지니며 실력으로 선택된다. ½, ¾, 가끔은 전체 페이지를 할당받을 경우도 있다. 그래서 스토리를 전달하고 관심과 반응을 얻어내는 것이 온전히 화가의 책임이다. 이런 광고는 화가에겐 가장 큰 기회가 될 수 있다. 진정한 책임이 여러분의 어깨에 지워지기 때문에 이 책의 자료 대부분이 그런 방식으로 제공되는 것이다.

2. 큰 두상에 관심이 집중된 광고
인물묘사와 표현, 성격묘사 능력이 등장하는 부분이다. 큰 두상을 잘 그리면 좋은 광고를 만들 수 있다.

3. '끝없는 식욕'에 어필하는 광고
사람들은 언제나 배고프다. 사람들을 배고프게 만들어 상품을 파는 것이 우리의 역할이다.

4. 제품에 관심이 집중된 광고
이런 광고의 목적은 대중의 기억에 실제 제품에 대한 인상을 심어주는 것이다. 다양한 광고를 만들 수 있다.

5. 로맨스
로맨스는 입맛만큼이나 영속적인 소재다. 언제나 일러스트레이터의 고민거리가 될 것이다.

6. 집과 가족
이 광고타입은 매번 반복되지만 계속해 새로운 각도에서 비춰질 수 있다.

7. 역사 – 전기(傳記)
언제나 흥미를 가질 수 있는 기회를 제공하며 일러스트레이터가 재미를 느낄 수 있는 타입이다.

8. '전후(前後)' 소재
자주 사용되지만 완벽하게 확실한 접근방식

9. 미래의 예측
설득력이 있다면(가끔씩 환상적일 때도 있다) 관심과 흥미를 거의 확실하게 보장할 수 있다.

스물네 가지 잡지광고

10. 만화 타입
만화 접근방식은 타 광고에 유행하는 진지함에 대비된다는 장점이 있다. 페이스에 변화를 주며 관심을 얻을 수 있다.

11. 극단적인 클로즈업
지루한 소재에 아주 효과적이다. 파리부터 속눈썹까지 어느 것에도 알맞다.

12. '그룹 그림' 광고
그림이 모여 있을 때 하나만 있을 때보다 스토리텔링 가치가 더 나을 때도 있다. 예를 들어 여러 사람들이 같은 제품을 사용하는 것이 있다.

13. 연속 그림 광고
만화에서 따온 타입이다. 그림으로 스토리를 전달한다. 화가는 다양한 조건에서 캐릭터를 반복해서 그려야 한다. 이런 광고는 많은 것들이 포함되면서 활기를 잃을 수도 있다. 그래도 좋은 효과를 불러올지도 모를 일이다.

14. '액션' 광고
좋은 액션은 언제나 시선을 사로잡는다.

15. '섹스어필' 광고
이 소재도 언제나 지속될 것이다.

16. 스케치 광고
스케치에는 노력을 기울인 작품이 종종 놓치는 힘이 있다. 굉장한 광고가치를 갖는 타입으로 좀 더 자주 사용되어야 할 것이다.

17. '두려움' 소재
자기보호본능을 바탕으로 하고 있으며 특정 타입의 광고에 효과적이다. 너무 명백하거나 기괴하지 않아야 한다.

18. 상징적인 소재
독창성의 기회가 무제한적이다.

19. '아기' 소재
언제까지나 사용될 것이다.

20. '캐릭터' 소재
좋은 기회다.

21. "아이 소재" - 베스트셀러 중 하나
어린 시절을 잊을 수 있는 사람이 누가 있을까? 어떤 부모가 관심을 보이지 않겠는가? 이 소재는 실질적으로 무한대의 아이디어를 가지고 있다. 어린이는 가능한 현실적이고 자연스럽게 묘사되어야 하며 너무 꾸며 입혀서는 안 된다. 아이 소재는 아름다운 것보다는 건강해 보이는 것에 어필한다.

22. '어머니와 아이' 소재
잘만 그리면 항상 공감대를 얻어낼 수 있다.

23. '럭셔리' 어필
이런 어필은 품질과 고상한 기호가 기회를 갖는 풍족한 시기에 가장 좋다. 명성이나 탁월함, 소유권에 대한 자존심과 같은 욕구로 나열될 수 있다.

24. '순전한 상상'
약간 광기를 부릴 수 있는 유일한 기회로, 대부분의 일러스트레이터들이 환영하는 소재다.

일반적인 잡지광고 종류

프랭크 영(Frank Young)이 광고 레이아웃에 대해 쓴 책에 관심을 갖기 바란다. 프랭크 영은 그 분야에서 의심의 여지가 없는 위신을 가지고 있다. 영과 그의 작품을 개인적으로 만나게 된 것은 큰 수확이었지만 나는 레이아웃의 분야에 있어서 그의 지식과 경험에 어깨를 견줄 수 없다는 것을 고백한다. 나는 모든 일러스트레이터가 그의 작품을 철저히 연구해야 한다고 생각하며, 이 기회를 통해 내게 영감을 주고 갈 길을 지도해준 것에 감사를 전하고 싶다. 레이아웃은 다른 책에서도 전문적으로 다루고 있는 만큼 이 책에서는 자세히 설명할 생각이 없다.

그렇기 때문에 레이아웃에 대해서와 마찬가지로 그 부분 역시 상당한 비판을 받을 수도 있다는 사실을 알면서도 일반적인 타입의 광고만 다루는 것이다. 솔직히 나는 레이아웃에 정통한 사람이 아니라 다만 레이아웃을 더 잘하게 되길 바랄 뿐이다. 리처드 S. 체놀트(Richard S. Chenault)가 레이아웃에 대해 쓴 『Advertising Layout, The Projection of an Idea(광고 레이아웃, 생각의 투영)』라는 책도 언급하고자 한다. 유명하고 실천적인 아트 디렉터의 유능한 지도하에 전문적으로 쓰인 이 책은 가장 중요한 본질을 다루고 있다.

1. 그림의 비중이 크다.

2. 크게 그린 두상에 관심이 집중된다.

3. 끝없는 식욕에 호소한다.

4. 제품에 관심이 집중된다.

잡지 광고의 종류

5. 로맨스

6. 집과 가족

7. 역사 – 전기

8. 전후 소재

9. 미래 예측

10. 만화

11. 극단적인 클로즈업

12. 그룹 그림

13. 그림 연속

14. 액션

15. 섹스어필

16. 스케치 타입

17. 공포 소재

18. 상징적인 소재

19. 이기를 소재로 한 광고는 계속해 만들어질 것이다

20. 캐릭터 소재

21. 아동 - 베스트셀러 중 하나

22. 어머니와 아이 소재(모성애)

23. 럭셔리 어필

24. 순전한 상상

전체 광고에
일러스트 연계시키기

잡지 광고의 전체 페이지 배치 레이아웃을 해 달라는 요구를 받지 않았더라도, 내가 말했듯이 이 문제는 여러분이 고려해봐야 할 사안이다. 많은 요소가 여러분의 그림 아이디어를 실현하는 것과 마찬가지로 레이아웃의 일반적인 개요를 진행하는 것에 좌우된다. 궁극적인 결과에 도움이 될 만한 몇 가지 조언을 들려주겠다.

레이아웃이 복잡하고 공간을 차지하는 요소들로 이미 '번잡스럽다면' 일러스트에 빈 공간을 가능한 많이 두고, 덩어리는 간단하게 유지하고, 빛과 그림자에 너무 많이 분산되지 않도록 해야 한다. 소재를 계획할 때는 얇은 종이에 명암의 전반적인 덩어리와 패턴을 표시한 뒤 레이아웃 위에 겹쳐 그린다. 많은 것을 생략할 수 있다는 것을 발견할 것이다. 복잡하고 번잡한 레이아웃에서는 배경은 거의 쓰지 않은 채 흰 부분으로 '숨'이 트이게 하고 일러스트를 단순하게 포스터같이 하는 것이 더 보기 좋다. 소위 '얼룩덜룩'한 레이아웃에는 '얼룩덜룩'한 그림이 어울리지 않는다. 아무리 잘 그려도 좋은 효과를 얻을 수 없고 광고로써의 가치는 상실될 것이다. 모든 일러스트는 배경에 대비되어야 주의를 끌 수 있다.

'흐릿한' 레이아웃이나 작은 텍스트나 활자가 공간을 크게 차지하고 있는 경우도 마찬가지다. 칙칙하거나 '음울한' 효과를 원하는 것이 아니라면 일러스트까지 흐릿하게 해서는 안 된다. 강한 검은색이나 흰색이 가능한 크게 공간을 차지하고 있어야 텍스트의 흐릿함이 아름답게 보일 수 있다.

레이아웃에 여백이 넉넉히 있는 것이 가장 운이 좋은 경우다. 광고인들은 오랜 세월동안 여백 있는 광고가치를 고객들에게 선전해오고 있다. 그러나 안타깝게도 공간은 값비싸고, 비용을 부담하는 사람들은 공간을 가득 채우고 싶어 하는 경향이 있다. 장기적으로 보면 그런 광고가 가져오는 효과는 절반에 불과하기 때문에 비용을 두 배로 지불하는 셈이다. 그런 레이아웃에는 최소한

네 가지 대비 명암으로 그림에 제한을 둘 수밖에 없다.

일러스트를 계획할 때에는 근본적인 네 가지 색조 계획으로 돌아갈 수 있다. 레이아웃 배경이 흰색이면 그에 대비되도록 강한 회색이나 어두운 색을 쓰고, 배경의 흰색의 일부를 일러스트 안으로 포함시킬 수도 있다. 레이아웃이 전반적으로 흐릿하거나 검은 배경을 가지고 있다면 다른 계획을 써야 한다. 요지는 회색과 검은색에 대비되는 밝은 색을 쓰거나 밝은 색에 대비되는 어두운 색을 쓰는 것이다. 이 점을 주의하면 평범한 광고와 눈에 띄는 광고의 차이점을 만들어낼 수 있다.

사진 재료는 보통 그대로 수용해서 레이아웃에 배치해야 하지만 모험적인 사람들은 가끔 사진의 인물이나 사물을 종이인형처럼 오려낸 효과를 주어 소재의 흐릿함이나 단조로움에서 탈피한다. 그러나 이렇게 하면 소재가 딱딱하고 '풀로 붙인 느낌'이 들며, 좋은 그림이나 삽화에서 찾아볼 수 있듯이 배경과 소재가 조화를 이루고 테두리가 나타났다가 사라지기도 하는 가치를 얻을 수 없다. 이 조화는 매우 중요한 효과의 통일감을 주는 데 필요하다.

그림을 전달할 때는 표현 단계에서 정했던 예비 재료의 일부를 고수하는 등 전체 배치의 효과를 고려했다는 것을 알리는 것이 좋다. 원본 주변에 나머지 레이아웃을 두지 않으면 원본이 약간 비중이 있거나 미약하게 보일 수 있고, 이 점에 대한 코멘트를 들었을 때 실질적인 이유를 들 준비가 되어있을 수 있다. 그러나 코멘트는 보통 그림 자체의 장점에 요점을 두기 때문에 이런 일이 생길 확률은 거의 없다.

상품이 레이아웃 안에 있지만 일러스트 밖에 있다면 무슨 수를 써서라도 그림을 통해 시선을 상품으로 끌어야 하며, 아니면 덩어리, 테두리, 선의 디자인을 따라가는 시선의 경로라도 제공해서 그림이 전반적으로 상품을 향하게끔 해야 한다. 이 경우 가장 고마워하게 될 사람은 아트 디렉터다. 어쩔 때는 상품이 겹쳐지거나 일러스트에 걸쳐지기도 한다. 그럴 때는 그 부분에 적절한 대비를 줘서 상품이 명암과 분리되면서 안정적으로 앞으로 나와 보이게 만들자. 상품이 일러스트 안에 있다면 가능한 모든 선을 상품으로 향하게 해서 관심지점이 되도록 한다.

'일치감' 만들기

경험이 많지 않은 화가가 자신의 모든 노력을 광고나 상업적 접근에 한 번에 일치시키기란 힘든 것이 사실이다. 초보자는 이런 말을 자주 듣게 될 것이다. "우리는 지금 순수미술이 필요한 것이 아닙니다. 우리가 원하는 건 좋은 광고에요." 광고주들이 미술과 광고를 구분하는 것은 안타까운 사실이다. 결국 지난 20년 동안 미술 일러스트는 순수미술을 향해 진보해왔기 때문이다. 『Art Director's Annual(1920년부터 계속해 출판되고 있는 미국의 연감, 매해 전 세계 디자인과 광고에서 최고의 작품들을 모은 책)』을 공부하면 그 사실을 증명할 수 있을 것이다. 광고는 끊임없이 순수미술을 향해 가고 있으며, 내가 보기에는 이미 순수미술을 따라 잡아 여러 사례에서 소위 '순수미술'이라고 불리는 것의 대부분을 뛰어넘고 있다. 어떤 경우 광고주들은 그런 관점에서 나라에서 가장 뛰어난 화가들을 가려내 그들의 작품을 얻는데 비용을 아끼지 않는다. 좋은 그림과 명암, 배치, 색채와 구상에 반대할 광고주는 없다. 광고미술과 '순수미술' 사이에는 명확한 경계선이 있을 수 없다. 둘 사이의 기본적인 차이점은 물감이나 재료, 기법과는 아무 상관도 없다. 광고의 접근방식은 스토리텔링, 어필의 심리학, 주의 집중, 반응에 더 많이 기운다. 순수미술은 그 자체의 본질적인 미를 가지고 다른 목적이 없이 창조되는 모든 미술일 수 있다.

광고미술에는 모순이 허용되어 있다는 점에서 비교를 당하는 수난을 겪을 수 있다. 만화에서 '과대선전'이나 말풍선을 차용해 기껏 잘 그린 그림에 갖다 붙이면 부조리하고 엉망진창인 결과를 가져올 수도 있다. 눈길을 끌기 위해 심미성을 포기해서 조악한 그림이 나오면 관심을 끄는 것이 무슨 소용이겠는가? 형편없는 방식으로 주의를 끌어본 들 얻을 것이 없다. 빡빡하고 과도하게 집요한 디테일이 가장 좋은 그림을 만든다는 잘못된 생각 때문에 광고는 끊임없이 목표 달성에 실패하는 것이다. 그런 디테일은 아이디어와 상품을 강조하기보다는 오히려 주의를 다른 곳에 돌려 버

릴 확률이 더 크다. 원색이나 스펙트럼의 색채만 쓰면서 색깔이 서로 충돌하게 만드는 광고도 색의 사용에 실패한 경우다. 결국 그런 시도는 광고주가 조악한 취향을 타고났다는 사실을 대대적으로 공개하는 것일 뿐이다. 색채는 색조와 아름다운 관계를 이루는 것에 달려있다는 사실을 광고주가 믿지 않으면 아무 총천연색 색채 영화를 보여주어라. 광고주는 생각보다 다채로운 장면을 보게 될 것이다.

그림을 계획하고 주문하는 권한을 가진 사람들이 회화적 지식의 기반이 부족해서 좋은 광고 미술에 정반대되는 지시를 할 때에도 광고는 실패하게 된다. 묘하게도, 아는 게 없는 사람일수록 이것저것 시키는 것이 많다. 유능한 아트 디렉터는 재능을 인정하고 전적인 자유를 부여한다. 그들은 언제나 더 나은 결과를 만들어낸다.

광고 표현의 '느낌'을 살리는 가장 좋은 방법은 잡지를 빠르게 훑어보는 것이다. 그 중 하나를 골라 연습장에 구성요소의 배치를 바꿔본다. '불필요한 것'은 제거해서 여백을 남긴다. 흰색, 회색, 검은색의 디자인에 미니어처 패턴으로 블록, 선, 여백을 만들어내면 된다. 균형과 디자인을 고려하면 평범한 레이아웃으로부터 주옥같은 결과물을 얻을 수 있다. 그런 실험은 곧 탁월한 배치로 재능을 표출해내기 시작할 것이다.

화가와 광고주의 협조는 의도와 목적을 서로 이해하는 것에 달려있다. 광고주는 판매 이론과 공간에 더불어 평판 좋은 상품을 제시한다. 여러분은 빛과 형태, 디자인, 극적인 표현에 대해 가지고 있는 이해를 제공한다. 이것은 양측에서 모두 얻을 수 있는 것도 아니며, 여러분이 가지고 있는 특정한 지식은 습득하기가 훨씬 어렵다는 점에서 여러분이 기여하는 바가 광고주의 공보다도 크다.

가장 뛰어난 상업 미술가는 결코 무조건 '예스맨'이 아니다. 그러나 자신의 명성에 도움이 되기보단 해를 끼칠만한 일러스트나 미술을 창조해내는 것이 아닌 한 전적으로 다른 사람의 의견에 귀를 기울이고 협동할 준비가 되어있다. 일부러 나쁜 결과물을 만들어낼 바에는 의뢰를 거절할 용기를 가져야 한다. 그 일로 남는 것이 돈밖에 없다면 그냥 잊어버려라.

전형적인 잡지광고 임무

광고 대행사의 아트 디렉터로부터 전화를 받았다고 가정해보자. 그는 잡지에서 범용으로 사용할 흑백 일러스트를 원한다. 다음 장은 전형적인 에이전시 레이아웃에 근사한 사례를 보여주고 있다. 레이아웃은 각 유닛에 할당된 공간을 따라야 한다고 여겨진다. 고객은 열 제어장치를 제조하는 회사다. 헤드라인은 '완벽한 실내온도'로 하고, 다소 참신하고 재미있는 아이디어를 쓰기로 했다. 심리적인 어필은 '추위 탈출'이다. 여기에 집과 가족의 사랑, 안정과 편안함을 향한 욕구가 결합될 것이다. 오버코트를 입고 세찬 바람을 맞는 남자를 작게 그려서 '전후' 비교를 할 것이다(아트 디렉터는 이 선 드로잉은 자신의 미술부에서 담당할 것이라고 말했다). 심리적인 각도에 대해 더 생각해보자 '걱정근심 해소', '휴식을 향한 욕구' 등 다양한 어필이 소재에 내재되어 있다는 것을 찾아냈다. 이 모든 것이 일러스트로 작업을 향하고 있다.

시간을 내어 어린 딸과 함께 하는 아버지와, 그들 옆에 붙어있는 애정 넘치는 어머니의 모습을 보여주겠다. 추운 날씨에 집 안에 있고 싶어 하는 남자가 아이에게 동화책을 읽어주는 모습은 자연스럽다. 아트 디렉터가 바쁘면 "사랑스러운 아담한 가족을 그려주세요. 행복하고 화목하게. 잘 해주시고, 빨리 해주세요." 라고 말하는 것 외에 더 자세한 말을 하지 않을 것이다 (광고작업은 언제나 촌각을 다툰다). 또한 포괄적인 스케치는 필요 없으니 전반적인 구성을 보여주는 밑그림을 보여 달라고 할 것이다.

다음은 이 때 제시할 수 있는 밑그림으로, 성실한 화가라면 모델을 고용하기 전 이런 스케치를 그리기 마련이다. 그 중 목적에 가장 가까운 그림이 선정되면 모델을 불러 포즈를 취하게 하고 촬영을 한다. 스토리를

말할 수 있는 표현에 가장 가까운 결과를 만들어내기 위해 몇 가지 조명을 비롯해 여러 가지 시도를 한다.

마지막 일러스트에서는 딱딱한 사진과 같은 디테일에서 벗어나고자 하는 시도를 발견할 수 있을 것이다. 테두리는 신중하게 고려한다. 어깨 너머에서 조명이 책을 비추는 것이 당연하기도 하지만 그림자에서 반영과 광휘를 얻을 수 있는 좋은 기회이므로 역광 조명을 선택했다. 소재를 뒷받침할 색이 없다면 회화적인 효과를 위한 명암에 전적으로 의존해야 한다. 모든 소재는 흑백 연출을 위해 검은색, 회색, 흰색의 올바른 균형에 대해 신중하게 연구되어야 한다. 흑백 그림, 특히 활기찬 소재에서는 무겁고 어두운 느낌만은 피해야 한다. 명암은 분위기와 긴밀하게 연관되어 있어서 주의하지 않으면 그림이 아이디어에 정 반대되는 분위기를 전달하는 사태가 벌어질 수 있다.

솜씨가 늘수록 화가의 개인적인 느낌과 개성이 가장 중요하다는 사실이 점점 명확해질 것이다. 그림이라는 것은 뭔가를 채운 윤곽 훨씬 이상의 것이며, 자연, 빛과 형태, 그리고 여러분의 개인적인 감정이 표출되는 출처를 해석해야지 그림이 표현하는 바를 찾아낼 수 있다.

개성은 없고 공식만 넘쳐나는 광고가 너무나도 많다. 아트 디렉터와 화가 측에서도 창조보다는 모방만 하려는 추세도 너무 강하다. 극도의 긴장과 압박 속에서 작업하면서 개성이나 창작에 대해 충분히 생각할 수 없는 것은 당연한 일이다. 해답은 경쟁자의 접근방식에 있는 것이 아니다. 개성적인 표현을 위해 노력하는 용기를 보이는 사람은 너무나도 드물다. 그러나 개성적인 표현을 시도하지 않고는 절대 빛을 볼 수 없다.

귀가 아닌 자신의 눈을 믿자. 자신의 안목도 다른 동료들만큼이나 훌륭하다고 믿자. 남에게 뒤지지 않는 표현의 권리를 가지고 있다고 믿자. 뭘 그려야 할지 모르겠다면 그것은 소재나 우리 자신에 대해 충분히 깊게 파고들지 않았기 때문이다. 세상에서 흥미로운 것이 하나도 없다면 아무런 아이디어도 얻을 수 없을 것이다. 우리의 관심을 끄는 것이 있는 한 그것에 대한 느낌을 표현할 수 있는 기반을 가지고 있는 것이다.

에이전시 레이아웃에 대해 충분한 생각을 기울이고 나면 머리를 더 크게 잡고 다듬어서 소재를 더 낮게 만들 수 있다. 그림에서 보이는 것처럼 인물의 얼굴이 광고 제품의 반대쪽을 향하고 있다. 마치 제품에 주의를 끈다기보다는 제품으로부터 주의를 돌리는 것처럼 보인다.

그래서 인물의 방향을 돌려본다. 아트 디렉터에게 전화를 하거나 밑그림을 보내 설명한다. 이제 촬영이나 연구 작업을 위해 모델을 고용할 준비가 되었다. 이런 밑그림 작업을 거치면 촬영 작업 시 카메라에 휘둘리지 않고 원하는 방식으로 카메라를 활용할 수 있다. 시도해보자.

완성된 광고 일러스트

잡지광고의 미래

잡지광고에서는 해볼 수 있는 모든 시도를 해봤고, 그 어떤 접근방식에서도 모방이 불가피한 것처럼 보일 수도 있다. 그러나 대체적으로 똑같은 방향으로 흘러갈 운명처럼 보이는 잡지광고에 우리 화가들이 뭔가를 기여할 수 있는 한 잡지광고는 계속되어야 한다.

좋은 광고를 만드는 데 가장 큰 문제점은 눈길을 끌기 위한 몸부림이다. 활자가 더 커지고 굵어진다. 색채는 더 요란해지고 공간은 더 빽빽해진다. 공간이 더 비싸지면서 그 안에 담으려는 것도 늘어난다. 억지로라도 주의를 끌려고 온갖 책략들이 달려든다. 온갖 문제가 한 방에 모여 있는 것과 다름없다. 하나가 더 큰 소리를 내자니 다른 하나도 덩달아 목소리를 높인다. 누군가 라디오에서 소리를 지르기 시작하고 이내 모든 사람들이 악을 쓰는 것 같다. 조용하고 엄숙한 사람은 온데간데없다. 한 어린 소녀가 "나 빼고 다 조용히 하기"라고 말했던 것을 토대로 작업하면 놀라운 잡지광고가 탄생할 것이다. 이것은 "모두가 목소리를 높이려고만 하는데 나 역시 소리칠 수밖에 없지 않은가?"의 철학으로 되돌아간다. 인쇄된 글씨가 소리를 낼 수 없는 건 다행스러운 일이다. 볼드체의 활자, 번지르르한 색깔, 과대선전, 손 글씨가 어떠한 일들을 할 수 있는지의 개념이 잘못 알려져 있는 경우가 있다. 이런 것들이 주의를 집중시키게 만드는 대비라는 요소인데 다른 모든 것들이 지면에서 '소리치고' 있을 때 대비를 적게 줌으로써 그 소리를 들리지 않게 만들 수 있다. 단 하나의 목소리도 조용한 방에서는 명확해지는 것처럼 단순함과 여백도 매력적인 표현방식으로 주의를 집중시켜준다. 두꺼운 활자는 광고가 온전한 효과를 가져야 할 공간 자체를 먹어버린다. 색채의 부조화는 색 자체를 망쳐버리고 선명한 색이 필요한 조용함과 대비를 깨뜨린다.

태양 아래 모든 것이 어지럽게 뒤덮인 공간이 있다고 가정해보자. 한 평을 깨끗하게 비워버리고 한 가운데 오렌지나 사과를 둔다. 이것이 내가 생각하는 주의 집중의 원리다. 나머지 잡동사니가 있는 부분에 오렌지를 한 상자를 부어본들 깨끗한 곳에 놓인 단 하나의 오렌지가 가져오는 주의의 1/10도 집중시키지 못할 것이다.

광고주들에게 있어서는 가장 납득하기 어려운 사실이지만 일단 시도해보면 그 효력은 언제까지나 증명된다. 내가 생각한 코카콜라(Coca-Cola) 포스터에는 한 명의 소녀가 콜라병을 내밀며 "예스(Yes)"라고 말한다. 캠벨 수프(Campbell Soup) 광고에서는 그릇을 들고 있는 소년의 머리와 어깨만 보여주고 "더(More)"라는 타이틀을 달고 있다. 흰 공간이 약간의 선명한 색을 에워싸고 있다. 첫 번째 예에서는 수수한 녹색이 커다란 두상을 둘러싸고 있다. 검은 배경 한 가운데 보석이 하나 있는 보석 회사의 광고도 생각난다. 효과적인 심플함으로 여전히 역사를 광고하고 있는 맥클렐랜드 바클레이 피셔 바디(McClelland Barclay Fisher Body) 광고도 있다. 볼드체와 번쩍거리는 활자의 접근방식은 제품과 광고주의 이름을 알리는데 있어 결코 이들에 비할 수 없다는 것을 증명할 수 있는 다른 예도 얼마든지 있다. 잡지 지면에 네온 조명을 킬 순 없는 노릇이므로(회화적인 효과로 가능하다면 시도는 해보겠지만) 소리치는 것과 악을 쓰는 것이 해답이 되지는 않는다는 것은 분명하다. 대비를 쓸 수 있을 때는 중요하고 필요하다고 하지만 대비에 남아있는 최고의 가능성은 나쁜 스타일에 대비되는 좋은 스타일이 아닐까? 안 좋은 광고의 잡동사니를 모두 치워버리고 깔끔한 여백을 남겨서 단순함을 통한 차별성을 부여할 수 있지 않을까? 광고가 앞으로 진보한다고 볼 때, 원본과 텍스트를 가지고 할 수 있는 것이 많이 있을까? 최상급이란 것이 남아 있을까? 잡지가 블리드 페이지(bleed page: 광고물이나 서적을 인쇄 시, 제본을 위해 테두리에 여유분을 두는 것)를 만들어낸 것은 그리 오래되지 않았다. 이로써 지면 모서리에 1인치 정도의 여백이 생겼다. 할 수 있는 사람은 모두 이 공간에 달려들었지만 이 공간은 채워질 목적으로 남겨진 것이 아니지 않은가? 그렇게 해서 다른 광고보다 조금 더 큰 광고를 만들었지만, 그 목적은 무엇인가? 효과성을 가져다주었던 하얀 여백의 미는 결국 페이지에서 밀려나 광고로 덮어씌워졌다. 공간이 가득 차 있으면 사이즈는 효과성과는 아무 관계도 없다. 영화 화면의 얼굴이 크든 작든, 인간의 얼굴 이상으로는 절대 인식하지 않는다는 사실에 주목하기 바란다. 사이즈에서 얻을 수 있는 것은 단지 멀리 있는 똑같은 것을 클로즈업해서 볼 수 있는 것뿐이다.

더 나은 스타일의 잡지광고

 광고에서 그런 효과를 자산으로 두는 것은 중요하다. 하지만 여백의 분리, 혹은 '숨 쉬는 공간'을 포기해야만 사이즈를 얻을 수 있다. 사이즈가 가장자리를 덮어 버리면 아무 소용도 없으며, 너무 뚱뚱해서 불편해보이고 보기 싫은 사람의 모습과 다름없다. 광고는 의자에 앉아있는 뚱뚱한 사람처럼 쉽사리 공간에서 넘쳐버린다. 블리드 페이지를 숨 쉬는 공간으로 채택한 영리한 광고주들 외에는 블리드 페이지의 덕을 본 사람이 거의 없다. 블리드 페이지는 추가 비용을 지불할 가치가 있는 여분의 공간이다. 블리드 페이지는 액자에 들어있지 않은 그림과도 같다.

 광고가 더 요란해지거나 커질 수 없다면, 어떤 선택이 남아있을까? 답은 하나뿐이다. 더 나은 스타일이다. 더 나은 스타일을 가진 미술과 카피, 표현방식이다. 낡은 옷을 걸치고 있던 광고는 성장하고 있다. 영원히 낡은 옷을 입을 수는 없다. 결국 좋은 미술을 피할게 아니라 추구해야 한다. 사실을 간단명료하게 전달하고, 상상과 스타일로 꾸미고, 심플하게 접근하고, 진부함과 부적절함을 대체하고, 끊임없이 이상을 추구하며 위대한 미술을 만들어온 것이 위대한 광고를 만들 것이다.

 광고미술은 여전히 불모지일 수 있다. 그러나 이런 개발은 광고인의 책상이 아니라 미술 분야 자체에서 생겨나야 한다. 광고주는 절대 화가들에게 뭘 어떻게 하라고 할 수 없다. 자신이 원하는 것을 말할 수는 있지만 화가가 주는 것을 받아들여야 한다. 광고주는 화가보다 제한되어 있다. 그렇기 때문에 우리 화가들은 우리에게 요구되는 것에 개성과 재능을 속박하지 않아야 하는 것이다. 우리는 광고주가 요구하는 것 이상을 내줘야 한다.

 더 나은 레이아웃 담당자, 더 나은 화가, 더 나은 카피라이터를 만들어내는 것 외의 방법은 없다. 잡지광고는 이 세 사람의 협동 그 이상의 것이 될 수 없기 때문이다. 가능하다면 광고미술과 순수미술 간의 차별을 없애도록 노력해야 한다. 광고미술에는 무관심하면서 순수미술을 만들어내기 위해 굶주리는 것은 그다지 논리적이지 않

다. '순수' 미술가가 광고 분야로 '자신을 낮춘다기보다' 광고 분야를 더 높은 단계로 끌어올릴 수도 있지 않은가? 전시장의 벽에 걸린 것과 같은 좋은 작품을 인쇄된 지면에서도 볼 수는 없는 걸까?

 한 잡지가 사전트(Sargent)의 수채화나 목탄 초상화 명작을 재현한다고 했을 때, 그것이 가져올 효과를 의심할 수 있는 사람이 있을까? 우리가 만들어내는 미술 외에 광고를 더 낮은 회화단계에 붙들고 있는 것은 결국 무엇일까?

 잡지광고는 아직도 갈 길이 멀다. 잡지광고는 우리가 만들어낼 수 있는 최고의 재능과 나란히 서게 될 것이다. 우리의 실력이 충분히 나아지면 뭘 해야 한다는 말을 들을 일도 없어질 것이다. 잡지광고는 레이아웃과 표현방식을 대청소하기 위한 나름 스타일의 역할을 가지고 있다. 그러나 그것은 우리들 앞에 놓인 임무에 비하면 아무것도 아니다. 우리는 미술학교에서 한두 해 공부하는 것이 필요한 전부라고 여겨서는 안 된다. 그런 공부는 스스로 해야 하는 개인적인 공부를 위한 수습 과정에 불과하다.

 새로운 물건들이 발명되면서 광고도 새로운 형태를 띠게 되리라는 것은 확실하다. 우리가 어떻게 부르고, 발음하고, 그리고, 실천해도 선전은 선전이다. 광고는 사람들로 하여금 보게 하고 듣게 하는 모든 활동이다.

 광고의 미래에 대한 유일한 해답이 스타일의 증진이라고 생각해볼 때, 20년 전의 평균적인 영화와 현재의 영화를 비교해보자. 연기와 표현방식, 창의성을 모두 비교해보자. 과거의 주인공과 제작자는 현재를 '헤어 나갈 수' 없을 것이다. 건축, 산업 디자인, 공학을 살펴보자. 모두 더욱 단순해지고 더 나은 스타일로 진보하고 있다. 광고라고 현상유지에 안주할 수 없다.

 내일의 광고를 준비하기 위해서는 오늘의 광고에 지나치게 집중하지 말고, 그보다는 인생과 자연, 형태, 색채와 디자인을 바라보아야 한다. 여러분의 작품에 필요한 좋은 퀄리티를 줄 수 있는 유일한 원천을 찾도록 하자. 머리를 그릴 때는 멋진 초상화를 그리듯 색을 입히고, 형태를 그릴 때에도 조각을 하듯이 신중하게 하라. 전시장의 그림에서 볼 법한 색조와 색채의 미를 찾도록 한다. 그보다 더 나은 방법은 없다.

옥외 포스터

읽기 시간과 광고의 관계는 이미 앞에서 짚고 넘어온 부분이다. 옥외 포스터를 기획할 때보다 이 관계가 중요하게 여겨지는 순간은 없다. 포스터 전문가들은 최대 읽기 시간이 10초라는데 의견을 모으고 있다. 따라서 포스터는 그 사실을 바탕으로 만들어져야 한다. 10초는 아주 짧지만 그조차 자동차를 운전하는 사람의 시선을 잡아끌기에는 너무 길수도 있다. 읽기 시간을 최대한 오랫동안 주면서 동시에 운전자에게 위험부담을 주지 않으려면 두 가지의 포스터 전시 계획을 따라야 한다. 첫 번째는 게시판에 각도를 줘서 멀리서도 보이게 하는 것이다. 이 때문에 광고판에는 지그재그 배치가 자주 사용된다. 두 번째는 가능하다면 광고판을 운전자의 정면에 배치하여 시선이 전방을 벗어나지 않도록 하는 것이다. 단어 수는 최소한으로 하고 포스터의 배치는 가능한 심플하게 해서 최대한 멀리 전달되도록 한다. 그 다음에는 포스터는 단순하고, 직접적으로 어필하고, 빠르게 읽을 수 있어야 한다는 것을 원칙으로 삼자.

포스터를 기획할 때 가장 먼저 고려되는 것은 커다란 두상, 또는 어떤 종류건 커다란 구성요소 하나가 될 것이다. 특히 세로로 길게 삽입할 수 있는 한 명의 인물도 좋다. 인물의 일부를 수직으로 사용하면 더 많은 인물을 사용할 수 있다. 소재가 아주 단순하지 않다면 포스터에서 입체 소재가 네 귀퉁이를 향하게 하는 시도는 거의 하지 않는다.

전체 포스터는 제품명을 포함해서 여덟 단어를 넘기지 않도록 해야 하며, 그보다 줄일 수 있으면 더 좋다.

한 단어밖에 포함하지 않는 포스터는 모든 포스터 종사자들의 꿈이다. 잡지광고를 위한 카피를 준비하는데 익숙한 광고 대행사들도 포스터 기획에는 심각한 실수를 저지르기 쉽다.

배경의 평평함과 단순함은 필수요건이라 봐도 무방하다. 경쟁 포스터들이 대체로 사용하는 수직, 수평 배치에 대비되는 사선 배치도 좋다. 포스터 배경의 꼭대기 선을 약간 내리고 그림 구성요소가 그 선을 넘어가게 하는 방법도 좋다. 그렇게 하면 다른 포스터의 선에 경사를 주면서 주의를 끌 수 있다. 이 때문에 포스터의 문장 선은 포스터 배경 위로 사용되는 경우가 많다. 이 책 앞부분에서 설명한 4대 기본 색조 배치는 좋은 포스터에 빠질 수 없는 요소다. 포스터는 깔끔하고, 명확하고, 대비가 확실해야 한다.

다음 페이지의 포스터지 레이아웃을 자세히 공부해서 종이 테두리가 눈이나 손가락, 심지어는 머리를 관통하게끔 구상하는 일이 없도록 하자. 테두리가 짧은 문장 선을 수직으로 관통하는 일도 피하도록 한다. 바람이 강하게 부는 날에 전단지를 붙이면 종이를 정확하게 맞춰 붙이는 일이 거의 불가능하다. 인쇄업자들이 디자인을 인쇄하기 수월하도록 작업하면 여러분과 인쇄업자들 모두에게 더 나은 작품을 가져다준다.

반쪽짜리 종이는 더 큰 종이 두 장의 위나 아래, 또는 위쪽이나 아래쪽에 배치할 수 있다. 그러면 디자인의 선택의 폭이 넓어지고 중요한 요소를 잘못 관통하는 일을 없이 사물을 배치할 수 있다.

포스터는 종종 상인의 이름을 각인할 공간을 남겨두며 신디케이트로 만들어진다. 그 경우, 처음부터 그런 공간에 대한 계획을 포함해야 한다. 포스터는 다른 어떤 일러스트 자료보다 신중하게 계획되어야 한다. 최종 스케치 전에 포괄적인 스케치를 요구하는 것이 일반적이며, 좋은 포스터를 어림짐작으로 만드는 경우는 거의 없기 때문에 그렇게 하는 것이 좋다.

포스터 배치가 다소 '진부'한 경우를 자주 접해봤을 것이다. 진부하지 않으면서 좋은 포스터를 만드는 것은 굉장히 어렵다. 포스터의 수평적인 모양은 좋은 디자인으로 채우기도 쉽지 않고, 다른 일러스트의 일반적인 모양과도 다르다. 직접 실험해보자.

포스터 구획 나누기

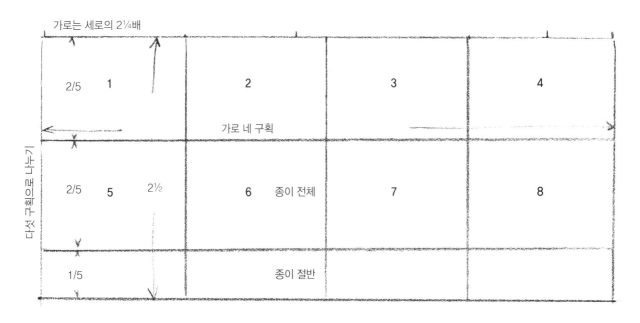

가로는 세로의 2¼배

다섯 구획으로 나누기

2/5	1	2	3	4

가로 네 구획

| 2/5 | 5 2½ | 6 종이 전체 | 7 | 8 |

| 1/5 | | 종이 절반 | | |

옥외 포스터지의 레이아웃

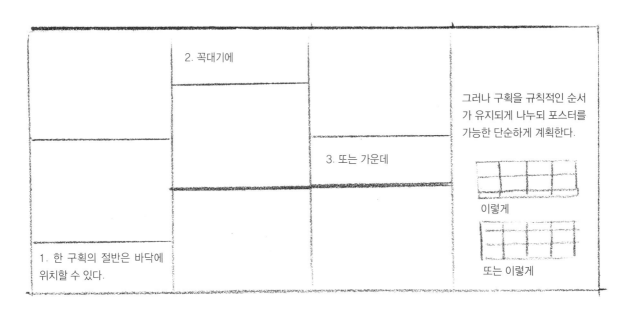

2. 꼭대기에

그러나 구획을 규칙적인 순서가 유지되게 나누되 포스터를 가능한 단순하게 계획한다.

3. 또는 가운데

이렇게

또는 이렇게

1. 한 구획의 절반은 바닥에 위치할 수 있다.

포스터 구상하기

포스터는 인쇄업자나 하는 제본업자들을 위해서라도 아주 쉽게 구상해야 한다. 종이가 눈, 입, 손가락 등을 관통하지 않도록 해야 한다. 종이가 미세하게 비틀어질 경우 보기 안 좋을 수도 있다. 그런 자국은 인쇄업자들에게도 좋지 않다. 할 수 있다면 얼굴이 종이 안에 다 들어가도록 한다. 측면 절개가 분리되거나 짧은 문장선을 관통하지도 않게끔 해야 한다. "제판기사가 작업하기 쉬울수록 제판 결과도 좋아진다." 이 점을 확실히 염두에 두자.

일러스트는 한 쪽에, 메시지와 제품과 상품명은 반대쪽에 집중되어 있다. 종이의 레이아웃에 주목할 것.

상품명과 설명글 사이에 사선 배치를 사용했다. 어느 방향을 향해도 시선을 끄는 배치다.

일러스트가 양쪽에 있다. 설명글과 상품명을 위한 공간이 남아있다. 그림을 빽빽하게 그릴 수도 있다.

일러스트가 중심에 있고 문장이 양쪽에 있다.

소재가 상품명 위에 있다.

설명글이 맨 위에 있다.

전형적인
포스터를 의뢰받았을 경우

옥외 포스터 작업을 의뢰받았다고 가정해보자. 가상의 제품을 가지고 실제 포스터를 만드는 과정을 완성해보겠다. 제품은 라임 향 탄산음료다. 내가 알기로 실제 제품의 이름과 중복되지 않는 'Zip'이라는 이름을 붙여 보겠다. Zip은 라임 음료수인데 너무 신 음료수는 싫어하는 사람들도 있을 것이다. 그러니 문제는 '여러분이 좋아할만한 달콤한 맛을 가지고 있다'는 점을 강조하는 호소력 있는 포스터를 만들어내야 하는 것이다. 그러면 몇 가지 설명글이 떠오른다.

입에 딱 맞는 달콤함 / 이보다 달콤할 수 없다
충분히 달콤한 / 가장 달콤한

마지막 설명글이 가장 나은 것 같다. 귀여운 소녀를 떠오르면서도 'Zip'이라는 이름이 쾌활하고 한가로운 분위기를 자아낸다. 음료수 병은 꼭 보여줘야 하고, 잔을 곁들여도 좋을 것 같다. 움직이는 인물을 그리면 병과 잔이 분리되어야 할 것이다. 그러니 인물과 제품을 직접적으로 연결시키기 위해 병이나 음료수가 담긴 잔을 들고 있도록 해보겠다. 아주 활동적인 개념은 아니므로 다른 강경책이 필요하다. 옷차림으로 소녀가 활동적이며, 야외에서 운동을 하고 나서 쉬고 있다는 암시를 준다.

소녀는 바깥쪽을 바라보며 여러분을 향해 미소를 지어야 한다(이 점은 언제나 변하지 않을 것이다). 이 소재에는 높이에 비해 가로로 긴 모양의 포스터가 이상적이다. 실제 과정에서는 이미 완성되어 있어야 하지만 이제 디자인을 해 보겠다. 나는 전문적으로 레터링 디자인을 해본 적도 없고, 그 부분은 레터링 디자이너를 고용해서 해결했기 때문에 어떤 사람들은 내가 하는 레터링에 만족하지 못할 수도 있지만 할 수 있는 한 최선을 다할 테니 이 부분에서는 양해를 구한다.

대략적인 배치를 아주 작게 연필로 그려 보았다. 공간도 부족하고 두 개를 빼고는 모두 필요 없기 때문에 그것들까지 재현해보지는 않겠다. 그러나 가장 마음에 들었던 두 개의 그림을 가지고 4인치×9인치로 좀 더 자세히 작업해 보았다. 이 사이즈 역시 책 페이지 크기에 맞게 조금 더 줄여야 한다. 이로부터 두 개의 컬러 작업을 했다. 일반적인 효과와 색깔 선택을 위한 것이기 때문에 가능한 심플하게 그려야 한다. 실제 컬러 스케치를 제출해야 했다면 좀 더 자세하게 그리고 크기는 22.5인치로 했을 것이다.

스케치 중 하나를 선택한 뒤 모델을 고용해서 가장 좋은 포즈를 결정한다. 실제로 보고 그릴수도 있고 사진을 찍을 수도 있다. 생생한 미소를 제대로 표현하고 싶고 상당히 좋은 색채 도표가 있기 때문에 밑그림을 토대로 사진을 찍기로 했다.

가장 잘 나온 사진을 선택해서 마무리 작업을 진행한다. 그림의 비율은 20인치×45인치로 했고 이 큰 그림으로 인쇄하기로 했다. 이제 포스터 레이아웃을 목탄으로 그린다. 먼저 종이를 배치한다. 반쪽짜리를 포스터 왼쪽 위에 사용하면 소녀의 얼굴을 두 번째 종이 아래에 전부 넣을 수 있다. 또한 위쪽의 반쪽짜리 종이에 설명글을 넣을 수도 있다. 인쇄업자를 위한 작업이 순조롭게 완성되었음에 만족하고 마지막으로 색을 입히기 시작한다. 배경을 먼저 칠하고 빨간 의자를 칠한다. 배경색은 블라우스, 의자, 흰 반바지의 색으로 만든 색깔이다. 흰 바지는 다른 색깔에 조금씩 어울린다.

그림이 완성되고 물감이 마르길 기다린다. 이제 레터링과 약간의 마무리 손질을 더해 모든 것이 동시에 완성되도록 한다. 그림 주변에 흰 여백을 남겨 모든 인쇄 옥외 포스터 주변에 있는 흰 공백을 표현한다.

옥외 포스터가 우리가 살고 있는 도시와 시골의 아름다운 외관을 손상시킨다는 비난의 목소리도 있다. 흔히 트인 지역에서는 눈에 거슬릴 수도 있는 것이 사실이다. 하지만 그만큼 황폐한 건물이나 쓰레기로 가득한 공터를 가려주기도 한다. 좀 더 나은 미술의 힘을 빌리면 보기 싫을 이유가 없다. 그것은 여러분에게 달렸다.

아이디어 러프 스케치

좋은 배치의 예. 그러나 소녀의 다리가 제품에서, 또는 포스터 밖으로 시선을 돌리는 경향이 있다. 다르게 시도해보겠다.

좋다. 그러나 이번에는 다리가 너무 가려졌다. 두 그림을 절충하는 것이 해답이 될 것이다. 위 그림의 무릎을 낮춰야겠다.

 이보다 작은 그림을 몇 가지 그려봤을 때 이 두 그림이 가장 나아 보였고, 좀 더 신중하게 그리자 기술적인 어려움이 밝혀졌다. 전체 작업의 초반에 이런 에러를 발견하지 못했더라면 더 큰 난관에 봉착했을 것이다. 그렇기 때문에 신중한 계획이 중요한 것이다. 이 시점에서 작은 밑그림 몇 장을 가지고 색채에 대해 고민하기 시작한다. 결정을 내렸으면 선택한 연필그림에 바로 칠하거나 방을 가로지를 정도로 큰 다양한 도표를 사용해서 밑그림 몇 장을 빠르게 그려낸다.

색채 러프는 모델이나 사진으로 작업할 수도 있고, 어딘가에 납품할 것이 아니라면 자료 없이도 할 수 있다. 이와 같은 러프는 화가 자신의 실험과 만족을 위한 것이다. 이로부터 모든 것이 순조롭다는(또는 그렇지 못하다는) 확신을 얻을 수 있다. 만족스럽다면 마무리 작업을 진행할 수 있다. 이런 러프는 마무리 작업만큼 중요하며, 궁극적으로 좋은 포스터를 만드는 중요한 요소들을 통합한다는 점에서 마무리 작업의 일부로 간주되어야 한다.

완성된 포스터의 모습이다. 대여섯 개의 아이디어나 구도 중 하나가 될 수 있다.

디스플레이 광고

　인쇄용으로 재단한 광고와 디스플레이용 광고는 옥외 포스터보다는 읽는데 좀 더 시간이 필요하다고 여겨지고 있다. 그러나 그런 읽기 시간이 잡지의 읽기 시간처럼 항상 한가로운 것은 아니다. 사실 대부분의 디스플레이는 유리창 옆을 지나치거나 쇼핑을 하거나 점심을 먹거나 통근을 하는 바쁜 사람들에게 노출된다. 그래서 디스플레이는 간략한 글귀와 단순한 그림 요소, 직접적인 어필을 계획해야 한다.

　먼저 디스플레이의 다양한 종류에 대해 알아보자. 가장 꾸준히 사용되는 종류는 레터링이나 문구가 그림의 안, 위 또는 아래에 있는 싱글 패널(single panel)이다. 싱글 패널은 '이젤'로 받치거나 벽에 매달 수 있다. 받침대를 사용할 때도 있고 그 밑에 실제 제품이나 포장을 함께 전시하는 경우도 있다. 한 장의 디스플레이나 포스터를 붙이거나 고정하거나 매달게 되어 있다. 그런 종이 포스터는 다른 것처럼 딱딱한 판에 장착하지 않는다(대부분 인쇄를 하고나서 장착한다).

　모든 종류의 디스플레이용 광고에서 따내기(인쇄 후 재단된 것을 따냄기에 걸어서 필요한 형태로 따내는 방법)와 안정성을 위한 접지와 교차 장치에 온갖 발명의 재주가 동원된다. 이렇게 해서 판지로 못 만들어내는 것이 거의 없고, 종종 다른 형태의 광고에는 존재하지 않는 고도의 창의력을 부여하며 삼차원적인 효과를 만들어 내기도 한다. 하나 또는 여러 명의 인물을 오려내 배경 앞에 둘 수도 있다. 디스플레이는 가장 흥미로우면서 가장 까다로울 수 있다. 복잡한 따내기는 비용은 들지만 그렇기 때문에 최소한을 유지한다. 보통 팔꿈치와 몸통 사이와 같은 안쪽 공간은 자르지 않고 바깥쪽 윤곽만 오려낸다. 그런 구멍을 자르려면 별도의

틀이 필요하다. 틀은 너무 날카로운 지점이나 각도는 잘라내지 못하므로 너무 작은 톱니모양이나 복잡한 윤곽은 피해야 한다. 틀은 윤곽을 따라 조여지고 휘어지는 얇은 철판으로 만든 띠다.

　또 다른 종류의 디스플레이로 쓰리윙(three-wing) 변형이 있다. 이 타입은 날개 세 개짜리 스크린처럼 설치하거나 잠금장치로 날개를 제자리에 고정할 수 있다. 그래서 뒤에 지지대가 없어서 제자리에 설 수 있으며, 앞에 제품을 전시하고 유리창 뒤에 벽에 기대 세울 수 있다는 장점을 가지고 있다. 보통 가운데에 있는 패널이 가장 크고 제일 중요한 그림을 전달한다. 양옆의 패널은 제품이나 광고 메시지에 사용할 수 있다.

　'이면(two-plane)' 타입 디스플레이는 보통 앞면을 따내기하고 뒷면에 어떤 공간을 둬서 그림에 영구적인 배경을 준다. 한 면만 재단해버리면 아무 배경이나 비치면서 효력을 잃을 수가 있다. 뒷면은 상자 같은 구조로 앞면에 붙여 배송 시에는 납작하게 접힐 수 있게 만든다. 이 타입이 가져오는 효과는 재단한 재료가 두드러지며 명암에 의한 입체감이 보다 둥글게 표현되어 실감나는 외형을 나타낼 수 있다. 이런 실제 같은 착시 효과는 주의를 집중시키는 효과가 탁월해서 그런 효과를 만드는데 들이는 추가비용을 아깝지 않게 만든다. 이런 디스플레이는 미니어처로 만들어서 고객과 신중하게 상의해야 한다. 고객도 한층 강력한 효과를 보고 나면 추가비용을 타당하게 여기게 되는 경향이 크다.

　굉장히 대중적인 디스플레이 타입으로 상점 주변에 눈에 잘 띄는 장소에 세우는 대형 인물 세움 간판이 있다. 사람들이 매번 이런 타입에 부딪히고는 진짜 사람으로 착각하기 때문에 화가들 사이에서는 '어이쿠, 죄송합니다.' 타입이라고 부르기도 한다. 이런 디스플레이를 세울 때는 넓고 견고한 받침이 필요하기 때문에 다리와 발 부분이 까다로울 수 있다. 발이 작으면 부러지거나 광고판이 뒤로 넘어가기 마련이다. 물론 긴 치마가 가장 좋겠지만 긴 치마를 쓸 수 없을 때에는 다리나 어두운 부분 뒤에 뭔가를 받치는 수밖에 없다.

디스플레이 광고는 '매장' 상품이다

디스플레이 광고가 갖는 가장 큰 가치는 제품이 팔리고 고객의 눈에 띄는 장소에 전시되어 직접적인 영업직원의 역할을 수행한다는 것에 있다. 디스플레이 광고에서는 '기억 가치'보다는 '현장' 판매가 더 중요하다. 그래서 좋은 디스플레이는 일반적인 판매가 아니라 적극적인 사람 대 사람 판매 타입이어야 한다. '여러분'이라는 단어는 디스플레이에 효과적이다. 디스플레이의 목표는 다음 문장에서 종합된다고 볼 수 있다. 〈여기에 있습니다〉, 〈한 번 써 보세요〉, 〈가져가세요〉, 〈좋은 물건 사세요〉 좋은 디스플레이는 종종 그 용도와 응용을 중심으로 세워질 수 있다. 거대한 칫솔이 거대한 이를 닦는다든지, 거대한 립스틱이 거대한 입술에 닿아 있다든지 등이다. 거대한 손이 거대한 손톱에 매니큐어를 바르고 있을 수도 있다. 또는 항상 등장하는 아름다운 소녀가 제품을 사용하고 있는 모습을 하고 있을 수도 있다. 옥외 포스터의 경우처럼 커다란 두상이 가장 효과적으로 보인다. 사실 주의를 끌기 위해서라면 무엇이든지 크기를 늘릴 수 있다.

다른 광고만큼이나 디스플레이에도 기본적인 어필이 적용된다. 때때로 디스플레이는 다른 광고가 직접적인 고객 어필에 최종적으로 조정된 것이라고 볼 수 있다.

디스플레이 광고에서 화가를 위한 광고 가능성과 기회를 만날 경우가 거의 없다는 것을 말해두겠다. 물론 우리도 무수한 광고를 만들어 봤다. 불행하게도 예술 가치가 완전히 충족되는 경우는 거의 없다. 최근 인쇄업자들의 고객이 아주 뛰어난 국내 미술 작품을 구입하는 추세고, 그 덕분에 훌륭한 디스플레이가 몇몇 있다. 그러나 번잡스럽거나 야하고, 저속한 싸구려 디스플레이도 여전히 많이 있다. 그러나 디스플레이 산업은 더 나은 구상과 시행으로 점점 발전하고 있다. 디스플레이가 박물관에 있는 미술작품과 같은 수준에 오르지 못할 이유가 없다. 디스플레이의 조잡함은 대중의 수요나 관심보다는 구상 때문이라고 확신한다. 대중이 좋은 미술을 즐기지 못할 거란 생각을 편견을 버려라.

인쇄현장에 관한 잘못된 오해가 너무 오래 뿌리박혀 있었다. 실력 좋은 인쇄업자들은 매일같이 더 나은 미술 작품을 사고, 광고하고, 판매한다. 우리도 고리타분한 것들을 팔 필요는 없다.

선명한 색채가 디스플레이에 좋다는 것을 부인할 수는 없지만 인쇄업자들은 원색을 그대로 끊임없이 섞어 쓰는 것보다 '상대적으로 선명한 느낌'이 훨씬 선명하고 아름답다는 것을 아직 모르는 것이 분명하다. 인쇄업자들은 말이 뱀을 피하는 것 마냥 색조나 회색빛 색채를 기피하지만 그런 색이 뒷받침되었을 때 선명한 색이 빛을 발한다는 것은 모르고 있다. 샛노란 색은 빨간색과 부딪치고 새빨간 색은 파란색과 부딪친다는 사실을 모른다. 그런 부조화는 뱃속을 찌르는 것 같은 부정적인 반응을 일으킨다. 대중은 속을 거북하게 만드는 제품은 사지 않을 것이고, 합성유해식품에 대한 법이 있는 것처럼 언젠가는 대중의 소비를 위한 합성유해색채에 대한 법이 생길 것이다. 둘 다 해롭기는 매한가지다. 좋은 색채의 개혁을 시작할 책임은 여러분들, 젊은 화가들에게 지워져 있다. 나는 여러분이 그 일을 해낼 수 있으리라 믿는다. 할 수만 있다면 모든 인쇄공장마다 크게 써 붙이고 싶은 심정이다. "하나의 순수한 원색을 사용할 땐 제발 부탁이니 다른 두 색과 조화를 이루게 하라." 필요한 건 이게 전부다. 그리고 순수한 원색을 다른 두 색에 약간씩 섞는 것으로 조화를 이룰 수 있다. 이렇게나 간단하다.

디스플레이의 독창성에는 여전히 수많은 기회가 남아 있다. 딱딱한 테두리에 풀로 붙인 것 같은 일러스트 대신 명암과 부드러움, 아름다운 색조가 모두 한 몫을 하는 수준 높은 그림으로 많은 것을 할 수 있다. 소위 '깨끗한 색'을 내기 위해 입체감은 모두 버리고 오려붙인 사진 같이 만드는 것 말고, 아름다운 초상화 같은 디스플레이를 만들 수는 없는 걸까? 깨끗한 색은 마치 살색이 빨간색과 노란색만 가지고 있다는 생각과도 같은 망상이다. 깨끗한 색은 진실 된 명암에서만 얻을 수 있다. 다른 미술 생산 분야에 비해 인쇄가 뒤처지는 데에는 제대로 된 이유가 없다. 미술에 대해 더 나은 이해를 가지면 인쇄가 선두에 설 수 있다. 그러나 그에 앞서 해결해야 할 결점이 많다.

디스플레이를 위한 아이디어 작업하기

디스플레이를 위한 아이디어를 찾아보자. 앞에서 지적했듯이, 아이디어는 심리적인 호소에 연관될 수 있는 제품에 대한 사실로부터 떠오른다. 어필을 하기 위해서는 만족감을 주겠다고 약속하거나 욕구를 충족하고, 또는 불쾌한 상황을 해소할 방법을 찾아야 한다. 우리의 근본적인 의도는 물론 고객이 상품에 관심을 가지게 해 상품을 판매하는 것이다. 상품에 기본적인 어필을 맞췄으면 이제 온전한 목적과 의도를 전달할 재료를 도출하는 것이 문제다. 좋은 디스플레이에 통합되어야 하는 요소들의 목록을 만들고 재료를 분석해서 그런 요구사항에 타당하게 부합하는지 확인한다. 미술작품이 아무리 아름다워도 디스플레이의 기능이 실패하면 우리의 수고와 고객의 투자를 포함해서 남는 것이 아무것도 없다는 사실을 깨달아야 한다. 그러므로 디스플레이를 준비할 때는 다음과 같은 요구사항을 확인하는 것이 좋다.

좋은 디스플레이의 필수요건 및 기능

1. **판매점에서 구매자와 접촉해야 한다.**
 a. 도보, 또는 대형마트 내에 상당한 거리에서 분명하게 보여야 한다.
 b. 잘 보이고 잘 전달하려면 단순한 디자인과 좋은 색채를 띠어야 한다.
 c. 고객이 상품에 관심을 갖게 만들어야 한다.
2. **가능하다면 현장에서 판매를 이끌어야 한다.**
 a. 설득력 있는 판매논리를 담고 있어야 한다.
 b. 그림 요소 역시 그러한 논리에 대한 부연설명을 해야 한다.
 c. 필요한 가시성을 확보하려면 그림은 심플하게 표현된 큰 유닛이 배경에 좋은 대비를 이루고 있어야 한다.
3. **상품명, 상자, 포장, 용도 등을 정의해야 한다.**
 a. 디스플레이 어딘가에 제품상자 그림을 포함하거나 실제 상품을 전시하게끔 고안되어야 한다.
 b. 상자가 작다면 주의를 끌고 인식을 시키기 충분한 크기로 확대되어야 한다.
4. **모든 판매논리는 확고한 어필을 토대로 해야 하며, 상품의 장점이 가능한 명백해야 한다.**
 a. 고객을 개인적으로 응대하는 사람 대 사람 카피에 가장 효과적이다.
 b. 일반적인 호소를 사용할 경우 평범한 사람들을 타깃으로 할 것.
 c. 한 성별에만 특별히 호소하는 경우 그 성별을 위한 논리적인 호소를 제시할 것.
5. **간결하고 요점을 전달해야 한다.**
 a. 고객이 바쁠 것을 예상한다.
 b. 호기심과 흥미를 자아낸다.
 c. 상품에 대한 욕구를 일으킨다.

위에서 보면 디스플레이는 전반적으로 모든 좋은 광고의 전형적인 절차를 밟는다는 것을 알 수 있다. 가장 큰 차이점은 기억에 인상을 주고 각인시키려는 노력보다는 즉각적인 반응을 노린다는 것이다. 재료를 선택할 때는 이 점을 숙고해야 한다. 대상은 특별한가, 아니면 평범한가? 다음의 선전 문구에서 그 차이점을 묘사해보겠다. "요즘 여러분의 입 냄새는 어떤가요?" 이 질문은 소비자로 하여금 자신의 입 냄새에 대해 의문을 품고 제품이 필요하다고 생각하도록 유도하기 때문에, "불쾌한 입 냄새를 없애보세요."라는 말보다 즉각적인 반응을 유도한다.

두세 플라이 브리스틀에 밑그림을 그려서 오려내고 미니어처로 설치해보는 것도 좋다. 처음에는 아이디어와 문구를 가지고 할 일은 많이 없겠지만 여러분이 모든 부분을 이해하고 있다는 것을 고객에게 어필할수록 여러분은 점점 더 가치 있는 인력이 되고, 의뢰를 받을 때마다 여러분만의 스타일과 판단을 더 많이 연습할 수 있는 기회도 늘어날 것이다.

인쇄 디스플레이의 종류

단일 패널

지지대

인물 세움간판

벽걸이용

인쇄 디스플레이의 종류

세 날개 면으로 제작된 디스플레이

두 면으로 제작된 디스플레이

디스플레이 인쇄업자들과 작업하기

엄밀히 말해서 화가들에게 디스플레이 분야는 매우 모험적이다. 인쇄 영업직원들은 다른 분야와 달리 시작단계부터 최종 그림에 대한 주문을 들고 여러분에게 오는 일이 거의 없다. 여러 명의 경쟁자들과 겨루는 것이 보통이고, 최종 주문을 해서 돈을 지불할 의사는 있지만 디스플레이가 다른 인쇄업자에게 갈 수도 있는 만큼 최종작업을 위한 주문을 확실히 할 것인지에 대한 보장은 해주지 않는다. 경쟁 관계에 있는 모든 판매원들이 가능한 가장 좋은 사전작업을 제시한다. 다른 사람을 능가하기 위해 완성작을 제출하는 사람들도 있다. 이 경우 다른 사람들은 더 힘들어진다. 인쇄업자들이 가질 수 있는 기회가 다섯이나 열 중 하나 정도에 불과하기 때문에 주문을 하고 완성된 그림에 총액을 지불하는 것을 주저할 수 있다. 다른 부분이 모두 순조롭게 따라올 거라는 것이 확실하다면 모두 만족하겠지만 인쇄업자들이 협동해서 서로 윤리적인 방책을 지키도록 합의할 때까지는 이런 현상이 계속될 것이다. 판매원의 입장은 여기에 반대된다. 판매원이 네 건중에서 한 건만이라도 주문을 건질 수 있다면 참으로 유능하다고 볼 수 있다.

반면, 화가가 판매금액에 대한 보장 없이 그런 불리함을 감수하고 작품을 완성함으로써 이런 투기의 짐을 짊어져야 할 이유는 없다. 모든 인쇄업소에는 팔지 못한 그림의 '재고'를 보관하며, 그에 지불한 가격은 상당하다. 판매원이 자신의 작품이든 여러분의 작품이든 오래된 그림을 '발굴'해서 개조할 수 있다면 판매 가격을 낮출 수 있는 한 가지 방법이 될 것이다. 새로운 그림이 필요할 경우 재고를 더하는 것으로 자신의 위신을 손상시키고 싶지 않아 할 것이므로 자신의 비용을 낮게 유지할 수 있는 비율을 제시할 것이다.

가장 공평한 비율은 50:50이다. 화가는 인쇄업자와 판매가의 절반을 두고 도박을 걸 수 있다. 작품이 팔리면 나머지 절반을 받고, 간혹 보너스를 받기도 한다. 주문을 따내지 못해도 그동안 들인 시간과 노력에 대해 원가의 절반을 받는 것이다. 그 어떤 상황에서도 아무런 보장 없이 도박을 걸어서도 안 되고, 제대로 된 업소라면 그런 요구를 하지도 않을 것이다.

명성을 얻기 위해 노력하는 화가에게는 사업적 관점에서 그런 노박이 맞을 수도 있다. 좋은 니스플레이를 인쇄하는 것은 홍보 면에서 보상가치가 있다. 그러나 반대로 화가의 시간이 꽉 차서 청탁을 받지 못한다면 고객은 인쇄업자들에게 특권을 주지 말고 다른 사람과 마찬가지로 그의 시간에 대해서도 비용을 지불해야 한다.

완성작이 만들어졌을 때에만 총액을 받기로 하고 금액에 합의를 보면 화가는 타당한 비용에서 밑그림작업을 생각할 수 있고, 전체 사이즈의 컬러 사진으로 제출할 수 있다. 더 나은 화가의 경우, 스케치와 그에 첨부한 '확대' 사진조차 다른 완성작에 비해 더 좋은 가능성을 가진다. 그리고 나면 스케치가 주문을 받지 못해도 화가와 인쇄업자 양측 모두 심각한 손실을 입지 않게 된다.

인쇄업자들이 최대한 비용을 들이지 않으면서 완성작을 얻고 싶어 하는 것을 비난할 수는 없다. 주문이 어디로 향할지 모르는데 작품을 완성해서 도박을 하기 싫어하는 화가를 비난할 수도 없다. 원하는 대로 거래를 할 수는 있지만 여러분의 작품이 팔리기 충분히 좋다고 여겨진다면 대가 없이 작업하는 것은 아까운 일이라는 것을 기억해두자. '두 배 아니면 꽝'과 같은 제안은 받아들이지 말자. 그런다고 $\frac{1}{4}$인 판매율이 늘어나는 것도 아니다. 미술에서만 디스플레이가 나온다면 확률이 여러분의 작품에 미치지 못하는 것이라도 아이디어만 좋다면 여전히 주문을 따낼 수 있으며 아이디어는 화가에게서만 나오는 것이 아니다.

주문이 확정되었을 때나 과거에 구매했던 인쇄 작품이 '대성공'을 거뒀을 때 인쇄업자들이 내 청구서에 자진해서 돈을 올린 예도 있다. 이것은 그들이 이익을 보려고 고군분투하면서도 성공을 했을 때는 그것을 나누려고 한다는 사실을 증명해준다.

달력 광고

달력 일러스트의 이론은 디스플레이 이론과 정반대다. 어필은 특정하기보다는 일반적이다. 달력은 거의 모든 제품에 어울린다. 그래서 그림과 제품에 직접적인 연관이 있는 경우가 거의 없고, 특별히 준비하지 않는 한 그림이 특정 상품을 담고 있지도 않다. 제품 역시 맥주, 빵, 여러 가지 이름을 가지고 팔리는 상품처럼 일반적이거나 자동차, 하드웨어, 유제품, 제과 등 산업을 홍보하기 위해 기획될 수도 있다. 그러나 달력의 목적은 서비스, 품질, 경제성을 강조하며 좋은 뜻과 지속적인 후원을 향하고 있다. 달력의 목표는 친밀감과 좋은 감정을 촉진 하는 것이다.

다른 타입의 광고와 비교해봤을 때 일러스트레이터는 달력이 갖는 심리적 어필의 차이점을 파악해야 하는 점이 중요하다. 달력은 특정제품보다는 회사나 사업을 알리는 간접적인 판매를 돕는다. 이것은 '기업광고'라고 알려져 있다. 똑같은 제품이 수백 개의 장소에서 팔릴 수 있으므로, 달력은 판매자와 소비자의 관계의 중요성을 당연하게 생각한다. 또는 달력이 특정제품을 광고할 경우는 제품을 사 달라는 판매자의 어필이 된다. 그래서 광고가 특정하든, 일반적이든 거의 모든 달력에 판매자 날인 공간이 남겨진다.

이런 접근방식의 차이로 인해 달력 일러스트는 일반적인 사람들의 관심사, 감정에 호소하고 감성적인 반응을 불러오는 아이디어에 기울게 된다. 달력은 행동, 호기심, 구매욕을 부추기지 않는다. 그보다는 만족감과 편안함을 준다. 달력이 액션을 묘사할 수 없다는 것이 아니다. 스포츠 등 움직임을 담고 있는 소재를 묘사할 때는 액션도 아주 좋다. 그러나 달력은 다른 타입의 일러스트에 비해 수명이 길다는 것을 기억해야 한다. 365일 동안 벽에 매달린 액션을 보면서 뭔가 대단치 않은 일이 생기기 기다리는 것은 굉장히 지루할 수 있다. 마치 영화가 영사기 안에서 멈춰버려 관객들의 야유를 듣게 되는 것과 같다.

달력에서의 어필은 대부분 과거와 현재에 관련되어 즐거운 기억을 상기시키거나 대부분 비슷하게 경험하는 일의 '정곡을 찌르는' 그림을 그리는 것이다. 달력의 그림은 단조로운 일상에서 벗어나 몽상에 잠기게 만들 수도 있다. 심리학자들은 우리 모두 두 개의 작은 세상에서 살고 있다고 말한다. 하나는 지금 살고 있는 세상, 다른 하나는 살고 싶은 세상이다. 살고 싶은 세상은 꿈과 야망이 있고, 현실에서 벗어날 수 있는 탈출구다. 달력 일러스트레이터는 심리학을 깊게 공부해야 한다. 지루함에서의 탈피야말로 확실한 어필이다. 누구나 꿈꾸고, 그 안으로 도망치고 싶은 그림을 그린다면 실패할 일이 없다.

나는 이것이 예전에 맥스필드 패리시(Maxfield Parrish, 1870~1966. 미국의 일러스트레이터)가 그린 달력이 엄청난 성공을 거둔 이유라고 생각한다. 그는 꿈에 나올 법한 성, 물결치는 구름이 가득한 하늘, 다른 세상에서 온 것 같은 아이들과 아름다운 여인들을 그렸다. 그러나 그것이 전부가 아니었다. 그는 이 모든 것에 현실감을 부여했다. 그렇게 우리는 가상을 현실로 만들 수 있다. 사람들이 갈망하지만 갈 수 없는 산 속의 폭포를 여행할 길을 열어줄 수 있다. 파도가 치는 푸른 바다를 항해하고, 모험, 사랑, 로맨스, 애국심을 주고, 집과 단순한 인생을 미화할 수 있다. 기쁨과 안정, 편안함을 주는 소재를 찾을 수 있다. 달력 속의 아름다운 여자는 한 남자에게 상상의 로맨스를 가져다주며, 말하자면 그의 '꿈에 그리는 여인'이 될 수도 있다. 나이 든 사람들에게는 젊음을, 병든 사람들에게 활력을, 좁은 세상에 광활한 세상을 줄 수 있다. 달력이 해가 지나도 그 평판을 유지하는 것은 놀랄 일이 아니다.

달력에 적용되는 기본적인 공감대

디스플레이와 마찬가지로 달력에 대한 기회도 풍부한 것 같다. 달력은 제대로 된 순수미술을 위한 더 높은 수준의 통로를 제공한다. 안타깝게도 대부분의 달력이 싸구려에 저급하고, 감상적인 감정에만 치우쳐 있다. 달력업소가 갖는 가장 큰 우려는 항상 소재에 대한 것이다. 그 다음에는 충분한 실력을 갖고 있는 화가를 찾는 일이다. 화가가 단순히 생각하는 것 이상을 해낼 수 있을 때 더 나은 달력이 탄생한다. 예쁜 소녀가 애완동물을 안고 있는 무의미한 그림의 시대는 끝날 때가 되었다.

눈앞에 펼쳐진 초원을 바라보자. 여기서도 집, 대지, 아이들, 동물, 고요함, 안정감, 애국심, 종교 등 기본적인 공감대가 좋다. 이 접근방식에 더불어 보이스카우트와 걸스카우트, 공동체 활동, 청소년 운동, 군대에 대한 관심사, 학교, 스포츠, 자선활동, 레크리에이션, 교회, 직업적 기업 등 일반적이고 대중적인 관심사도 있다. 용맹함, 관대함, 친절함, 사려 깊음, 믿음, 자신감, 애국심, 호의, 이웃사랑, 용기(즉, 인간이 가지고 있는 모든 좋은 속성)도 좋은 달력 소재이다. 단순하고 가정적인 아이디어도 웅장한 아이디어 못지않은 효과를 가진다.

달력 종이를 찢어내고 달력만 사용하는 사람들을 많이 만났다. 이유를 묻자 재미있고, 깨달음을 주는 답변이 돌아왔다. 몇 가지 알려 주자면, 한 남자는 그림이 너무 야해서 그의 일과 개인적인 성격에 안 맞는다고 말했다. 명망 있는 사람이었던 그는 자신의 평판을 해치는 것을 원하지 않았다. 또 다른 사람은 이렇게 말했다. "너무 요란해서 방에 있는 다른 것들은 눈에 띄지도 않아요. 분명 다른 것들도 보기 좋은 것들인데 말이에요." 그 외에도 이런 말들을 들었다. "왜 내 집에서 주차장 광고를 보고 있어야 해요? 글씨만 그렇게 크지 않았어도 괜찮았을 거예요." "사냥개는 질렸어요."

"내가 보는 바깥세상은 이렇지 않아요. 색이 뭔가 잘못된 것 같아요." 이유가 뭐가 되었든 간에, 달력만 남기고 그림을 버렸다면 화가, 달력업소, 광고주 모두 실패한 것이다. 능력과 스타일, 이해가 부족했다는 것의 반증이다. 대중은 판단력이 없고 심미안도 없다고 생각할 근거는 없다. 올바른 평가가 없다는 증거는 없지만 있다는 평가는 많다. 대중의 입맛은 감성에 기운다는 증거는 많지만, 그에 반한 증거는 없다. 시카고의 발전의 세기 박람회(Century of Progress Exposition) 중 여명에 낫을 들고 있는 시골 소녀를 그린 브레튼(Breton)의 '종달새의 노래'(Song of the Lark), 나이든 부인을 커다랗게 그린 휘슬러(Whistler)의 '어머니(Mother)', 그 외에 비슷한 소재들은 모두 큰 인기를 끌었다. 그런 그림들이 달력으로도 팔린다는 것을 의미한다. 또한 감성을 짓밟을 필요는 없다는 것도 의미한다.

이런 것들을 종합해보면 달력의 어필은 다채로우면서도 어떤 존엄성을 갖고, 생생하면서도 엇나가지 않아야 한다. 소재, 감성, 디자인, 색채와 제작에는 좋은 미관을 위한 공간이 있다. 쉽지는 않지만 반드시 필요한 것들이다. 정말로 좋은 달력 소재와 아이디어는 상점에서 볼 수 있다는 것은 확실하다. 수준 낮은 예는 대부분 수요를 충족할 만한 좋은 경우가 부족하기 때문이다. 달력업소는 항상 좋은 재료를 찾기 위해 모든 장소를 샅샅이 뒤지지만 정말로 좋다고 여겨지는 것은 극소량이다. 다른 목적에 맞지 않는 소재가 달력에는 맞을 거라고 생각하는 것은 틀렸다. 반면, 다른 곳에서도 좋은 그림이 좋은 달력도 만들 수 있다는 것이 맞다. 달력은 다른 분야에서는 항상 제공할 수 없는, 순수미술과 아주 수준 높은 제작과 인쇄에 관한 기회를 제공한다. 좋은 달력 그림은 절대 저렴하지 않다. 가장 높은 비용을 받고 일하는 화가들 중 일부는 매년 거액을 받고 최고의 달력을 만들어 달라는 의뢰를 받는다. 달력 시장을 잘 관찰해보자.

좋은 달력업소는 독점계약이나 주선을 제공하기도 한다. 화가는 그런 식으로 일할 것인지 결정해야 한다. 나는 독점계약을 좋아한 적이 한 번도 없다. 나는 언제나 문을 활짝 열어놓는 것을 선호하는 편이다.

달력은 어떤 형태로든 만들 수 있다

두루마리 타입

평면판지 타입

시리즈 타입

양각 몰딩 타입

탁상용

인쇄업자들이 알아서 만들어주니 그림에 대해서만 걱정하도록 한다.

좋은 달력 일러스트의 필수요소

1. 달력이 주는 편의에 더불어 보고, 벽에 걸고, 간직할 만한 반응을 불러 일으켜야 한다.
2. 소재와 의미가 누구에게나 명확해야 한다.
3. 오랜 시간동안 눈에 띄므로 우선 안정감과 편안함이 있어야 한다.
4. '지루함의 탈출구'를 줄 수 있다면 훨씬 낫다.
5. 액션을 담고 있다면 불안한 감정을 부추기지 않고 울적한 에너지를 표출할 수 있도록 생생하고 건강하게 표현한다.
6. 벽에 걸린 자리를 지키려면 색채는 절대적으로 조화로워야 한다. 원색은 결국에는 자극을 일으킨다.
7. 판매 접근방식은 간접적이어야 한다.
8. 감정은 진실하고 설득력 있어야 하며 과장하지 않아야 한다.
9. 할 수만 있다면 너무 계절을 타지 않아야 한다.
10. 더 나은 인간 속성을 보여 주어야 한다.
11. 잔인함, 인종차별, 악함 등 부정적인 특성은 피해야 한다.
12. 유행에 따르거나 스타일이 한시적이지 않도록 보편적이어야 한다.
13. 타이틀의 여부에 관계없이 완전한 의미를 가지고 있어야 한다.
14. 다른 작품이나 저작권이 있는 재료를 카피했다고 여겨질 수 있는 재료는 피하고 독창적이어야 한다.
15. 평범한 크기의 방이나 가게에서 메시지를 전달하고 주의를 집중시킬 수 있어야 한다. 이것은 단순함을 의미한다.

달력 소재는 원본을 계속 사용하면서 '달력 판권'으로 팔릴 수도 있다. 또는 판매가 공개되면 그림은 논란의 여지없이 달력업소의 소유가 된다. 어떤 회사는 화가로부터 향후 청구권을 양도할 것을 요구한다. 달력이 한 번이라도 팔리면 같은 목적으로는 다시 팔릴 수 없다.

달력 그림을 '위조'하려는 시도는 무용지물이다. 달력업소들은 좋은 미술과 훌륭한 솜씨를 너무나도 잘 알고 있다. 달력으로 팔고자 할 때를 제외하고 영화배우를 똑같이 그리지 말자. 배우에게 특수 양도권을 요구해야 할 것이다. 사실 인쇄된 사진은 모두 달력용 사진으로 사용할 수 없다. 소재와 재료는 모두 여러분 자신의 것이어야 하며, 달력업소에 대해 아무것도 청구하지 않겠다는 보장과 함께 양도할 수 있어야 한다.

제출하는 자료는 모두 확실하게 포장해서 왕복 우편요금을 지불해야 한다. 달력 제작에는 아무 색 재료나 사용할 수 있다. 파스텔도 좋다. 수채화보다는 유화가 낫겠지만 잘만 쓴다면 수채화 물감을 써도 괜찮다. 그림이 네 모서리까지 있거나 적어도 배경색이 있는 전체 구성이 달력업소에 팔기가 더 좋은 것 같다. 그러나 이건 하나의 의견일 뿐이며, 중요한 것은 소재나 재료가 무엇이든지 간에 주제와 제작에 집중하는 것이다. 만화 그림을 실제로 사는 달력업소를 알지는 못하지만 위트와 좋은 유머도 달력에 중요한 역할을 한다.

달력은 포스터나 디스플레이처럼 네 가지 기본 색조 평면에 아주 잘 어울린다. 가능한 모든 요소가 눈에 보이고 전달되어야 하며, 그런 퀼리티를 얻는데 이보다 나은 방법은 없다. 섬세한 주제의 달력을 찾을 수도 있겠지만 좋은 대비를 이루는 명암과 배치가 있는 주제를 쓰는 것이 가장 낫다는 것은 확실히 말할 수 있다. 관계색은 항상 쓰기 좋은 색이다. 달력업자들은 분명 주제에 생기나 선명함, 때때로 이상하고 화려한 색의 한계를 넘기 원할 것이다. 한 가지는 확실하다. 그들은 단조롭고 흐린 그림에는 관심 없다. 그런 그림은 팔리지 않고 되돌아올 것이 분명하다. 인물 소재는 어떤 스토리나 의미를 가지고 있어야 하며, 단순한 초상을 그려서는 안 된다. 두상을 아무리 잘 그려도 대중에 감성적으로 어필하지 못하면 소용이 없다. 모든 소재를 판정하는 '선 위원회(line committee)'가 있는 달력업소도 있다.

달력 제작을
위한 페인팅

달력 제작은 잡지 페이지의 제작과는 다르게 생각해야 한다. 잡지는 엄청난 스피드로 인쇄되며, 건조되는 속도 역시 빠르다. 이 때 잉크는 달력 인쇄기가 사용하는 만큼의 안료를 포함할 수 없다. 사실 쉽게 흐르고 빠르게 마르도록 하기 위해 다량의 특정 필러로 희석해야 한다. 달력인쇄는 석판인쇄에 달려있다. 삼색 플레이트와 검은색을 쓰는 대신 여섯 가지 이상의 색을 사용한다. 밝은 회색, 밝은 갈색을 포함하는 연하고 진한 기본 색상이다. 그래서 더 풍부한 색채 효과가 가능하다. 잡지는 종종 평범하고 값싼 종이에 인쇄하는 반면, 달력은 좋은 재질의 종이에 인쇄한다.

이 점은 화가와 작품에 깊게 관여되어 있다. 달력 일러스트에서는 색과 명암을 훨씬 섬세하게 표현할 수 있다. 그러데이션도 좀 더 섬세하게, 가장자리도 더 부드럽게 그릴 수 있다. 색의 색조 퀄리티나 따뜻한 색부터 차가운 색까지, 잡지와는 달리 달력에서는 문제될 것이 없다. 주간이나 월간 마감일을 지켜야 할 필요가 없는 만큼, 색상 플레이트에 훨씬 많은 시간을 소비하는 것이 보통이다.

달력에 색을 입힐 때는 두 개의 노랑, 두 개의 빨강, 두 개의 파랑, 즉 따뜻한 색과 차가운 색을 각각 사용하는 큰 팔레트를 쓸 수 있다. 사실 색에 있어서 화가에게 걸림돌이 되는 것은 없다. 화가는 너무 넓게 대비되는 '점묘법'만 제외하면 원하는 대로 그릴 수 있다. 점묘법은 프랑스 인상주의자들이 한 것처럼 조그만 크기의 다양한 조각이나 대비되는 색 조각을 나란히 늘어놓는 것이다. 제작하기가 아주 어려워 모든 플레이트 제작자들의 골머리를 앓게 하는 주범이다. 명암이 똑같다는 부분이 문제다.

화가가 받침과 틀, 테두리까지 달력의 마무리 작업까지 계획하지는 않는다. 여러분이 그린 그림은 다양한 용도로 쓰일 수도 있고, 다양한 크기로 잘릴 수도 있다. 이 때문에 달력업자들은 소재 주변에 여분의 재단 공간이 많이 있는 것을 좋아한다.

페인팅에서 글레이징 원칙은 인쇄 제작에는 그다지 좋지 않다. 글레이징은 한 가지 색상 위에 다른 색상의 투명한 글레이즈를 칠하는 것이다. 색은 좋은 플레이트를 만들기 위해 주어진 지점에 있어야 하기 때문에 이런 효과는 거의 불가능하다. 그렇기 때문에 옛 거장들의 작품의 대부분을 재현하기가 어려운 것이다. 바니시를 여러 겹 칠하면 노란 색상이 생기는데 인쇄소 기장은 어떻게든 이것을 없애야 한다.

인쇄소 기장에게 몇 가지 색으로만 시작하는 깨끗하고 심플한 색상 도표를 가져다주면 좋은 결과물을 얻을 수 있다. 물감을 두껍게도, 얇게도 입힐 수 있고, 그런 효과를 얻을 수 있다. 어떤 인쇄업자들은 실제로 종이에 양각 가공을 해서 물감을 두껍게 칠한 효과를 준다. 그렇게 하면 제작품을 유화 원본과 구분하기 어렵다.

달력 일러스트에 있는 가장 큰 기회는 방치된 수많은 삶의 단상을 발전시켜 그리는 것이라고 생각된다. 다뤄지지 않은 소재가 너무나도 많다. 시리즈로 만들어 매년 만들 수 있는 달력도 많다. 나도 시리즈 달력 두 개를 몇 년간 사용하고 있는데 매 번 더 재미있어진다. 학교, 은행, 전형적인 미국기관에서 사용할 수 있는 교육적인 소재도 풍부하다.

소위 인기 있거나 예쁜 소재는 더 나은 특징과 더 깊은 의미를 가지고 있는 것들에게 밀려나기 쉽다. 소재는 풍부하지만 달력업소가 자신을 찾아오는 것을 기다리기 보다는 잘 생각해서, 새롭고 신선한 관점을 직접 그들에게 가져다줄지는 화가들에게 달려 있다.

여러분이 알고 있는 모든 사람들의 흥미를 자아내기 위해서 어떻게 해야 할지 생각해보자. 그렇게 하면 새로운 아이디어와 접근방식을 떠올릴 수 있다. 사람들은 여가시간에 무엇을 하기 좋아하는가? 사람들의 취미는 무엇인가? 사람들은 무엇을 가지고 공상에 잠기는가? 그 깊은 곳에 사람들이 진실로 원하는 것에 대한 해답이 있다.

잡지 표지와 책 표지

오늘날 잡지 표지 현장은 그 어떤 미술 현장에서도 발전의 문이 가장 넓게 열려 있다고 생각된다. 오랫동안 사신이 이 분야를 실질적으로 상탈했시만 그 결과로 사람들은 평범한 구상과 단조로운 제작에 질렸다. 이 기간 동안 잡지 표지에는 사진보다 미술이 더 낫다는 신념을 고수하는 불굴의 잡지도 있었다. 일부는 애매한 입장을 취하기도 하고, 일부는 사진 쪽으로 완전히 넘어가기도 하고, 대체로는 더 나은 결과물을 냈다. 그러나 컬러 사진의 발달과 사진의 디테일이 미술보다 낫다는 잘못된 믿음에서 보면 놀랄 일은 아니다. 컬러 사진의 허점은 개성이나 독창성 없이 전부 비슷비슷하다는 것이다. 이름만 바꿔서 다른 잡지와 커버를 바꿔도 차이를 알아채기 힘들다.

모든 이상주의가 사실에 희생되었다는 것은 진실이다. 이상적인 소녀 대신 확실한 솜씨를 갖추고 확실한 모델 대행사에서 일하는, 다른 누군가에게 소속되어 있는 모델을 쓴다. 이번 달에는 이 잡지에, 다음 달에는 다른 잡지에 등장할 수도 있다. 영화배우만큼이나 유명하다. 더 이상 여러분이나 내 꿈의 여인이 아닌, 유명한 배우만큼 먼 하늘의 별같은 존재다. 과거의 유명한 기브슨 걸(Gibson girl: 미국의 삽화가 C.D.기브슨이 그린 1890년대에 유행한 의상 스타일의 여성상)은 실제가 아닌 개념이었다. 모두를 위한 존재였다. 크리스티 걸(Christy girl: 제1차 세계대전에 미국의 화가 하워드 챈들러 크리스티가 그린 해군 신병 모집 포스터에서 해군의 옷을 입고 있던 소녀), 플래그 걸(Flagg girl: 제임스 몽고메리 플래그가 미국과 프랑스, 영국을 의인화해서 그린 여인상), 해리슨 피셔 걸(Harrison Fisher girl: 1910년대와 1920년대 코스모폴리탄 등 미국의 여러 잡지 표지를 장식했던 해리슨 피셔가 그린 여인상)은 모두 그 시대를 풍미한 꿈이 여인이었고 대중은 그들에 열광했다. 이제는 커버 걸에 열광할 수가 없다. 숫자도

너무 많을뿐더러 화가의 상상으로부터가 아니라 우리 실력을 능가하는 사진 퀄리티로 선택받은 사람들이다.

잘 찍은 사진의 범람으로 인해 표지는 수동적으로 받아들여지지만 어떤 잡지들은 예쁜 모델에서 아예 탈피하기 위해 영웅적인 노력을 기울인다. 대부분은 뭘 해야 할지 모른 채 잘 찍은 사진을 고수하며 모델에게 쓰는 모자나 장식에 의존한다. 표지 소재에 대한 아이디어는 극소수의 잡지에서만 아직 존재한다. 여기서 '소재'라 함은 호소력 있는 스토리를 말하는 아이디어다. 우리는 모두 그 입장을 고수한 노먼 록웰(Norman Rockwell)에게 감사해야 한다. 록웰의 방법이 대중에게 가장 큰 사랑을 받고 있다는 사실은 여기저기서 밝혀지고 있다. 모든 잡지가 표지에서 스토리를 전달하는 것에는 관심이 있지 않다는 것은 다행스러운 일이지만 현대 의상과 매력이 사진보다는 순수미술에서 더 아름답게 표현될 수도 있다는 것도 사실이다. 나는 더 나은 화가가 나타나면 잡지사 측에서도 그 재능을 사로잡기 위해 재빠르게 움직이리라 확신한다. 또한 사진이 그렇게 많이 사용되는 이유는 미술과 비교해볼만한 것이 없기 때문이라고 생각한다. 화가들의 실력이 카메라보다 뛰어나면 카메라 이용에 대해 걱정할 필요가 없다. 그러나 우리가 사진을 목표와 한계로 삼는다면 우리는 절망적으로 카메라 뒤로 밀려나고 말 것이다. 카메라가 몇 년 동안 사라져서 우리의 눈과 손, 두뇌로 창작활동을 해야 한다면 그것이야말로 화가와 미술에 생길 수 있는 가장 좋은 일일 것이다. 사진을 통해서는 절대 예술에 도달하지 못할 것이다.

오늘날과 같은 싸움터가 계속 존재하는 한 우리의 기회는 한정적이다. 표지 일러스트를 팔 수 있는 확률은 참으로 적다. 그 이유는 다음과 같다.

1. 청탁하지 않은 자료를 받는 잡지가 거의 없다.
2. 대체로 잡지사는 소수의 화가와 계약을 맺어 고용해 긴밀하게 작업한다.
3. 온전한 고찰, 사진의 사용, 소수의 화가를 지속적으로 사용하는 것 때문에 평범한 화가는 주눅이 든다.
4. 표지를 이슈의 내용에 결합하고자 하는 욕구
5. 잡지는 좋은 미술작품 제작에 비교적 무관심하다.

표지를 팔기 위해 할 수 있는 일은 아이디어를 스케치해서 보내거나 완성작으로 기회를 노려보는 것이다. 아마 그대로 돌려받을 것이다. 그러나 좋은 것을 원하게 되고 언젠가 사진이 저렴한 예술로 눈총을 받게 되는 날이 오면 더 많은 미술작품이 표지에 사용될 것이라고 굳게 믿는다. 현재로는 표지만 전문적으로 다루기엔 약간 무모하다고 볼 수 있다. 다른 분야에서도 활동하고 있다면 여러분을 막을 것은 없다. 좋은 아이디어가 있다면 옆에 메모해 두고 써먹을 기회를 찾자. 그러나 이 분야에서 이제 막 시작한다면 표지로 번 소득에 의존하는 것은 힘들 것이다. 작은 잡지사에서 꾸준히 주선을 받을 수 있다면 상당히 가치가 있을 것이다.

책 표지

책 표지 분야 역시 활짝 펼쳐져 있다. 책 표지는 화가의 창의력과 영리함에 대한 도전이기 때문에 재미있고 신나는 작업을 할 수 있다. 단순함과 효과를 유지하는 것이 그리 쉽지 않다. 편집자들은 다소 간결한 제목을 좋아한다. 그러나 항상 짧은 제목을 쓰는 것은 아니다. 제목과 제목의 공간이 일러스트 공간(남아 있다면)보다 중요하다. 그러나 일러스트 역시 표지의 한 자리를 차지하고 있으며, 표지에 주의와 흥미를 집중시켜 궁극적으로는 책이 판매되는 일에 크게 기여한다. 책 표지는 상당히 저렴하게 인쇄해서 광택 없는 색깔로 포스터 같은 효과를 주도록 하는 것이 일반적인 규칙이다. 책 표지를 두세 종류로 인쇄하는 것도 나쁘지 않다. 책 하나를 출판하는데 몇 푼 아꼈던 것이 수천 장의 카피를 돌리면서 큰돈으로 불어날 수 있기 때문이다. 책 표지의 기능은 디스플레이와 상당히 비슷하다. 사실, 책 표지가 판매점에서 제품을 전시하는 것이 사실이다. 여기서도 단순함이 핵심이다. 펀치(소수의 명암과 색을 사용하는 또렷하고 날카로운 접근방식)가 가장 확실한 방법이다. 책 표지의 기능을 명확하게 이해하면 책 표지 디자인을 구상할 때 큰 도움이 된다. 책이 별 볼일 없어도 책 표지 때문에 팔린다든지, 잘 쓴 책도 책 표지 때문에 팔리지 않는다든지 하는 문제는 확실히 알 수 없다. 그러나 좋은 제품을 좋은 포장에 담는 것과 비슷하다. 제품에 주의를 집중시켜 판매를 돕는 사례는 얼마든지 있다.

책 표지의 필수요건과 기능을 알아보자.

1. 빠르게 눈에 띄고 제목을 읽을 수 있어야 한다.

2. 다른 무엇보다도 제목이 중요하다.

3. 가능하다면 비싼 색상 플레이트는 피해야 한다.

4. 무난한 포스터 같은 처리법이 가장 좋다.

5. 얼마간의 거리까지 전달되어야 한다.

 a. 가장 멀리 전달되는 노란색이 좋다.

 b. 빨간색은 특히 검은색이나 흰색과 함께 사용했을 때 강렬하다.

 c. 거의 모든 책 표지가 적어도 하나의 원색을 필요로 한다.

6. 가능한 자극적이어야 한다.

 a. 호기심을 자아내야 한다.

 b. 흥미를 자아내야 한다.

 c. 재미나 정보를 약속해야 한다.

7. 주의를 끌기 위해 가능한 모든 색과 명암의 대비를 사용해야 한다.

8. 색깔이 있는 종이를 사용해서 인쇄를 절약하는 방법도 있다.

9. 1단원에서 말한 주의를 집중시키는 장치를 사용할 수 있는 좋은 기회다.

10. 작은 크기의 인물은 적합하지 않다. 상반신이나 머리를 크게 표현하는 것이 좋다.

11. 빠른 동작과 같이 주의를 끌 수 있다면 모두 좋다.

12. 아이디어를 러프 스케치한다. 그림으로 책을 감싸서 다른 책들과 함께 두어 비교해본다. 아이디어를 판단할 수 있는 가장 좋은 방법이다.

13. 출판사에 책 표지 샘플을 제출한다. 관심이 있다면 연락이 올 것이다. 여러 출판사와 일하면 상당한 소득을 올릴 수 있다.

▼ 이야기 삽화

잘 나가는 잡지에 작품을 내는 일러스트레이터들은 많지 않다. 그런 그룹에 속하려면 상당한 실력을 갖춰야 한다. 이야기 삽화가 사다리 꼭대기에 있다고 말하고 싶은 것은 아니다. 그래도 꼭대기 가까이 있다는 것은 인정해야 한다. 이야기 삽화 분야가 가장 많은 보수를 받는 분야도 아니다. 국가적으로 유통되는 잡지가 얼마 없고 각자 비교적 적은 수의 화가만 일할 수 있기 때문에 대표되는 그룹은 소수일 수밖에 없다. 유명한 이야기 삽화가가 될 기회는 유명한 작가나 배우가 되는 것과 같다. 그러나 기회는 분명 있고, 그 일을 해내는 사람도 항상 있다. 새로운 이름이 끊임없이 나타나고 오래된 이름은 사라진다. 잡지사에서는 끊임없이 새로운 능력을 찾는다. 그들이 원하는 것을 가지고 있다면 여러분도 그들의 부름을 받을 수 있다.

대부분의 삽화가들은 어렵게 탄생한다. 대부분의 경우 첫 번째 이야기책을 만들기 전에 다른 분야에서 먼저 능력을 증명한다. 이야기 삽화와 밀접하게 연관된 광고 일러스트의 분야에서 많이들 옮겨온다. 두 분야에서 한꺼번에 일하는 사람들도 많다. 순수미술의 분야에서 일러스트보다 좀 덜 중요한 분야에서 옮겨오는 경우가 잦다. 그러나 어떤 일러스트레이터들은 순수미술 분야에 자리를 잡고 순수미술 전시에 필적한 그림을 만들어내기도 한다. 결국 작품이 용도에 맞아야 하는 것을 빼면 아무런 규칙이 없다.

한 번의 노력으로 대형 잡지의 작업에 참여할 수 있다고 보기는 힘들다. 그러나 그런 잡지를 한 번도 만들어본 적이 없다고 여러분의 능력이 퇴색되는 것은 아니다. 모든 분야는 최고의 능력을 필요로 하며, 한 곳에서 기회를 잡을 수 없다면 여러분의 자리는 다른 곳에 있을 확률이 크다. 우리의 특정한 재능이 어느 곳에 부합할지 처음부터 아는 사람은 많지 않다. 중요한 것은 잘 하도록 노력하고, 노력을 멈추지 않는 것이다.

잡지사는 어째서 광고주처럼 많은 보수를 주지 않는지 궁금할 것이다. 잡지 일러스트는 제작비용으로 보는 데 비해 광고주는 투자비용으로 보기 때문이다. 솔직히 잡지사의 실제 소득은 광고 분량의 판매에서 온다. 잡지는 넓은 관점에서 광고주를 위한 매개체다. 잡지 자체에서 하는 일은 가능한 큰 순환을 만들어내 판매된 공간에 가치를 부여하는 것이다. 잡지가 잡지로써의 목적을 달성하지 못하면 광고 매개체로써의 역할도 실패하는 것이다.

반면, 광고주는 제품의 판매를 촉진하며, 가능한 최고의 작품을 구매해서 자신의 강점으로 삼는다. 따라서 잡지보다 광고주가 많은 한 화가의 시간을 놓고 다른 경쟁자들과 경쟁해야 하고, 보수는 자연히 상승하는 것이다. 이렇게 놓고 보면 화가들은 잡지 분야에 들어가기 위해 서로 경쟁하고, 광고주들은 화가를 얻기 위해 서로 경쟁한다. 잡지사들 역시 화가를 얻기 위해 경쟁해야 한다면 잡지사에서도 높은 보수를 제시할 것이다. 수요와 공급의 법칙이다.

이번에는 잡지 일러스트에서 더 적은 돈을 받는 화가가 어째서 광고보다 잡지 분야에서 일하기로 선택하는지 궁금할 것이다. 해답은 두 가지 의미를 가지고 있다. 첫 번째는 한 바구니에 모든 달걀을 담아두지 않기 위해서이다. 잡지 일러스트에서 명성을 쌓아 다른 분야에도 이름을 알릴 수 있고, 성취에 따른 자존심의 문제도 있다. 좋은 화가는 자신의 능력이나 관심사를 돈의 문제로 계산하지 않는다. 가격을 불문하고 모든 일을 최고의 일로 삼는다.

일러스트는 일을 두려워하지 않는 화가들이 좋아하는 도전과제다. 더 많은 것을 얻으면서 특유한 자부심을 가지고 책임을 떠맡는다. 이름이 실린다는 점(비루할 정도로 작긴 하지만)에서 대중에게 기쁨을 주려는 그의 노력을 조금이라도 더 인정해주길 바라는 것일 수도 있다. 자신의 노력을 어느 정도 자랑으로 여기는 것일지도 모르겠다.

잡지가 원하는 것

일러스트는 적은 비용에도 불구하고 확실히 더 많은 작업시간을 요구한다. 광고업무와 달리 대부분의 경우 계획, 생각, 제작에 있어서 직접 할 일이 많다. 잡지사로부터 받는 거라곤 원고, 또는 어떤 경우 꽤 근사한 러프 디자인이나 할당된 공간보다 조금 더 많은 것들을 보여주는 아주 간단한 레이아웃 정도다. 구상의 측면에서 광고대행사들로부터 평균적으로 얻는 것 같은 도움을 기대해서는 안 된다. 많은 잡지사들이 여러분의 레이아웃이나 러프 스케치를 요구하며, 여러분 스스로 만들어낼 수 있다는 중요성을 보여줘야 한다. 게다가 한 가지 상황에 대한 밑그림만 보내주는 것이 아니라 선택을 할 수 있도록 여러 장을 그려 보내야 한다. 어떤 경우 여러분이 일러스트로 그릴 상황을 고르기도 하고, 어떤 경우는 여러분에게 주어진 상황을 따르라고 요구한다. 그러나 보통은 여러분이 무엇을 할지에 대한 얼마간의 아이디어를 미리 받고 싶어 한다. 이것은 모두 시간과 노력을 들여야 하는 작업이며, 그 산물의 대다수가 쓰레기통을 향하게 된다.

그러나 나는 여러분이 많은 일을 맡고 있기 때문에 그렇게 열심히 일할 수 있다고 생각한다. 자기표현의 기회는 무한대로 늘어난다. 여러분이 구성을 직접 만들고, 캐릭터를 직접 선택하고, 스토리를 직접 전달한다. 데이터와 재료도 직접 수집하고 직접 모아서 거의 다 활용한다. 좋은 작품이 완성되면 그 공로는 오로지 여러분에게 돌아간다. 잡지사의 아트 디렉터 다수가 다른 분야에서 수습 시절을 보낸다는 것은 흥미로운 사실이다. 경쟁관계에 있는 잡지사들은 레이아웃과 물리적인 외형에 점점 더 많은 관심을 기울이고 있다. 가장 중요한 목표 중 한 가지는 다양성, 즉 '속도의 변화'인데 이것은 단조로움에 생기를 주고 항상 생생하고 보기 좋은 모습을 유지시켜 준다. 각 간행본의 전반적인 레이아웃은 잡지사가 담당하며, 여러분은 잡지가 출판될 때까지는 그 모습을 볼 수 없다. 여러분의 그림은 아트 디렉터가 적당하다고 생각하는 대로 잘리거나 바뀔 수 있다. 확대되어 중요한 부분만 사용될 수도 있다. 전체 컬러에서 다르게 바뀔 수도 있다. 사실 어떤 일이 발생할 지는 전혀 알 수 없다. 어쩔 때는 기분이 좋을 것이고, 어쩔 때는 크게 실망할 것이다. 그러나 결국 그 일은 뒤로 넘기고 나아가게 될 것이다. 그렇지 않으면 그만 두는 것이다. 잡지사에서 정확히 무엇을 원하는지 알아내려면 독심술이 약간 필요하다. 그러나 대부분의 경우 적용할 수 있는 일반적인 내용은 다음과 같다.

1. 아름다운 여주인공과 남자다운 남주인공
2. 전체적으로 뛰어난 인물묘사
3. 강력하고 극적인 흥미
4. 자극적이고 독특한 배치(효과)
5. 강렬한 패션이나 분위기, 센스 좋은 액세서리들
6. 흥미로우면서도 완전히 이해할 수 있는 테크닉
7. 다양한 재료의 사용과 개성 있는 스타일
8. 스토리를 파는 일러스트
9. 창의적인 구상
10. 인상적이면서 보기 좋은 색상

각 항목에 따로 접근해서 다뤄보자.

잡지 속 아름다운 여인

아름다운 여인이 가장 중요하다는 것을 확실히 해두자. 이것은 두상의 구성을 신중하게 연구해야 한다는 것을 의미한다. 여러 가지 조명을 받을 때의 두상의 면과 명암을 공부하는 것을 의미한다. 머리와 인체를 아름답고 정확하게 배치하는 것을 의미한다. 머리카락 표현에 있어서도 기술적인 표현과 머리 스타일의 표현 모두 중요하다. 머리카락은 수천 가닥을 표현하기 보다는 얼굴의 형태에 표면과 명암을 적용하는 것과 같이 형태를 갖게끔 그려야 한다.

여주인공으로 완벽한 모델을 찾는 것은 거의 불가능하다. 이상적으로 보이도록 만드는 것은 여러분이 할 일이다. 두상을 클로즈업 해달라거나 상반신이나 전신 인물을 그려달라는 요구를 듣게 될 것이다. 어떤 상황에도 적절한 옷을 입히려면 유행하는 패션 잡지도 공부해야 할 것이다. 모델은 예쁜 것 이상(점잖으면서도 인상적이어야 한다)이어야 한다. 그래서 표정과 몸짓도 개발해야 한다. 여러분만의 유형을 직접 개발하게 될 것이며, 독창적이고 특별한 여주인공을 만들기 위해 온갖 시도를 하게 될 것이다. 만약 광고를 전공했다면 그 동안 미녀의 유형을 개발해왔을 것이다. 성공적으로 광고 속 미녀를 만들어내면 이야기 삽화에서의 성공에 한층 가까이 다가온 것이다.

근본원칙 적용하기

남주인공

무엇보다도 나약해 보이면 안 된다. 역시 두상의 연구, 특히 남자의 머리에 대한 해부학적 접근을 의미한다. 일반적으로 마르고 근육질인 남자들이 통한다. 날카로운 턱선, 도톰한 입술, 두꺼운 눈썹, 튀어나온 이마, 선명한 광대뼈, 광대뼈와 콧구멍 사이의 말쑥함, 다소 움푹하게 패인 눈 등이 이상적인 타입을 만들어낸다. 여러분의 캐릭터는 나의 캐릭터와 다를 수 있지만 뚱뚱하거나 둥근 얼굴, 또는 특징 없는 캐릭터는 분명 아닐 것이다. 남주인공이 사랑을 할 때는 절대 화려한 배우 같은 자세를 취하지 않게 한다. 오히려 약간 어색할 수 있지만 강한 확신을 가지고 여주인공을 힘껏 끌어안게끔 한다. 좋은 스타일의 깔끔한 옷을 입히되 에나멜가죽은 피한다. 말끔하게 면도한 얼굴이 가장 좋지만 턱에 약간 색조를 줘서 비록 면도를 했어도 턱수염이 있다는 사실을 암시한다. 표정이 중요하다. 자리에 앉을 때 무릎을 붙이지 말고 서 있을 때는 손을 주먹 쥐고 있는 게 아니라면 엉덩이에 손을 올리지 않게 한다. 아주 약간만 유약하게 보여도 남성스러워 보이지 않을 수 있다. 다른 일러스트레이터들의 남주인공을 찾아보되 단호하고 양식 있는 타입을 찾을 때까지 계속 찾아본다.

좋은 인물묘사

한 번씩 거의 완벽한 캐릭터를 만나게 되지만 대부분의 경우 여러분의 캐릭터를 약간 첨가해야 할 것이다. 찾을 수 있는 최고의 모델에 적절한 타입의 여러분의 개념을 적용한다. 적어도 작업을 시작할 두상의 명암과 표면은 준비해두고 모델에 캐릭터를 빚어 나간다.

강렬하고 극적인 흥미

스토리를 연구하고 직접 연기해본다. 작은 마네킹으로 러프 스케치해 계획을 세운다. 여러분이 연기할 수는 없어도 모델을 통해 여러분 자신을 표현할 수는 있

다. 극적인 해석을 표현하려면 카메라를 들고 가장 좋아하는 모델로 영화에서 하는 것 같은 카메라 테스트를 한다. 다음의 기분을 연출해보자.

공포	증오	의심
걱정	분노	이기심
놀람	수줍음	도전
동경	불신	자기연민
희망	심문	부러움
기쁨	곧 닥칠 재난	사랑
경악	환희	욕심
짜증	도취	자만
질투		

몇 가지 상황을 살펴보고 어떤 분위기를 필요로 하는지 판단한다. 모델이 그 부분을 살려내게끔 유도한다. 모델이 반응을 보이지 않거나 연기해내지 못하면 다른 것을 선택한다. 그런 부분이 없도록 하는 것이 굉장히 중요하다. '무표정한' 캐릭터를 만들어내는 것만은 피해야 한다.

최근 들어서야 잡지들은 포즈와 얼굴 표정으로 대부분의 스토리를 전달하는 '클로즈업' 형태의 일러스트로 기울기 시작했다. 극적인 흥미는 가능한 집중되어야 한다. 인체의 한 부위가 이야기를 잘 전달한다면 그 부분에 집중한다. 다만 일러스트 속 패션이 지속적으로 변화하는 것에 대비해 더 큰 장면에서 온갖 환경에 인물을 설득력 있게 배치할 수 있도록 연습을 한다.

조명을 다양하게 활용해서 극적인 효과를 강화시킬 수 있다. 강렬한 감정적인 상황을 가지고 있다면 독자의 관심을 중심인물로 집중시킬 방법과 수단을 찾자. 레이아웃이나 배치를 통해서도 여러 가지 효과를 줄 수 있다. 삽화를 사용하면 충돌하는 관심사가 제거되고 포즈에 극적인 힘이 주어질 수 있다. 중심인물이나 두상은 배경에 가장 큰 대비를 이룰 수 있으며 흰 종이에 대비시켜 오려낼 수도 있다. 극적인 효과를 찾을 때마다 연구하자. 진짜 기쁨과 진짜 슬픔 등 현실에서 발생하는 다양한 기분을 연구한다.

가장 좋은 연습방법은 여러분이 읽는 이야기 중 일러스트로 그려지지 않은 부분을 작게 연필로 시각화하는 것이나. 마음에 드는 것이 있나면 너 신행시켜 샘플 일러스트로 만들 수도 있다. 한 명의 인물이 아무것도 하지 않는 그림만은 그리지 않도록 하자.

▼

자극적이고 독특한 배치

이야기 삽화가가 광고 일러스트레이터에 비해 전체 페이지 배치를 더 많이 고려한다는 것은 참으로 중요하다. 사실 이야기 삽화가는 상당히 많은 작업을 해내야 한다. 미니어처 밑그림을 계획할 때는 항상 전체 페이지에 그리거나 두 페이지에 걸쳐서 그려야 한다. 문구가 들어갈 부분은 회색 상자로 표시해야 한다. 어떤 일러스트레이터들은 나타내는 일러스트 주변에 문구를 배치했을 때 효과를 얻기 위해 밑그림에도 실제 문구를 덧붙인다. 내가 알고 있는 한 솜씨 좋은 일러스트레이터는 원하는 효과를 얻기 위해 잡지에서 문구가 있는 페이지를 찢어내 그 바로 위에 불투명한 유화물감으로 밑그림을 그린다. 타이틀, 선전 문구, 표제, 글귀와 여백이 모두 배치되어야 한다. 아트 디렉터가 그 작업에 동의할지는 문제되지 않는다. 보기 좋은 페이지를 구상하는 것은 여러분이 할 일이다.

특별하고 자극적이고 독특한 페이지를 만드는 것은 절대 쉽지 않다. 그러나 이 작업을 해내는 것에 더불어 좋은 그림을 그리고 좋은 색을 사용할 수 있는 사람이야말로 가장 요구되는 인재다. 알 파커(Al Parker)가 탁월한 일러스트레이터가 된 것은 이런 자질을 지닌 사람이었기 때문이다. 종이의 흰색은 빈번하게 소재 안으로 이어진다. 독특한 시점이 도움이 된다. 부속물의 선택은 필수적이다. 독특한 색의 발견, 예상치 못한 포즈와 몸짓, 스토리텔링의 독창성 모두 한 몫을 한다. 생각할 수 있는 모든 가능한 방법을 실험해보자. '임팩트'는 활력이며, 활력은 힘 있는 단순함이다. 표현되는 캐릭터도 중요하다. 소재가 복잡하거나 간접적이고, 어수선하고, 불명확하면 큰 자극을 줄 수 없다. 캐릭터의 외모와 포즈, 의상에 아무런 특색이 없고 평범하기만 하면 자극적인 반응은 전혀 얻을 수 없다. 모든 것은 완성되어 보이지만 그런 창작은 스토리텔링의 발명이 더해진 소재로부터 나온다. 두 가지 소재가 완전히 똑같을 수도, 두 가지 상황이나 캐릭터가 완전히 똑같을 수도 없다. 알 파커는 언제나 색다른 방식으로 작업을 했다.

여러분이 할 수 있는 것에는 선형 배치, 색조 배치, 색, 스토리가 있다. 이것을 가지고 언제까지나 조작할 수 있다. 새롭고, 색다르고, 자극적인 것은 모두 이것들로부터 뻗어 나와야 한다. 그래서 이것들이 이 책의 근간이 된 것이다.

색조 배치로부터 많은 것이 생겨날 수 있다. 전체 페이지를 모두 아주 밝은 색(따뜻한 색)으로 칠한 뒤 중간에 맵시 있는 검은 모자를 그린다고 가정해보자. 전체 색은 흐려진 것 같은 느낌이 들고 흑백의 집중된 지점이 함께 불쑥 나타나는 것 같은 느낌이 든다. 검은색 가운이나 코트를 선명한 색에 대비시키면 놀라운 효과가 생긴다. 명암은 임팩트와 놀라운 효과로 가득할 수 있다. 사실 대부분의 경우, 특히 색에 결합되었을 때 임팩트가 발생하는 부분은 이런 부분이다. 여러분의 창의력은 종이 레이아웃의 트릭보다는 거의 항상 소재와 소재의 해석으로부터 나온다. 종이의 트릭은 보통 모사꾼들을 위한 소품이다.

패션의 강조

일러스트 목적으로 스타일을 선택할 때 고려해야 할 중요한 부분은 스타일과 명암, 덩어리 간의 관계다. 사전 구성과 패턴 배치가 옷보다 중요하다. 단순한 색조를 원하는가, 아니면 번잡한 색조를 원하는가? 연한 색조, 중간색조, 어두운 색조 중엔 어떤 것을 원하는가? 빛과 그림자로 분리할 것인가, 아니면 앞이나 뒤에 조명을 둬서 거의 단조롭게 유지할 것인가? 줄무늬나 인물 패턴은 잘 어울리는가? 의상을 고를 때는 이런 것들을 생각해야 한다. 주변 환경 속에서 부드러워 보이는 인물을 원한다면 옷의 명암을 배경에 쓰려는 것에 가깝게 골라야 한다. 인물을 강제로 두드러지게 하려면 좋은 대비를 선택한다. 전체 구도에 잘 어울리게끔 옷을 계획하면 20배는 매력적으로 보일 수 있다. 최신 패션잡지에 나왔거나 모델이 입었을 때 좋아 보인다고 다가 아니다. 다만 패션 잡지는 구독하도록 하자. 우리 모두가 좋은 스타일을 만들어낼 수 있는 것은 아니다.

패션잡지에 나오는 옷을 레이아웃 종이에 부드러운 연필로 그려보는 연습을 하자. 특히 주름과 세련된 모습을 포착하도록 한다. 남자보다는 여자가 더 쉬울 것이다.

▼

이야기 삽화의
스타일과 기법

잡지는 철저하게 패션을 의식하고 있기 때문에 여러분의 작품을 평가하는 중요한 기반이 된다. 그러나 극단적이기 보다는 가장 단순한 유행 형태를 사용하자. 세련되고 깔끔한 것이 지나친 장식보다 낫다. 매 시즌마다 어떤 형태로 등장하는 '너무 정교한' 스타일은 가능하다면 피하자. 그런 스타일은 지나친 장식, 특징적인 부분의 극도의 타이트함, 너무 많은 주름, 주름장식, 요란한 패턴 등에서 찾아볼 수 있다. 극단적인 스타일을 선호하는 모델들이 많다. 보통 여성들이 7㎝ 힐을 신을 때 모델들은 10㎝ 힐을 신는다. 짧은 치마가 유행할 때는 더 짧게 입는다. 머리를 올려 묶는 스타일도 일반인들보다 더 높게 한다. 챙이 넓은 모자가 유행할 때 모델들이 쓰는 모자는 문간에 걸릴 지경이다. 화가들이 스타일을 잘 모르면 이런 것들을 쉽게 받아들인다. 잡지나 스타일 전시를 직접 봐야 이런 것들을 알 수가 있다. 좋은 잡지와 상점에서는 액세서리에 대한 정보도 얻을 수 있다. 한 명의 일러스트레이터가 얻은 정보를 다른 일러스트레이터라고 얻지 못할 건 없다. 차이점은 조사와 정보의 길에 들이는 노력의 수준에 달려있다. 모자는 언제나 문제가 된다. 일러스트레이터도 조언을 받아가며 최선을 다할 수 있다. 모자의 유행을 도대체 누가 따라갈 수 있을까? 나는 가능하다면 모자를 사용할 일을 아예 피한다. 모자의 기호는 너무 다양하기 때문이다.

헤어스타일 역시 순간의 유행이 아니라 캐릭터의 개성에 따라 판단해야 한다고 생각한다. 어리고 귀여운 캐릭터는 편안하고 루스한 스타일을 하고 있을 때 더 어리고 귀여워 보인다. 도시적인 사람이 꾸밈없고 쏠리지 않은 헤어스타일을 하고 있으면 더 도시적으로 보인다. 따라서 이것은 판단의 문제이며, 모델은 언제나 요구사항에 따라 자신의 헤어스타일을 조절할 의향이 있어야 한다.

기법

기법은 여러분의 것이다. 일반적으로 기법이 불평의 도마에 오르는 일은 너무 '정교하거나' 모호한 명암이 만들어졌을 때뿐이다. 나쁜 기법은 보통 근본원칙을 제대로 기반으로 하고 있지 않기 때문에 만들어진다. 근본원칙을 올바르게 응용하면 거의 모든 재료가 보기 좋은 결과를 낳는다. 단순한 기법은 언제나 선호되지만 캐릭터와 재료의 조작 느낌이 부족하면 답답할 정도로 단조롭고 부드러울 수 있다. 기법을 가지고 무엇을 한 건지 알 수 없다면 그다지 좋은 기법이 아니라는 것을 확실히 알 수 있다. 요령 부린 기법이 정직한 좋은 솜씨보다 중요하게 여겨져서는 안 된다. 한 번은 눈부신 열정을 가지고 있던 학생이 나를 찾아온 적이 있었다. 무슨 대단한 발견을 했냐고 묻자 그는 '바구니 엮기' 기법을 만들어냈다고 대답했다. 내가 할 수 있었던 가장 친절한 대응은 그를 내버려두는 것이었다. 불행하게도 그의 그림과 명암, 색은 모두 나빴고, 그나마 '바구니 엮기' 기법이 있어서 다행이었다. 기법을 얻을 수 있는 가장 좋은 방법은 다른 요소를 걱정하는 것이다.

다양한 스타일의 재료와 개성

재료를 가지고 효과를 얻는 방법은 아주 다양하다. 각 재료는 여러분의 개인적인 조작 하에 고유한 특성을 가진다. 모든 재료는 여러분만의 독창적인 응용방식에 대한 가능성을 유지한다. 언제나 한 가지 재료만 가지고 작업하려고 해선 안 된다. 마무리작업이 아니라면 연필과 크레용을 가지고 연습하라. 연습을 할 때는 같은 소재를 다양한 재료로 그려본다. 이렇게 하면 가장 효과적인 방법 한 가지를 찾을 수 있다.

새로운 재료의 취급이 인쇄 작업에 실용적이고 페이지에 효과적이라면 잡지사도 항상 관심을 기울인다. 시도해보지 않은 재료 조합의 가능성이 있기 때문에 화가는 지속적으로 새로운 효과를 실험해야 한다. 재료를 너무 비슷하게 다뤄서 틀에 박혀 보이기도 아주 쉽다. 뭔가를 하는 게 아니라면 많은 것을 바꾸지 않을 것이다. 진지한 일을 하면서 실험을 너무 많이 하기도 힘들다. 실험은 개별적으로 진행되고 가능성으로 보일 수 있다. 사용할 기회를 얻을 수도 있을 것이다.

실험을 할 때 모델을 고용할 여유가 되지 않는다면 패션 잡지를 보고 탁월한 자료 몇 가지를 가져다가 작업해야 한다. 원본에 충실하기보다는 효과를 위해 작업한다.

스토리를 파는 일러스트

일러스트레이터들은 사람들이 이렇게 말하는 것을 자주 듣게 된다. "그림이 마음에 들면 글도 읽어요!" 다른 상품과 마찬가지로 스토리를 파는 것이 일러스트레이터의 핵심이다. 먼저 주의를 끌고, 호기심을 일깨우고, 일러스트로 그리는 재료가 갖는 재미나 흥미를 약속하는 과정이다. 따라서 일러스트의 일부는 시각적이고, 일부는 감정적이거나 정신적이다. 그렇기 때문에 일러스트는 기술적인 각도 이상의 것에서 접근해야 하는 것이다. 모든 요소는 함께 작용해야 올바르게 기능할 수 있다. 여기서 좋은 일러스트레이터의 등급이 나뉜다. 그림을 잘 그리고 색을 잘 칠하는 사람은 많지만 감정적인 속성이 실용적인 응용에 완벽하게 포함되어야 하고 자유롭게 상상할 수 있어야 하기 때문에 화가에게 요구되는 것이 많다. 내 생각에는 좋은 일러스트레이터는 연기도 꽤 잘 하는 것이 당연하다. 재미있는 이야기를 잘 꾸며내고, 자기 자신을 다른 창의적인 방법으로 표현할 수 있기 때문이다. 결국 이야기 삽화는 다른 일러스트 분야보다 인간의 개인적인 해석과 표현을 더 완전하게 해낼 수 있다.

잡지사는 스토리를 팔 수 있는 일러스트를 그리는 방법을 알지 못한다. 다만 여러분이 그 일을 할 수 있는 능력을 가지고 있다는 사실을 감지할 뿐이다. 여러분에게 방법을 설명해주는 사람은 아무도 없다. 다만 스토리가 재미있으면(그리고 가끔씩 그렇지 않을 때라도) 완전히 똑같은 방식으로 한 번도 사용해본 적 없는 어떤 종류의 접근방식이 있기 마련이다. 일러스트에 수백 개의 '결말'이 사용되었다고 하더라도 두 개의 결말이 완전 똑같은 적은 없었다. 같은 상황에서 완전히 같은 방식으로 결말이 나지도 않는다. 똑같은 방식으로 페이지에 배치할 필요도 없다. 언제나 뭔가를 추가할 수 있다.

소재가 흔하거나 진부할 때는 언제든지 디자인, 반점과 색, 인쇄물과 액세서리를 사용할 수 있다. 영화는 처음 만들어졌을 때부터 결말을 가지고 있지만 능숙하고 직관적으로 접근하면 지루하지 않다. 태양 아래에 있는 모든 소재는 재미있게 접근할 수 있다. 이 모두 화가 자신이 얼마나 많은 흥미를 가지고 있는지에 달려 있다. 스토리를 팔 수 있는 그림은 얼마든지 만들 수 있다.

창의력과 개념은 언제나 제작에서 우선시 된다. 발명가에게 발명의 방법을 말해주는 일은 영원히 불가능할 것이다. 그러나 발명가가 필요와 목적을 먼저 감지하면 아이디어를 얻는데 도움이 될 것이다. 창의력의 결핍은 아이디어의 결핍이라기보다는 분석 능력이 부족하기 때문이라고 생각한다. 가끔씩 스토리 속 자세한 설명대로 일러스트가 창작되지 않곤 한다. 일러스트레이터는 작가가 명확하게 밝히지 않은 현실 세계에서 일어날 법한 일을 분석한다. 작가는 "그는 그녀와 입을 맞췄다."라고만 표현할지도 모른다. 일러스트레이터는 남자가 여자의 고개를 자신의 얼굴에 가까이 끌어당겼는지, 여자의 머리가 뒤로 젖혀졌는지, 아니면 남자의 어깨에 기대었는지, 여자가 작은 모자를 쓰고 있는지, 베레모를 쓰고 있는지, 누구의 얼굴이 부분적으로 가려졌는지 결정해야 한다.

기차역에서 '결말'을 맞는다고 할 때 작가는 손에 들고 있던 가방이 떨어지는지, 좌우로 흔들거리는지는 언급하지 않을 것이다. 미소를 짓고 있는 문지기도 언급하지 않을 것이다. 이것이 창작, 즉 여러분의 개념을 흥미롭고 독창적으로 만드는 그럴듯한 상황 분석이다. 독창성은 사실만을 다루지 않고 사실에서 타당한 사실을 도출해낸다. 모든 스토리는 그 안에 또 다른 스토리를 가질 수 있다. 여러분의 일러스트는 여러분이 스토리에 대해 이야기하는 스토리다.

인상적인 색채와 좋은 감각

색을 다뤄보았던 3단원의 모든 내용이 이야기 삽화의 모습으로 나타낼 수 있다. 색조, 색채, 구도는 큰 역할을 차지한다. 관련색은 활기차고 놀라운 기능을 한다. 그러나 잡지사는 번지르르한 색을 원하지 않는다. 잡지는 펼쳐진 채로 판매되는 것이 아니라는 것을 기억하자. 색이 무릎에서 눈 이상의 거리까지 전달되어야 할 필요가 없다. 요란한 색은 전혀 어울리지 않는다. 따라서 잡지 일러스트는 전단지, 달력, 디스플레이와는 다르게 접근해야 한다. 선명함은 괜찮지만 색조와 다른 색상을 매력적으로 같이 사용해서 뒷받침해야 한다.

일러스트를 그리기 전 체크사항

일러스트를 잘 그리려면 잘 분석해야하므로 다음의 질문은 접근방식을 형성하고 효과적인 도움을 줄 수 있다.

- [] 내 소재의 본성은 무엇인가?
- [] 내 소재가 분위기를 가지고 있는가? 강렬한가, 보통인가, 약한가?
- [] 컬러작업을 해야 하는가? 그렇다면 선명해야 할까, 수수해야 할까, 흐려야 할까?
- [] 소재가 야외에 있는가, 실내에 있는가? 배경은 낮인가, 밤인가? 어떤 빛이 비치고 있는가?
- [] 밝게 하거나, 분산시키거나, 어둡게 하거나, 그림자를 주는 등 조명을 가지고 할 수 있는 것이 있는가?
- [] 같은 상황에서 여러분이라면 액션을 위해서 무슨 작업을 하겠는가?
- [] 스토리를 하나 이상의 방법으로 말할 수 있는가? 어떤 선택을 할 수 있는가?
- [] 원고에서 생략하고 있는 요소를 말할 수 있는가?
- [] 각 캐릭터를 강화시키기 위해 무엇을 할 수 있는가?
- [] 배경에 특징이 있는가? 특징을 더할 수 있는가?
- [] 일러스트로 묘사되는 순간의 동작과 배경은 어떤 상황이었는가?
- [] 감정적인 대비는 어떤 가능성을 가지고 있는가?
- [] 상황이 얼굴표정에 좌우되는가?
- [] 어떤 인물이 가장 중요한가? 이 중요성이 집중될 수 있는가?
- [] 어떤 액세서리가 가장 중요한가?
- [] 중요하지 않은 요소를 제외시킬 수 있는가?
- [] 구성의 선형이나 덩어리 형태의 움직임이 고정되어 있어도 그 느낌을 표현할 수 있는가?
- [] 소재가 패턴에 적합한가? 어떻게 조정할 수 있는가?
- [] 그림의 지배적인 생각은 무엇인가? 그림에 지배적인 생각을 줄 수 있는가?
- [] 그 생각을 극화할 수 있는가?
- [] 여기서 기하학적인 모양이나 선, 비형식적인 분할을 적용할 수 있는가?
- [] 선과 대비, 시선의 방향, 색 등의 방법으로 초점을 만들 수 있는가?

- [] 포즈와 몸짓은 어떤가? 여러분만의 포즈와 몸짓을 추가할 수 있는가?
- [] 캐릭터의 성격, 생활양식, 문화, 배경, 습관, 감정을 고려했을 때 어떤 포즈가 가장 잘 어울리는가?
- [] 의상은 어떤가? 인상적인 효과를 주는데 도움이 될 만한 요소가 있는가? 의상을 재미있는 구성의 일부로 사용할 수 있는가?
- [] 주변 환경으로 캐릭터를 꾸밀 수 있는가? 또는 캐릭터가 배경에 대비되지 않아도 눈에 띄는가?
- [] 액세서리, 깔끔함, 어수선함, 풍부함, 공허함 등의 배경으로 연출을 더할 수 있는가?
- [] 이 상황을 다음 중 어떤 카테고리에 분류하겠는가?
- [] 오래된, 새로운, 저렴한, 영리한, 번지르르한, 불건전한, 깨끗한, 질서정연한, 독특한, 평균적인, 값비싼, 건강한, 더러운, 천한, 건전한, 현대적인, 빅토리아풍의, 고대양식의, 감각이 좋은, 악취미의, 시골의, 도시의, 분명한, 모호한, 습한, 진부한, 신선한, 선명한 하나 이상의 카테고리에 분류될 경우 그런 속성을 어떻게 통합할 것인가?
- [] 머릿속에 떠오르는 것을 작은 밑그림으로 그릴 수 있는가?
- [] 밑그림을 완성했을 때 페이지에 옮겼을 때 더 나은 결과가 나올 수 있겠는가?
- [] 원고를 반복해서 읽고 모든 사실을 기억했는가?
- [] 페이지에 크기를 맞추거나 제목, 글귀, 선전 문구를 위한 공간을 위해 구성을 잘라야 하는가?
- [] 종이 선이 얼굴같이 중요한 사물을 관통하는가?
- [] 한 가지 이상의 색조 계획을 시도해보았는가?
- [] 하나 이상의 색상 도표를 가질 수 있는가?
- [] 연출과 구성에 해를 입히지 않고 소재를 벗겨낼 수 있는가?
- [] 다른 사람이 이 임무를 맡은 적이 있다면 여러분과 같은 방식으로 계획했을 거라고 생각하는가? 다른 방법은 없는가?
- [] 독자적으로 작업을 계획했는가?
- [] 얼마나 많이 다른 사람의 작품을 따라 그리고 있는가? 그 방법을 무르고 다시 시작할 수 있는가?
- [] 여러분이 모방하고 있는 화가가 정말로 여러분보다 더 나은 사고를 하고 있는가?

▼

전형적인
이야기 삽화 작업

이 시점에서 우리가 실제 상황을 가지고 일러스트 작업을 한다면 여러분에게 그 가치를 입증할 수 있을 것이다. 우리가 가지고 있는 스토리에 주인공은 여러 명이 있지만 단순함을 고려해서 여주인공만 그림으로 그릴 것이다. 여러 명의 인물을 한데 배치하는 것보다 여자를 크게 클로즈업하는 것이 더 큰 효과가 있을 것이다. 내가 현대 일러스트에서는 단순함이 핵심이라고 한 말을 기억할 것이다. 우리가 마주치는 첫 번째 문제는 사건을 완벽하게 묘사하는 것보다는 페이지 효과에 집중해서 다뤄볼 것이다. 다음의 문장이 일러스트로 표현할 내용이다.

그녀는 고대 이집트의 매력, 피라미드의 불가사의함, 무더운 여름밤 나일 강의 감각을 가졌다. 그녀는 시대를 초월한다. 스핑크스와 같은 불로의 존재다. 그녀의 도톰한 입술은 흰 가슴께에 단을 댄 가운과 같은 붉은색이다. 그녀의 눈과 같은 검은 눈들이 파라오를 바라보았다. 검은 눈썹은 관자놀이에 닿을 듯 하고 흑단과 같은 검은 머리카락이 풍성하게 머리를 감싸고 있다. 그녀는 한 쪽 어깨를 내리고 날씬한 손가락 사이에 담배를 쥔 채 앉았다. 그녀는 고른 목소리로 느리고 침착하게 말했다. "결혼하고 나면 사랑이 없나요?"

이제 위 문단이 여러분의 상상력을 자극하지 않는다면 광고를 고수하자. 나는 아주 감각적이고 도발적인 사람이 떠오른다. 이집트인일 필요는 없지만 이집트의 정신을 나타내는 타입이어야 한다. 나일 강 위에 보트에 태울 필요도 없고 피라미드에 에워쌀 필요도 별로 없다. 검은 머리카락에 흰 양말을 신고 있는 요즘 고등학생처럼 그려서는 안 된다. 어떤 동양적인 미를 지닌, 독자를 사로잡을 수 있는, 가능하다면 독특한 타입이어야 한다. 목이 깊게 파인 빨간색 드레스가 페이지에서도 잘 어울릴 것이다. 검은 머리카락과 흰 피부는 네 가지 명암 도표에서 중요한 두 가지 명암을 더한다. 밝은 색조와 더 어두운 색, 밝은 색을 더해서 서로 어울리게 할 수 있다. 네 가지 간단한 명암 계획은 패턴의 기초가 되기 때문에 시작 전부터 가장 중요하다. 또한 미니어

처 개요를 통해 덩어리를 배치하는 시도를 할 수 있다.

문단은 자세를 비롯해 디테일을 상당히 자세하게 설명하고 있다. 해석의 가능성은 수도 없이 많다. 여러분의 해석이 내 해석과 많이 다르게 해보길 바란다.

시작하기에 앞서, 나는 머리를 약간 기울이고 있지만 독자를 정면으로 바라보고 있는(흔치 않은 사례) 여자가 떠오른다. 정면을 바라보는 이유는 독자가 여자와 대화하는 캐릭터인 것처럼 여자의 매력을 독자에게까지 전달하고 싶기 때문이다. 남자를 그린다고 해도 여자는 다른 사람의 존재는 의식하지 않을 것이다. 그러나 감각적인 눈은 다른 사람을 바라보는 것처럼 여러분을 향하고 있을 때 두 배는 더 감각적일 수 있다. 그 사실을 이용하자.

이제 드레스가 특정한 빨간색인 것은 정해졌지만 재질은 알 수 없다. 목이 깊게 파인 드레스인 한 우리의 감각을 적용할 여지가 남기 때문에 도움이 된다. 예를 들어 작가가 벨벳이라고 했다면 벨벳 드레스를 찾는 수고를 겪어야 했을 수도 있다. 우리가 한 인물에 클로즈업해서 집중 표현한다면 여자의 옷은 거짓으로 꾸미지 않아야 한다. 작가가 여자의 옷에 상당한 중요성을 부여했기 때문이다.

헤어스타일을 봤을 때, '풍성한 머리칼'로 인해 머리에 달라붙은 스타일은 떠오르지 않는다. 그보다는 부드럽고 루스하게 얼굴을 감쌀 것이다.

다음 장에서 몇 가지 자세와 패턴으로 미니어처 밑그림을 그려보겠다. 내가 한 것과 가능한 다르게 해서 직접 그려볼 것을 권한다. 네 가지 명암을 자유롭게 조작해야 한다. 다만 빨간 드레스는 흑백구도에서 진한 회색과 같다는 것을 기억하라. 머리카락은 아주 검고 피부는 아주 하얘야 한다. 부드러운 연필과 티슈 레이아웃 패드를 사용한다. 첫 번째 그림의 크기는 작게 유지한다. 처음 시작할 때부터 생각에 생각을 거듭하라. 시작하고 나면 나머지가 저절로 따라올 것이다.

새로운 소재를 원한다면 아무 이야기에서 한 문단을 골라 여러분의 버전으로 밑그림을 그린다. 일러스트를 배울 수 있는 유일한 방법은 지금 시작해서 여러분의 상상력과 창의력을 동원하는 것이다. 이야기 삽화는 절대 하룻밤 만에 배울 수 있는 것이 아니다.

실제 크기로
러프 스케치 그리기

앞 페이지에서 그린 미니어처 스케치의 주목적은 인물을 만족스럽게 배치하고 전반적인 덩어리를 배치하는 것이었다. 나는 모든 선이 시선을 머리로 향하게끔 해서 디자인의 움직임으로 인해 그 선택을 입증했다. 어두운 그림자가 흰 가슴과 어깨를 뒷받침하고, 선명한 빨간 드레스가 흰색 바로 옆에 위치한다. 머리 뒤로는 낮은 톤과 어두운 그림자를 사용해서 머리 자체의 아주 밝고 아주 어두운 명암을 증강시켰다.

이제 문제는 잡지 편집자에게 제출할 실제 크기 러프 스케치를 만드는 것이다. 이 작업은 연필이나 목탄, 색깔 크레용으로 할 수 있다. 잡지사가 여러분의 작품에 아주 익숙하다면 첫 번째 과제처럼 정교하게 작업할 필요는 없다. 각기 다른 상황을 갖는 개요를 두세 장 그려달라는 요청을 받을 때도 있다. 보통 이런 러프 스케치는 컬러로 작업해야 하지만 이 책의 목적을 위해 흑백으로 묘사해 보았다.

이 경우 배경 상황을 이미 선택했다면 러프 스케치 작업에서부터 모델을 불러 거의 같은 캐릭터, 드레스 등으로 최종 작업까지 갈 수 있게끔 하는 것을 권한다. 그렇게 하면 색을 칠하려는 타입에 스스로 익숙해질 수 있다는 장점도 있다. 러프 스케치는 잡지사 편집자뿐 아니라 여러분 자신을 위한 사전 공부가 되기 때문이다. 모델을 보고 바로 러프 스케치를 그릴 수도 있고 카메라를 가지고 몇 가지 포즈를 찍을 수도 있다. 소재를 눈앞에 세우고 보면 처음에 시각화했을 때보다 더 나은 새로운 관점을 찾을 수도 있다. 결국 여러분이 생각해낼 수 있는 가장 좋은 접근방식을 마음에 정하는 한, 무슨 그림을 그릴지에 대해 어떤 과정을 밟느냐는 크게 문제되지 않는다. 그러나 최종 작업을 시작하고 나면 모든 요소가 확정지어져 있어서 중도에 바뀌는

것이 없도록 해야 한다. 여러분 자신의 만족을 위해 컬러 스케치를 그리는 것은 들이는 시간에 비해 큰 가치를 지닌다. 나 역시 인쇄를 하지는 않더라도 컬러 스케치를 한 장 그려보겠다.

여기서 전반적인 데이터를 파일로 만들어두는 것처럼 모델 파일을 만들어두는 것도 똑같이 중요한 일이라는 것을 강조하고 싶다. 일러스트레이터는 어떤 소재가 생길지, 어떤 스토리를 묘사하게 될지 절대 알지 못한다. 나는 영화에서 하는 것처럼 모델들을 '테스트'하는 것이 유용한 작업이라는 사실을 발견했다. 모델의 연출력과 표현력을 알아보자. 전형적인 두상, 전신, 의상을 입은 포즈를 파일로 보관한다. 남자, 젊은 남자, 여자, 젊은 여자, 아이들을 모두 포함해야 한다. 고용한 모델이 도착하고 나서야 이브닝드레스를 입히기엔 너무 말랐다거나, 수영복을 입혔더니 안짱다리라거나, 허벅지가 짧고 굵다든지 두상 프로필에서 나타나지 않는 사실들을 알게 되는 것에는 너무 많은 비용이 낭비된다. 사진 모델들은 주로 포토샵으로 수정한 사진을 제출하고, 개중에는 알아볼 수 없을 정도인 경우도 있다. 여러분의 개인 장비를 가지고 작업할 때는 여러분의 카메라에서 모델이 어떻게 보이는지 알아야 한다. 대부분의 경우 모델은 어떤 부분에서든 실망스러울 수 있다. 몸매와 얼굴이 모두 완벽한 모델은 없는 것 같다. 외모는 출중한데 연기를 못할 수도 있다. 사진의 포즈를 상상할 때도 여러분이 직접 꽤 많이 도움을 줘야 할 것이다. 모델이 가장 필요한 순간은 캐릭터의 공헌이다. 한 화가는 그것을 '빛이 비춰져야 하는 것'이라고 표현했다. 모델은 빛과 색의 형태를 제시해주며 표면의 위치와 명암관계를 말해준다. 나는 그 어떤 화가도 모델이 없이 유능해질 수는 없다고 생각한다.

사람들의 실제 포즈는 카피할 수 없으므로 자료 파일은 주로 배경과 설정에 사용할 재료를 담고 있어야 한다. 실내 디자인, 현대적인 가구, 패션의 동향과 액세서리 등을 지속적으로 정리해두자. 그러나 과거의 삶, 소도시와 농장의 삶, 야외 소재, 말과 여러 가지 동물, 다양한 시대의 의상, 상점과 가게, 나이트클럽, 스포츠 등 거의 모든 삶의 양상이 포함될 수 있다.

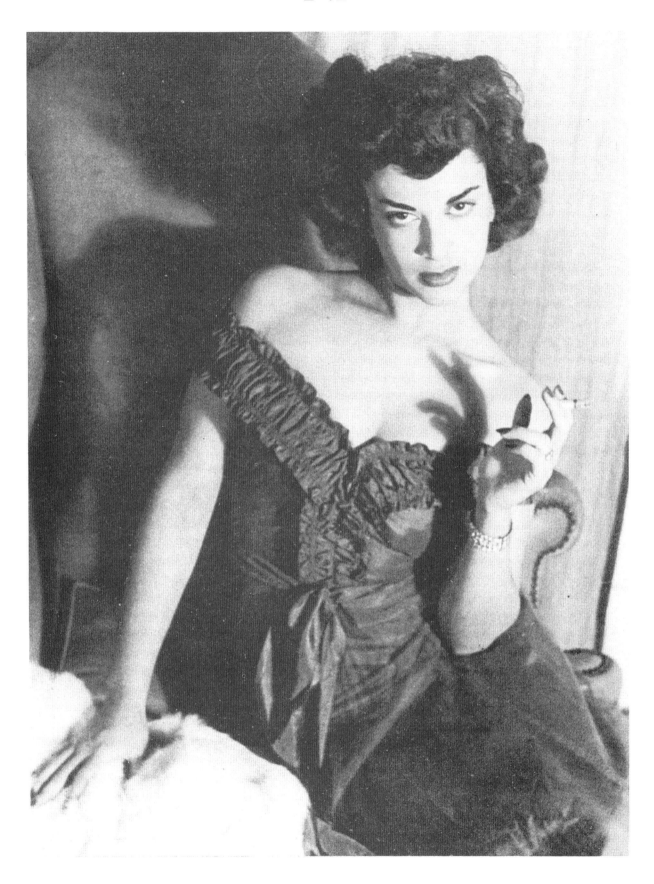

모델 사진

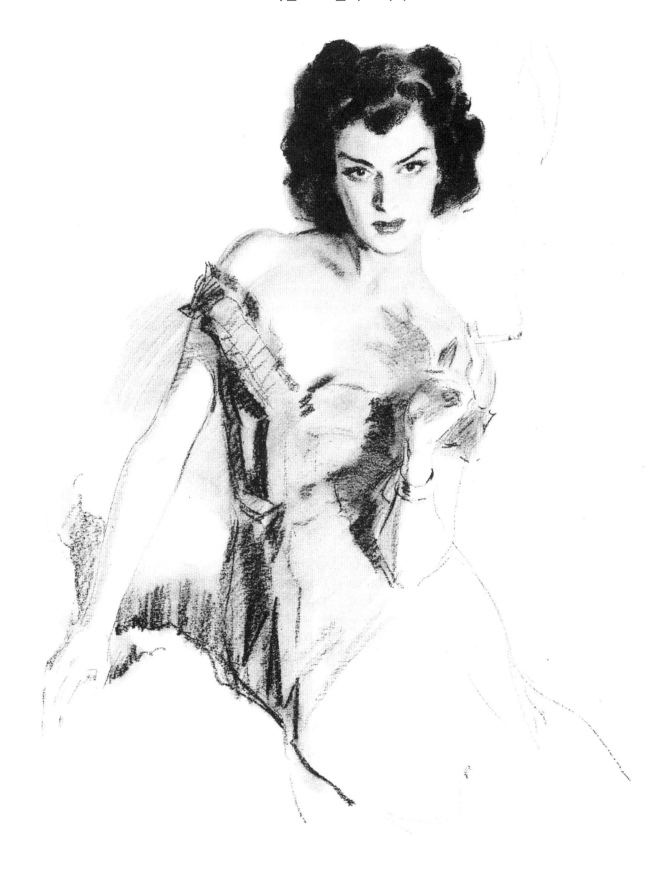

최종 해석

나는 미니어처 러프 스케치에서 선택한 것으로 사진 포즈를 재현했다. 이 젊은 모델이 선택된 이유는 내게 독특한 타입으로 어필했기 때문이 크다. 나는 표준화된 커버 걸 타입, 소위 사진발 잘 받는 모델에서 탈피하기 위해 신중하게 모델을 물색했다. 이 모델의 비스듬한 눈과 눈썹, 도톰한 입, 매끈한 목과 어깨가 작가가 묘사한 내용에 일치하는 것처럼 보였다. 말 그대로 사진을 카피하지 않고도 그런 특징을 표현해낼 수 있을지 확인하기 위해 사진을 목탄으로 연습했다. 실제 의뢰를 받은 작업이었다면 목탄그림에다가 일러스트와 색에 대해 내가 생각하는 것들, 내 의도를 완전히 명확하게 만들어줄 수 있는 모든 요소에 대한 코멘트를 덧붙여 편집자에게 보냈을 것이다.

그러면 아트 디렉터는 작품을 잡지사의 다른 사람들에게 제출한 뒤 그 가능성에 대한 모두의 코멘트와 함께 그림을 내게 되돌려줄 것이다. 이렇게 하면 없어질 수 있었던 제안을 상당량 지켜낼 수 있다. 잡지사가 내 접근방식에 공감하지 않거나 이견을 가지고 있다면 작품을 완성하기 전에 그 부분을 분명히 할 것이다. 목탄그림이 승인되면 일러스트레이터는 모든 것이 순조롭다는 신뢰를 가지고 작업을 진행할 수 있다. 이 절차는 모든 부분에서 가장 실용적인 방법이다. 잡지 간행본에는 명확한 마감일이 있어서 그 때까지는 모든 일이 만족스럽게 완성되어야 한다. 일반적으로 월간잡지의 마감일은 출판 3개월 전이다. 일러스트레이터는 마감일 10일 전에는 작품을 완성해두기 위해 노력해야 한다. 작품이 만족스럽지 않은데 시간이 부족해서 어쩔 수 없이 사용해야 하는 경우는 굉장히 안 좋다. 대부분의 경우 잡지사로부터의 비평은 정당한 이유가 있어서 절대적으로 필요하다고 판단되는 경우가 아니면 잘 없다. 아트 디렉터

가 가장 기피하는 것은 출판의 지연이다. 그래서 여러분이 작품을 일찍 납품하면 시간의 지연을 초래하지 않고도 수정작업을 할 수 있다는 점을 고마워할 것이다.

각 잡지마다 개성이 있다는 것을 발견할 것이다. 콘텐츠의 물리적인 외형은 아트 디렉터의 개인적인 호불호에 긴밀하게 관련되어 있다. 화가와 일러스트 타입에도 굉장히 확고한 선호도를 갖는 아트 디렉터들도 있다. 어떤 사람은 커다란 두상과 표정을 보여주는 '클로즈업' 타입을 좋아한다. 또 어떤 사람은 배경에 캐릭터를 함께 보여주는 '전체 그림' 타입을 좋아한다. 모든 아트 디렉터들이 잡지를 통해 다양한 접근방식을 만들어내기 위해 노력한다. 그렇기 때문에 비슷하게 다룬 두 가지 소재를 가까이 두기 싫은 마음에 전체 크기의 그림을 잘라내기도 하는 것이다. 특정한 재료, 예를 들면 수채화물감에서 유화물감, 또는 크레용, 목탄, 마른 붓, 소위 무거운 재료 등을 더 좋아하는 사람들도 있다. 처음 시작할 때 각 잡지사가 가장 일반적으로 사용하는 일러스트의 타입에 가능한 많이 익숙해지는 것도 좋은 방법이다. 새로운 방법이나 창의적인 접근방법이 떠오른다면 최종 과제에서 갑작스러운 테크닉으로 잡지사를 놀라게 하는 것보다는 초기단계에서 적절한 산물을 제출하는 편이 더 좋다.

대체로, 전체 절차는 가장 긴밀한 협동으로 이뤄져야 한다. 아트 디렉터는 여러분만큼이나 잡지에 최대한의 차별을 주고 싶어 한다. 여러분의 능력에 관한 한 아트 디렉터는 자신의 입장을 처음부터 끝까지 알고 있어야 한다. 그렇기 때문에 여러분은 특정한 시간을 들여 실험과 연습을 함으로써 여러분의 실력과 접근방식을 유연하고 역동적으로 유지해야 하는 것이다. 새로운 아이디어가 떠오를 때마다 아트 디렉터에게 알려주면 잡지가 여러분의 실력을 실험하고 싶을 때 새로운 기회를 향한 길을 평탄하게 만들어줄 것이다.

소재의 최종해석은 컬러작업이므로 이 책의 다른 색상 플레이트에 그림을 배치할 필요가 있다. 페인팅의 재현은 285쪽 〈일러스트 샘플〉에서 다루고 있다. 우리가 묘사하기로 했던 문단을 다시 읽어보고 내가 극적인 효과와 감정적인 특징을 잘 포착했는지 판단해보기 바란다.

그림의 매력은 문자 그대로의 정확함이 아니라 형태와
윤곽을 가능한 단순하게 표현하는데 있다.

이야기 삽화 시작하기

이 책은 이야기 삽화를 시작하는 방법과 그에 대한 준비를 논하지 않고는 완성될 수 없다. 이 부분에 대해 솔직하게 이야기해서 단념시키거나 환상을 깨뜨리려는 것이 아니다. 당연한 필요 사항을 알려주고 싶은 것이다. 잡지사의 일러스트레이터가 미술교육을 받지 않고 그 자리에 도달하는 경우는 거의 없다. 학교 교육이든, 혼자의 노력이든 천성적인 재능에 훈련이 부수적으로 따라와야 한다.

대부분의 젊은 화가들과 더불어 능숙하고 훈련받은 화가들도 이 야망을 품고 있는 경우가 많다. 기회는 얼마든지 있다는 말을 다시 되새기기 바란다. 실제로 해낼 때까지는 현실은 수많은 '만약'에 의존한다.

가장 먼저 정물화와 해부학, 원근법, 구성, 색채에 능숙해져야 한다. 그러나 적절함에 대한 독특한 감각과 이야기를 그림으로 전달하는 능력도 가지고 있어야 한다. 일러스트는 두 가지 부류에 속한다고 볼 수 있다. 하나는 이상주의, 다른 하나는 현실 자체의 해석과 인물묘사다. 높은 관점에서 본 일러스트는 예쁜 여자나 분홍색 리본을 그리는 것이 아니다. 제 2차 세계대전은 일러스트에 새롭고 강제적인 영향을 많이 끼쳤다. 일러스트는 현실을 거울로 비추며 현실 자체의 가장 강력한 메시지를 전달한다. 오늘날 일러스트의 대부분은 하워드 파일의 작품에 비교되어 무미건조하게 보일 수밖에 없다. 하워드 파일은 다른 사람들을 모두 능가하는 초기 미국적인 작품을 남겼다. 그 정신은 지속되어야 한다. 일부는 풋내기 티를 벗지 못했을 테지만 강력한 야망과 목표의 힘을 품고 있는 이 책의 독자들의 내면에서도 지속될 것이다. 그러나 이것은 꿈만 꿔서 얻을 수 있는 것이 아니다. 매일 궁극적인 목표를 위해 조금씩 노력해야 한다.

미술은 엄격한 여교사와 같다. 보상은 크지만 선택받은 소수에게만 주어진다. 그러나 미술은 성공의 여하가 개인(당연히 우선 재능을 가지고 있는)의 노력과 특성에 전적으로 달려 있는 몇 안 되는 분야 중 하나다. 미술은 철저히 대중의 의견, 다른 사람들의 의견을 대상으로 하고 있지만 그래도 열심히 일해야 한다. 의견은 세상에서 다른 무엇보다도 다소의 노력으로 얻게 되는 것이다. 의견, 특히 부정적인 의견처럼 자유롭게 주어지는 것은 또 없을 것이다. 그러나 우리는 넓은 범위에서 다른 사람들이 우리의 작품에 대해 갖게 되는 생각을 감수해야 한다. 우리를 성공하게 만들어주기도, 무너뜨릴 수도 있기 때문이다.

일러스트는 언제나 대중의 의견을 대상으로 할 것이다. 그러나 그런 의견이 우리가 보든 진실에 대한 신념을 깨뜨리게 해서는 안 된다. 그리고 의견은 대체로 공정할 뿐 아니라 대부분 정확하다. 대중의 의견은 현대 미술보다는 지금 시기의 일러스트에 훨씬 어울린다. 일러스트와 대중의 의견은 똑같은 근원인 현실 자체에 대한 반응에서 생겨난 것이기 때문에 그런 현상이 계속 유지될 것은 분명하다.

따라서 나는 일러스트가 좋은 감각과 더 좋은 현실 소재들을 유지하면서 이성을 유지하길 간절히 바란다. 여러분이 일러스트의 길을 선택하는 것을 돕는 입장에서, 나는 여러분에게 이성과 사실의 기반에 두 발을 확고히 딛고 설 것을 간청한다. 우리의 호기심을 자극하고 기대로 반짝이지만 아무 목적도 없는 맹목적인 길이 너무나도 많기 때문에 자신의 개성과 능력이 명령하는 대로 달려 나가기 전에 심사숙고해야 한다. 나는 미술은 현실주의의 모방도 복제도 아닌, 사실에 입각해서 개성을 표현하는 것이라고 강력하게 주장한다. 이 정의는 편협하지도, 한정적이지도 않다. 파란 하늘만큼이나 광활하게 펼쳐져 있다.

한 걸음에 완성된 일러스트레이터가 될 수 없다는 것은 앞에서도 언급했다. 가장 큰 이유는 한 번 곁눈질해서, 하루만에, 또는 일 년 만에 삶을 이해할 수 없기 때문이다. 한 번에 목표에 도달하려고 하는 것 보다는 여러분의 목표를 향하는 경로를 거쳐 발전하는 방법을 찾는 것이 훨씬 낫다. 모든 상업 미술은 일러스트이며,

모두 똑같은 발전의 기회를 준다. 당분간은 작은 일자리에도 만족하자. 차후에 맡게 될 더 큰 일을 위한 훈련과정이다. 얼굴, 캐릭터, 인물을 그릴 기회를 얻게 되면 최고의 잡지의 최고의 스토리를 묘사하는 것이라 생각하고 최선을 다 하도록 한다. 마치 여러분의 모든 미래가 그 일에 달려있는 것처럼 대하도록 한다. 실제로 그 샘플이 더 큰 기회를 제공할 수 있는 다른 사람의 흥미를 불러올 수도 있고, 그런 식으로 또 다른 사람에게도 연결될 수 있기 때문에 여러분의 모든 미래가 그 일에 달려 있을 수도 있다. 잘 그린 작품이 무엇을 얻게 해줄지는 절대 알 수 없다. 그러나 대충 만든 작품, 게을리 만든 작품, 관심을 기울이지 않은 작품이 남기게 될 인상은 쉽게 떨쳐버릴 수 없다. 여러분의 작품이 다른 분야에서 유명해진다면 누군가 여러분을 찾게 될 확률도 커진다. 영화계 스카우트처럼 에이전트가 끊임없이 재능 있는 화가들을 물색한다. 일상의 작품이 목표로 향하는 길을 제시해주지 않을 경우에는 스스로 기회를 만드는 수밖에 없다. 스토리를 가져다가 일러스트를 그린다. 여러분의 작품을 다른 사람들에게 보여준다. 반응이 좋으면 여느 잡지 구독자도 여러분의 작품을 좋아할 수도 있다. 여러분이 배경과 경험을 쌓고 다른 분야에서 성공을 거둘 때까지는 정상급의 잡지사에는 여러분의 일러스트를 내지 않을 것이다. 먼저 여러분의 작품을 평판 좋은 에이전트에 보낸다. 그들은 현명한 조언을 해주고, 작품이 믿음직하면 잡지사에 보내주기까지 할 것이다. 그런 작품은 정기적으로 보내진다. 좋은 에이전트를 만나면 잡지사를 직접 찾아가는 것보다 더 빠른 시작을 할 수도 있다. 그러나 매우 흡족한 작품을 잡지사에 보내서 잡지사가 마음에 들면 빠르게 여러분에게 연락해올 것이다.

그러나 잡지사에는 항상 자격이 부족한 모든 사람들이 보내는 평범한 작품들이 홍수를 이루고, 무명의 신참이 잡지사의 마음을 파고드는 경우는 극히 드물다는 것을 기억해야 한다. 의식이라 할 것도 없다. 그 어떤 일도 발생할 수 있다. 그러나 장기적으로 봤을 때 단계적으로 목표를 향해 가는 논리적인 절차가 가장 안전하고 확실한 방책이다.

나는 이 책에서 작업 기본을 제공하고 여러분에게 필요할 사항을 제시하기 위해 최선의 노력을 다했다. 그러나 여러분은 물론 이 책에서 다룬 근본원칙에 대해 여러분만의 해석을 갖게 될 것이다. 주목적은 여러분으로 하여금 스스로 생각하고, 스스로 행동하고, 자신을 믿게 하는 것이다. 남아있는 다른 길은 다른 사람을 모방하는 것뿐이다. 그런 길에서도 얼마간의 보상이 돌아온다는 것은 다행스러운 일이지만 내가 봤을 때 다른 사람을 모방하기 충분한 실력을 갖추고 있다면 여러분만의 작품을 만들어내기도 충분한 실력을 갖추고 있다는 것이다. 모방하는 사람은 모방을 당하는 사람보다 오래 버틸 수 없다. 오천 명의 사람들이 여러분이 모방하는 사람을 모방한다고 생각해보라. 여러분이 준비가 되었을 즈음엔 여러분의 우상은 이미 발끝까지 모방을 당해 유행처럼 번져서 새로운 누군가가 여러분의 우상의 자리를 대신한다고 생각해보라. 여러분의 우상이 더 이상 그 자리에 없는데 여러분이 얻게 될 것은 무엇인가?

젊은이들은 생각 없이 모방을 한다. 자신의 관점, 신념, 판단에 입각해 책임을 지는 것보단 이끌려 가는 것을 좋아한다. 그러나 서서히 선두에 나서는 젊은이들은 주도권을 잡고 자신만의 레이스를 하는 사람들이다. 젊은이들은 지금은 더 이상 잔소리만 하던 우리 세대의 세상이 아니라 자신의 세상이라는 것을 깨달아야 한다. 우리 역시 대신 해주기보다는 우리가 해줄 수 있는 조언을 해주면서 젊은이들이 직접 해나가는 모습을 보는 편이 더 좋다. 선, 색조, 색을 가지고 작업하고 형태를 만드는 것은 모방이 아니다. 직접 생각해내고 포즈를 정해 찍은 사진을 가지고 작업하는 것도 모방이 아니다. 연습하는 것도 모방이 아니다. 다른 성공한 화가의 그림을 여러분의 드로잉 보드에 베껴 그리고 개인적인 용도를 위해 베껴 그리는 것이 모방이다. 여러분이 창조해내지 않은 것을 팔고자 하는 것이 모방이다. 그 차이는 엄청나다.

정말로 잡지 현장에 뛰어들 준비가 되었으면 걱정할 것 없다. 할 수 있게 될 것이다. 준비되는 것만 걱정하자. 현장에 뛰어들고 나면 그 자리를 유지할 걱정을 하게 될 테니. 그러나 그래도 하고 싶은 일에 대한 것이라면 걱정조차도 즐거울 수 있다.

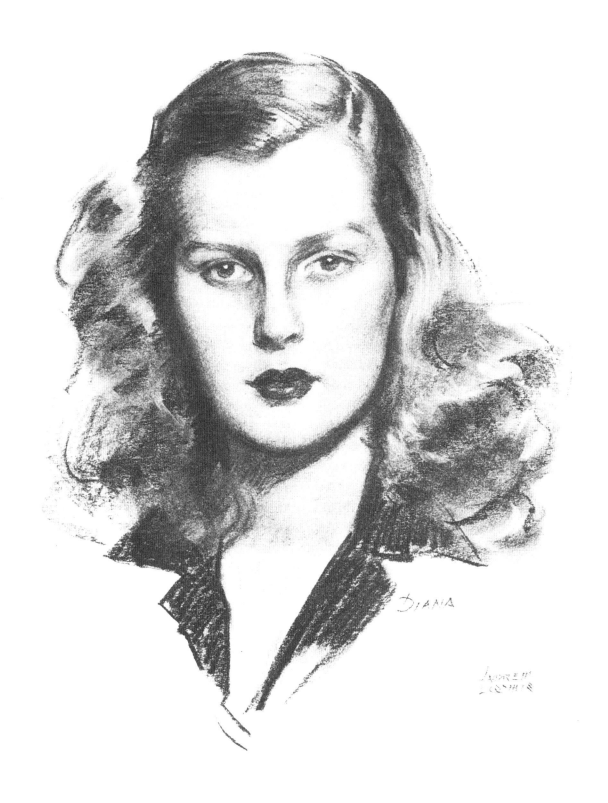

DIANA

ANDREW LOOMIS

CHAPTER 7. 실험과 연습

Experiment and Study

실험과 연습

창의적인 일러스트에서의 성공적인 경력을 향하는 추진력을 얻으려면 실험과 연습만한 것이 없다. 실제로 전문적인 훈련을 시작한 초반에는 야간수업을 들어가면서 학교 공부를 계속하라고 권하곤 했다. 현장에서 어느 정도 실습의 경험을 쌓고 나면 두 배로 빠르게 배울 수 있다. 자신이 무엇을 원하는지 더욱 분명하게 깨우치게 되며, 약점이 나타나기 시작할 수도 있다. 그러나 미술학교에서 공부하는 것과 상관없이 나중에 가서는 스스로 공부하기 위한 계획을 세워야 한다. 여러 상업 화가들이 사용하는 좋은 방법은 자기들만의 수업교실을 만들어 모델을 고용해서 그리는 것이다. 그런 수업을 조직할 수 없다면 평일 저녁이나 토요일 오후, 일요일과 같은 때 집에서 작업할 수 있는 공간을 정한다. 저마다 자기를 위한 공부 과정을 가지고 있으며, 스스로 그런 과정을 짜는 것이 다른 누군가가 정해주는 것보다 나을 수 있다.

하지 말아야 할 일이 한 가지 있다. 추가적인 노력을 하지 않고 일상적인 생활을 따라 표류하는 것이다. 일상적인 작업 외에는 이뤄놓은 것도 없는데 허송세월을 보내고 순식간에 중년이 되어 버린 자신의 모습을 발견하게 될 것이다. 추가적인 노력은 수많은 평범한 화가들과 비교적 소수의 뛰어난 화가들 간의 차이를 가져온다.

첫 번째 난관을 넘어가려면 엄청난 집중과 판단이 필요하다. 해부학에 대해 잘 모른다면 해부학부터 시작할 수도 있다. 일주일에 며칠씩만 저녁에 시간을 들여서 집에서 공부할 수 있다. 원근법도 공부해두는 것이 좋다. 오랜 시간이 걸리지는 않을 것이다. 구성 연습은 학교에서 배우지 않아도 된다. 여가시간에 펜과 잉크, 크레용, 목탄을 가지고 연습하면 된다. 색은 낮 동안 좋은 조명을 받으면서 공부해야 한다. 실내외를 불문하고 일요일 아침보다 더 좋은 조명은 없다. 잠을 자겠다고 커튼을 치는 것은 안타까운 일이다. 일요일이 골프를 치는 날이라면 18홀까지만 돌고 오후에는 연습을 한다. 교회를 다닌다면 무리할 필요 없다. 토요일 오후도 있다. 언제 공부를 할지는 여러분과 여러분의 배우자에게 달린 문제다. 배우자가 호응을 보이지 않는다면 배우자와 아이들의 모습을 그려본다. 어떻게 하느냐가 중요한 것이 아니라 하느냐 마느냐가 중요한 것이다.

정물화를 그리기 위한 소재를 설정한다. 색조와 색채 디자인을 제대로 보기 시작하면 정물화가 더 이상 지루하지 않다. 아이들이 뛰놀고 어머니가 잡지를 보는 동안 야외그림을 그린다. 자동차에 스케치 박스를 넣고 나가 써먹을 수도 있다. 실물을 보며 색칠하면 기분전환이 될 수 있다. 작품에 좋은 색과 생기를 나타낼 수 있도록 자극을 준다. 그림자가 밝고 상쾌해서 하늘의 파란색이 그림자 속으로 전달되는 것을 발견할 수 있다. 거짓으로 꾸며낼 때 잘 사용하는 빨간색, 갈색, 주황색으로부터 탈피한다. 섬세한 회색이나 차가운 색을 거짓으로 꾸며내는 화가들은 거의 없다. 사실 이 부드러운 색조와 색은 화가가 그 아름다움을 제대로 알게 되기 전까지 머릿속에 잘 떠오르지 않는다. 작업실에서 색은 튜브나 병에 들어 있는 것으로 여겨진다. 자연에서 같은 색을 찾으려고 해 봐도 정확한 색이 없다. 자연은 처음에는 상당히 흐릿해 보이지만 색조 색과 회색계열을 놓고 보면 튜브나 병에 담긴 색보다 훨씬 아름답다는 것에 놀라게 될 것이다.

우리 중 대다수가 자연에 익숙해지려는 수고를 하지 않으려고 한다. 그러면서 진행속도가 낮다며 불평한다. 자연은 유일한 참된 근원이다. 자연을 무시할수록 집에서부터 멀어지는 것이다. 우리는 대부분 굳이 밖에 나가 스케치를 하려고 하지 않는다. 우리가 사는 곳에서도 소재를 가로막고 있는 것이 없다고 말한다. 이것은 사실이라고 볼 수 없다. 슬럼가의 뒷골목조차 화가의 눈으로는 아름다운 재료가 될 수 있다.

실험과 연습을 위한
소재 찾기

강이 있는 도시, 공장이 있는 도시, 오래된 도시, 심지어 목초지에도 소재는 있다. 재미있는 드라마가 있는가 하면 슬픈 드라마도 있고, 이 모든 것이 미국 풍경의 일부다. 재미있는 로코코 양식의 집은 좋은 소재다. 미술은 '예쁜 것'과는 관계가 없다. 예쁜 미술은 미국 미술계에서 이미 오랫동안 골치를 불러 일으켜 왔다. 화가들은 처음으로 미국을 그 자체로 바라보고, 놀라운 것들이 만들어지고 있다. 일부러 기괴하고 보기 싫은 것을 칠하려고 나서라는 것이 아니다. 요지는 모든 사물이 형태와 색조, 색을 가지고 있으며 형태와 색이 물감으로 표현했을 때 어떻게 보일지에 대한 것이다. 나는 오랫동안 우리에게 던져진 극단적이고 대단한 모든 것들이 오히려 평범한 장소의 아름다움을 깨닫지 못하게 만들었다고 생각한다. 모든 것이 윤이 나고 빛나고 새로워야 한다고 생각하게 만든다. 아름다움은 특징에 달려있을 확률이 더 크다. 농장에 있는 오래된 창고도 특징을 가지고 있다. 명암, 색조, 디자인! 피오리아(Peoria: 미국 일리노이 주에 있는 작은 도시)에서든 5번가에서든 모두 매력을 가진다. 조 멜치(Joe Melch)의 오래된 집 뒷면에 있는 조그마한 정원도 뉴욕에서는 큰 의미가 있다. 사람들도 국가적인 배경(우리는 모두 서로 다른 곳에 살고 있는 개인이다)의 중요성을 점점 더 깨달아 가고 있다.

직접 공부를 하고, 혜택을 보고, 즐기는 것을 막을 이유는 없다. 꽃 한 다발을 놓고 편안하고 예술적으로 칠할 수 있는지 확인해본다. 평소에 스케치로 그려보면 좋겠다고 생각한 재밌게 생긴 히긴스 부인을 그려본다. 소여 가(Sawyer Avenue) 아래 서 있는 옹이진 고목을 연필로 연습해본다. 표면, 색, 개성의 측면에서 옆집 아이를 바라봐 보자. 말, 개, 고양이, 노인, 눈, 창고, 실내, 건물, 광산, 적재장, 운하, 부두, 다리, 보트, 야채, 과일, 장식품, 시골길, 숲 언덕, 하늘, 오래된 수영장. 소재를 발견하고 시도해볼 수 있는 범위는 무궁무진하다. 이것은 습작을 위한 자료이자 미래를 위한 자료다. 미술학교에서는 이런 것을 가르치지는 않는다. 그리고 다른 무엇보다도 실제 미술에 근접하다. 앞마당에 잔디를 깎아야 한다면 일찍 일어나서 잔디를 깎되 공부의 기회를 그냥 날려버리지 말자. 어쨌든 다른 일이 있다고 공부를 하지 않아도 된다는 충분한 이유가 되지는 않는다. 주머니에 스케치 패드와 날카롭게 깎은 부드러운 연필을 넣고 다닌다. 사물을 빠르게 파악하고 그림으로 옮기는 것에 익숙해지도록 한다. 그러면서 그림의 아이디어가 떠오른다. 단순한 표시만으로도 나중에는 훌륭한 그림의 기초가 될 수 있다. 어떻게 될지는 아무도 모른다. 우리들 대부분이 우리가 살고 있는 세상에 열중해야 한다는 것은 이상하게 여긴다. 뭔가를 잃을 위험에 처하기 전까지 그것이 얼마나 좋은지 모른다. 평범한 화가들은 보이지 않는 자료의 풍부함 속에 살고 있다. 너무나도 가깝다. 메인 스트리트가 여러분에게 큰 의미로 다가오지 않을 수도 있지만 공감과 이해심을 가지고 본다면 새터데이 이브닝 포스트(미국의 잡지)에게는 중요한 의미가 있다. 세상은 그 안에 살고 있는 삶을 보고 해석하고 싶어 한다. 그리고 우리의 삶은 프랑스의 왕실과 귀족이나 희대의 화가였던 게인즈버러(Gainsborough: 영국의 화가)가 묘사한 삶만큼이나 중요하다. 가엾은 벨라스퀘즈(Velasquez)는 색의 향연과 구불거리는 골목, 파란 지중해가 있는 스페인에 살면서도 집 안에 머물며 귀족을 그려야 했다. 그는 요절했다. 아마도 신선한 공기를 충분히 쐬지 못해서였을 것이다. 바깥 공기도 움찔거리면서 가끔씩 마셔야 했지만 그럼에도 불구하고 우리에게 명작을 남겨줬다.

소재는 화가의 마음 속, 빠른 눈, 흥미로운 손놀림에 있다. 「그랑드자트섬의 일요일 오후(신인상주의를 대표하는 프랑스 화가 주르주 쇠라의 1885년 작)」라는 커다란 캔버스가 있었다. 1880년대 아주 작은 마을에서 그린 것인데 오늘날 많은 사람들이 그것을 보러 온다. 잘만 한다면 제대로 된 잡지를 만들 수 있다. 예스런 의상, 우리 할아버지들의 삶을 생각해보라! 2000년도 똑같을 것이다. 2000년은 그렇게 먼 훗날이 아니다. 그 때도 사람들은 똑같은 관심을 보일 것이다. 미국인 삶의 오늘과 어제는 곧 사라질 것이다. 잡을 수 있을 때 잡아두어야 한다. 우리는 아주 명확하게 새 시대를 맞이하는 중이다. 그러니 젊은 화가들은 눈을 크게 뜨고 열심히 일할 것. 그릴 소재가 없다면 눈가리개를 했거나 전혀 의식하지 않는다는 것이다.

부지런히 그려보자

연필 한 자루, 개 한 마리와 함께 저녁을 보내는 것보다 즐거운 일은 없다. 개가 마침 졸린 상태라면
좋은 모델이 된다. 먼저 큰 형태를 그린 후 연필심 옆면으로 중간 색조와 어두운 부분을 그린다.

여러 두상을 그려보자

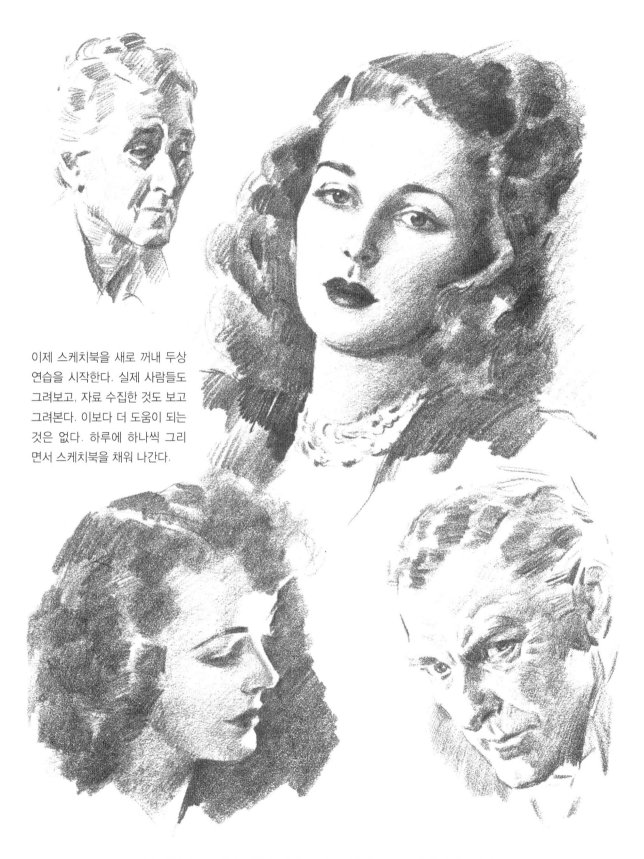

이제 스케치북을 새로 꺼내 두상
연습을 시작한다. 실제 사람들도
그려보고, 자료 수집한 것도 보고
그려본다. 이보다 더 도움이 되는
것은 없다. 하루에 하나씩 그리
면서 스케치북을 채워 나간다.

모든 타입과 캐릭터를 그린다. 어떤 포즈를 그릴지는 여러분에게 마음에 달려있다

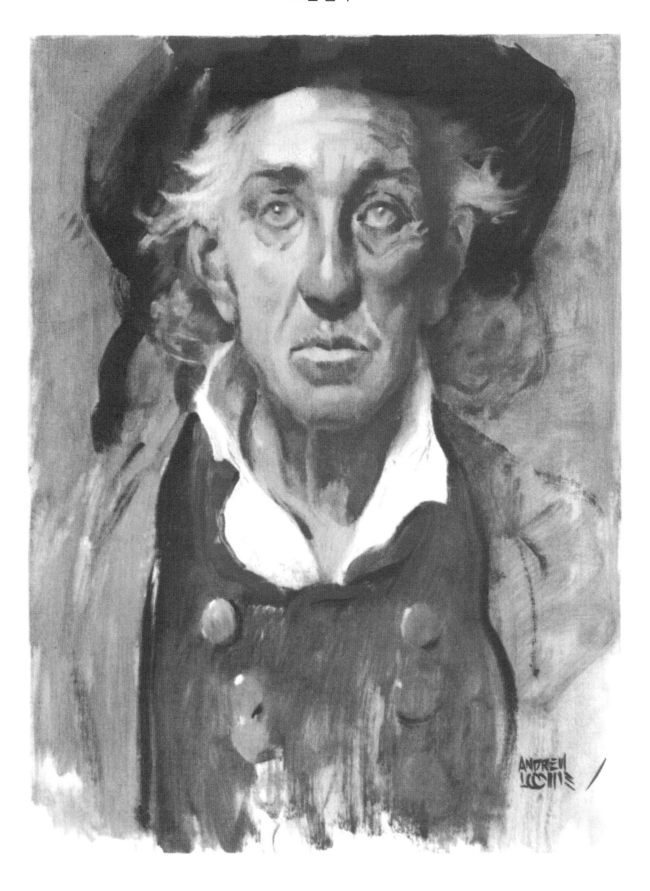

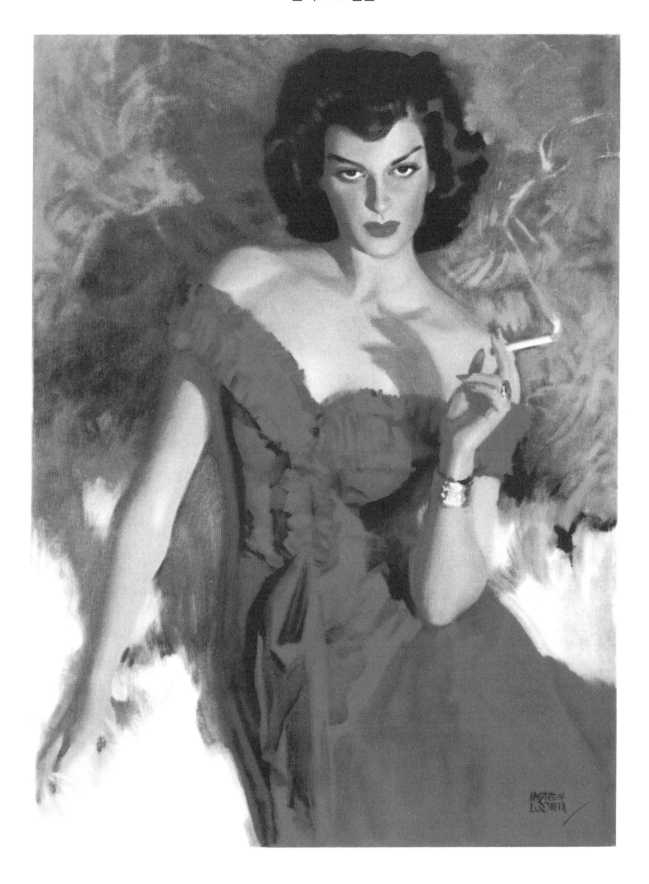

일러스트 샘플

스케치

완성작에 비해 스케치에 대한 자세의 기본 차이점을 마음에 확실하게 새기는 것이 중요하다. 논리적으로 계획한 스케치는 나중에 최종 작품으로 바뀔 수 있는 정보를 위한 조사다. 여러분이 중요하다고 생각하는 필수요건을 '확실히 이뤄내는 것'이다. 스케치는 복잡한 디테일 없이 액션, 덩어리 배치, 빛, 그림자, 색을 미리 예상한다. 설득력 있는 디테일을 찾고 있다면 그런 사전작업을 공부로 볼 수도 있을 것이다.

스케치는 디자인이나 배치만을 위한 것일 수 있고, 색의 접근방식에 대한 결정을 위한 것일 수 있다. 그런 스케치를 '색채 구성'이라고 한다.

상업 작품에서는 '포괄적인 스케치'라고 불리는 것이 있다. 그런 스케치는 상당한 마무리작업까지 되어 있다. 크기는 보통 재현하고자하는 실제 크기(디스플레이와 포스터 제외)를 따른다. 물론 여기서 목적은 고객에게 여러분이 소재를 가지고 무엇을 하고 싶어 하는지에 대한 상당히 정확한 아이디어와 색깔 배치, 전반적인 효과를 주는 것이다. 그런 스케치는 주로 최종 작업에서 사용할 재료로 그리며 그 목적은 최종 작품에 전달될 수 있는 모든 어려움이나 걸림돌을 제거하는 것이다.

스케치의 의도와 목적에 맞게 마음을 정하자. 스케치의 진짜 즐거움은 여기에 있다. 어느 정도 머릿속에 있는 사물을 거리낌 없이 표현하려면 지나치게 세심하게 작업하지 않도록 한다. 완성작보다 스케치를 통해 화가에 대해 더 많은 사실을 알 수 있다. 그렇기 때문에 스케치가 종종 더 흥미롭고 아름다울 때가 있는데, 간단한 형태로 훨씬 더 강렬한 표현력이 있어서 그런 것이다. 그런 분석과 정리를 하고 나면 완성작이 화가의 감정을 전달하는 경향이 더 강해진다.

큰 관점에서 봤을 때 스케치는 회화 재료를 실험하면서 사용할 수 있는 용품을 찾아 결합시키는 것이다. 소재를 마주치고 얻으면서 익숙해진다. 소재에 대한 정신적인 개념은 항상 추상적이다. 직접 그려볼 때까지는 시각효과가 어떻게 될지 알 수 없다. '마음의 눈으로 그림을 보는 것'은 실제보다 더 그림 같다. 관련된 문제를 완벽하게 다루지 않는 한 사물을 제대로 보는 것이 아니다.

현실과 자연의 수많은 법칙은 순간적으로 바뀐다. 그렇기 때문에 우리는 '메모'를 한다. 카메라는 변화무쌍한 삶의 양상을 포착하는데 도움이 되어 오고 있다. 그러나 카메라는 좋은 그림을 만들기 위해 필요한 생생한 인상을 대신할 수 없다. 소재를 실제로 이해하기 시작하면서 여러분은 기호와 선택에 따라 그림을 그리고, 소재에 내포된 내용에 대해 내적인 흥분으로 가득 차는 것이다. 사진보다는 여러분이 직접 해석을 하는 것으로 시작할 때 전체 개념이 더 창의적이고 독창적일 수 있다.

스케치에서는 시간 요소가 중요하다. 자연은 너무 빨리 변화해서 사소한 것들을 흡수할 시간이 부족하다. 그렇기 때문에 그렇게 많은 사람들이 실물을 보고 그릴 때 실패를 겪는 것이다. 그렇지만 그런 그림은 약간 잘못되었다. 스케치는 시간을 가지고 뭘 할 수 있을지 보여주기 위한 시범이 아니다. 큰 형태, 큰 색조, 큰 관계를 쫓는 것이다. 디테일을 전달하고 싶다면 카메라를 챙기자. 카메라는 그럴 때 쓰기 위한 것이다. 그러나 디테일은 완성작을 더 나은 그림으로 만들어주지 않는다. 카메라가 포착할 수 있는 그 무엇보다 색조와 덩어리가 더 낫다.

균일하고 빠르게 좋은 스케치를 만드는 능력은 마지막에 화가로서의 수준을 높여줄 것이다. 스케치는 간과되거나 경시되지 않아야 한다. 결국 스케치에서 느껴지는 생기와 자연스러움이 가장 중요하다.

스케치는 모든 종류의 소재를 모든 종류의 상황에서 거의 모든 종류의 재료로 그릴 수 있어야 한다. 일러스트를 할 때 여러분은 아무거나 무엇이든지 그리기 위한 준비를 할 것이다. 모든 것이라 함은 단지 선, 색조, 색이기 때문에 들리는 것처럼 어려운 것은 아니다. 형태는 언제나 순수한 빛, 중간 색조, 그림자에서 표현된다.

스케치 장비는 특히 목적을 가지고 스케치를 할 때 여러분이 가지고 있는 그 어떤 도구보다 더 실질적인 즐거움을 가져다줄 수 있다.

누드 페인팅

누드 페인팅이 일러스트에서 평균적인 공예가들에게 갖는 중요성을 솔직하게 다뤄보고자 한다. 누드 페인팅을 제대로 공부해보지도 않고 학교를 떠나는 학생들이 너무 많다. 그러면서도 보수는 많이 받는 일을 하고 싶어 하면서 누드 페인팅이 일상의 작업에 적용될 때의 진짜 가치는 떨어뜨린다. 돈을 받고 그리는 그림이 누드인 경우는 거의 없고, 그것이 다른 작업과 어떻게 실제적으로 연관되어 있는지 이해하기 어려울 수 있다는 것은 사실이다. 대부분의 경우에서 광고에 누드 인물을 그리는 것이 아예 불법인데 무엇 하러 인물 공부를 해야 하는 것인가? 젊은 아내들은 누드 페인팅이 화가 남편의 경력에 얼마나 중요한지 간신히 이해할 수 있는 정도다. 내 글을 보고 그 커다란 중요성을 이해할 수 있기 바란다. 그러나 그보다 훨씬 중요한 것은 누드 페인팅를 향한 남편의 순전하고 솔직한 태도다. 솔직히 말해서 미묘한 상황은 좀 더 솔직하고 개방적으로 다뤄야 한다.

누드 페인팅을 시작할 때는 다른 화가들과 연계해서 강의를 들어야 한다. 협동을 해야 더 빨리 배울 수 있다는 이유가 있다. 가능하다면 유능한 강사의 지도를 들어야 한다. 아무리 생각해도 야간수업만큼 시작에 좋은 것이 없다. 인공조명이 명확한 빛과 그림자를 만들어 내면서 형태를 좀 더 분명하게 정의하기 때문이다. 일광은 가장 미묘하며, 상당히 어렵다. 그러나 가장 아름답다.

드로잉과 페인팅에는 차이가 있다. 드로잉에서는 검은 재료로 선과 색조를 다루는 것이다. 페인팅에서는 살 전체에 실제 검은색을 사용하는 경우가 없다. 이것은 화가가 자신의 명도를 크게 높여야 한다는 것을 의미한다. 드로잉에서 검은 색조나 흰 색조를 낮추는데 익숙해져 있어서 첫 번째로 그려내는 작품은 주로 너무 어둡고 무거우며 그림자는 불투명하다. 빛을 받는 표면은 주로 입체감이 너무 지나치거나 갈색이 너무 많다. 여기서 누드 페인팅의 경험으로부터 일상적인 작품에 더할 수 있는 가장 중요한 속성을 다뤄보겠다. 살색 색

조와 입체감 표현은 모든 형태들 중 가장 미묘하고 섬세하다. 빛을 받는 구름을 표현하는 것과 비슷하다. 이것은 색과 명암에서 새로운 높은 키로 오르게 만든다. 살색을 칠하고 나면 모든 사물을 새로운 빛에서, 또는 새로운 시야로 접근하게 되는 것을 발견할 수 있다.

그 다음으로 중요한 가치는 그림, 색조, 명암과 색이 상호관계를 맺어 인물 안에 존재하는 것이다. 사과 한 알을 너무 빨갛게 칠한다고 문제될 것이 없다. 그러나 이마나 볼을 너무 빨갛게(조금 너무 빨갛게) 칠하는 것은 크게 잘못된 것이다. 하늘을 새파랗게, 풀을 너무 녹색으로, 옷을 샛노랗게, 그림자를 너무 따뜻하거나 차갑게 등 거의 모든 다른 요소들을 지나치게 칠할 수 있다. 그렇지만 살색은 아니다. 색조 명암과 적당한 살색 색조가 없으면 살의 느낌을 줄 수 없다. 진지한 누드 페인팅을 제대로 접해보지 않은 상업 화가들은 '발그레한' 면의 살을 빨강, 노랑, 하양으로 빛이나 그림자에서 칠한다. 그로 인해 작품에 저렴한 느낌이 생긴다.

누드화에서 명백한 표면과 구성의 섬세함에 더불어 명암과 색에 대한 감각을 제대로 키우면 이런 성질을 얻는 것을 상당히 보장해주는 다른 모든 문제와 씨름할 수 있다. 인물과 정물을 조합하면 하나씩 반복하면서 점점 페인팅 솜씨를 키울 수 있는 가장 좋은 방법에 대해 깨닫게 된다. 명암과 관계라는 단순히 파악해 그림을 잘 그린다고 색도 잘 칠할 수 있다는 것이 아니다. 색을 잘 칠하는 유일한 방법을 페인팅을 하는 것이고, 의식적으로 공부를 함께 하면서 작업해야 한다. 그룹으로 작업하는 이유는 명암이 좋건 나쁘건 모델보다 다른 사람의 작업에 더 명백하게 보이기 때문이다. 서로 잘하는 것과 잘못 하는 것을 보고 배울 수 있다.

갤러리나 박물관에 가서 전시된 작품을 보며 살색 색조를 어떻게 다뤘는지 공부한다. 직접 포착해낼 수 있게 되는데 도움이 된다.

살색을 잘 칠하는 법을 배우는 것은 쉽지 않다. 하룻밤 만에 얻을 수 있는 것도 아니다. 색은 무엇보다도 가장 아름다운 효과를 낼 수 있는 무엇보다도 가장 까다로운 색이다. 사람의 피부가 동물처럼 가죽이나 털에 가려지지 않았다는 것의 고마움을 깨닫지 못하는 사람들이 많을 것이다. 이 점을 인정하고 존중하자.

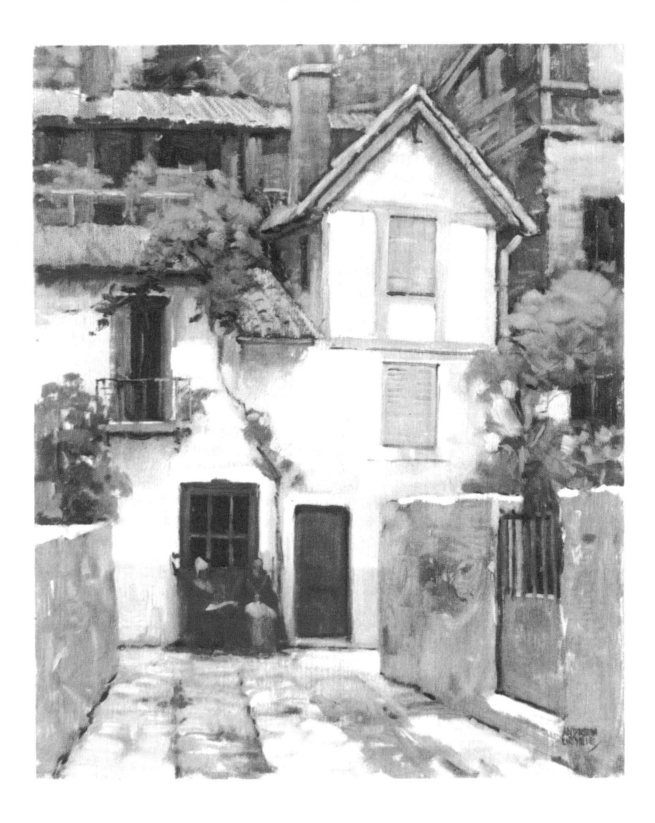

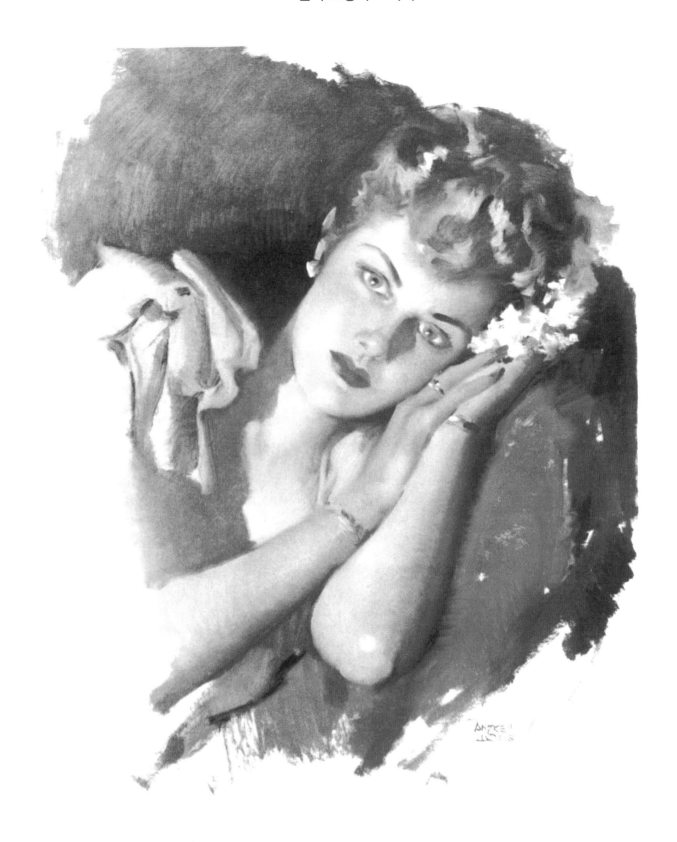

끝맺으며

이 책을 마칠 때가 되니 애석한 심정이다. 마치 아들을 떠나보내는 아버지의 심정이다. 이 책을 몇 달 간의 작업하면서 책과 떼려야 뗄 수 없는 동반자가 되었다. 화가이자 일러스트레이터로서 여러분의 인생을 만들어 줄 좀 더 개인적인 사항 몇 가지를 마무리하지 않으면 이 책과 여러분을 떠나보내기 힘들 것 같다.

먼저, 의사결정능력을 키우는 것이 얼마나 중요한지 전달하고 싶다. 하루라도 뭔가를 결정하지 않는 날은 없다. 의사결정은 창의력으로 향하는 가장 확실한 방법이다. 여러분이 그리는 작품은 작은 결정들이 모인 집합이다. 접근방법에서 소재까지, 그로부터 궁극적인 목표를 향한 접근의 전체적인 계획까지, 그리고 그 계획은 모두 결정으로 이루어져 있다. 화가가 성공을 하려면 다른 사람의 말을 잘 듣고 협조적이어야 하는 것은 분명하지만 '예스'를 너무 많이 외치게 되는 것도 있다. 명령과 지시를 따르는데 너무 익숙해져서 자신에게 있는 최고의 능력을 더 이상 단련시키지 않게 될 수도 있다. 과제의 요구를 계속 충족시키면서도 자신의 개성을 작품에 투영하는 타당하고 이론적인 방법은 많이 있다. 제대로 된 분석을 해 보면 일반적인 과제가 자유롭게 창의력을 사용할 수 있는 기회를 활짝 열어준다는 것을 알 수 있다. 여러분이 아무 결정이나 의견을 낼 수 없는 일이라면 그만 두라고 말하겠다. 무슨 일에든지 여러분의 개성을 일부 더함으로써 전진할 수 있기 때문이다.

모든 것을 여러분의 방식대로 혼자서만 하려는 것도 똑같이 나쁠 수 있다. 미술적으로 '자기 성격에 거스르는' 특정한 지도방식에는 아주 확실하고 실용적인 이유가 있을 수 있다. 종종 그 반대 일이 벌어진다. 미술적으로 아무 감도 없는 사람들이 지도방식을 준비하기 때문이다. 그리고 화가의 관점에서 본 실질적인 근거를 솜씨 좋게 포장한 것으로 바꾸는 것에 누가 동의하겠는가? 미술 바이어는 화가가 아닌 것이 원칙이며,

가능한 지식과 좋은 감각을 함께 파는 것은 화가 재량에 달렸다. 바이어가 원하는 것을 줄 수도 있지만 그러면서도 바이어가 가져야 할 것을 줄 수도 있다. 어떤 사람이 작품이 나쁘다는 것을 모른다고 해서 나쁜 작품을 팔수는 없다.

계속해서 고객의 반감을 산다고 생각되면 바이어를 어떻게 다뤄야 할지 아는 에이전트나 대리인을 통해 일하는 편이 더 낫다. 화가들의 영업기술이 항상 뛰어난 것은 아니다. 나쁜 판매법은 일의 진행에 걸림놀이 될 수 있다. 계약에 실패했다면 원인은 판매기술이 아닌 작품에 있어야 한다. 작품만 좋으면 어떻게든 팔리게 되어 있다.

화가의 입장에서 좋은 판매기술의 본질은 일에 대해 진실한 열정을 가지고 있는지의 증거가 된다. 한 사람과 함께 일하는 것이 좋다면 그 사람에게 그렇게 말해야 한다. 다만 바이어의 생각을 절대 비판하지 말아야 한다. 바이어가 나중에 여러분이 대부분의 작품을 팔고 싶어 하는 대행사나 잡지사의 아트 디렉터가 될 수도 있다. 다시 한 번 말하지만 모든 사람은 자신의 아이디어에 대한 권리를 가지고 있다. 여러분이 항상 동의하지는 않는다고 그 생각이 꼭 불확실한 것은 아니다.

처음에 고생을 하고 나서 첫 번째 성공을 거둔 젊은 화가들은 쉽게 '기고만장'해진다. 이것은 성공에 크고 작은 손해를 가져온다. 아직까지 완전무결한 사람은 본적이 없다. 올라가는 길은 길고 느리지만 내려가는 길은 번개같이 빠를 수 있다. 내가 항상 주장하는 것 중에 외면적으로 강한 사람은 내면적으로도 강해야 한다는 것이 있다. 세계 모든 곳의 사람들은 쉽게 상처를 받는다. 동료를 하찮게 볼 수 있을 정도로 대단한 사람은 없다. 그것은 언제까지나 상처가 지속되는 깊은 생채기를 남긴다. 내가 활동하던 시절 나는 소위 약한 사람들이 강한 사람들을 따라잡아 추월하면서 식언을 하는 '거물 화가들'을 많이 봤다. 할리우드에는 이런 격언이 있다. "올라갈 때 만난 사람들에게 잘 해라. 내려갈 때도 만날 사람들이다."

의사결정에 대해 이야기해 보았다. 의사결정의 종류는 다양하다. 부정적인 결정에는 게으른, 편협한, 미루

는, 성급한, 무관심한, 부적절한, 충동적인 결정 등이 있다. 그런가 하면 너무나도 큰 도움이 되는 의사결정도 있다. 겸손, 단호함, 사려 깊음, 지성, 인내가 있는 결정들이다. 매일 매일 하게 되는 결정에 따라 그날 하루가 여러분의 큰 목표를 향해가는 길에 포함될 수 있다. 미술은 시간을 너무나도 많이 잡아먹어서 소중한 시간을 낭비해서는 안된다. 단지 공부를 위한 시간을 찾아보는 것이 아니라 어떻게든 시간을 만들어내야 한다. 그리고 미술공부는 절대 멈출 수 없다. 좋은 사람의 작업실에는 꽤 신선한 물감과 함께 수많은 그림이 걸려있다. 평범한 화가의 스케치는 오래되고 먼지투성이다. 가장자리가 다 닳고 엄지손가락으로 훑어 본 자국이 남아있는 샘플을 가지고 아직도 희망을 걸고 있는 중년의 화가들도 매우 많다. 그 희망에 가망을 주기 위해 자리를 잡고 앉아 실제로 뭔가를 하기까지는 수년의 시간이 걸릴 때도 있었다. 그들은 싫어하는 일을 위해 목숨 바쳐 일하면서 아무 대책이 없다. 이런 사람들이 기회를 잡는 경우는 거의 없다. 사실 그들은 절대 기회를 움켜잡지 못한다.

무엇을 '향해' 일하는 것과 무엇을 '위해' 일하는 것은 다르다. 열심히 공부할 수도 있고, 빈둥거리면서 노닥거릴 수도 있다. '위하는' 사람들은 자리에 앉기 전에 분명하게 해야 한다. 여러분은 해부학, 원근법, 명암 등 분명한 사물에 대해 더 나은 지식을 가지고 있다. 비율이나 사라졌다가 나타나는 테두리를 잘 찾아 볼 수 있게 눈을 훈련한다. 더 루스한 표현을 위해 분위기 시야와 테크닉을 향상시킨다. 찾지 않는데 어떻게 발견할 수 있겠는가? 실수가 잦은가 싶어도 괜찮다. 그것을 느끼지 못하는 것보다 느낄 수 있는 게 훨씬 낫다.

중요한 질문에 대한 충고를 구하는 일은 가장 자연스러운 일이다. 다만 의사를 결정하기 위해 다른 사람들을 찾는 습관을 들여서는 안 된다. 내게 사안을 들고 와 대신 결정해달라는 사람들도 많이 보았다. "미술을 시작할까요?" "내가 더 나은 일러스트레이터나 포스터 화가가 될 수 있을까요?" "유화물감과 수채화물감 중 어느 것을 쓸까요?" "그림을 그리려면 안정적인 직장을 그만둬야 할까요?" 이런 사람도 있었다. "이혼하고 그림 그릴 자유를 얻을까요?" 미술을 시작하기에 너무

늦지 않았는지, 어느 도시에 가서 작업할지, 어디에서 일거리를 얻을지, 보수는 얼마나 받는지 물어보는 사람들이 많다.

나는 대부분의 충고를 하기가 조심스럽다고 말하고 싶다. 대부분의 사람들은 다른 사람의 선택, 성공, 실패의 책임에 어깨를 나란히 하고 싶어 하지 않는다. 충고를 해달라고 묻는 것이 원하는 것을 가져다주는 경우는 많이 없다. 너무 잦은 충고는 오히려 부정적이다. 아무도 여러분의 의사를 대신 결정해주고 싶어 하거나 대신 결정해주지 않는다.

여러 가지 이유에서 단 하나의 미술학교만 추천해줄 수도 없다. 한 가지 이유는 모든 학교의 수업과정과 지도교사들을 다 알고 있을 수 없다는 것이다. 나는 미술학교를 졸업한지 너무 오래 되었고, 그 이후로도 학교들은 계속해서 변화해 왔고, 아예 새로운 성격을 갖게 된 경우도 있을 것이다. 학교를 추천해주려면 여러분의 작품도 잘 알고 있어야 하고, 여러분이 지닌 야망에 공감해야 하며, 여러분의 성격, 캐릭터, 인내심, 적응성도 일부 알아야 할 것이다. 너무 큰 질문인데다 나는 그에 대한 답을 해줄 자격이 된다고 생각되지 않는다.

여러분이 하고 싶은 일을 증명하고 있는 학교를 찾자. 학교는 여러분을 좋은 학생으로 만들 수 없지만 여러분은 어느 학교를 가도 좋은 학생이 될 수 있다. 학교는 주로 최상의 조건, 공간, 모델, 지도를 제공해서 여러분이 스스로 해낼 수 있도록 하는 기회를 주는 곳이다. 그러나 여러분은 여전히 맡은 일을 해야 한다. 가혹하다고 생각될 수도 있겠지만 평균적인 학교가 평균적인 학생보다 나으며, 학생이 학교를 선택하기보다는 학교가 학생을 선택하는 것이 더 나은 것이 사실이다. 어떤 학교는 입학시험을 요구한다. 그런 경우 학교에 대한 걱정을 할 필요가 없다.

여러분의 작품을 팔 수 있을만한 장소들의 목록을 나열할 수 있었으면 좋겠다. 그러나 여러분의 경험은 나의 경험과 어느 정도 비슷할 것이다. 누드 페인팅으로 미술학교 장학금을 탄 뒤 내가 처음으로 얻은 일은 케첩 병에 그림을 그리는 것이었다. 그 때 광고 효과를 위해 케첩 병에 그림을 그리는 일이 생각보다 중요하다는 사실을 발견했다. 그 다음에는 산타클로스 그림도

그렸다. 한 아트 디렉터가 그 그림을 보고 재능 있는 사람을 찾던 누군가에게 말해주었다. 그렇게 한 스튜디오에서 시험을 볼 기회를 얻었다. 그 일로 다른 일을 시작하게 되었고, 그 역시 더 많은 기회로의 문을 열어주었다. 보통 이런 식이다. 다른 누군가가 알아주기 전까지는 오랫동안 미술을 잘 할 수 없다. 그리고 여러분의 작품을 여기저기 보내 보면 작품이 다른 사람의 눈에 드는지 알 수 있다.

여러분이 내게 편지를 써서 보내도 편지가 너무 많이 와서 짤막한 답변 밖에 해주지 못한다는 사실을 이 자리를 빌려 사과하고 싶다. 평소에 하는 일도 바쁜데다가 편지나 서무적인 답변은 도움이 되지 않는다고 생각한다. 이 책에서 내 능력껏 최대한 여러분을 고무시키기 위해 노력했고, 독자들과 개인적으로 만나게 된다면 매우 기쁘겠지만 그런 문의에 개인적으로 답변하는 것은 불가능하다고 생각한다. 그래서 책의 마지막에 Q&A를 덧붙여 보았다. 여러분이 묻고 싶었던 질문을 찾을 수도 있을 것이고, 아니면 적어도 여러분 스스로 결정해야 하는 부분이 무엇인지에 대한 안내를 얻을 수도 있을 것이다. 그래도 나는 개인적인 문제에 대한 충고를 해달라고 하지 않았던 편지들에 특히 감사하게 생각한다. 개인적인 문제는 장기적으로 봤을 때 스스로 해결하는 것이 더 나은 결과를 가져올 것이다.

매일 매일의 크고 작은 의사를 결정하는 것 외에 여러분에게 알려주고 싶은 가장 중요한 관념은 우리의 기술이 지닌 위대한 가치다. 여러분이 성공하면 세상은 여러분의 성과를 칭송할 것이다. 계층을 불문한 모든 사람들이 좋은 미술에 특정한 경의를 갖는 것 같다. 작품이 산업적이거나 상업적 용도를 가지고 있다고 해서 낙인을 찍을 필요는 없다. 뛰어난 화가도 생존을 위해 그림을 그리고, 그림을 인쇄하거나 팔아서 수익을 올리기도 한다. 내가 볼 때 돈을 받고 초상화를 그려주는 것과 돈을 받고 다른 그림을 그리는 것에는 차이가 없다. 그래서 상업미술은 훨씬 넓은 미래를 앞두고 있다. 상업미술이 더 크고 더 많은 능력에 문을 열어두고 있는 반면 순수미술의 분야는 특유한 완벽함의 추구로 인해 남아있는 여지가 아주 좁다. 오늘날 순수미술의 동향이 이상주의에서 구경거리 위주로, 현실주의에서

추상주의로 변형되는 진짜 이유는 여기에 있다. 그 방법 외에는 길이 없어 보이기 때문이다.

그림이 평범한 사람들에게 미치는 영향을 기억하자. 사람은 요람에 누워있을 때부터 그림을 사랑하는 법을 배운다. 이런 저런 그림은 매일의 일상의 무늬를 형성하는데 많은 역할을 수행한다. 그림은 사람들이 입는 옷, 사람들이 머무는 실내, 사람들이 사는 것들에 대한 암시를 준다. 그림은 현재와 과거, 미래를 시각화한다. 게다가 미술은 우리의 눈으로 상상의 산물을 볼 수 있게 함으로써 존재하지 않는 것에 생명을 준다. 미술은 사실이거나 가상이 될 수 있고, 인간적이거나 비인간적일 수 있고, 사실이거나 왜곡일 수 있고, 역동적이거나 정적일 수 있고, 확고하거나 추상적일 수 있고, 기본적이거나 화려할 수 있다. 여러분이 만들어내기 나름이다. 세상에서 이보다 제한이 없는 일이 또 있을까?

그렇다면 우리가 화가로서 신용이 있다고 생각해보자. 우리의 기술에 특색을 부여하기 위해서라도 진지하게 임하자. 미의 기준을 높일 수만 있다면 흉한 것보다는 아름다운 것을 선택해서 재현하자. 우리의 표현방법에 관람객이 필요하다면 우리가 말해야 할 것을 가치 있게 만들자. 선택할 수 있다면 무너뜨리는 것이 아니라 세워 나가는 작업을 하자. 미를 완성할 수 있는 시각이 주어졌다면 이기적으로 사용할 것이 아니라 감사하게 여기도록 하자. 정상적이고 윤리적인 인생의 기준에서 벗어나 미술을 통제되지 않는 과격한 기질과 버릇없는 방종을 표출하는 수단으로 사용해서 자신의 자아만 즐겁게 하기 위해 작업하는 것은 내가 보기에는 잘못된 것 같다. 미술은 인생에, 본질적으로 모든 공통적인 사람들에 속해 있다.

미술은 본질적으로 주는 것이다. 고차의 능력은 흔치 않다. 성공한 사람들은 다른 것 중에서도 볼 수 있는 눈이 있고, 그릴 수 있는 손이 있고, 납득할 수 있는 관념이 있고, 이해할 수 있는 마음이 있다는 중요한 진실에 기뻐해야 한다. 우리는 받은 재능으로부터 더 좋은 완벽함을 되돌려줄 수 있다. 내가 볼 때 이것은 삶과 인류에 대한 경의, 인내, 겸손이 없이는 불가능한 일이다.

Q&A

1. 막 학교를 졸업한 학생이 바로 프리랜스 작업실을 세우는 것을 권하지 않는다. 가능하다면 미술부나 조직에서 안정된 직장을 구한다. 작품을 실질적으로 응용할 수 있는 기간이 필요할 것이다. 다른 화가들과 함께 작업한다. 서로 도움이 되는 부분이 있다.

2. 가능한 급박한 마감일에 맞춰 작업하기 시작한다. 빈둥거리면서 시간을 보내지 말자. 하던 일을 마치고 새로운 일을 시작한다.

3. 내게 여러분을 위한 책을 찾아달라고 하지 않기 바란다. 대부분의 미술책은 출판사와 출판된 책의 목록을 들고 다니는 책 판매업체에 합당하게 문의해야 구매할 수 있다. 도서관에 가서 책을 봐도 좋다. 미술잡지 역시 유용하다.

4. 어떤 책을 읽어야 하느냐고 묻지 말길 바란다. 사서 읽을 여유가 된다면 모든 책을 읽어보도록 한다. 지금부터 여러분만의 도서관을 구축하기 시작하라. 한 가지 소재만 다루는 책 한권에 만족해선 안 된다.

5. 작가는 책의 판매에 대해 하는 일이 없으니 내게 책값을 보내지 말길 바란다. 출판사에게 직접 문의하길 바란다.

6. 미술재료를 공급해달라고 하지 말아 달라. 대부분의 미술 잡지에 미술용품 판매점들의 리스트가 있다. 판매점은 어느 도시에 가도 있다. 특정 재료는 유능한 딜러에게 문의하면 찾을 수 있다.

7. 어떤 학교를 갈지는 여러분이 결정할 문제다. 미술학교는 미술 잡지에서 광고되며 다른 직업훈련을 기관에서 정리되고 있다. 안내서를 보내달라고 해보자.

8. 어떤 과정을 들을지도 여러분이 결정할 문제다.

9. 어떤 재료를 사용할지도 직접 결정하자. 모든 재료를 시도해본다. 파스텔을 제외하면 모든 재료가 실용적이다. 파스텔도 가루를 고정하고 배송할 때 유의하면 괜찮다. 파스텔(목탄 아님) 고착제를 쓰도록 한다.

10. 어느 도시에서 작업할지도 여러분이 결정할 문제다. 뉴욕과 시카고는 가장 큰 미술 중심도시다. 모든 도시에 가능성이 있다.

11. 잡지 그림을 카피해서 그렸다면 판매할 수 없다. 모든 인쇄된 그림에는 저작권이 있다. 특히 배우나 다른 개인의 사진을 카피해 그리지 말자. 그럴 때는 양도권이나 서명 승인서가 있어야 한다.

12. 이 책에서 사용한 모델들의 이름은 밝힐 수 없다.

13. 모델 시간에 정해진 비용은 없다. 모델의 에이전트나 대행사가 명시하지 않는 한 화가와 모델이 동의하는 아무 금액으로 작업한다. 모델 비용은 출판 때까지 기다리지 말고 한 번에 지불하자.

14. 상업 및 일러스트 분야에는 미술 학위가 필요하지 않다.

15. 여러분이나 구매자가 금액을 결정할 수 있다. 스케치도 제출하라는 주문이 있었을 경우 완성작에 수용되는지 여부에 관계없이 비용을 지불해야 한다. 스케치는 최종 금액에 포함될 수 있다. 완성작의 비용은 작업 시작 전에 합의해야 한다.

16. 스케치가 다른 화가에게 주어져서 최종 작업을 완성하는데 사용된다면 스케치에 대한 비용을 받아야 한다. 그 비용은 두 번째 화가의 최종 금액에서 공제되어 여러분에게 주어져야 한다.

17. 서면 주문서를 요구해 책임자의 서명으로 정당하게 권리를 부여받아야 한다. 이것은 여러분의 권리다.

18. 본래의 요구나 이해에 없던 변경사항이나 수정사항의 경우, 또한 여러분의 책임이 없는 변경사항의 경우 그에 대한 비용을 받아야 한다. 요구했던 범위나 충분한 기준까지 작품에 가해지는 수정사항은 화가의 자비를 들여야 한다. 변경사항이나 수정사항이 단지 의견 상의 문제라면 추가비용이

있을 경우 변경사항을 적용하기 전에 합의해야 한다. 고객에게 합의되지 않는 비용을 청구하지 말자. 다른 곳에서 소문이 퍼질 수도 있으니 가능하다면 기존의 예산을 고수한다.

19. 주문을 받고 완성작을 제출했는데 거부되면 전체 금액까지는 아니더라도 여러분의 시간과 노력에 대한 비용의 조절을 요구하는 것이 합당하다. 여러분이 유명하고 기반 있는 화가라면 고객은 여러분의 작품에 이미 익숙해서 작품의 수용 여부에 관계없이 확실한 비용지불을 보장할 것이다. 화가도 보통 타당하게 양보할 수 있어야 한다. 진정 최선을 다해 작품을 만들었는지 신중하게 생각해봐야 한다. 아니라면 추가금액 없이 본래 금액으로 재작업을 해야 한다. 모든 화가들은 몇 번씩 재작업을 해본 경험이 있다. 고객이 평판 있고 공정하다면 향후의 거래를 위해 추가적인 노력의 가치가 있을 것이고, 고객도 여러분의 공정함을 인정할 것이다. 같은 일에 두 번 비용을 지불할 수는 없다. 고객으로부터 여러분의 명예를 회복할 두 번째 기회를 얻지 못한다면 여러분이 들였던 수고와 노력에 대한 공정한 비용을 지불해야 한다. 고객이 본래 지령에 변경 없이 재작업을 해달라고 요청할 경우 그 역시 추가비용을 받지 않아야 한다. 그러나 여러분의 책임 없이 새로운 요건에 맞춰 작업해야 할 경우 비용의 합의를 거쳐 보수를 받아야 하며 이 부분은 최종 제작 전 단계에 양측의 이해가 필요하다.

20. 비용에 대한 사전의 확실한 주문과 계약서, 또는 여러분이 다른 고객에게도 똑같이 중요한 작업을 만족스럽게 납품했다는 증거 없이는 절대 고객을 고소하지 말자. 여러분의 작품은 보통 유명한 화가들로 구성된 관할 배심원단에 전달될 것이다. 작품이 사용된 적이 없고 사용할 일이 없다면 잊어버리는 편이 더 낫다. 어쩌면 정말로 수준이 낮아서 받아들여지지 않은 것일 수도 있다. 어쨌든 소송을 걸어서 승소하면 적어도 그 고객은 넘겼다는 것은 확실할 것이다. 자신의 작품을 걸고 소송을 제기하는 좋은 화가들은 거의

없다. 장기작업 또는 연장 작업의 경우는 다르다. 작품의 일부가 받아들여져 사용될 수 있다면 그 부분에 대한 보수를 받아야 한다. 계약서를 작성했다면 고객이 책임을 져야 한다.

21. 광고 일러스트는 보통 이야기 삽화보다 높은 보수가 제공된다.

22. 아무 대리인이나 에이전트, 브로커와 무기한 계약이나 평생계약을 맺지 말자. 남은 생 동안 여러분이 하는 모든 일에 비용을 지불해야 할 수도 있다. 에이전트가 여러분을 위해 판매한 작품에 대해서만 한정된 기간 동안 수수료를 지불한다는 것을 명확하게 기술해야 한다. 모든 부분이 만족스럽고 에이전트 계약을 갱신할 수 있지 않다면 다른 에이전트를 찾아가야 한다.

23. 에이전트 수수료는 25%를 넘지 않아야 한다. 그보다 낮을 경우에는 작품을 팔기 더 쉬워지므로 이름을 알릴 수 있다고 기대할 수 있다.

24. 순수미술 딜러의 수수료는 양자 간에 합의하면 아무 금액이나 될 수 있다. 어떤 경우 50%까지 올라가기도 한다.

25. 우체국의 승인 없이 누드 사진을 우편으로 보낼 수 없다. 출판된 누드 작품은 확실하게 미술 소재로 간주되거나 미술 문구와 함께 사용되지 않는 한 검열을 통과해야 한다.

26. 요행을 걸고 제출하는 모든 작품은 반송 우표나 요금을 동봉해야 한다. 잡지사에서는 작품의 반환이나 소실을 책임지지 않는다.

27. 작가는 일러스트레이터를 선택하지 않는다.

28. 보수를 받았더라도 작품을 출판해달라고 강요할 수 없다.

29. 내게 그 어떤 주소도 문의하지 말아 달라.

30. 원본 스케치나 페인팅을 부탁하지 말아 달라. 나는 요청받은 그림들을 모두 그려줄 수 없다.

31. 사인을 부탁하지 말길 바란다. 기분은 좋지만 솔직히 여러분이 보내는 책을 다시 포장해서 다시 보내줄 시간이 없다. 이 부분에서 내 사과와 유감을 받아주기 바란다.

32. 나는 수수료를 받고 작품을 팔아주거나, 그림을

사거나, 화가를 고용하거나 대리할 수 없다.

33. 여러분의 작품을 보내 개인적인 비평과 평가를 해달라고 하지 말아 달라. 내가 여러분에게 해줄 수 있는 모든 것은 이 책에 담겨 있으며, 애석하지만 그와 같은 부가적인 서비스를 제공할 수 없다.

34. 소개장이나 추천서를 부탁하지 말아 달라. 여러분의 작품이 좋다면 그런 것이 필요하지 않을 것이다. 동료 화가들도 시간을 가장 가치 있게 여기기 때문에 빼앗을 수는 없다. 나 스스로 하지 않을 것을 친구에게 시간을 내 달라고 부탁할 수는 없다. 언젠가는 여러분도 이해할 수 있을 것이다.

35. 개별 면담을 할 수 있으면 좋겠지만 나는 나의 화가 동료들과 한 배를 타고 있다. 작업 스케줄이 꽉 차 있는데 시간이 없는 것은 어쩔 수 없다. 화가는 자신의 시간을 파는 것이며 그 시간은 고객이 소유한다. 그 시간을 화가가 마음대로 사용할 수는 없다.

36. 이 책에 들인 시간은 상당한 양의 다른 작업을 포기하고 얻은 것이다. 더 이상 개인적으로 말해줄 수 있는 것이 없다. 여러분만의 배에 올라온 힘을 다해 노를 저을 것을 촉구한다. 개인적인 결정을 부탁하지 말아주길 바란다. 여러분 스스로 결정하고 그것을 통해 보는 것이 더 낫다는 것을 알게 될 것이다.

37. 여러분의 문제가 무엇이든지 간에 다른 사람들에게도 똑같은 문제가 계속해서 반복된다. 문제를 해결한 사람들이 있으니 여러분도 할 수 있다.

38. 나는 가능한 오래 현장에서 활동하고 싶기 때문에 수업이나 개인교육을 진행하지 않는다. 학교를 세울 수도 있겠지만 그보다는 그림을 그리고 싶다. 현장을 떠날 준비가 되면 내게 남겨진 시간이 순전한 즐거움을 위해 사용될 수 있는 권리를 얻고 싶다. 그 즐거움은 언제나 작업에 있으며, 나는 언제까지나 학생으로 남고 싶다.

39. 보내주는 편지들, 특히 대신 결정해달라고 묻지 않는 편지들은 감사히 받고 있다.

40. 책을 마치면서, 미술에는 미술이 요구하는 용기를 가지고 있는 모든 사람들을 위한 기다림의 대가가 있다는 사실을 확실하게 말해주고 싶다.

Farewell and Good Luck

Andrew Loomis

안녕히, 그리고 행운이 따르길

- 앤드류 루미스 -

앤드류 루미스 시리즈

미국의 유명 일러스트레이터이자 최고의 미술 교사인 앤드류 루미스. 루미스의 상업 작품은 사실적이면서도 아름답고 세련된 작풍으로 잡지 커버, 삽화, 광고 일러스트 등에 실렸고 대중의 전폭적인 사랑을 받았습니다. 그는 『알기 쉬운 일러스트』를 시작으로 여러 미술 교육서를 집필하여 베스트셀러 작가가 되기도 했습니다. 그의 책은 단순히 드로잉 테크닉만 다룬 것이 아니라, 화가로서 지녀야할 마음가짐, 회화원리에 충실하면서도 개성을 잃지 않고 그리는 방법, 비즈니스 자세 등을 알려주는 실용적인 미술서적이었습니다.

지금도 세계 여러 나라의 수업 교재로 사용되고 있는 〈미술의 정석〉, 앤드류 루미스의 주옥같은 저서들이 원본에 충실하게 완역되었습니다. 인물과 정물, 그리고 풍경을 그리는 기본원리와 예시 그림, 간결하고 실용적인 지문설명, 그리고 그림을 그릴 때의 마음가짐 등을 통해 여러분도 어엿한 화가가 될 수 있습니다.

*QR코드를 스캔하시면 앤드류 루미스의 다양한 작품을 감상 하실 수 있습니다.

알기쉬운 **얼굴과 손 드로잉**

잘 그리고 싶지만 은근히 그리기
어려운 얼굴과 손 드로잉 완벽 정복

알기쉬운 **인물화**

미술 교육서의 정석
인체의 비례를 아름답게 그리는 방법

알기쉬운 **기초 드로잉**

인물화에서부터 정물화, 풍경화까지
드로잉, 기초부터 탄탄히 다지자

알기쉬운 **인물 드로잉**

명불허전, 앤드류 루미스의
첫 번째 저서

알기쉬운 **크리에이티브 일러스트**

인기있는 일러스트레이터가 알려주는
창의적인 일러스트 제작 노하우

「빛」, 「색」, 「구성」으로 스토리를 전한다!

비전

일러스트, 애니메이션 및
영상 창작자를 위한 필독서